KB059742

간다라 미술

간다라 미술

Gandhāran Art

이주형 지음

초판 서문

1999년 여름 서울에서는 '간다라미술대전'이 열렸다. 파키스탄의 주요 박물관 소장품으로 구성된 이 전시회에서 저자는 유물 선정에서부터 전시 구성까지 학술적인 면의 기획을 맡고 도록(『간다라 미술』, 예술의전당)을 집필했다. 당시 이 도록을 통해 저자는 가능한 한 쉽고 친절하게 간다라 미술을 소개하고자 했다. 그러나 도록이라는 책의 성격상 개별 유물에 대한 설명은 상세하게 할 수 있었던 반면, 전체적인 설명은 요점만 간략하게 정리하는 데 그칠 수밖에 없어 아쉬움이 남았다. 더욱이 그 도록은 전시회가 끝난 뒤 일반인이 쉽게 구해 보기 힘들게 되었을 뿐 아니라, 인터넷상에서 저자에 대한 언급도 없이 무단으로 나돌아 그에 대한 조치와 아울러 후속 작업의 필요성을 느끼게 되었다. 그래서 도록 총론의 골격을 유지하면서 설명을 늘리고 미진한 부분을 보완한 책을 준비하기로 했다. 하지만 가벼운 마음으로 시작한 작업은 처음 생각했던 것보다 계속 커져서 결과적으로 새로 쓰는 것이나 다름없이 되었다. 또 충실하고 정확한 정보 전달을 의식하다 보니, 원래 의도와는 달리 쉽지도 재미있지도 않은 책이 되고 말았다. 내친김에 쉬운 책을 쓰려는 목표는 포기하고, 내용을 좀더 충실하게 보강하기로 했다. 아마 이 주제에 관한 더 쉽고 재미있는 책은 후일 전혀 다른 방

식으로 써야 할 것 같다. 아무튼 이렇게 해서 펴내는 것이 새로운 『간다라 미술』이다.

　책의 내용이 원래 의도보다 다소 전문적이 되었지만, 이 주제에 관심 있는 일반인과 인접 분야 연구자들을 염두에 두고 이 책을 쓴다는 생각에는 변함이 없었다. 이 책은 그러한 독자를 위해 저자가 나름대로 구성한 이야기이다. 따라서 개설서이기는 하지만 모든 부분에서 중립을 지키려고 애쓸 필요도, 그럴 의의도 없다고 생각했다. 논쟁이 될 만한 문제라도 저자의 확실한 견해가 있는 부분에는 저자의 견해대로 서술했다. 이러한 몇 가지 문제에 대한 상세한 논고는 이 책과 별도로 출간될 저자의 『간다라의 불교미술』을 통해 읽을 수 있을 것이다. 『간다라 미술』은 『간다라의 불교미술』에 대한 서설(序說)적인 성격을 지닌다고 해도 좋겠다. 한편 저자의 독자적인 해석이 없는 문제인 경우에는 저자가 타당하다고 판단하는 설을 따랐고, 판단하기 힘든 경우에는 되도록 엇갈리는 설을 동시에 소개하고자 했다. 전반적으로 이 책의 서술 방식에 문화사적 성격이 강한 것은 간다라 미술이 지닌 숙명적인 특성을 반영하는 것이라 해야 할 것이다. 아프가니스탄에 관한 부분은 별도의 책을 계획하고 있기 때문에 상세하게 다루지 않았다.

　간다라 미술의 연대관, 특히 개별 유물의 연대관에 대해서는 아직까지 누구나 공감할 수 있는 확고한 해답이 마련되어 있지 않다. 특히 세부적으로는 누구도 이 문제에 대해 자신 있게 이야기하기 힘들다. 아마 놀랄 만한 새로운 유물(물론 그 유물은 위조된 것이 아니어야 한다!)이 발견되지 않는 한, 현 상황에서 이 난제는 좀처럼 해결하기 어려울 것으로 보인다. 저자도 세밀한 연대를 제시하는 데에는 불편함을 느낀다. 이 책에서 제시한 연대도 독자들의 편의를 위해서 대략적인 시간

범위를 지적하는 데 지나지 않음을 유념해 주기 바란다.

　이 책은 물론 19세기 후반 이래 축적된 수많은 선학과 동학들의 연구에 힘입어 쓸 수 있었다. 되도록 많은 주석을 달아 전거를 밝히고 싶었으나, 문장마다, 사항마다 일일이 주를 달아 독자에게 부담을 주는 것도 합당치는 않다고 여겼다. 그래서 가능하면 주의 수를 줄이고 반드시 필요한 곳에 포괄적으로 전거를 밝히려고 했다. 주의 내용은 저자가 참고한 문헌, 혹은 더 상세한 정보를 원하는 독자들이 찾아볼 만한 문헌을 제시하는 것을 위주로 했다. 이들 문헌은 비교적 전문 지식을 갖춘 이들이나 관심 있는 학생들에게나 필요한 것이기 때문에, 일반 독자들은 주를 무시하면서 본문만 읽어 내려가도 놓치는 부분이 없을 것이다. 말미의 참고문헌에는 주에 언급된 문헌을 다시 열거하지 않고, 간다라 미술에 관한 기본적이거나 개설적인 문헌들을 소개하는 데 중점을 두었다. 모두 외국어 문헌이지만 관심 있는 독자에게는 참고가 되리라 생각한다.

　이 책을 탈고한 것은 2002년 봄이지만, 출판을 위한 후속 작업에 1년 가까운 시간이 걸렸다. 막상 마무리를 해 놓고 보니 만족스럽지 못한 부분이 한두 군데가 아니다. 지금 이 주제로 새로 책을 쓰기 시작한다면 상당히 다른 책을 쓰게 될 것 같다. 또 그동안 한두 가지 문제에 대해서는 새로운 생각을 갖게 되었다. 애초부터 이 책은 1999년의 글을 틀로 삼았으므로, 계속 움직이는 저자의 문제의식을 반영하기에는 한계가 있었다. 새로운 시각과 문제의식에 기초한 책은 차후의 작업으로 미루어야 할 듯하다. 불비한 점이 많지만, 이 책은 이 시점의 기록으로 남기기로 한다.

　대단치 않은 책이지만, 저자가 일하는 서울대학교의 교수 몇 분

께서 수고스럽게도 초고를 읽고 많은 조언을 주셨다. 서양 고전철학을 전공하시는 철학과의 이태수 교수는 서양 고전 명칭을 우리말로 통일적으로 표기할 수 있도록 도와주셨고, 서양 고전학과 관련된 저자의 의문에 늘 친절하게 답해 주셨다. 고고·미술사학과의 김영나 교수는 서양미술사학자로서 특히 제8장과 11장의 서술과 관련하여 의견을 주셨다. 같은 중앙아시아 분야의 선배이신 동양사학과의 김호동 교수는 서아시아어 명칭 표기를 비롯한 몇 가지 점을 바로잡는 한편 책의 출판에도 많은 관심을 기울여 주셨다. 친구인 영문과의 신광현 교수는 글의 구성부터 문장에 이르기까지 세심하게 의견을 주었다.

또한 은사이신 버클리대학의 조앤너 윌리엄스(Joanna Williams) 교수와 홍익대의 김리나 교수, 또 대영박물관의 로버트 녹스(Robert Knox) 동양부장, 교토대학의 구와야마 쇼신(桑山正進) 교수, 런던대학의 니콜라스 심스-윌리엄스(Nicholas Sims-Williams) 교수, 워싱턴대학의 리처드 살로몬(Richard Salomon) 교수, 서울대 불문과의 김정희 교수, 중앙대의 임영애 교수도 친절하게 도움을 주셨다. 이 밖에 늘 따뜻한 동료애로 저자의 연구를 도와준 파키스탄의 박물관 관계자들과 동료 학자들에게도 사의(謝意)를 표한다.

주경미 박사와 고고·미술사학과의 하정민 조교, 민길홍, 신소연, 최선아, 양희정, 김연미, 김민구 등 대학원생들은 원고를 여러 차례 읽으면서 글을 다듬고, 사진 촬영, 찾아보기 작성 등 번거로운 일을 맡아 주었다. 여기서 구하기 힘든 사진의 촬영에는 미국에 유학 중인 박종필 군과 김진아 군이 수고를 아끼지 않았다.

사계절출판사는 원고를 받아 깔끔하고 만족스러운 모양으로 책을 꾸며 주었다. 기쁜 마음으로 출판을 맡아 주신 강맑실 사장과 저자의

의견을 최대한 반영하며 정성스레 작업에 힘쓴 편집부의 강현주 씨와 김수미 디자인팀장께 고마움을 표한다.

이 책의 집필 작업은 재단법인 관악회(서울대학교 동창회)의 연구비 지원에 크게 힘입었음을 밝혀 둔다. 이 연구비를 받게 된 데에는 당시 인문대학 이상옥 학장님의 배려가 있었다.

한편 사랑하는 아내와 인아는 책 한 권 쓰지 않으면서 방학을 가리지 않고 늘 바쁘다고만 하는 아빠의 늦은 귀가를 기다려야만 했다. 아마 이 책은 인아가 읽을 수 있게 되기 전에 개정판을 내야 할 것이다. 이 책을 쓰는 데 좋은 인연이 되어 주신 이 같은 모든 분들께 따뜻한 감사의 뜻을 표한다.

이 책은 저자를 학문의 길로 이끌어 주신, 이미 고인이 되신 아버지와 사랑과 정성으로 학업을 뒷바라지해 주신 어머니께 바친다.

2003년 1월
이주형

개정판 서문

『간다라 미술』이 처음 출간된 지 어느덧 10여 년이 흘렀다. 초판에 저자의 교정상 실수와 착오가 몇 군데 있었기 때문에 초간 직후부터 그러한 점을 수정하면서 개고하는 개정 작업의 필요성을 계속 느껴 왔다. 한편 저자는 그동안 꾸준히 다양한 갈래의 연구를 진행하며 간다라 미술에 대해서도 새로운 관점에서 여러 글들을 써 왔다. 그 결과 새삼 이 책의 초판을 다시 읽으며, 저자가 지금 이 주제를 통관하는 책을 쓴다면 기존의 책과는 전혀 다른 방식과 흐름으로 글을 풀어나가리라는 생각이 들었다. 그러나 이 책의 개정 작업은 불가피하게 기존의 틀을 유지하면서 부분적인 수정을 하는 데 그칠 수밖에 없었다. 우리 학계와 관심 있는 일반 독자들에게 이런 류의 개설서도 필요하리라는 것을 개정판을 내는 데 위안으로 삼는다.

전체적으로 이 개정판에서는 초판의 착오를 바로잡고 표현을 일부 바꾸는 데 치중하면서 필요한 경우, 예를 들어 카니슈카의 즉위년에 대한 새로운 학설 등을 반영하여 개고했다. 아울러 사진을 일부 바꾸고 판을 새로 짰다. 이러한 교정과 편집 작업은 윤미향 씨가 섬세하고 치밀하게 맡아 주었다. 윤미향 씨와 사계절출판사의 조건형 전 인문팀장은, 계속 일을 미루며 전화도 받지 않는 저자를 독려하느라 1년

이상 애를 먹어야 했다. 또한 교정 작업은 서울대학교 대학원의 조충현, 김영희 군이 역시 세심하게 거들어 주었다. 이 분들께 깊은 감사의 뜻을 전한다.

<div align="right">

2015년 5월

이주형

</div>

일러두기

▪ 서양 고전 명칭의 우리말 표기는 최대한 원음에 가깝게 하려고 했다. 서양 고대 인명과 지명은 일찍이 대개 라틴어 문헌을 통해 서양인들에게 처음 알려졌기 때문에, 지금까지도 라틴어식으로 표기하는 경우가 많다. 이것은 이 책에 등장하는 많은 그리스계 인명들의 경우도 마찬가지이다. 그러나 이 책에서는 이러한 명칭을 원래 그리스어식에 가깝게 통일하여 표기하고자 했다. 다만 '트로이'나 '코린트식'과 같이 일반인에게 이미 잘 알려졌거나 미술사 용어로 굳어진 것은 예외로 했다.

▪ 인도어 명칭의 경우에도 되도록 원음에 가깝게 표기하려고 했으나, 경음은 사용하지 않았다. 즉 인도어 원음대로는 'ka', 'ca', 'ṭa', 'ta', 'pa'가 '카', '차', '타', '타', '파'보다는 '까', '짜', '따', '따', '빠'에 가깝지만, 우리말 외래어 표기법에 따라 경음은 사용하지 않기로 했다.

▪ 서아시아어에서 유래한 명칭의 표기에서 'kh'는 'ㅋ'이 아니라 'ㅎ'으로 통일하려고 했다. 그래서 'ㅋ'이라는 표기로 더 잘 알려진 것이라도 '카이버르 고개'는 '하이버르 고개'로, '카로슈티 문자'는 '하로슈티 문자'로 표기했다. 이것은 현지 발음을 고려해도 앞으로 'ㅎ'으로 표기하는 것이 적절하다고 생각한다. 다만 간다라의 유명한 유적 'Takht-i-Bāhī'의 경우에는 '타흐트이 바히'라고 표기해야 하겠으나, 현지에서 실제로 발음되는 것과 너무 차이가 생기는 것 같아 저자가 기존에 써온 대로 '탁트이 바히'라고 표기하기로 했다.

▪ 외국 명칭·용어의 알파벳 표기는 특별한 용어를 제외하면 본문에 넣지 않고 '찾아보기'에 실었으니, 그 부분을 참조하기 바란다.

차례

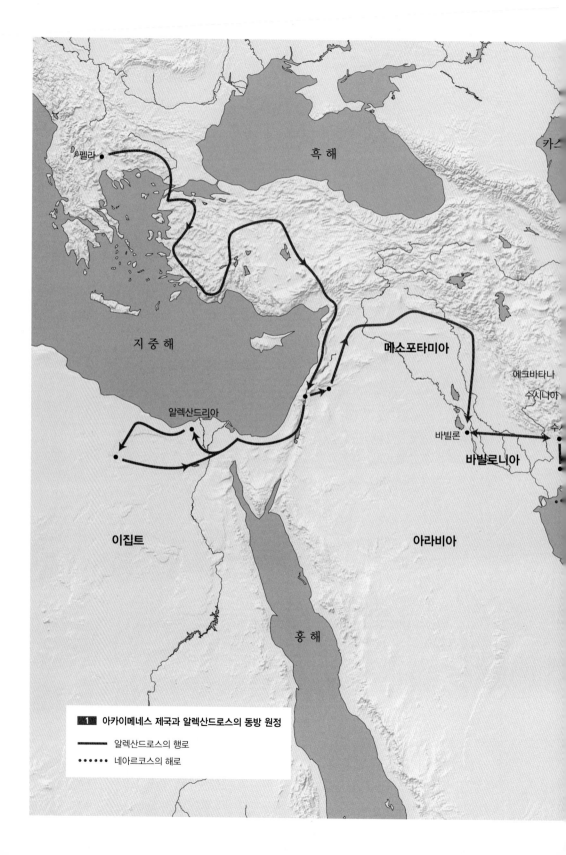

카스

흑 해

펠라

지 중 해

메소포타미아

에크바타나

수시냐

알렉산드리아

바빌론

수

바빌로니아

이집트

아라비아

홍 해

1 아카이메네스 제국과 알렉산드로스의 동방 원정

―――― 알렉산드로스의 행로

•••••• 네아르코스의 해로

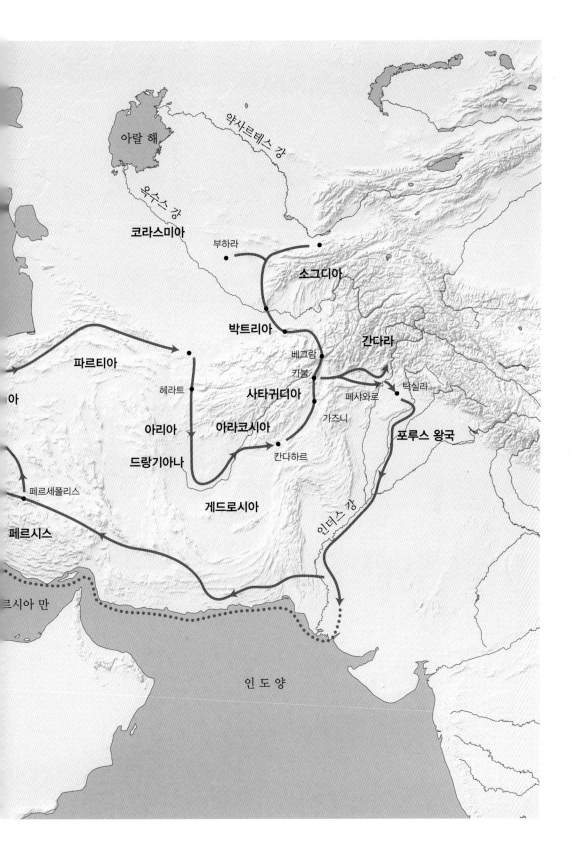

아랄 해

야사르테스 강

옥수스 강

코라스미아

부하라

소그디아

박트리아

간다라

베그람

파르티아

카불

헤라트

사타귀디아

페샤와로

탁실라

아리아

아라코시아

가즈니

포루스 왕국

드랑기아나

칸다하르

아

페르세폴리스

게드로시아

인더스 강

페르시스

크시아 만

인 도 양

프롤로그

기원전 327년 초여름, 스물아홉 살의 알렉산드로스와 그의 병사들은 힌두쿠시 산맥을 넘어 대망(待望)의 인도 서북쪽 관문에 다다랐다. 고향인 마케도니아에서 이곳까지는 햇수로 7년, 거리로 2만 5,000km에 걸친 대장정이었다.[도1, 2] 그들은 기원전 334년 마케도니아의 수도인 펠라를 떠나 소아시아와 이집트를 평정하고, 330년에는 그때까지 '그들의 세계'에서 군림하던 페르시아의 아카이메네스 제국을 무너뜨렸다.

도2 알렉산드로스, 낭만적으로 신격화된 초상
대리석. 헬레니즘 시대 후기. 높이 30cm. 펠라박물관.

여기서 걸음을 멈추지 않고, 박트리아로 피신한 다레이오스 3세를 뒤쫓아 아카이메네스 제국 옛 영토의 동반부로 향했다. 아리아(헤라트)와 아라코시아(칸다하르)를 정벌하고 박트리아와 소그디아를 제압한 뒤, 다시 힌두쿠시 산맥을 넘어 카불 분지에서 이제 인도를 눈앞에 두게 되었다.[1]

당시 지중해 세계 사람들의 아시아 동쪽 세계에 대한 지식은 극히 보잘것없는 수준이었다. 그들은 인도가 아시아의 동쪽 끝에 있다고 생각했으며, 그 너머에 있는 중국을 비롯

한 동아시아에 관해서는 알지 못했다. 뿐만 아니라 그들이 상상한 인도도 실제보다 훨씬 작아서, 힌두쿠시 산맥 남쪽으로 인더스 강이 흐르는 곳에 인도가 있고 그 동쪽은 대양에 면해 있다고 여겼다. 힌두쿠시에서 내려다보면 대양이 보인다고도 했다. 물론 힌두쿠시에서 대양은 보이지 않았지만, 알렉산드로스는 오랫동안 꿈꾸어 온 세계 정복의 마지막 종착점인 인도가 멀지 않았다고 생각했다. 미지의 세계에 대한 끝없는 낭만적 정열로 불타던 이 젊은 왕은, 이제 동쪽으로 인더스 강을 건너 그 작은 나라만 정복하면 신화 속에서 디오뉘소스와 헤라클레스가 이룩했던 것에 버금가는 세계 정복의 꿈을 실현할 수 있으리라는 기대에 부풀어 있었다.[2]

이때부터 일 년간 알렉산드로스는 힌두쿠시 산맥 남쪽의 카불 분지, 스와트, 페샤와르 분지, 펀잡을 차례로 평정했다. 그는 군대를 둘로 나누어 한 무리는 카불 분지 아래의 잘랄라바드를 거쳐 하이버르 고개를 통과하여 페샤와르 분지로 들어가도록 했다. 다른 한 무리는 자신이 이끌고 쿠나르를 거쳐 바조르와 스와트로 들어가서 그곳의 부족들을 차례차례 제압한 뒤, 페샤와르 분지로 남하하여 앞서의 무리와 합류했다. 이어 알렉산드로스의 군대는 오힌드에서 뗏목을 타고 인더스 강을 건너 한때 아카이메네스 제국의 이 지역 도읍이었던 탁실라로 향했다. 당시 이 지역에서 가장 번성했던 도시인 탁실라의 왕 암비는 순순히 알렉산드로스에게 귀순했다.

이곳에서 알렉산드로스는 인더스의 지류인 젤룸 강 유역에 있는 포루스(인도말로는 푸루 혹은 포라바)[3] 왕국에 사신을 보내 항복을 요구했다. 그러나 펀잡에서 구자라트에 이르는 넓은 지역을 지배하고 있던 포루스는 복종 대신 젤룸 강 유역에서의 결전을 제의했다. 알렉산드로

3 알렉산드로스,
사자가죽을 뒤집어쓴 헤라클레스 형상

상아. 기원전 3세기. 높이 3.6cm.
옥수스 강 북안 탁트 이 상긴 출토.
에르미타주박물관.

스는 뛰어난 전술을 구사하여 용맹스러운 포루스의 군대를 힘겹게 제압할 수 있었다. 알렉산드로스가 사로잡힌 포루스에게 "내가 당신을 어떻게 대하면 좋겠느냐?"고 묻자 포루스가 "왕으로"라고 짤막하게 대답했다는 일화는 유명하다. 알렉산드로스에 관한 다른 많은 이야기들처럼 포루스와의 결전과 이 일화도 서양 고대 저술가들이 상당 부분 미화한 것일지 모른다. 실제로는 알렉산드로스가 포루스를 이기지 못했다는 설마저 있다.[4] 아무튼 알렉산드로스가 이곳에서 상당한 손실을 입었던 것은 사실이다.

이때쯤 알렉산드로스의 인도 원정이 막바지에 다다른 것이 아니라 시작에 불과하다는 것이 알려지면서 병사들 사이에 심상치 않은 동요가 일어났다. 그들은 장기간에 걸쳐 반복된 행군과 전투로 몹시 지쳐 있었다. 더욱이 계절은 마침 7월, 지루하고 혹독한 인도의 몬순 기간이어서 병사들의 고충은 이루 말할 수 없었다. 병사들은 독사와 해충에 시달려야 했고, 쇠로 된 무기는 닦아 놓으면 바로 녹슬었으며, 천막과 가죽은 썩어 들어갔다. 더구나 인도가 전에 알던 것보다 훨씬 더 넓은 땅이고, 그곳에는 가공할 코끼리와 전차부대를 거느린 용맹스러운 사람들이 살고 있다는 전문(傳聞)은 그들의 사기를 꺾어 놓았다. 미지의 땅에서 어디까지 이어져 있는지 끝을 알 수 없는 고된 원정을 계

속해야 한다는 두려움이 그들을 압도했다.

알렉산드로스는 여러 차례 회유와 독려를 거듭했지만, 이번만은 병사들의 마음을 돌릴 수 없었다. 병사들 사이에서는 모반의 기운이 감돌았고, 그의 장수들 또한 반발했다. 장수들은 일단 마케도니아로 돌아갔다가 다시 새롭게 원정을 시작할 것을 강력히 권했다. 더 이상 장수들과 병사들의 뜻을 꺾을 수 없음을 알게 된 알렉산드로스는 마침내 원정을 포기하고 후일을 기약하며 서쪽으로 진로를 돌릴 수밖에 없었다. 그리고 돌아오던 길에 바빌론에서 열병에 걸려 짧은 생을 마감했다. 기원전 323년의 일이다.

알렉산드로스의 동방 원정은 미완으로 끝났고, 그가 이룩한 대제국도 그의 사후 그리 오래 지속되지는 못했다. 그러나 그의 원정이 이후 세계사 전개에 미친 영향은 막대한 것이었다. 그의 발걸음이 미쳤던 광대한 지역에는 알렉산드로스라는 전설적인 이름과 더불어 헬레니즘의 영향이 뚜렷이 각인되었다.[도3] 또한 그가 지나친 길을 따라 동과 서의 여러 지역과 민족들 사이에 활발한 교류가 이루어졌다. 특히 그의 발길을 따라 아시아 각지에 정착한 그리스인들과 그들이 세운 식민 도시들을 중심으로 헬레니즘 문화가 광범하게 확산되었으며, 이 외래 문화와 각 지역의 토착 문화 사이에 교류와 혼합이 이루어졌다. 인도아대륙(印度亞大陸) 서북쪽 변방의 간다라 지방에서 발달했던 그레코·로만 계통의 미술인 이른바 '간다라 미술'도 그 연원은 알렉산드로스의 동방 원정까지 거슬러 올라간다고 해야 할 것이다.

1

간다라,
그리스인,
불교

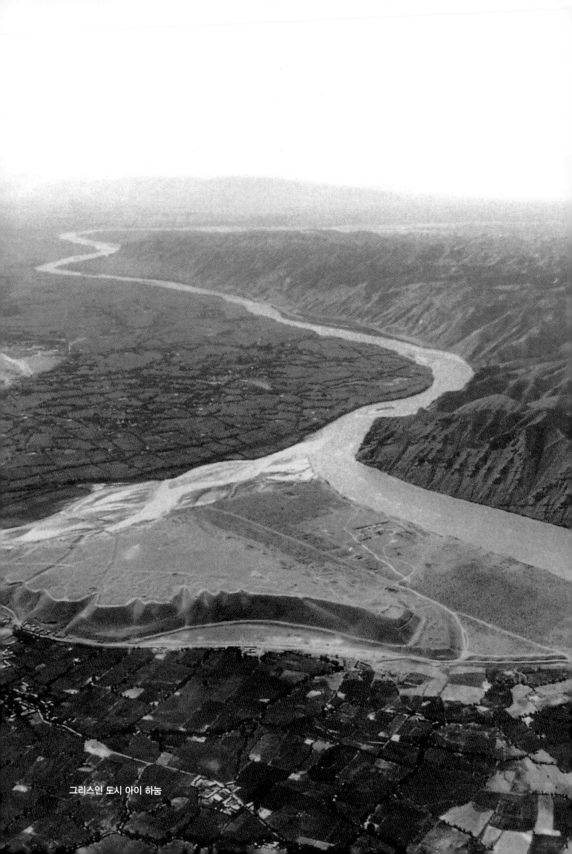

그리스인 도시 아이 하눔

간다라

간다라(Gandhāra)는 원래 간다리(Gandhāri)족이 사는 땅이라는 뜻이다. 간다리족은 인도 베다 시대(기원전 15~6세기)의 성전(聖典)인 『리그베다』와 『아타르바베다』에 이미 언급되어 있는 것으로 미루어, 이 시대에 인도에 들어온 '인도 아리아인'의 일파로 보인다.[1) 이 종족이 정착했던 인도 서북 지역을 간다라라고 부르게 된 것이다.

간다라는 기원전 6세기 아카이메네스 제국이 흥기하면서 페르시아에 복속되었다. 다레이오스 1세(기원전 522~486년 재위)가 비스툰의 암벽 명문에서 열거한 아카이메네스 제국의 23개 속령(屬領) 가운데에 '간다라'라는 이름이 기록되어 있다.[2) 간다라는 이 제국의 가장 동쪽 끝에 위치하고 있었다.[3)도1, 4 아카이메네스의 간다라 지배는 다레이오스를 계승한 크세륵세스 1세(기원전 486~465년 재위) 때까지 이어졌다. 그러나 그 후 간다라는 페르시아의 지배에서 벗어나 알렉산드로스가 힌두쿠시 남쪽에 이르렀을 무렵에는 아카이메네스 제국의 영역 밖에 있었다. 한편 석가모니 붓다가 출현한 기원전 5세기 이후에 쓰인 불교 경전에서 당시 인도를 지배하던 '16대국'을 언급할 때 빠짐없이 간다라를 열거하고 있는 것으로 미루어, 인도인들은 간다라를 페르시아가 아닌 인도의 한 부분으로 여기고 있었음을 알 수 있다.[4) 한문으로 번역된 경전에서 간다라는 '乾陀羅', '揵陀羅', '揵陀衛', '健馱邏' 등으로 음사(音寫)되었다. 이 밖에 헬레니즘 시대와 로마 시대의 서방 문헌에도 간다라는 빈번히 이름을 남기고 있다. 아카이메네스 시대 이래 이들 문헌에서 간다라는 이미 지역적인 개념으로 정착되어 있었다.[5)

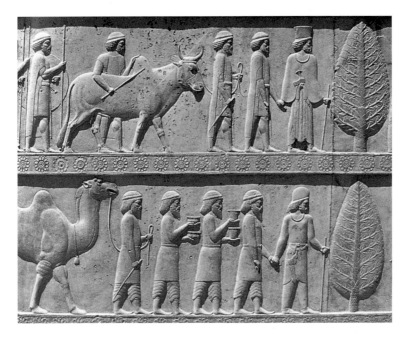

4 간다라인(위쪽)과 박트리아인(아래쪽)
페르세폴리스 아카이메네스 궁전의 부조. 기원전 6세기 말~5세기 전반. 각 단 높이 86cm.

간다라의 지역적 범위는 시대에 따라 다소 차이가 있었다. 아카이
메네스 시대에는 오늘날 아프가니스탄의 잘랄라바드 일대와 파키스탄
의 페샤와르 분지, 탁실라를 포괄하는 지역을 가리켰다. 인도의 고대
서사시인 『라마야나』(대체로 기원전 200년경~기원후 200년경에 성립)에서
는 간다라가 인더스 강의 서안(西岸)에 위치한다고도 하고, 인더스 강
의 동서안(東西岸)을 포괄한다고도 한다.[6] 후자의 경우에는 인더스 강
서안 페샤와르 분지의 푸슈칼라바티와 동안(東岸)의 탁실라가 그 중심
지였다. 알렉산드로스 원정 이후의 서양 고대 저술가들은 대부분 간다
라를 인더스 강 서쪽 지역에 국한시켜 페샤와르 분지를 염두에 두고

있었다.[7] 중국 순례자들도 대체로 간다라라는 지명을 페샤와르 분지에 국한해 사용했다.[8] 여하튼 간다라의 중심지는 오늘날 파키스탄의 하이버르-파흐툰흐와 주(Khyber-Pakhtunkhwa Province)의[9] 주도(州都)인 페샤와르 일대 남북 약 70km, 동서 약 40km의 분지였다고 할 수 있다. 그러나 넓은 의미의 간다라, 특히 우리가 '간다라 미술'이라고 할 때의 간다라는 페샤와르 분지뿐 아니라 그레코·로만 양식의 조각이 출토된 그 주변의 여러 지역, 즉 서쪽의 카불 분지와 잘랄라바드, 북쪽의 스와트, 동남쪽 인더스 강 동안의 탁실라 일대를 포괄하는 의미로 쓰인다. 때로는 옥수스 강(지금의 아무다리야) 북쪽의 초원지대까지 간다라 미술의 범위에 포함시키기도 한다.

간다라의 심장부인 페샤와르 분지는 고래(古來)로 동서를 잇는 교통의 요충지였다.[도5] 여기서 서쪽으로 하이버르 고개를 넘으면 아프가니스탄의 잘랄라바드와 카불, 칸다하르, 헤라트 등을 거쳐 이란에 이르고, 다시 유럽의 지중해 세계에 닿는다. 이 길이 아카이메네스가 들어온 길이고 알렉산드로스가 동진해 온 길이다. 또 카불에서 힌두쿠시 산맥을 넘어 북상하여 옥수스 강을 건너면 사마르칸드, 페르가나, 부하라, 메르브 등의 중앙아시아 도시에 이르고, 여기서 다시 동과 서로 이동하는 것이 가능하다. 샤카족, 쿠샨족, 훈족(에프탈) 등의 유목민들, 또 후대에 티무르(1336~1405년)와 무갈 왕조의 바부르(1483~1530년)가 이 길을 통해 인도로 들어왔다. 혹은 옥수스 강을 따라 와한 회랑으로 들어가 파미르를 넘어 흔히 서역(西域)이라 불리는 타림 분지에 이를 수도 있었다. 타림 분지에서 이 길은 동쪽으로 중국에 이어졌는데, 현장(玄奘)을 비롯한 많은 중국의 구법승(求法僧)들이 이 길을 따라 인도를 왕래했다.

아랄 해

야자르테스 강

옥수스 강

타쉬켄트

부하라

사마르칸드

카슈가르

키질

서역

메르브

탁트이 상긴

야르칸드

호탄

틸라 테페

아이 하눔

발흐

수르흐 코탈

훈자

바미안

베그람

길기트

폰두키스탄

카불

밍고라

헤라트

잘랄라바드

탁실라

레

가즈니

페샤와르

마니키얄라

젤룸

칸다하르

케타

인더스 강

델리

겐지스 강

쉬라바스티
(사위성)

카트만

마투라

룸비니

바이샬

카필라바스투

사르나트

코삼비

파트나(파탈리푸트라)

날란다

야무나 강

바르후트

보드가야

우자인

산치

라자그르
(왕사성)

아잔타

5 간다라와 그 주변

한편 페샤와르 분지에서 북쪽으로 부네르를 넘어 스와트나 치트 랄을 거쳐 북상하여 서역에 들어갈 수도 있었다. 이 길도 중국의 구법 승들이 애용했으며, 이런 길을 통해 불경과 불상이 중국으로 전해졌 다. 남쪽으로는 페샤와르 분지에서 인더스 강을 건너면 탁실라에 이르 고, 여기서 계속 동남쪽으로 내려가면 갠지스 강의 지류인 야무나 강 에 접한 마투라에 닿는다. 마투라에서 계속 갠지스 강을 따라 내려가 면 인도 문명의 본거지라 할 수 있는 고대 마가다 지방에 이른다. 마 투라에서 방향을 달리하여 남쪽으로 내려가면 불교 석굴사원이 발달 했던 데칸 고원 서부에 다다른다. 이와 같이 간다라는 거미줄같이 사 방으로 뻗어 있는 여러 갈래 길들의 접점에 위치하고 있었다. 어느 학 자는 인도가 깔때기 같은 모양을 하고 있으며, 그 입구가 육지로는 서 북쪽으로만 뚫려 있다는 비유를 한 바 있다. 그 깔때기의 입구, 인도의 관문이 바로 간다라였던 것이다.[10]

간다라는 인도의 관문이고 기원전 3세기 이래 인도와 밀접한 관 련을 갖고 있었으며, 기원후 5~7세기에 이곳을 여행한 중국의 구법 승들도 일관되게 이곳을 인도의 영역으로 언급하고 있다. 그러나 엄 밀한 의미에서 이곳은 문화, 풍토, 종족 등 여러 면에서 서아시아와 남 아시아, 중앙아시아적 요소를 골고루 지니고 있었다. 간다라는 그러한 여러 지역이 만나는 점이(漸移)지대였다고 하는 편이 더 적절할 것이 다.[11] 이 같은 지리적 위치 때문에 이곳은 일찍이 기원전 1500년경 인 도에 유입했던 아리아인을 필두로 페르시아인, 그리스인, 인도인, 중앙 아시아 출신의 샤카족, 쿠샨족, 훈족, 돌궐족의 지배를 번갈아 받았다. 그러면서 자연스레 다양한 민족과 문화가 혼재하며 독특한 문화가 형 성되었다.

간다라 미술은 이곳에서 기원 전후부터 수세기에 걸쳐 번성했던 특이한 성격의 불교미술을 칭한다. 특이하다고 하는 이유는 이 미술의 주제가 대부분 인도에서 태동한 불교에 관한 것임에도, 그 조형 양식은 놀랍게도 주제와 전혀 이질적인 서방의 지중해 세계에서 비롯된 헬레니즘·로마풍이었기 때문이다. 말하자면 동방의 종교 전통과 서방의 고전미술 전통이 기묘하게 결합된 혼성 미술이었던 것이다.

그리스인

이 지역에 그리스에서 발원한 지중해 세계의 미술 양식이 본격적으로 전래된 것은 물론 알렉산드로스의 동방 원정을 통해서였다. 알렉산드로스의 원정을 계기로 이 일대에는 적지 않은 그리스인이 정착했으며, 그들이 건설한 식민 도시를 통해 헬레니즘 문화가 뿌리를 내렸다. 그러한 헬레니즘 문화 확산의 중요한 거점은 힌두쿠시 산맥 북쪽에 위치한 박트리아 지방의 그리스인 왕국이었다.[12]

알렉산드로스 사후 그의 대제국은 치열한 다툼을 거쳐 마케도니아와 이집트, 아시아의 세 부분으로 나뉘었다. 시리아에서 아프가니스탄까지 아시아의 서반부를 포괄하는 광대한 지역은 알렉산드로스 수하의 장군이었던 셀레우코스(기원전 358~281년, 사후에 '셀레우코스 1세 니카토'라 불림)의 수중에 들어갔다. 기원전 3세기 중엽 시리아에서 셀레우코스 왕조와 이집트의 프톨레마이오스 왕조 사이에 전쟁이 일어나자, 박트리아의 그리스인 태수 디오도토스는 이 기회를 틈타 재빨리

독립을 선언했다. 그리고 이때부터 200여 년간 박트리아의 그리스인 왕국은 고향에서 수천 킬로미터나 떨어진 이곳에서 그리스 문화를 비교적 순수하게 유지했다. 디오도토스 이래의 그리스인 군주들이 남긴 화폐의 중량 표준과 디자인은 그러한 사실을 단적으로 보여 준다.[13)도6]

초기 그리스인 왕들의 화폐는 아테네에서 비롯되어 알렉산드로스가 유포시킨 표준을 그대로 따라 스타테르(보통 금화, 8.48g), 드라크메(보통 은화, 4.24g), 테트라드라크메(4드라크메, 16.96g) 등의 단위로 주조되었다. 화폐의 앞면에는 보통 군주의 측면 두상 혹은 흉상을 새기고, 뒷면에는 제우스, 헤라클레스, 아테나, 아폴론, 헤르메스, 아르테미스 등 왕과 특별히 관련 있는 신의 상을 새겼으며, 신상의 좌우에는 그리스 문자(그리스어)로 "ΒΑΣΙΛΕΩΣ(basileos, 왕)……"라는 명문을 삽입했다.

박트리아의 그리스인 왕들은 힌두쿠시 산맥 너머로 점차 세력을 확장해 나갔다. 디오도토스를 이은 에우티데모스는 시스탄과 아라코시아를 장악했고, 제4대 왕인 데메트리오스(기원전 200~170년경 재위)[14)]는 기원전 2세기 초 멀리 갠지스 강 중류의 파탈리푸트라까지 세력을 뻗쳤다. 지금 남아 있는 화폐에서는 데메트리오스가 인도를 대표하는 동물인 코끼리의 가죽을 머리에 쓰고 있어 그의 인도 진출을 상징적으로 보여준다.[도6c]

그런데 데메트리오스가 인도 원정으로 오랫동안 자리를 비운 사이 박트리아에서는 반란이 일어났다. 이를 계기로 그리스인 왕국은 동·서 두 개의 나라로 분열되었다. 힌두쿠시 산맥 북쪽, 즉 박트리아는 모반을 일으킨 에우크라티데스의 왕가가 차지했고, 에우티데모스·데메트리오스 왕가는 그 남쪽과 동쪽을 지배했다. 데메트리오스 왕가

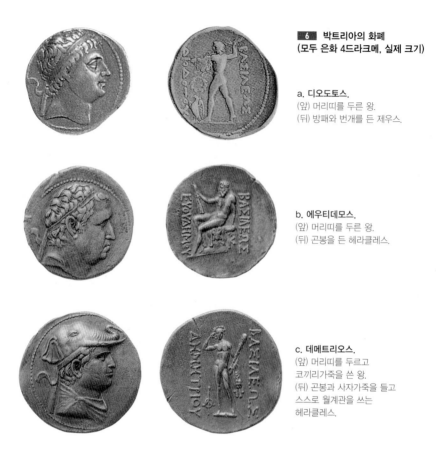

6 박트리아의 화폐
(모두 은화 4드라크메, 실제 크기)

a. 디오도토스.
(앞) 머리띠를 두른 왕.
(뒤) 방패와 번개를 든 제우스.

b. 에우티데모스.
(앞) 머리띠를 두른 왕.
(뒤) 곤봉을 든 헤라클레스.

c. 데메트리오스.
(앞) 머리띠를 두르고
코끼리가죽을 쓴 왕.
(뒤) 곤봉과 사자가죽을 들고
스스로 월계관을 쓰는
헤라클레스.

에서는 메난드로스(기원전 160~145년경 재위)라는 걸출한 왕이 나와 카
불 분지, 페샤와르 분지, 스와트, 탁실라를 거점으로 그리스인의 지배
를 공고히 했다. 그러나 서쪽의 박트리아에는 기원전 3세기 중엽 이란
에서 흥기한 파르티아가 침입한 데 이어, 북쪽에서 남하한 유목민인
샤카족이 그리스인들을 그곳에서 몰아냈다. 박트리아를 상실한 그리
스인들은 힌두쿠시 산맥 남쪽의 카불 분지로부터 펀잡에 이르는 지역
에서 수십 년간 세력을 유지했다. 그러다가 기원전 1세기 중엽부터 기

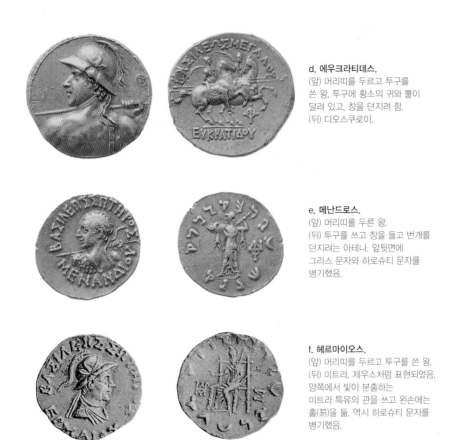

d. 에우크라티데스.
(앞) 머리띠를 두르고 투구를
쓴 왕. 투구에 황소의 귀와 뿔이
달려 있고, 창을 던지려 함.
(뒤) 디오스쿠로이.

e. 메난드로스.
(앞) 머리띠를 두른 왕.
(뒤) 투구를 쓰고 창을 들고 번개를
던지려는 아테나. 앞뒷면에
그리스 문자와 하로슈티 문자를
병기했음.

f. 헤르마이오스.
(앞) 머리띠를 두르고 투구를 쓴 왕.
(뒤) 미트라. 제우스처럼 표현되었음.
양쪽에서 빛이 분출하는
미트라 특유의 관을 쓰고 왼손에는
홀(笏)을 듦. 역시 하로슈티 문자를
병기했음.

원 전후까지는 새로 흥기한 샤카·파르티아인들의 틈바구니에서 미미
한 세력으로 전락하여 간신히 명맥을 이어갔다. 보통 헤르마이오스를
마지막 그리스인 왕으로 간주한다.

불행히도 이 시기의 역사에 관한 문헌 사료는 극히 적어서, 각지
에서 출토된 화폐를 통해 그 윤곽을 간신히 그려 볼 수 있을 뿐이다.
따라서 왕계와 왕들의 재위 연대에 대해서는 많은 이설이 있으며, 후
대로 갈수록 문제는 더 심각해진다. 여기 제시된 연대들도 대략적인

7 바르후트 스투파의
그리스계 병정
기원전 1세기 초.
콜카타 인도박물관.

것에 불과하다. 아무튼 메난드로스 이후에는 화폐의 중량이 그리스 표준 단위와 달라지고 인도식의 네모난 화폐가 늘어나는 등 지역성이 뚜렷해졌다. 또 메난드로스 시대부터 화폐의 앞면에 새겨진 그리스 문자·그리스어 명문과 더불어 뒷면에 하로슈티 문자·인도어 명문이 병기되었다.도6e 하로슈티는 아카이메네스 제국에서 쓰던 아람(Aram) 문자를 변형한 것으로 브라흐미와 함께 고대 인도에서 쓰인 양대 문자이며, 주로 간다라를 비롯한 서북 지방에서 사용되던 것이다.15) 이러한 변화에도 불구하고 화폐의 그리스식 기본 디자인에는 큰 차이가 없었다.

인도의 서북 지방에는 박트리아 출신 외에도 적지 않은 그리스인이 거주하고 있었다. 이들 가운데 일부는 인도 본토로 깊숙이 진출하기도 했다. 기원전 1세기 초 중인도의 바르후트에 세워진 불탑에는 그리스풍 복장의 병정이 수호자로 새겨져 있는 것을 볼 수 있다.도7 엄밀히 이야기하면 그리스보다는 서아시아의 헬레니즘풍에 가깝지만, 짧게 깎은 머리와 머리띠가 그리스풍과 유사하다. 인도인들은 이러한 그리스인을 '야바나' 혹은 '요나'라 부르며 자신들의 계급체계 밖에 있는 존재로 여겼다. 이와 같이 인도의 서북 지방을 거점으로 200여 년간 펼쳐진 그리스인들의 활발한 활동은 이 지역에 헬레니즘 문화가 뿌리내리는 데 결정적인 역할을 했을 뿐 아니라, 지중해 세계에서 발원한 미

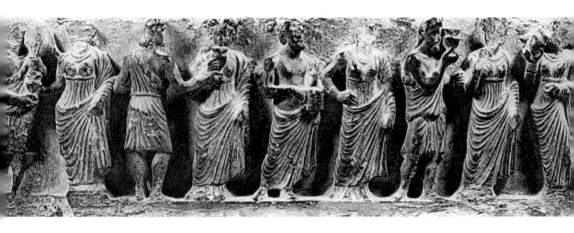

8 그리스풍 복장의 남녀
1~2세기, 길이 44.8cm, 페샤와르박물관.

술 양식을 이 지역에 이식하여 장차 간다라 미술이 등장하게 되는 토
대를 마련해 주었다.16)도8

불교

그리스계 미술 양식과 더불어 간다라 미술의 다른 한 축을 이루는 것
은 불교이다. 불교의 개조(開祖)인 고타마 싯다르타는 기원전 5세기 오
늘날 인도와 네팔 접경 지역에 위치한 석가(釋迦, 샤캬Śākya)족의 작은
나라 카필라에서 왕자로 태어났다.17) 그는 고통으로 가득 찬 인간 삶
의 모습에 회의를 느끼고 29세에 집을 떠나 6년간 수행하다가, 마가다
지방의 보드가야에서 마침내 깨달음을 얻었다. '석가모니(Śākyamuni, 석

가족의 성자) 붓다(깨달은 자)'라고 불린 그는 그 뒤 40여 년간 자신이 깨달은 진리를 널리 가르치며 많은 제자들을 교화했다. 고통스러운 삶의 실상을 명쾌히 진단하고 수레바퀴같이 반복되는 생사의 악순환에서 벗어날 수 있는 길을 단순하면서도 명료하게 제시한 그의 가르침은, 인도의 전통적인 브라흐만(brahman)교의 경직된 제식주의(祭式主義)와 계급체계에 염증을 느끼고 있던 많은 사람들의 마음을 사로잡았다. 이에 따라 그의 교파는 급속도로 세력이 커졌으며, 특히 기원전 3세기 불교에 귀의한 아쇼카 왕의 후원을 받으면서 더욱 비약적으로 발전했다. 간다라 지방이 불교와 인연을 맺게 된 것도 바로 아쇼카 때의 일이다.

아쇼카(기원전 268~232년경 재위)는 인도의 파탈리푸트라(지금의 파트나)에 도읍을 두었던 마우리야 왕조의 제3대 왕이다. 이 왕조의 시조이자 그의 할아버지인 찬드라굽타 마우리야는 인도 역사상 최초로 등장한 거대한 통일 왕조의 기초를 마련했던 인물이다. 찬드라굽타 때 마우리야 제국은 인도 서북쪽까지 세력이 확대되어, 당시 알렉산드로스가 정벌한 인더스 강 유역의 옛 땅을 회복하려던 셀레우코스 1세와 충돌했다. 찬드라굽타를 당해 낼 수 없었던 셀레우코스 1세는 기원전 304년 찬드라굽타와 화의(和議)를 맺고, 힌두쿠시 산맥을 경계로 그 이남 지역에 대한 찬드라굽타의 지배권을 인정할 수밖에 없었다. 그 후 기원전 3세기 말 박트리아의 그리스인 왕들이 남하해 올 때까지 아프가니스탄 동남부와 페샤와르 분지는 마우리야 왕조의 인도인들 수중에 있었다.

할아버지를 이어 마우리야 제국의 영토를 더욱 넓힌 아쇼카는 즉위한 지 8년째 되던 해에 동인도의 칼링가(지금의 오릿사)를 정벌하면서 수십만 명이 목숨을 잃는 참상을 보았다. 이에 크게 뉘우친 그는 다

9 샤바즈 가르히의 아쇼카 석각 명문

르마(dharma)에 의한 통치를 다짐했다. 이때부터 불교 성지를 순례하며 신심을 깊게 하고, 불법(佛法)을 널리 선양하기 위해 포교승을 먼 나라에까지 보냈다.[18] 남쪽의 스리랑카에 그의 아들 마힌다가 불교를 전한 것을 비롯해 서북쪽의 간다라와 북쪽 히말라야 산중의 카트만두 등 변방 지역에도 이때 불교가 전해졌다.

아쇼카는 백성들에게 다르마에 따라 살도록 권하는 칙령을 내리고 이를 나라 곳곳의 바위와 돌기둥에 새기도록 했다. 한역(漢譯) 불교 문헌에서 흔히 '법(法)'이라고 번역된 '다르마'라는 말은 아쇼카의 명문(銘文)에서 불교적인 의미보다 '보편적인 자연법', '정의'에 가까운 의미를 갖고 있지만, 그 바탕에는 그가 받아들인 불교 정신이 깔려 있다고 할 수 있다.[19] 이러한 석각 명문은 간다라와 인접 지역에서도 다수 발견되었다. 페샤와르 분지의 샤바즈 가르히에는 거대한 바위에 하로

10 칸다하르 출토
아쇼카 석각 명문

위에는 그리스 문자가, 아래에는
아람 문자가 쓰여 있다.

슈티 문자로 쓴 아쇼카 명문이 남아 있다.[도9] 페샤와르 분지 밖으로 동북쪽에 위치한 만세흐라에서도 아쇼카 암각 명문이 발견되었다. 하로슈티 문자는 간다라를 비롯한 서북 지방에서 쓰인 인도의 고대 문자라는 것을 앞에서 언급한 바 있다. 아프가니스탄의 라그만과 칸다하르 등지에서도 아쇼카 석각 명문이 여러 점 발견되었다. 이 명문들은 대부분 같은 내용을 동시에 두 가지 언어로 썼다는 점이 흥미롭다. 아람 문자로 쓰되 먼저 인도어로 쓰고 구절마다 아람어로 번역한 것도 있고, 그리스어(그리스 문자)로 쓰인 부분과 아람어(아람 문자)로 쓰인 부분을 병치한 것도 있다.[도10] 아람어는 아카이메네스 제국의 공용어였으므로 아람어로 쓰인 명문은 이란계 종족을 염두에 둔 것임을 알 수 있다. 그리스어로 된 명문은 물론 이곳에 정착한 그리스인을 대상으로 한 것

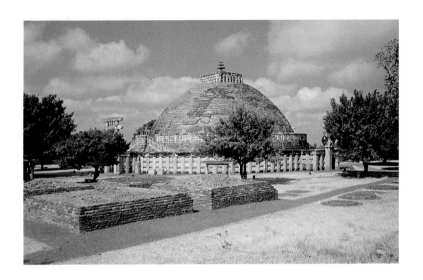

11 산치 스투파(제1탑)

기원전 3세기 처음 세워지고 기원전 1세기~기원후 1세기 전반 증축·정비됨. 높이 17m.
옆에 세워져 있는 아쇼카 석주를 통해 시원이 아쇼카 때까지 올라감을 알 수 있다.

이었다. 그리스어 명문은 헬레니즘 시대 전성기의 지중해 세계 각지에서 발견되는 그리스어 명문과 형식이나 서체가 동일하여, 이 시기에 이곳의 그리스계 주민과 서방 사이에 밀접한 교류가 지속되고 있었음을 알려 준다.[20]

아쇼카는 불탑 숭배를 진작시킨 것으로도 유명하다. '불탑'(붓다의 탑)의 '탑(塔)'이라는 말은 인도말 '투파(thūpa)'(정식 산스크리트어로는 스투파stūpa라고 한다. 이 책에서는 '스투파'를 '탑'과 병용하기로 한다)를 음으로 옮긴 '탑파(塔婆)'에서 유래한 말로, 붓다의 유골을 모신 둥근 봉분 형태의 기념물을 말한다.^{도11} 잘 알려진 바와 같이 석가모니 붓다가 열반에 들자 그의 시신은 화장되었다. 그 직후 붓다의 유골을 여러 종족이 서로 차지하려고 다툼이 벌어졌는데, 결국 중재 끝에 유골을 팔등

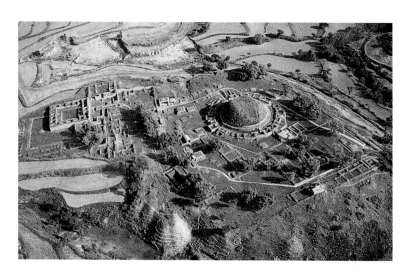

12 탁실라의 다르마라지카 사원지

분하여 인도의 여덟 곳에 스투파를 세워 그 안에 모셨다. 그로부터 약 100년 뒤 아쇼카는 이 여덟 개의 스투파 가운데 일곱 개를 열고(라마그라마의 스투파는 그곳을 지키는 코브라들 때문에 열 수 없었다고 한다), 유골을 다시 나누어 모두 8만 4,000개의 스투파를 인도 각지에 세웠다고 한다. '8만 4,000'이라는 숫자는 '8만 4,000의 법문'이라고 할 때처럼 '많다'는 뜻의 상징적인 표현에 불과하다. 그러나 각지의 불교도들이 붓다의 유골에 손쉽게 예배할 수 있도록 아쇼카가 많은 스투파를 세운 것은 사실로 보인다. 실제로 인도 각지에는 아쇼카 때까지 기원이 올라가는 스투파가 많이 남아 있다. 간다라에서도 탁실라의 다르마라지카와 스와트의 붓카라에 있는 거대한 스투파는 원래 아쇼카에 의해 세워진 것으로 추정된다.도12, 13, 35, 36

아쇼카의 홍법(弘法)을 계기로 간다라 지역에서는 불교가 점차 홍

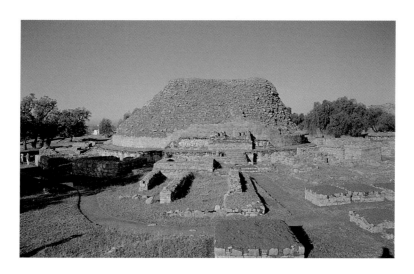

13 다르마라지카 사원지의 스투파

성했다. 마우리야 왕조를 이어 이곳을 지배한 그리스인들도 삶과 존재의 본질에 대해 명쾌한 해답을 제시하는 불교에 상당히 매료되었던 듯하다. 불전(佛典)에는 그리스인 왕 메난드로스와 인도인 승려 나가세나가 나눈 문답을 기술한 『밀린다판하』라는 경전이 있다. 한역으로 『나선비구경(那先比丘經)』이라고도 전하는 이 경전에서 메난드로스는 무아(無我), 윤회(輪廻), 열반(涅槃) 등 불교의 주요 교설에 관해 그리스인다운 철학적 관점에서 날카로운 질문을 던지는데, 결국 나가세나에게 설복되어 불교에 귀의한다.[21] 사상적인 면에서 동서간의 만남을 상징적으로 보여 주는 이 문답 자체가 역사적 사실이었다고 보기는 어렵다. 하지만 메난드로스가 그만큼 불교에 심취해 있었고 불교와 인연이 깊었던 사실을 반영하는 것이라 볼 수 있다. 전승에 따라서는 메난드로스가 그 뒤 왕위를 버리고 출가하여 아라한이 되었다고도 한다. 바

조르의 신코트에서는 메난드로스 시대에 봉헌된 사리기가 발견되기도 했다.[22]

이 밖에 그리스인의 불교 귀의를 보여 주는 유물로 기원전 1세기에 그리스인 태수 테오도로스가 석가모니의 사리를 공양한다는 명문을 새긴 사리기가 전한다.[23] 서북 지방 밖의 경우 서인도의 칼리, 나식, 준나르 석굴과 중인도의 산치 불탑에서 발견된 야바나, 즉 그리스인들의 봉헌 명문 10여 점(기원전 1세기~기원후 2세기)이 알려져 있다.[24]

그리스인의 도시와 유물

간다라 미술이 출현하기 전 그리스인과 불교의 직접적인 관련성을 실제로 증언해 주는 유물은 위에서 언급한 명문을 제외하면 거의 확인된 것이 없다. 아니, 박트리아와 서북 인도에서 활동했던 그리스인들의 실체마저 오랫동안 신비의 베일에 가려져 있었다. 1920년대 아프가니스탄에 대한 고고학 조사가 본격적으로 시작되면서 박트리아의 그리스인 유적을 찾기 위해 열정적으로 노력을 기울였지만, 어떤 유적도 좀처럼 확인되지 않았다. 박트리아의 수도 박트라가 있던 발흐에서도 그리스인의 흔적은 발견되지 않았다. 박트리아의 유적을 찾아 헤맨 프랑스 학자 알프레드 푸셰의 입에서 '박트리아의 신기루(le mirage bactrien)'라는 탄식이 나올 정도였다.[25] 다만 그리스인 왕들의 화폐와 소수의 단편적인 유물만이 박트리아의 존재를 실증해 줄 뿐이다.

그런데 1964년 아프가니스탄과 옛 소련(타지키스탄)의 북쪽 경계

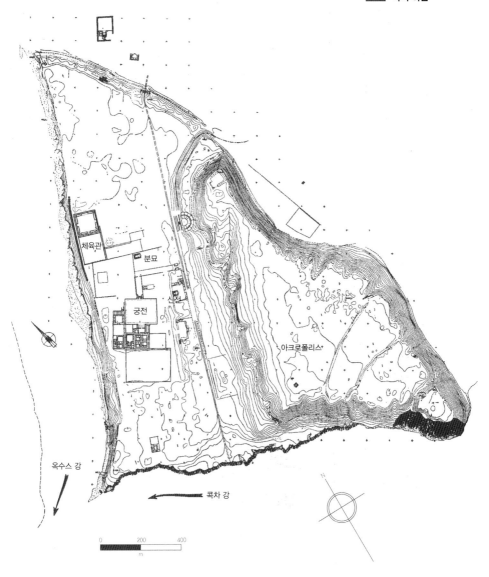

체육관

분묘

궁전

신전

아크로폴리스

옥수스 강

콕차 강

0 200 400
m

인 옥수스 강 유역에 위치한 아이 하눔에서 도시 유지(遺址)가 확인되면서, 박트리아의 그리스인 근거지 하나가 비로소 그 실체를 드러냈다.[26] 옥수스와 그 지류인 콕차 강이 합류하는 지점에 삼각형 모양으로 자리 잡은 이 도시의 동남쪽 끝에는 평지보다 60m 가량 높은 아크로폴리스가 있고, 옥수스 쪽으로 궁전과 신전 등이 배열되어 있었다.[도14] 신전은 그리스풍과 달리 벽돌로 지어졌고, 평면도 메소포타미아 지방의 셀레우코스 왕조의 예들과 유사하다. 그러나 그 안에서 발견된 석조상 단편은 헬레니즘풍의 신상이 안치되어 있었음을 알려 준다. 궁전의 뜰은 코린트식 주두로 장식된 118개의 석주로 둘러싸여 있었고,[도15] 궁전의 욕실 바닥은 여러 색의 자갈을 깐 모자이크로 장식되어 있었다. 6,000명을 수용할 수 있는 극장도 있었다. 이곳에서 발굴된 조각 유물

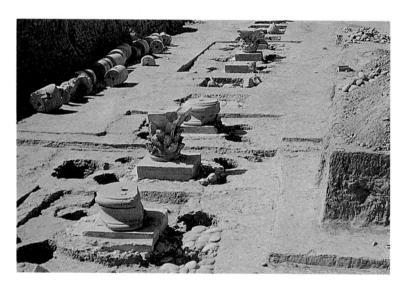

15 아이 하눔, 왕궁의 앞뜰
코린트식 주두가 보인다.

16　석조 헤르메스(?) 주상(柱像)
아이 하눔(체육관) 출토.
기원전 150년경. 높이 77cm.

17　석조 인물상 부조
아이 하눔(묘지) 출토.
기원전 3세기. 높이 57cm.

도 헬레니즘풍을 여실히 보여 준다.도16, 17 이곳에서 직접 화폐를 주조
했다는 사실은 박트리아 내에서 이 도시가 차지했던 정치적 비중을 짐
작하게 한다. 이 도시는 알렉산드로스가 세웠던 많은 알렉산드리아 가
운데 하나인 '알렉산드리아 옥시아나'로 비정(比定)되기도 하고, 혹은
서쪽으로 150km 떨어진 발흐에 버금가는 박트리아 동부의 중심 도시

로서 에우크라티데스가 거주했던 에우크라티디아로 추정되기도 한다. 고고학적 흔적으로 보아 이 도시는 기원전 145년경 월지(月氏)족이 남하할 때 불길에 싸여 파괴된 것으로 보인다.

이 밖에 아프가니스탄에서는 그리스인과 연관지을 수 있는 유물이 상당수 출토되었는데, 그리스계 신을 금속제 소형 상으로 만든 것이 다수를 차지한다. 그 중 한 예인 청동상은 데메테르 여신을 나타낸다.도18 오른손에는 옥수수와 과일을 들고 있고, 왼손에는 원래 횃불을 들고 있었을 것이다. 손에 든 지물(持物)이나 복장이 지중해 유형을 충실히 따르고 있는 이 상은 수입품일 가능성이 높다.27)

페샤와르 분지의 그리스인 거점으로는 알렉산드로스가 수비대를 주둔시켰던 페우켈라오티스가 있다. 인도말로 '푸슈칼라바티'라고 불렸던 이 도시는 페샤와르 분지의 중앙, 오늘날의 차르사다 근방에 위치한다. 아카이메네스가 지배하던 시대부터 인더스 강 서안 지역의 도읍이었던 이곳에는 몇 개의 거대한 토루(土壘)로 된 성터가 남아 있다.28) 이 중 가장 오래된 성은 기원전 6세기부터 2세기까지 존속했으며, 한때 그리스인의 거점이기도 했

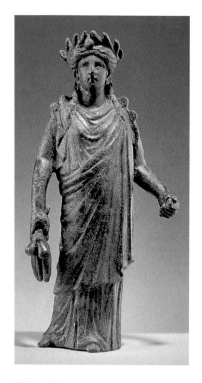

18 데메테르

청동. 기원전 1~2세기. 아프가니스탄 서부 출토.
높이 11.4cm. 영국 개인 소장.

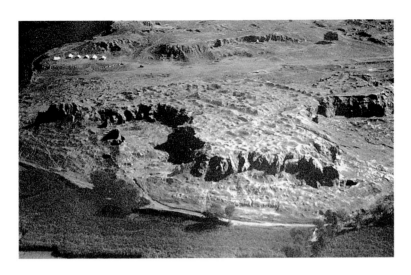

19 푸슈칼라바티

다.도19 이 도시는 기원전 1세기 이후 페샤와르 분지에 샤카·파르티아 인들이 들어오면서 방기되고, 새로운 도시가 인근의 샤이한에 세워졌다. 이들 유적에 대해서는 이제까지 부분적인 조사만이 이루어졌을 뿐이다.29)

그리스인의 도시로 더 잘 알려진 곳은 인더스 강 동안의 탁실라에 있다. 인도말로는 '탁샤실라'이지만, 서양 고전 문헌에서 보편적으로 쓰였던 '탁실라'가 지금도 통용되고 있다. 서양 문헌과 인도의 불교 문헌에서 탁실라는 문화적으로 크게 융성했던 곳으로 이름이 높다. 특히 진리 탐구와 지식 전수의 중심지로서 오늘날의 대학 같은 곳이 있었다고 한다. 이제까지 이곳에서는 비르 마운드, 시르캅, 시르숙 등 몇 개의 도시 유적이 확인되었다. 이 중 시기가 가장 올라가는 비르 마운드는 아카이메네스 제국의 인더스 강 동안 영토의 도읍이었으며, 알렉산

드로스에게 복종을 맹세했던 탁실라의 왕 암비의 도성이기도 했다. 그 뒤 마우리야 시대에 탁실라의 영주였던 아쇼카의 아들 쿠날라도 이곳에 머물렀던 것으로 보인다. 이 도시는 현재 극히 일부분만이 발굴되었다.[30]

시르캅은 기원전 2세기 초 박트리아의 데메트리오스가 이곳에 진출하면서 비르 마운드를 대신하여 건설한 도시로 추정된다.도20, 21 그리스인의 거점으로 유명했던 이 도시는 인도 본토와도 활발히 교류했다. 중인도의 비디샤에는 시르캅에서 탁실라를 통치하던 그리스인 왕 안티알키다스가 숭가 왕조의 바가바드라 왕에게 보낸 사신인 헬리오도로스가 세운 석주가 남아 있다. 이 석주에 새겨진 명문에 따르면 헬리오도로스는 힌두교 신 비슈누를 위해 이 석주를 세웠고, 자신을 '바가바타(bhāgavata)', 즉 비슈누교도라 칭하고 있다.[31] 이는 탁실라와 인도 본토 사이의 교류뿐 아니라 그리스인 가운데 비슈누 숭배자도 있었음을 알려 준다.

시르캅은 폭 5~7m, 총 길이 5.6km에 달하는 성벽으로 둘러싸여 있다. 북쪽으로 정문이 나 있고, 서남쪽에 아크로폴리스가 위치한다. 전체적인 도시계획은 그리스인 시대의 윤곽을 그대로 따르고 있다. 그러나 그리스인의 흔적은 대부분 땅속 깊숙이 묻혀 있다. 발굴을 통해 지금 밖으로 드러난 건물과 가로의 유구(遺構)는 그리스인의 뒤를 이어 탁실라를 지배했던 샤카·파르티아인의 시대(기원전 1세기~기원후 1세기)에 속한다. 그 아래의 그리스인 시대 유구는 극히 일부분만이 발굴되었을 뿐이다. 그러나 이곳에서 발견된 그리스인 왕들의 훌륭한 화폐는 당시 이 도시의 번영상을 증언해 준다.

시르캅의 정문(북문)에서 북쪽으로 약 700m 떨어진 곳에 위치한

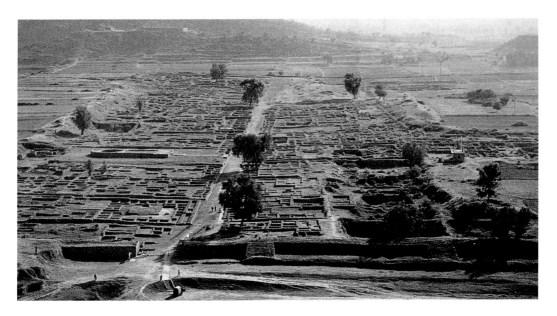

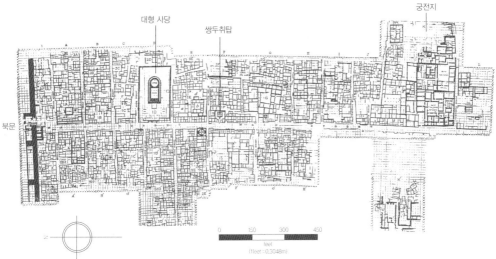

대형 사당

쌍두취탑

궁전지

북문

N

0 150 300 450
feet
(1feet＝0.3048m)

20 **탁실라의 시르캅(위)**

북쪽에서 바라본 전경. 대로의 왼쪽에 대형 사당이 보인다.

21 **시르캅 평면도(아래)**

잔디알에는 그리스인 시대에 세워진 것으로 보이는 그리스풍의 신전이 있다.도22, 23 이 신전 정면의 두 기둥을 장식했던 완연한 형태의 이오니아식 주두가 눈길을 사로잡는다. 평면이 장방형이고 프로나오스와 나오스, 오피스토도모스(보물을 넣어 두는 건물 뒤쪽의 작은 방)로 구성되어 있어서 그리스식 신전과 동일한 구조임을 알 수 있다. 그러나 그리스식 신전 둘레에 열주(列柱)가 둘러졌던 것과 달리 이 신전의 측벽은 잡석으로 축조되었다. 탁실라에서는 그러한 열주의 건립에 적합한 석재를 구하기가 어려웠기 때문이다. 또 나오스와 오피스토도모스 사이에 계단을 통해 올라가는 높은 구조물이 있었던 점도 특이하다. 이 구조물에 대해서는 배화(拜火) 의식에 쓰인 단이라는 의견이 제시되었다. 즉 이 신전은 순수한 그리스식 신전이 아니고 조로아스터교의 배화 사당으로 보아야 한다는 것이다.[32]

이 지역에서 활동한 그리스인들이 남긴 유적에 대해서는 앞으로 훨씬 더 많은 조사가 필요하다. 새로운 유적을 발견하고 기존의 유적에 대해 더 정밀한 조사가 이루어진다면, 그리스인과 불교의 관계를 실증하는 새로운 유물의 출현도 기대할 수 없는 것은 아니다. 그러나 적어

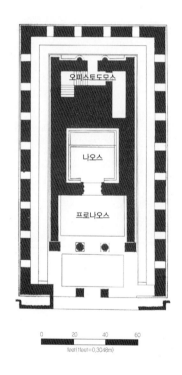

오피스토도모스

나오스

프로나오스

0 20 40 60
feet(1feet=0.3048m)

22 탁실라의 잔디알 신전 평면도

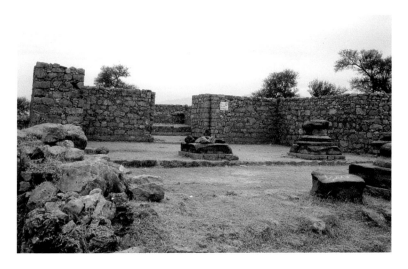

23 잔디알 신전 정면
이오니아식 주두가 보인다.

도 현재 우리에게 알려진 유적과 유물에 의거해 볼 때, 이 시대에는 어디에서도 헬레니즘풍의 불교미술인 '간다라 미술'의 흔적을 찾아볼 수 없다. 그리스인들의 시대가 간다라 미술 출현의 토대가 된 것은 사실이지만, 간다라 미술의 직접적인 시원은 그에 이어지는 샤카·파르티아 시대에 비로소 보게 된다.[33]

2

간다라 미술의
시원

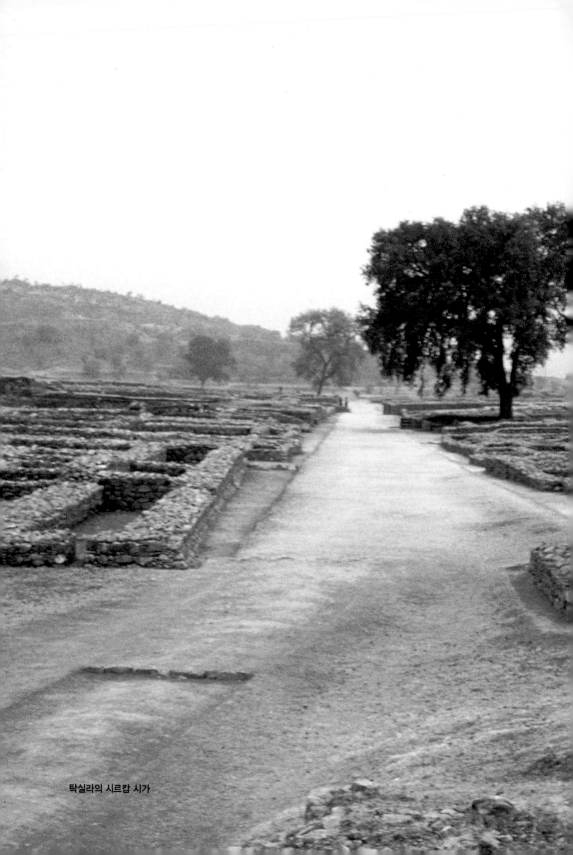

탁실라의 시르캅 시가

샤카·파르티아 시대

샤카(Śaka, 석가모니의 출신 부족인 샤캬Śākya와 다름)는 유라시아 대륙의 북부 초원지대에 살던 유목민이었다. 아카이메네스 시대의 기록에 따르면 샤카는 서쪽으로 흑해 북안(北岸), 동쪽으로 약사르테스 강(지금의 시르 다리야) 유역, 남쪽으로 드랑기아나(이란 동부의 시스탄)의 세 지역에 분포했다고 한다.[1] 이 중 흑해 북안에 살던 일파는 기원전 7세기부터 4세기까지 상당히 강성하여 페르시아를 위협하기도 했다. 약사르테스와 드랑기아나에 살던 무리는 인도 서북 지방의 역사 전개와 밀접한 관련을 맺고 있었다. 그리스에서는 이들을 '스키타이'라고 불렀으며, 이란인은 '사카', 인도인은 '샤카', 중국인은 '색(塞)'이라고 칭했다. 샤카는 유목민답게 말을 능숙하게 타고 매우 용맹스러웠기 때문에, 옥수스를 건너 약사르테스 유역까지 진출했던 알렉산드로스도 이들과의 싸움에서는 고전을 면치 못했다. 중국의 『한서(漢書)』를 참조하면, 약사르테스 유역에 살고 있던 샤카는 기원전 2세기 중엽 동쪽에서 이주해온 또 다른 유목민 월지족에 밀려 남하하여 박트리아에 거주하다가, 기원전 133~132년경 월지가 다시 박트리아로 내려오자 계빈(罽賓, 간다라로 추정)으로 남하했던 것으로 보인다.[2] 이들 외에도 이란 동부의 시스탄에서 북인도에 걸쳐 많은 샤카인이 살고 있었다.

한편 파르티아는 이란 북부의 카스피 해 동남쪽에 위치한 지방으로, 기원전 3세기 중엽 박트리아가 독립할 무렵 이곳에서도 그리스인 태수 안드라고라스가 반란을 일으켰다. 그러나 그는 곧 출신이 명확치 않은 아르사케스에 의해 축출되고, 아르사케스가 파르티아 원주민을

이끌고 독립에 성공했다. 파르티아는 기원전 2세기 전반 미트리다테스 1세 때(기원전 171~138년경 재위) 이란 전역을 차지할 정도로 강성해져 급기야 박트리아를 점령하기에 이르렀다. 그러나 파르티아의 박트리아 지배는 그리 오래 가지 못했다. 곧 남하한 샤카족과 충돌하여 그곳에서 물러나야 했기 때문이다. 그러나 시스탄과 칸다하르를 포함하는 아프가니스탄 남부는 여전히 파르티아의 수중에 있었다. 파르티아는 이어지는 미트리다테스 2세 때(기원전 124~87년경 재위) 전성기를 맞아 서쪽으로 영토를 확장하여, 새로 흥기한 로마와 유프라테스 강을 경계로 국경을 맞댔다. 대제국을 건설한 미트리다테스 2세가 아카이메네스의 제왕들이 쓰던 '왕중왕(王中王)'이라는 칭호를 부활시킨 것은 이 시점에서 의미심장한 일이었다. 파르티아는 종족상 이란계였으나, 그리스어를 행정어로 사용할 정도로 헬레니즘 문화의 영향을 강하게 받았다. 하지만 이곳에서 헬레니즘 문화는 이란의 종교·문화적 영향을 받으면서 적지 않은 변형을 겪었으며, 이렇게 변형된 헬레니즘 문화는 다시 동쪽으로 전해졌다.[3)]

　　기원전 1세기 전반 인도의 서북 지방에는 샤카족과 파르티아인이 광범하게 진출해 있었다. 이들은 이란 동부로부터 이곳에 이르는 지역에 오랫동안 공존하고 있었기 때문에 서로 구별이 쉽지 않게 된 경우도 많았다. 미트리다테스 2세의 사후 파르티아 제국이 점차 와해되고 동쪽 지역에 대한 지배가 약화되자, 파르티아와의 관계를 끊고 '왕중왕'을 자처하는 샤카·파르티아계의 군주들이 등장했다. 그 중에는 샤카계로 보이는 마우에스, 아제스, 아질리세스 등과 파르티아계로 보이는 곤도파레스가 포함되어 있었다. 마우에스는 페샤와르 분지와 탁실라를 통치하고 북인도의 마투라까지 세력을 뻗쳤으며, 아제스는 마우

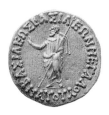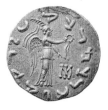

a. 마우에스(은화 4드라크메).
(앞) 홀을 든 제우스.
(뒤) 종려잎과 화관을 든 니케.

b. 마우에스(동화).
(앞) 코끼리.
(뒤) 칼을 잡고 정좌한 왕.

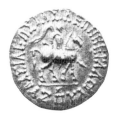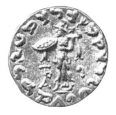 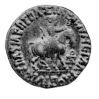

c. 아제스 1세(은화 4드라크메).
(앞) 말을 탄 왕.
(뒤) 방패를 들고 번개를 던지려는 아테나.

d. 아질리세스(동화).
(앞) 채찍을 들고 말을 탄 왕.
(뒤) 연꽃 위의 락슈미. 양옆의 코끼리가
물을 뿜어 주고 있음. 풍요의 상징.

e. 아제스 2세(동화).
(앞) 얼굴을 왼쪽으로 향하고 채찍과
칼을 들고 정좌한 왕.
(뒤) 지팡이를 든 헤르메스.

f. 곤도파레스(동화 4드라크메).
(앞) 머리띠를 두른 왕.
(뒤) 화관과 종려잎을 든 니케.

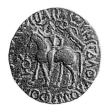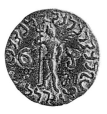

24 샤카·파르티아 시대 화폐(실제 크기)

g. 곤도파레스(4드라크메).
(앞) 말을 탄 왕. 오른쪽 위에는 니케.
(뒤) 종려잎과 삼지창을 든 시바.

에스의 영토를 물려받았다. 곤도파레스는 카불 분지가 근거지였지만 페샤와르 분지에도 진출해 있었다. 이 시대의 인도사가 그러하듯이 이들의 연대를 정확히 판정하는 것은 쉽지 않다. 하지만 이들이 지배한 이른바 '샤카·파르티아 시대'는 또 다른 유목민인 쿠샨이 이 지역에 진출한 기원후 1세기 초까지 지속된 것으로 보인다.

인도 서북쪽 지역에 뿌리내린 헬레니즘 문화는 샤카·파르티아 시대에도 면면히 이어졌다. 약간의 변화가 있었으나 이들의 화폐는 박트리아의 그리스인 왕들이 확립한 형식을 여전히 따르고 있었다.도24 제우스, 헤라클레스, 아폴론, 아테나, 포세이돈, 헬리오스, 니케, 디오스쿠로이 등 많은 그리스 신이 화폐에 등장한다. 비슈누와 락슈미 같은 인도 신도 눈에 띈다. 명문은 거의 예외 없이 그리스 문자와 하로슈티 문자를 병기하고 있으며, 그리스어와 인도어로 "왕중왕……(BAΣIΛEΩΣ BAΣIΛEΩN…; maharaja rajatirajasa…)"이라는 내용을 자랑스럽게 천명하고 있다.[4] 이러한 헬레니즘 문화의 수용과 더불어 간다라 미술의 초기 양상은 이 시대의 유적과 유물을 통해서 더 구체적으로 확인된다.

탁실라

오늘날 우리가 보는 탁실라의 시르캅 유적과 이곳 출토 유물은 대부분 샤카·파르티아 시대의 유산이다.[5] 시르캅은 그리스인의 세력이 약화되자 샤카계 왕인 마우에스의 차지가 되었다. 그러나 샤카족은 이 그리스풍 도시에 보급되어 있던 헬레니즘 문화를 그대로 이어갔다. 시르

칸에서 출토된 금제 장신구를 비롯한 많은 유물에
는 그러한 헬레니즘의 영향이 여실히 반영되어 있
다.[6]도25

그중에는 통상 '화장명(化粧皿, 화장용 접시,
toilet tray)'이라고 부르는 원판형 접시 모양의 석조
품이 다수 포함되어 있다.[7]도26, 27 화장명이라고 부
르는 이유는 이들 석조품이 분(粉)이나 향료를 담
는 데 쓰인 것이 아닌가 하는 추측 때문이다. 이집
트에서 출토된 이와 비슷한 유물이 그러한 용도
로 쓰였던 것으로 알려졌다. 또 시르캅에서 이른
바 화장명은 주로 주거지역에서 발견된다는 점이
이러한 의견을 뒷받침한다. 그러나 이에 대해서는
적지 않은 의문이 제기되어 왔다. 근래에는 실용

25 금제 귀걸이
시르캅 출토. 1세기.
길이 7cm. 탁실라박물관.

적인 용도보다 종교 의례용이나 그 밖에 비실용적인 목적으로 쓰였던
것으로 보는 의견이 지배적이다.[8] 편의상 계속 '화장명'이라고 불리는
이 원판의 오목한 면에는 여러 종류의 모티프가 새겨져 있다. 양식이
나 주제 면에서 이들은 그리스 영향을 강하게 받은 것, 파르티아의 영
향을 강하게 받은 것, 인도의 영향을 받은 것으로 분류된다.

시르캅에서 출토된 한 화장명에는 벌거벗은 두 남녀의 모습이 확
연한 서양 고전풍으로 새겨져 있다.도26 남자는 여자의 히마티온을 잡
아당겨 벗기고 있고, 여자는 오른쪽 끝에 있는 바위를 잡고 이에 저항
하고 있다. 이 장면은 그리스 신화의 아폴론과 다프네의 이야기를 나
타낸 것으로 알려져 있다. 요정 다프네가 아폴론의 구애를 뿌리치고
달아나다 월계수로 변하기 전 마지막으로 저항하고 있는 것이다. 아래

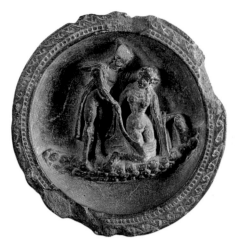

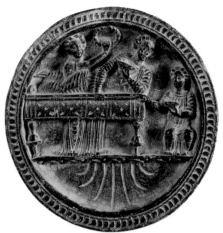

26 화장명, '아폴론과 다프네'
시르캅 출토. 편암. 기원전 1세기. 지름 11cm.
카라치 국립박물관.

27 화장명, '사자(死者)의 향연'
시르캅 출토. 편암. 기원전 1세기. 지름 13.7cm.
카라치 국립박물관.

의 돌들은 다프네의 아버지인 강의 신 페네이오스를 나타낸다고 한다.
주제뿐 아니라 표현 양식에 있어서도, 이 화장명에는 그리스와 그리스
계 박트리아의 영향이 뚜렷하다.[9]

　반면 시르캅에서 출토된 다른 화장명에서는 한 인물이 침상에 누
워 술잔을 들고 있다.도27 그 오른쪽에 있는 여인 역시 술잔을 들고 있
으며, 뒤에는 한 여인이 화관을 들고 있다. 이 주제는 기원전 4~5세기
부터 로마 제정 시대까지 지중해 세계와 서아시아에 걸쳐 묘비석에 새
겨졌으며, 죽은 이가 저승에서 향연을 즐기고 있는 장면으로 알려져
있다.[10] 특히 파르티아 미술의 영향권에 있던 팔미라에서는 묘실 내부
에 이러한 장면이 커다란 부조로 새겨졌다.도28 시르캅의 화장명에 새
겨진 인물들은 그리스식 키톤과 히마티온을 입고 머리도 그리스식으
로 꾸미고 있지만, 표현 양식은 정면관 위주에 선적(線的)이고 경직된

파르티아풍이다. 헬레니즘과 파르티아풍의 묘한 결합을 여기서 볼 수 있다.

이와 같은 화장명에는 불교적인 요소가 거의 없다. 시기적으로도 불교미술이 본격적으로 흥기하는 기원후 1세기 이후에는 자취를 감추었기 때문에, 대체로 불교와는 무관한 유물로 보인다. 그러나 이러한 화장명은 바야흐로 꽃피게 될 간다라 석조 미술의 전조(前兆)를 보여 준다는 점에서 의의가 크다고 할 수 있다.

28 팔미라의 묘실, 야르카이의 묘
175~200년. 다마스커스 국립박물관.

샤카·파르티아 시대의 시르캅에는 남북을 관통하는 대로를 따라 여러 기의 스투파가 세워져 있어서 이 도시에 불교가 전파되어 있었음을 알려 준다.도21 이곳의 스투파는 대부분 반구형(半球形) 돔이 사라지고 기단부만이 남아 있다. 인도 재래 스투파의 기단이 원형인 데 반해 기단이 방형인 점도 주목된다. 인도 서북 지역에서 가장 먼저 세워졌다고 생각되는 탁실라의 다르마라지카 스투파와 스와트의 붓카라 스투파도 모두 기단이 원형이다. 시르캅 스투파의 방형 기단은 지중해 세계, 특히 로마에서 발달했던 제단의 형태를 연상시키며, 그러한 서방의 영향 아래 샤카·파르티아 시대에 성립된 것으로 보인다.[11] 이러한 방형 기단은 이후 간다라 지역의 스투파에서 보편적으로 쓰이게 된다.

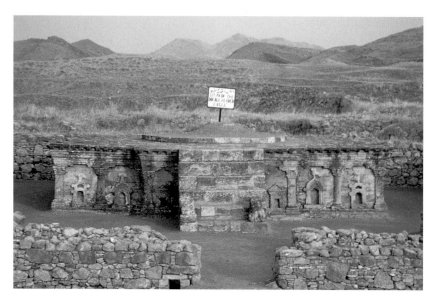

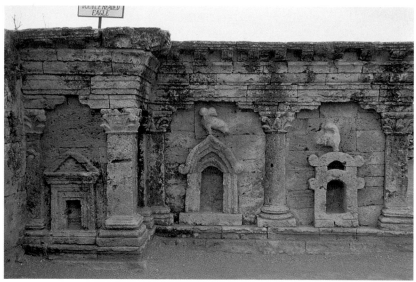

29 시르캅의 쌍두취탑(위)

1세기. 평면 6.6×8.1m.

30 쌍두취탑 세부(아래)

시르캅의 한 스투파는 주두(柱頭)가 코린트식인 기둥들이 기단 벽면을 장식하고 있다.도29 이 가운데 방형 기둥은 정통적인 헬레니즘 양식의 코린트식 기둥이 인도 서북 지역에서 변형된 것으로 '인도·코린트식'이라고 불리며, 이후 간다라 건축 의장에서 주된 모티프로 쓰였다. 이 스투파의 정면에는 중앙에 놓인 계단을 중심으로, 좌우에 배열된 코린트식 기둥 사이에 세 가지 유형의 건물 모양이 새겨져 있다.도30 우반부를 보면, 가장 오른쪽 유형은 인도 본토의 스투파에서 문으로 쓰였던 토라나 형식이다. 중앙의 유형은 인도 석굴사원의 차이티야굴(사당굴) 정면에서 볼 수 있는 형식으로, 원래 지상에 세워지던 목조 건물을 재현한 것이다. 이 두 가지가 인도의 전통적인 건축 양식을 보여주는 데 반해, 왼쪽은 지중해 세계의 페디먼트식 건축이다. 이와 같이 원류가 다른 세 가지 건물 형식이 스투파의 벽면 장식으로 혼재하는 것에서도 이 지역 문화의 복합적인 성격을 엿볼 수 있다.

우반부 중앙에 새겨진 차이티야형 건물의 위쪽에는 머리가 두 개인 독수리가 앉아 있다. 때문에 이 스투파는 흔히 '쌍두취탑(雙頭鷲塔, Double-headed eagle shrine)'이라고 불린다. 이 모티프는 일찍이 서아시아의 바빌로니아나 히타이트에서 볼 수 있고, 그리스의 '기하학 양식' 시대에도 쓰이던 것이다. 이와 유사한 모티프가 뒤에 신성로마제국과 제정 러시아, 심지어 프리메이슨(18세기 이후 유럽에서 유행한 비밀결사)의 문장(紋章)으로도 쓰였기 때문에 이 모티프는 특별히 서양 학자들의 관심을 끌었다. 스키타이인(샤카인)과 연결되기도 했던 이 모티프를 샤카인들이 탁실라에 들여왔다는 견해도 있다.[12]

시르캅의 북문에서 대로를 따라 들어오다 보면, 왼쪽에 커다란 사당의 유지(遺址)가 눈에 띈다.도21 긴 변이 23m에 이르는 상당히 큰 규

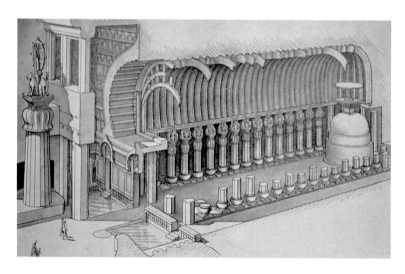

31 **칼리석굴 차이티야 입면 및 단면도**
인도의 데칸 고원 서부. 50~75년경.

모여서 쉽게 눈길을 끄는 건물이다. 이 사당은 건물의 짧은 변 쪽으로
난 입구를 통해 안으로 깊숙이 들어가게 되는 장방형 평면으로 되어
있으며, 가장 안쪽에 원형 방이 마련되어 있다. 평면이 장방형이고 가
장 안쪽 면이 둥글게 마무리된 점은 로마의 바실리카 건축을 연상시킨
다. 그러나 이 건물은 인도 본토에서 발달한 불교의 전형적인 차이티
야(caitya, 성소, 사당)와 평면이 일치한다.^{도31} 이러한 차이티야는 기원전
100년경부터 서인도의 석굴사원에서 볼 수 있는데, 독립적인 목조건
물로 지어지던 것이다. 정면은 '쌍두취탑' 기단에서 본 차이티야형 건
물과 비슷했다. 시르캅의 이 건물도 아마 비슷한 입면 형태를 가지고
있었으리라 짐작된다. 그런데 전형적인 차이티야 사당에서는 가장 안
쪽에 작은 스투파가 놓이는 데 반해, 이 시르캅의 사당에는 가장 안쪽
의 원형 방에 스투파가 존재하지 않는 점이 특이하다. 이 점은 수수께

32 실레노스
시르캅 출토. 스투코. 1세기. 높이 20cm.
카라치 국립박물관.

33 인물두
스투코. 1세기. 높이 34cm.
탁실라박물관.

끼인데, 이 방에 스투파 대신 유골을 담은 사리기가 노출된 형식으로
안치되어 있었다는 견해도 제시된 바 있다.[13]

　　이 사당의 경내에 있는 작은 스투파들 주위에서는 스투코로 된 인
물상 단편이 다수 발견되었다. 이 중에는 헬레니즘 양식으로 된 그리
스계 신상(혹은 인물상)도 있다.도32 또 변형된 헬레니즘 양식의, 터번을
쓴 인물두들도 있어 눈길을 끈다.도33 터번을 쓴 이 인물들은 후대 간다
라 미술에서 보게 되는 천인(天人) 또는 보살과 동일한 모습을 하고 있
어서 천인상 또는 보살상의 일부로 보아도 무방할 듯하다. 그러나 아
직 불상으로 볼 만한 것은 눈에 띄지 않는다.

　　탁실라에서 가장 큰 사원인 다르마라지카에서도 기원전 3세기 이

래 불교도들의 활동이 활발하게 펼쳐졌다.도12, 13 아쇼카가 세운 것으로 추측되는 다르마라지카의 대탑 둘레에는 원형 기둥들이 세워졌으나, 곧 기둥 대신 작은 탑들이 대탑을 둘러싸는 형식으로 바뀌었다. 샤카·파르티아 시대까지 세워진 탁실라의 많은 건물은 기원후 30년경에 일어난 지진으로 대부분 파괴되었다. 그러나 그 뒤에도 개선된 석축법(石築法)에 따라 불교사원의 건축 활동은 위축되지 않고 활발하게 이어졌다.

신피타고라스파 사상가인 튀아나의 아폴로니우스(4~97년)가 탁실라에 온 것은 지진이 일어난 뒤인 44년경이었다. 그는 카불을 거쳐 탁실라에 들렀다가 중인도까지 여행한 것으로 전한다. 필로스트라투스가 쓴 아폴로니우스의 전기에는 아폴로니우스가 탁실라에서 본 도시의 장관(壯觀)을 다음과 같이 전한다.

> 탁실라는 니네베만큼 컸다. 그리스 도시를 본뜬 성으로 방비가 잘 되어 있었다. 그 안에 포루스 왕국의 궁전이 있었다. 아폴로니우스 일행은 성벽 앞쪽에 있는 신전을 보았다. 30m가 조금 못 되는 이 신전은 반암(斑岩)으로 지어져 있었다. 그 안에는 성소가 있는데, 신전의 규모에 비하면 크기가 작았다. 벽면에는 알렉산드로스와 포루스의 무훈(武勳)을 묘사한 청동 부조가 붙어 있었다. (중략) 도시는 마치 아테네처럼 불규칙하게 배열된 소로들로 나뉘어 있었다. 가옥은 밖에서 보면 단층 같지만, 들어가서 보면 지하층이 더 있었다. 그들은 태양의 신전도 보았다. 그 안에는 알렉산드로스의 황금상과 포루스의 청동상이 있었다.14)

아폴로니우스가 전하는 대로라면 시르캅은 이미 상당히 재건되어 옛 영화를 회복하고 있었다. 성벽 앞의 신전은 흔히 잔디알의 그리스식 신전을 가리키는 것으로 받아들여진다. 아폴로니우스의 전기에는 전설적 요소가 많기 때문에 이것을 그대로 믿기는 어렵다 하더라도, 시르캅의 장관이 서방 사람들에게도 잘 알려져 있었음은 분명하다.

스와트

간다라의 초기 불교미술과 관련해서 주목할 만한 또 하나의 무대는 스와트이다.[15] 간다라의 심장부인 페샤와르 분지에서 북쪽으로 말라칸드 산맥 너머에는 북동쪽과 북서쪽 두 갈래로 계곡이 길게 이어진다. 북서쪽 계곡은 치트랄로 향하고, 북동쪽 계곡에는 스와트 강이 150km가량 뻗어 있다. 이 강 유역이 바로 스와트라 불리는 곳이다. 이곳에서는 서쪽으로 바조르와 쿠나르를 통해 잘랄라바드와 카불 분지로도 길이 이어져 있다. 알렉산드로스는 페샤와르 분지로 남하하기 전에 이 길을 통해 먼저 스와트로 들어와 배후 세력을 제압했다. 문헌에는 알렉산드로스가 공략했던 바지라, 오라, 아오르노스 등 이 지역의 지명이 일찍부터 알려져 있었으며, 이 중 몇 곳은 위치가 판명되었다.[16]도34

고대에 '웃디야나(Uḍḍiyāna)'라고 불렸던 이 지역은 기후가 온화하고 농업 생산량이 풍부해서 '원림(園林)'을 뜻하는 '우디야나(Udyāna)'라는 이름으로 더 잘 알려져 있다. 이곳은 인도와 서역을 잇는 교통로 상에 위치하고 있어 육로로 인도를 왕래하는 많은 중국의 구법승들이

34 스와트의 바리콧 힐(중앙의 나지막한 언덕)
알렉산드로스가 공략했던 바지라로 추정된다.

이곳에 들렀다.

기원전 3세기 마우리야 왕조 시대에 불교가 처음 전해진 이래 스와트에서도 불교가 번성했다. 이곳의 중심지 가운데 하나였던 지금의 밍고라에는 '붓카라 제1유적'(Butkara I)이라 명명된 대규모 사원지가 남아 있다.도35 중국의 사신인 송운(宋雲)의 기록에 언급된 '타라사(陀羅寺)'로 보이는 이 유적은 그 역사나 규모 면에서 웃디야나에서 가장 중요한 사원이었음에 틀림없다.[17] 이 점에서 탁실라의 다르마라지카 사원에 비견될 만하다. 이곳에서 출토된 화폐들은 이 사원이 기원전 3세기 마우리야 시대에 창건되어 기원후 11세기 이슬람교도가 침입할 때까지 존속했음을 보여 준다.[18] 이 사원의 중심부에는 커다란 스투파가 자리하고 있다.도36 이 스투파는 탁실라의 다르마라지카 스투파처럼 평면이 원형이며, 마우리야 시대 이래 여러 번에 걸쳐 확장·증축된 것

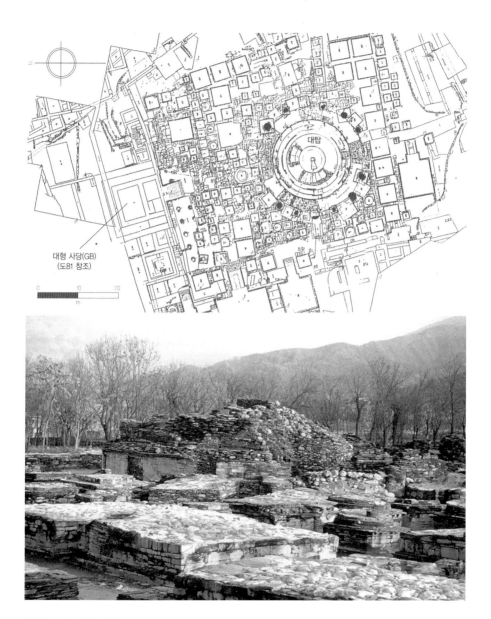

대탑

대형 사당(GB)
(도81 참조)

0 10 20
 m

35 붓카라 제1유적(위)

36 붓카라 제1유적의 대탑(아래)

여러 번 증축되어 여러 겹으로 구성되어 있는 것이 보인다.

37 삼존 부조

스와트 출토. 1세기 전반.
높이 38.8cm.
베를린 아시아미술박물관.

이다. 다르마라지카처럼 그 둘레를 처음에는 기둥들이, 나중에는 작은
스투파들이 에워싸고 있었다.

붓카라 사원지에서는 수천 점에 달하는 막대한 양의 석조 부조가
출토되었다. 그 중 가장 시기가 올라가는 그룹은 기원전 1세기 말~기
원후 1세기 초의 층위에서 발견된 것이다. 이 층위에서 함께 발견된 샤
카 왕 아제스(1세, 혹은 2세)의 금화를 통해 그 연대를 알 수 있었다. 이
이른 시기의 부조들은 대체로 탁실라 시르캅의 대형 차이티야에서 발
견된 것과 양식적으로 유사하다. 주목할 만한 것은 이 가운데 불상처
럼 보이는 인물이 새겨진 예가 있다는 점이다.[19] 같은 유형은 붓카라
이외의 스와트 유적에서도 출토되었는데, 이 유형은 흔히 삼존(三尊)상
형식을 취하고 있다.도37 중앙의 인물은 머리에 상투를 틀고 오른쪽 어
깨와 가슴을 드러낸 모습으로 옷을 걸치고, 선정(禪定) 자세로 보리수

아래에 앉아 있다. 그 좌우에는 두 인물이 합장한 채 중앙에 있는 인물에게 경배하고 있다. 중앙에 있는 인물은 복장의 차이를 제외하면 뒤에 불교미술에서 흔히 보게 되는 불좌상과 흡사하다. 이 인물을 붓다를 나타낸 것으로 본다면, 이제 우리는 불교미술사에서 가장 시기가 올라가는 불상을 샤카·파르티아 시대, 적어도 기원후 1세기 초에는 실물로 대할 수 있게 된 셈이다.[20]

이와 같이 샤카·파르티아 시대에 탁실라와 스와트의 유적에서 간다라 미술의 시원적 형태를 구체적으로 확인할 수 있다. 그러나 불상 조성이 본격화되고 간다라 미술 전통이 확립되는 것은 이 시대를 이어 기원후 1세기에 흥기한 쿠샨 왕조 시대에 들어서이다. 불상의 탄생에 대해 이야기하기에 앞서 쿠샨에 대해 먼저 살펴보기로 하자.

쿠샨 왕조

쿠샨은 원래 중국의 돈황(敦煌)과 기련(祁連)산맥 사이에 살던 월지라는 유목민족 출신이라고 알려져 있다.[21]도38 월지는 그곳에서 흉노(匈奴)에게 패하여 흉노 왕이 월지 왕의 두개골을 술잔으로 삼는 수모를 당했다고 한다. 이에 따라 서쪽으로 이주한 월지는 다시 다른 유목민족인 오손(烏孫)에게 쫓겨 약사르테스 강을 건너 박트리아로 내려와 기원전 133~132년경에는 박트리아를 차지했다. 한(漢) 무제(武帝)의 명으로 흉노를 공략하는 데 도움을 얻기 위해 기원전 129년 장건(張騫)이 월지에 찾아왔을 때, 이들은 이미 박트리아에 자리 잡고 있었다.

38　쿠샨족(?)
높이 23.6cm. 토론토 로열온타리오박물관.

중국의 『한서』와 『후한서』에 따르면, 월지는 다섯 개의 부족으로 나뉘어 있었다. 이 가운데 한 부족인 귀상(貴霜, 쿠샨)이 구취각(丘就卻), 즉 쿠줄라 카드피세스라는 왕 때 흥기하여 나머지 네 부족을 제압하고 쿠샨 왕국을 세웠다. 쿠줄라는 이어 파르티아를 공격하고 고부(高附, 카불), 복달(濮達, 아프가니스탄 남부), 계빈(罽賓, 간다라)으로 영토를 넓혔다.[22] 그는 대략 기원후 1세기에 활동했다.

쿠줄라 카드피세스가 80여 세에 죽자, 그의 아들인 비마 탁토(『후한서』에서는 '염고진閻膏珍'이라 불림)가 왕위를 계승했다.[23] 비마 탁토는 인도 본토로 진출해서 영토를 더욱 넓히고, 쿠샨을 이 지역에서 가장 강성한 왕국으로 만들어 놓았다. 간다라와 더불어 인도 고대 불교 조각의 양대 중심지인 마투라가 쿠샨의 세력권에 놓이게 된 것도 이 시기이다.

그 뒤 쿠샨의 왕계는 비마 탁토의 아들인 비마 카드피세스와 손자인 카니슈카로 이어졌다. 특히 카니슈카 때 쿠샨은 전성기를 누렸다.

이때 쿠샨 제국의 영토는 동쪽으로 인도 본토의 코샴비와 파탈리푸트라, 참파에, 남쪽으로 말와에 이르렀으며, 북쪽과 서쪽으로는 타림 분지 남부, 우즈베키스탄과 타지키스탄까지 뻗었다. 카니슈카는 자신의 즉위년을 기준으로 새롭게 연대를 헤아리게 했으며, 쿠샨 왕조의 중흥조였다고 해도 과언이 아니다.[24]

쿠샨 왕조의 연대 문제에 직결되는 카니슈카의 즉위년이 언제인가 하는 것은 인도 고대사에서 가장 큰 논쟁거리 가운데 하나였다. 기원전 68년부터 기원후 278년에 이르기까지 실로 다양한 견해가 제시된 바 있다.[25] 여러 가지 설 가운데 인도 학자들은 대체로 서기 78년 설을 지지했으나, 구미와 일본에서는 128년 설, 144년 설, 110~115년 설을 지지하는 학자들이 많았다. 이 오랜 수수께끼는 근래에 제시된 127 · 128년 설이 많은 학자들의 공감을 얻으면서 어느 정도 해결된 것으로 보이며, 필자도 이 설을 따른다.[26]

쿠샨 왕조는 카니슈카 이래 약 150년간 지속되었다. 쿠줄라 카드피세스 때부터 따지면 서력기원 초부터 약 250년간 인도 고대사의 무대에서 주인공 역할을 한 것이다. 이들의 활동은 그리스인 왕조나 샤카·파르티아 왕조의 경우와 마찬가지로 이들이 남긴 화폐를 통해 알 수 있다.도39 쿠줄라 카드피세스와 비마 탁토, 비마 카드피세스도 이 지역에서 활동한 이전의 군주들과 마찬가지로 이곳의 그리스인이 확립한 화폐의 디자인과 형식을 따랐다. 앞면에는 군주상과 그리스 문자(그리스어)로 된 명문을, 뒷면에는 신상과 주로 서북 인도에서만 쓰인 하로슈티 문자(인도어)로 된 명문을 새겼다. 비마 카드피세스는 로마의 도량형을 본떠 금화를 주조했는데, 이러한 금화 주조는 쿠샨 왕조의 후대 왕들에 의해 계승되었다. 금화 주조는 상당한 경제력을 요했

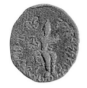

a. 쿠줄라 카드피세스(동화).
(앞) 로마 황제 아우구스투스.
(뒤) 쿠샨 왕족의 모자를 쓴 쿠줄라.
앞뒷면에 "(법에 충실한) 쿠샨 족장 쿠줄라
카드피세스"라는 명문이 있음.
아우구스투스와 쿠줄라 카드피세스 사이에
실제 관계는 없었음.

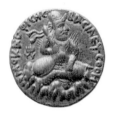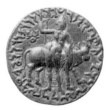

b. 비마 카드피세스(금화 2스타테르).
(앞) 곤봉을 들고 산 위에 앉은 비마 카드피세스.
어깨에서 불길이 솟음.
(뒤) 삼지창을 든 시바와 황소 난디.

c. 카니슈카(스타테르).
(앞) 창을 든 카니슈카.
왼쪽의 제단에 무엇인가 바치는 모습.
(뒤) 이란의 풍요의 여신 나나.

d. 카니슈카.
(뒤) 헬리오스.

e. 카니슈카.
(뒤) 마즈다.

f. 카니슈카.
(뒤) 미트라.

g. 카니슈카.
(뒤) 아르도흐쇼. 코르누코피아를 들고 있음.

h. 카니슈카.
(뒤) 파로. 창과 그릇을 들고 있음.

i. 후비슈카.
(앞) 후비슈카.
(뒤) 시바계 신 스칸다-쿠마라와 비자가(비샤카).

j. 후비슈카.
(뒤) 헤라클레스.

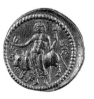

k. 바수데바.
(앞) 바수데바.
(뒤) 오에쇼(시바).

39 쿠샨 화폐(실제 크기)

기 때문에 인도 고대사에서 쿠샨 왕조와 굽타 왕조(320년~6세기 중엽)의 왕들만이 금화를 주조할 수 있었다. 당시 쿠샨 치하의 인도에는 로마에서 상당히 많은 양의 금이 유입된 것으로 보인다.[27]

카니슈카에 이르러 쿠샨의 화폐에는 흥미로운 변화가 일어났다. 카니슈카는 화폐에 하로슈티 문자를 병기하지 않고 그리스 문자로만 명문을 새겼는데,[도39c~h] 명문의 내용은 그리스어가 아닌 중기 이란어 (기원전 3·4세기~기원후 8·9세기)의 한 갈래인 이른바 '박트리아어'로 쓰여 있었다. 그리스 문자나 아람 문자, 하로슈티 문자가 모두 표음 문자이기 때문에 이것이 가능했다. 라바탁 명문에서 카니슈카는 그 이전 쿠샨이 공식적으로 쓰던 그리스어 대신에 아리아어를 쓸 것을 천명하고 있다. 여기서 아리아어가 바로 박트리아어인 것이다. 쿠샨은 아마 박트리아에 정착하면서 이 말을 쓰게 된 듯한데, 이 사건은 쿠샨 제국의 정체성에 대한 상징적 선언이었다고 할 수 있다. 그리스 문자에 없는 박트리아어의 음을 표기하기 위해 'þ'(š=sh)와 같은 자가 특별히 고안되기도 했다.[28] 카니슈카 화폐의 앞면에는 "ÞAONANO ÞAO KAN-HÞKI KOÞANO"라는 글이 씌어 있다. '왕중왕 쿠샨의 카니슈카'라는 뜻이다. 'ÞAO(샤오)'는 '왕'을 뜻하는 이란어 'šāh(샤)'에 해당한다는 것을 쉽게 알 수 있다. 그리스 문자를 사용하여 박트리아

40 카니슈카 입상
마투라의 마트 출토. 2세기 전반.
높이 1.5m. 마투라박물관.

어를 표기하는 특이한 방식은 카니슈카가 세운 수르흐 코탈의 거대한 배화(拜火) 신전에 새겨진 명문에서도 볼 수 있으며, 쿠샨 왕실에서 보편적으로 사용되었음을 알 수 있다.[29]

화폐에 새겨진 카니슈카 입상은 얼굴을 자신의 오른쪽으로 향하고 상반신도 따라 비틀어져 있지만, 하반신은 매우 경직되고 2차원적인 정면관으로 되어 있다. 마투라의 마트에 세워진 쿠샨 왕조의 조상 숭배 사당에 봉안되었던 석조 카니슈카 입상에도 이러한 특징이 뚜렷이 나타난다.도40 이것도 이란계의 조형적 요소를 강하게 반영하는 것이다. 이러한 점은 당시 카니슈카의 쿠샨 왕실에서 헬레니즘 문화가 이란과 전보다 밀접한 연관 아래 새롭게 해석되고 있었음을 보여 준다.

쿠샨 화폐의 뒷면에도 통례에 따라 신상이 새겨졌다. 그런데 카니슈카와 그를 이은 후비슈카의 화폐에는 무려 서른세 가지의 신이 등장한다. 이전의 왕들이 하나 혹은 몇몇 한정된 신만을 사용했던 것에 비하면 놀랄 만큼 많은 숫자이다. 이 중에는 나나, 미트라, 마즈다, 아르도흐쇼, 파로 등 이란계 신이 압도적 다수를 차지한다. 이것은 쿠샨 왕실의 대체적인 신앙을 반영하는 것으로 보인다. 이 밖에 헬리오스, 헤파이스토스, 헤라클레스 등 헬레니즘·로마 계통의 신과 오에쇼(시바) 등 인도의 신도 포함되어 있다. 이렇게 많은 신이 등장하는 것은 광대한 카니슈카 제국에 이같이 다양한 신에 대한 신앙이 존재했기 때문이거나, 그러한 신앙을 가진 여러 민족과 카니슈카 제국 사이에 광범한 교역이 이루어지고 있었기 때문으로 해석된다.[30]

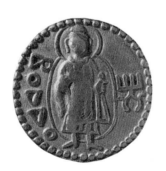

41 카니슈카 화폐의 불상
지름 약 2cm.

이러한 많은 신상 가운데 하나로 붓다의 상이 등장한다.도41 카니슈카의 금화에 새겨진 붓다 상 옆에는 '붓다(Buddha)'를 의미하는 그리스 문자 'ΒΟΔΔΟ'가 뚜렷이 명기되어 있다. 동화 중에는 'ΣΑΚΑΜΑ-ΝΟ ΒΟΥΔΟ(석가모니 붓다)'라고 써 있는 것도 있다.[31] 이러한 화폐에 새겨진 붓다의 형상은 현존하는 통상적인 간다라 불상과 일치하여, 이미 이 시기에 불상 조성이 본격화되었음을 알려 준다.

이와 비슷한 시기에 북인도의 마투라에서도 불상으로 보이는 거대한 석상들이 조성되었다. 야무나 강 유역에 위치한 마투라는 간다라 못지않은 교통의 요지였다. 간다라에서 펀잡을 거쳐 남쪽으로 내려와 갠지스 강 중·하류의 마가다 지방으로 가기 위해서는 반드시 이곳을 거쳐야 했다. 또 인도 본토의 서남부로 가는 길도 이곳에서 갈라졌다. 지금도 마투라는 인도에서 네 개의 철도 노선이 만나는 유일한 곳이다. 이러한 지리상의 이점을 바탕으로 이곳은 상당한 번영을 누렸으며, 기원전 1세기부터는 조각 활동의 중심지로 떠올라 기원후 5세기까지 인도의 석조 조각을 주도했다.

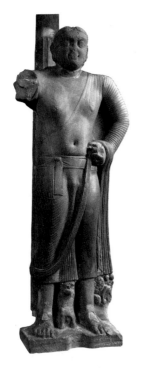

42 '보살' 입상
마투라 제작. 사르나트 출토. 사암.
카니슈카 3년(서기 129~130년).
높이 2.89m. 사르나트박물관.

이곳에서 만들어진 초기 불교상 가운데 대표적인 예가 붓다의 첫 설법지인 사르나트에 봉안되었던 대형 석상이다.도42 높이가 3m에 달하는 이 상은 마투라에서 제작되어 500km나 떨어진 사르나트로 옮겨져 봉안

되었다. 이것은 그만큼 당시 마투라가 조각의 중심지로서 중요했음을 알려 준다. 이 상의 대좌에 새겨진 명문에는 카니슈카 3년에 발라라는 승려가 세존(世尊)이 경행(經行, 거닐며 수행하는 것)하던 곳에 '보살(菩薩)'의 상을 세운다고 되어 있다. '세존'은 붓다를 일컫는 여러 이름 가운데 하나로, 통상 석가모니 붓다에 대한 경칭으로 쓰였다. '보살'은 깨달음을 얻기 전의 붓다를 지칭하는 말인데, 여기서는 석가모니를 가리키는 것이 확실하다.[32] 이러한 '보살'의 상 조성은 카니슈카가 마투

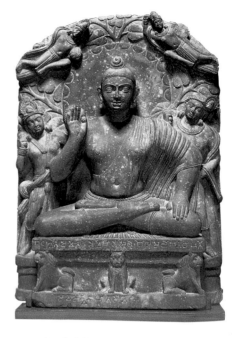

43 '보살' 좌상
마투라의 카트라 출토. 사암. 1세기 말~2세기 초.
높이 72cm. 마투라박물관.

라에 대한 지배를 공고히 하기 이전, 즉 이 지역을 샤카계의 태수가 지배하던 시기(1세기 후반)에 시작되어 카니슈카 시대에 들어서면서 더욱 활발해졌다.도43

그러면 불상은 어째서 불교사의 시원으로부터 수백 년이 지난 이 때 비로소 출현한 것인가? 간다라 미술의 발전에서도 결정적인 계기가 된 이 사건을 먼저 점검할 필요가 있다.

3

불상의
탄생

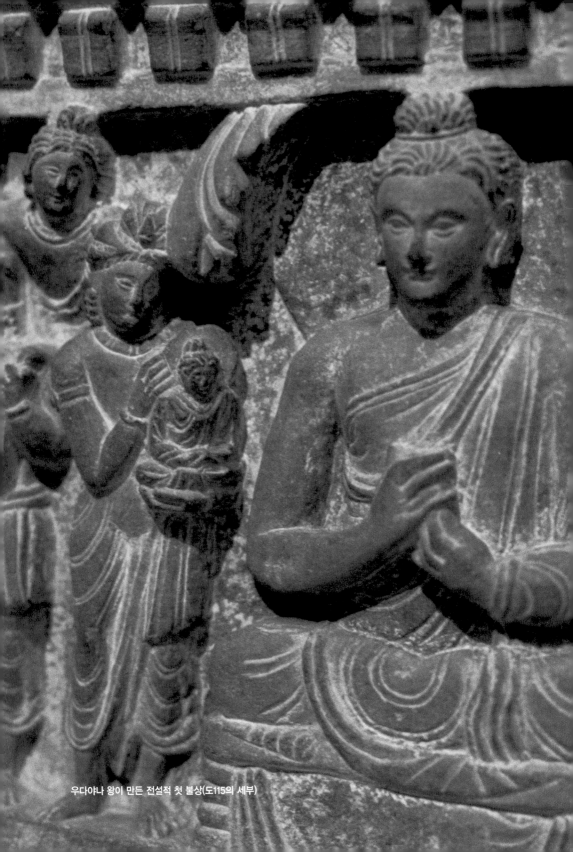

우다야나 왕이 만든 전설적 첫 불상(도115의 세부)

무불상 시대

불교미술사에서 불상이 처음부터 존재했던 것은 아니다. 현재 남아 있는 증거로 볼 때—석가모니 붓다의 열반을 기원전 4세기로 본다면—석가모니 시대로부터 근 400년간은 불상이 존재하지 않았다. 그래서 이 시기를 흔히 '무불상 시대'라고 부른다. 물론 붓다가 살아 있던 당시에 이미 불상을 조성했다는 이야기가 불교 경전에 전한다. 아기를 낳고 7일 만에 죽어 도리천(忉利天)에 태어난 어머니에게 설법하기 위해 석가모니가 지상에서 자리를 비운 사이, 코샴비국의 우다야나 왕과 코살라국의 프라세나지트 왕이 붓다의 상을 만들었다는 이야기이다. 이 중 우다야나 왕이 만든 불상에 관한 이야기는 후대 불교권에 널리 알려져 있었으며, 실제로 '우전왕상(優塡王像, 우다야나 왕 상)'이라고 불리는 상들이 기록과 유물로 전한다.[1] 그러나 이 이야기는 불상이 만들어지기 시작한 뒤에 불상 조성을 정당화하기 위해 꾸며낸 전설로 생각된다. 붓다의 사후 오늘날 남아 있는 최초의 불상이 만들어지기까지 불상을 만들려는 시도가 전혀 없었으리라고는 볼 수 없지만, 불교도들 사이에 보편적으로 받아들여지게 된 불상 조성의 전통은 기원후 1세기가 되어서야 확립된 것이다.[2]

이 이전까지 400년간은 불상이 존재하지 않았을 뿐 아니라, 붓다의 생애를 미술로 도해(圖解)할 때도 붓다의 형상 대신 붓다를 상징하는 보리수, 빈 대좌, 불족적(佛足跡, 붓다의 발자국) 등으로 붓다를 나타냈다. 기원전 1세기 초 중인도의 바르후트에 세워졌던 스투파에는 나가 엘라파트라의 예불도(禮佛圖)가 조각되어 있다.[도44] 전생에 저지른 잘못

44 '엘라파트라의 경배'
바르후트 스투파. 기원전 1세기 초.
콜카타 인도박물관.

45 '도리천에서 내려오는 붓다'
바르후트 스투파. 기원전 1세기 초.
콜카타 인도박물관.

때문에 나가(뱀)로 태어난 엘라파트라는 석가모니 붓다가 출현했다는
소식을 듣고 석가모니에게 경배하여 새로운 삶을 얻고자 했다. 바르후
트의 부조는 이 이야기를 도해한 것이다. 왼쪽 끝의 기둥에는 '엘라파
트라가 붓다 세존을 경배한다'는 명문이 새겨져 있고, 그 오른쪽에는
그에 상응하는 장면이 제시되어 있다. 그런데 정작 엘라파트라(여러 개
의 코브라 머리가 위에 달린 인간의 형상으로 표현되어 있다)가 합장하여 경
배하는 것은 붓다가 아니고 보리수와 그 앞의 빈 대좌이다. 바르후트
의 또 다른 부조에서는 붓다가 도리천에서 어머니에게 설법을 마치고
사다리로 내려오는 장면을 도해하고 있다. 여기서도 붓다는 인간의 모
습으로 표현되어 있지 않고, 사다리의 가장 윗단과 아랫단의 발자국을
통해 상징적으로 암시되어 있을 뿐이다.^{도45}

이렇게 상징적으로 붓다의 생애를 도해하는 방법을 흔히 '무불상 표현'이라고 한다. '무불상 표현'이라면 마치 불상이 결핍된 것 같은 부정적인 어감을 줄지 모르나, 이것은 상(像)을 배제한(aniconic) 상징적 표현 방법을 편의상 지칭할 뿐이다. 물론 상징적 표현 방법이 인간적 형상을 사용하는 방법보다 결코 열등한 것은 아니다. 오히려 인간적 형상으로 제한되지 않은 상징은 의미 전달에 있어 무한한 가능성을 내포한다고도 할 수 있다. 다만 이야기의 전달이 중시되는 서사적(敍事的) 맥락에서는 이러한 표현이 어색하고 비합리적으로 느껴질 수도 있다. 아무튼 이러한 무불상 표현은 지역에 따라 늦게는 기원후 2세기까지 인도 본토의 불교미술에서 광범하게 쓰였다.

　　간다라의 스와트에서 출토된 부조에서도 도리천에서 내려오는 붓다가 사다리 아랫단의 작은 발자국만으로 표현되어 있다.^{도46} 따라서 이 지역에서도 무불상 표현 방법이 알려져 있었음을 알 수 있다. 그러

46 '도리천에서 내려오는 붓다'
스와트의 붓카라 제1유적 출토.
높이 36cm, 사이두샤리프박물관.

나 이 밖에는 무불상 표현으로 볼 만한 예가 별로 없다. 승려들이 법륜(法輪)을 예배하는 장면을 '붓다의 첫 설법'의 도해인 것으로 보는 견해도 있으나, 그러한 장면에 문자 그대로 단순한 법륜 예배 이상의 서사적 의미가 반영되어 있는지는 의문이다.[3] 간다라에 무불상 표현 방식이 알려져 있지 않았던 것은 아니지만, 그 예는 매우 드물다. 이것은 간다라의 불교미술이 인도 본토보다 늦은 시기에 시작되어 대부분 이미 불상이 창조된 이후의 것이기 때문일 수 있다. 그러나 동시에 간다라에서는 인도 본토와 달리 불전(佛傳) 미술에 인간적 형상의 붓다를 표현하는 데 대한 기피(忌避) 혹은 금제(禁制)가 상대적으로 약했기 때문이라고 볼 수도 있다.

여하튼 불교사에서 이와 같이 무불상 시대가 오랫동안 존재했던 배경에는 여러 요인이 복합적으로 작용했다. 그 첫 번째 요인으로 석가모니 붓다가 출현한 시대에는 인도에서 상(像)을 만들어 숭배하는 관습이 일반화되어 있지 않았던 사실을 꼽을 수 있다. 현대의 우리는 여러 종류의 상에 매우 익숙해 있어서 상 숭배를 당연한 것으로 받아들이는 경향이 있다. 그러나 어느 문화, 어느 시대에나 상 숭배가 보편적으로 존재했던 것은 아니다. 이슬람교에서는 일체의 재현적인 상이 허용되지 않았고, 그러한 전통은 역사적으로 서아시아의 곳곳에서 볼 수 있다. 중국이나 우리나라를 비롯한 동아시아에서도 불교가 아니었다면 조상(造像) 활동이 얼마나 활발했을지 의문이다. 인도에서는 인더스 문명기(기원전 2500~1800년)에 상을 만드는 관습이 있었지만, 이어지는 베다 시대(기원전 1500~600년경)에 새로이 인도에 유입한 아리아인들에게는 인간적인 형상의 상을 조성하거나 숭배하는 관습이 없었던 듯하다. 이러한 베다 시대의 전통이 석가모니가 출현한 시기와 그

47 약샤
파트나 출토. 기원전 3세기. 높이 1.62m.
콜카타 인도박물관.

47-1 자인 티르탕카라
파트나 출토. 기원전 3세기. 높이 67cm.
파트나박물관.

이후에도 한동안 지속되었던 것이다. 인도 문화의 기저(基底)에 잠복해 있던 상 숭배 의식과 관습이 다시 뚜렷해진 것은 신을 마치 인간처럼 열정적으로 신앙하는 박티(bhakti)라는 경향이 인도 종교 전반에 대두된 기원전 2~3세기부터이다.[4] 이 무렵부터 인도에서는 약샤나 약시와 같은 토속적인 풍요신의 상이 만들어졌고, 자이나교에서도 신상이 만들어졌다.도47, 47-1, 139

　두 번째 요인으로 원래 불교가 붓다를 숭배하는 종교가 아니었다는 점을 들 수 있다. 초기 불교에서 석가모니 붓다는 불(佛)·법(法)·승(僧)

삼보(三寶)의 하나로서, 또 진리를 깨달아 가르침을 편 위대한 스승으로서 존승받았지만, 신과 같이 숭배되는 존재는 아니었다. 붓다보다는 그가 발견하고 전한 진리인 '법(다르마)'이 우선시되었으며, 그의 제자들은 '법'에 따라 수행하여 붓다와 같은 깨달음을 얻는 것을 목표로 삼았다. 석가모니가 열반에 들자 그의 유골이 스투파에 봉안되어 예배되고, 그가 쓰던 물건들 가운데 보리수라든가 발우(鉢盂) 같은 것이 존숭되기는 했지만, 이것은 교조에 대한 소박한 추모와 숭배 이상은 아니었다. 이 시기에는 물론 상 숭배도 보편화되어 있지 않았다. 따라서 처음에는 불상을 만들거나 숭배할 필요도 없었고, 그것이 가능하지도 않았으며, 시간이 흐르면서 이러한 관행이 마치 금기처럼 굳어져 버렸던 것이다. 육신과 감각의 세계를 초월하여 열반(涅槃)의 세계로 들어간 존재를 다시 현상계의 모습으로 재현한다는 것도 쉽사리 받아들이기 어려웠을 것이다. 그러다가 붓다를 점차 신적인 존재로 숭앙하는 분위기가 고조되면서 붓다를 인간 모습의 상으로 직접 대하고 예배하고자 하는 욕구가 불교도들 사이에 점차 강해졌다. 그러나 '무불상' 관행은 쉽게 깨지지 않았다.

이와 아울러 고려해야 할 점은 석가모니가 열반에 든 후 여러 세기 동안 불교에서는 스투파의 건립과 예배가 성행하면서 붓다의 유골에 대한 숭배가 확고하게 자리 잡았다는 사실이다. 붓다가 남긴 유골은 붓다와 직접 연결되는 지표로서 그를 대신할 만한 충분한 자격과 신성함을 갖춘 것이었다. 이에 비해 인간적 형상의 상(像)은 보는 사람에게 나름대로 강한 정서적 힘을 발휘할 수 있지만, 그것이 나타내고자 하는 존재(붓다)와의 관계가 모호하고, 언제든지 그러한 모호성에 대한 의구심에서 벗어나기 힘든 것이었다. 다시 말해 특정한 상이 어

떻게 붓다를 대신할 수 있는지 분명하게 입증할 수 없었던 것이다.[5] 이 점에서는 차라리 인간적 형상을 띠지 않는 상징(무불상 상징)이 그러한 부담으로부터 훨씬 자유롭고 안전했다고 할 수 있다. 따라서 상은 이러한 한계를 극복하기 위해서 모호한 정당성을 보완해 줄 수 있고 많은 사람들이 신성하다고 받아들일 만한 형식적 요소들을 도상적(圖像的)으로 갖출 필요가 있었다. 이러한 형식적 요소는 일찍부터 문헌에서 붓다의 신체적 특징을 일컫는 삼십이상(三十二相)과 팔십종호(八十種好)로 체계화되었다. 그러나 이것이 많은 사람들에게 받아들여질 수 있는 실제 상의 형식으로 구현되어 확립되기까지는 적지 않은 시간이 필요했다. 이러한 여러 장애를 극복하고 불교도들이 불상 조성의 성공적인 해결 방안에 도달한 것이 기원후 1세기, 우리가 현존하는 최초의 불상들을 대하게 되는 시기다.

최초의 불상

앞장에서 언급한 스와트와 마투라의 상은 불상으로 보이는 현존 유물 가운데 가장 이른 예이다.[도37, 43] 스와트의 상은 늦어도 기원후 1세기 초까지 올라가고, 마투라의 상은 현존하는 것이 1세기 말~2세기 초까지 올라가는데 그 시원은 이보다 앞설 것으로 추측된다. 스와트의 예는 예외 없이 주존(主尊)이 좌상인 부조이다. 마투라의 예 중에는 주존이 좌상인 비교적 작은 부조 외에 사르나트에서 출토된 대형 상[도42]과 같은 독립적인 입상도 있다. 사르나트 상과 같은 대형 입상은 카니슈

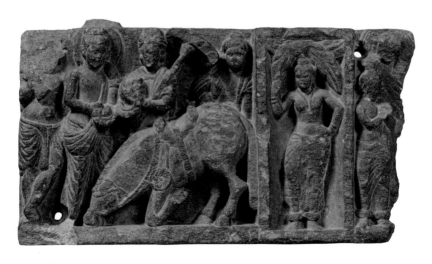

48 '태자와 말의 작별'

2~3세기. 높이 15.6cm. 라호르박물관.

카 시대에 들어서면서 만들어졌으며, 주존이 좌상인 부조보다 늦게 출
현한 것으로 보인다.

주존이 좌상인 부조를 비교해 보면, 스와트와 마투라의 부조들은
석재와 양식상의 뚜렷한 차이에도 불구하고 상당한 유사성을 보여 준
다.[6]도37, 43 우선 이들은 모두 주존의 좌우에 협시(脇侍)한 상이 하나씩
서 있는 삼존 형식이다. 협시상과 주존상의 자세에 차이가 있지만, 보
리수 밑에 주존이 앉은 전체적인 분위기는 상당히 비슷하다. 주존은
공통적으로 머리에 상투를 틀고, 오른쪽 어깨를 드러낸 차림새이다.
흥미로운 것은 이러한 복장이 뒤에 불교미술사에서 보게 되는 통례적
인 불상의 복장과는 매우 다르다는 점이다. 늦어도 기원후 2세기까지
는 확립된 통례적인 불상 형식은 승복을 입은 모습이었다(이 장의 '불상
의 형상' 참조). 이것은 붓다에 관한 모든 관념(觀念)과 조형(造形)의 출발
점이었던 석가모니가 그의 제자들과 마찬가지로 출가 수행자였다는

점에서 충분히 납득이 가는 일이다. 그런데 스와트의 초기 삼존 부조에 등장하는 주존의 복장은 승복이 아니라 간다라 미술에 흔히 등장하는 세속인의 복장(혹은 세속인의 복장과 같은 천인이나 보살의 복장)과 동일하다. 간다라의 불전 부조 중에는 태자가 수행의 길을 떠나며 아끼던 말과 작별하는 장면이 있는데, 이 장면에 등장하는 태자의 모습은 스와트의 삼존 부조에 나오는 주존과 다르지 않다.도48

　마투라의 초기 삼존 부조에 등장하는 주존은 오른쪽 어깨를 드러낸 채 얇은 천을 몸에 감싸고 있다. 오른쪽 어깨를 드러낸 것은 뒤에 주로 남인도와 동남아시아의 불교미술에서 유행한 이른바 편단우견(偏袒右肩)식, 즉 오른쪽 어깨를 드러내고 승복을 입는 방식을 연상시키지만, 천을 두른 방법은 통상적인 편단우견식과 구별되는 색다른 방식이다. 또 이 복장은 천이 매우 얇아서 그 아래의 몸과 옷이 그대로 훤히 비칠 정도이다. 승려들의 복장에 대한 율장(律藏, 승려들이 지켜야 할 계율과 승단의 규칙을 수록한 성전)의 규정에 따르면, 승려들은 이렇게 몸이 비치는 옷을 입을 수 없게 되어 있었다. 조각에서 옷의 입체적 실재감(實在感)을 표현하는 데 별로 관심이 없었던 인도인 특유의 성향을 감안하더라도, 이렇게 얇은 천으로 된 옷이 승복을 나타낸 것이라고 보기는 어렵다.

　스와트와 마투라의 소위 '최초의 불상'들은 승복을 입은 것이 아니라, 인도의 세속인들이 몸에 두르는 숄을 오른쪽 어깨를 드러낸 채 걸친 것이라고 볼 수 있다. 복장 형식으로 본다면, 스와트와 마투라의 두 가지 유형은 서로 연관되어 있으며, 이보다 조금 뒤에 등장하는, 승복을 입는 통례적인 불상과는 뚜렷이 구별된다. 더욱이 이 두 가지 유형이 초창기에만 잠시 유행했을 뿐 머지않아 자취를 감춘 점도 흥미롭

다. 특히 마투라에서 확고하게 자리 잡은 것처럼 보이던 초기 유형이 카니슈카 즉위 후 50년경부터 사라지고 통례적인 불상 유형이 그 자리를 차지하게 된 사실은 주목할 만하다.^{도49}

불상 조상사(造像史)의 초창기에 잠시 등장했던 이 두 가지 유형의 의미는 과연 무엇일까? 이 의문에 대한 해답은 마투라의 예들이 거의 예외 없이 명문에서 '보살'이라고 불리고 있는 점에서 찾을 수 있다.⁷⁾ 앞서 언급한 대로 '보살'이라는 말은 원래 깨달음을 얻기 전의 붓다를 가리키는 용어였다. 대승불교가 흥기하면서 이 말은 다른 중생들을 도

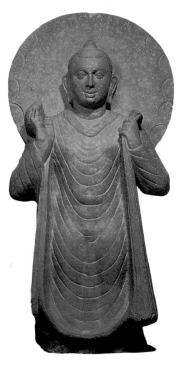

49 불입상
마투라. 2세기 후반.
높이 81cm. 마투라박물관.

우며 깨달음을 향해 정진하는 구도자(求道者)로서 대승불교의 이상적 인간형을 가리키는 용어로 발전했지만, 처음에는 석가모니나 그 이전의 과거불들이 깨달음을 얻기 전의 상태를 지칭하는 것으로 쓰였다. 석가모니 붓다의 생애를 서술한 불전(佛傳) 문헌들도 깨달음을 얻기 전에는 석가모니를 '태자' 또는 '보살'이라고 칭하다가 깨달음을 얻는 순간부터 '붓다'(혹은 그에 상응하는 '세존')라고 부르며, 이러한 용법은 문헌에서 일관되게 사용되었다. 마투라의 초기 삼존 부조의 주존을 칭하는 '보살'이라는 말도 바로 이러한 의미였다는 것은 의심할 여지가 없다. 그렇다면 마투라의 소위 '최초의 불상'은 실은 완전한 의미의 붓다가 아

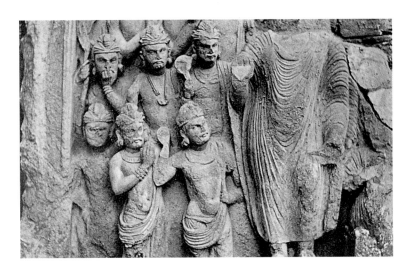

50 불전 부조

붓카라 제1유적 대탑. 1세기. 높이 90cm.
머리 부분이 없으나 통례적인 불상과 같은 유형이다.

니라 아직 깨달음에 이르지 못한—보리수 밑에 있는 것으로 보아 어
쩌면 깨달음 직전에 있는—보살을 나타낸 것이라고 볼 수 있다. 이러
한 추정은 카니슈카 즉위 후 50년경에 마투라에서 왜 오래된 이 유형
대신 통례적인 불상 유형을 새롭게 수용했는지를 설명해 준다.

　　스와트의 '최초의 불상'도 마투라의 예와 비슷한 의미를 지니고
있었을 것으로 보인다. 즉 스와트의 예도 붓다가 아니라 아직 완전한
깨달음에 이르지 못한 보살을 나타내고 있었던 것이다. 이것은 불상
조상사에서 오랜 무불상 시대 뒤에 불교도들이 바로 불상의 조성에 이
르지 못하고, 보살상 조성이라는 과도적 단계를 거쳤으리라는 점을 시
사한다. 세속적인 감각과 의식을 초월하여 깨달음의 세계에 존재하
는—혹은 우리의 감각과 의식의 수준에서는 더 이상 존재하지 않는—
붓다를 인간의 형상으로 나타내는 상의 창안에 바로 도달하기보다, 아

51 금제 사리기
아프가니스탄의 비마란 출토. 1세기.
높이 7cm. 대영박물관.

직 세속의 세계와 인연을 맺고 있는 보살을 상으로 표현하는 것이 여러 면에서 상대적으로 안전하고 부담이 덜한 작업이었으리라. 이러한 시도는 스와트와 마투라에서 독자적으로, 그러나 어느 정도 상호 교감 아래 기원후 1세기 중에 시작된 것으로 보인다.

그러면 통례적인 불상으로 간주하는 상은 언제쯤 어디에서 처음 불교미술사에 등장한 것일까? 스와트에서는 초기의 삼존부조들이 만들어지던 시점에서 그리 머지않은 시기에 이미 통례적인 불상이 조각되고 있었다.[8]도50 아프가니스탄의 비마란에서 출토된 금제 사리기에 새겨진 불상은 아제스의 은화(동이 많이 섞인 빌론billon)와 함께 출토되어 주목을 받은 바 있다.[9]도51 샤카 왕 아제스의 시대라고 한다면, 이 사리기의 연대는 서력 기원 전까지 올라갈 것이다. 그러나 이 사리기가 함께 출토된 은화와 같은 연대의 것인지, 또는 이 아제스의 은화가 정말 아제스의 것인지, 후대에 복제된 것인지 하는 의문이 제기되었다. 이 사리기는 아제스의 시대는 아니더라도 기원후 1세기 중엽까지는 올라갈 것으로 판단된다. 큰 우슈니샤와 콧수염 있는 얼굴, 특이하게 가슴 앞쪽으로 든 손과 왼쪽으로 걸음을 내딛고 있는 이례적인 자세는 이 상이 우리에게 익숙한 불상 형식이 간다라에 완전히 확립되기 이전에 만들어졌음을 시사한

다. 이 밖에도 페샤와르 분지와 탁실라에서 출토된 불상 부조 가운데
에는 기원후 1세기까지 제작 연대가 올라갈 가능성이 높은 것들이 여
러 점 있다.[10] 그리하여 2세기 초에는 카니슈카가 주조한 금화에 통례
적인 형상의 불상이 등장하게 된 것이다.[도41] 이에 반해 마투라에서는
카니슈카가 즉위한 뒤 50년경에 이르기까지 통례적인 형식의 불상이
만들어졌다는 증거가 전혀 없다. 여러 증거를 종합해 볼 때, 통례적인
불상 유형은 마투라가 아닌 간다라 쪽에서 창안되었다고 보아도 무리
가 없을 것이다.

간다라와 불상의 창안

간다라와 마투라 어느 쪽에서 먼저 불상을 만들었는가 하는 문제는 불
교미술 연구의 초창기인 20세기 초부터 상당한 논란을 불러일으켰다.
알프레드 푸셰를 비롯한 서양 학자들은 헬레니즘 문화의 영향 아래 간
다라에서 불상을 창안했다고 생각했다. 이에 대해 인도 학자 아난다
쿠마라스와미는 불상은 본질적으로 인도 전통에 기초한 것일 뿐 아니
라 시기적으로도 마투라의 불상이 간다라의 불상을 앞선다는 주장으
로 맞섰다.[11] 인도 독립 후 20세기 후반에도 이 문제를 두고 설왕설래
가 있었으나, 대체로 두 지역에서 각기 독자적으로, 거의 동시에 불상
을 만들었다고 보는 것이 요즘의 통설이다. 그러나 이것은 어느 정도
정치적인 고려가 깔린 편리한 합의였다고 할 수 있다. 인도가 낳은 대
표적인 종교의 성상(聖像)이 외래 문화의 영향을 받아 창안되었다는 것

은 인도인의 민족적 자존심과 관련된 반발을 부를 수도 있는 문제였기 때문이다.

저자가 여기서 간다라의 불상 창안을 이야기하는 것은, 지난 시대에 팽배했던 서양 우위의 식민주의적 태도가 전혀 반영되지 않았다고는 할 수 없는 서양 학자들의 시각을 새삼 부활시키고자 하는 의도가 아니다. 다만 초기 불상 조상사에 등장한 세 가지 유형, 즉 ①스와트 유형^{도37} ②마투라 유형,^{도42, 43} ③통례적인 불상^{도49~51} 가운데 마지막 것만을 완전한 의미의 불상으로 간주한다면, 이러한 불상 유형은 간다라에서 창안된 것으로 보아야 한다는 점을 지적할 뿐이다. 그 이전 단계의 보살상은 두 지역에서 거의 동시에 독자적으로 창안되었다고 해두자.

완전한 의미의 불상 유형이 간다라에서 창안되었다고 해서 결코 인도인들에게 그런 일을 할 만한 역량이 부족했다는 이야기는 아니다. 이것은 어디까지나 상(像)에 대한 관념과 관습의 차이에서 비롯된 현상으로 보아야 한다. 어떤 의미에서는 인도 본토 사람들이 간다라 사람들보다 상이라는 것, 또는 그 본질적 의미의 문제를 더 심각하게 받아들이고 있었다고도 할 수 있다. 즉 인도 본토의 불교도들은 상과 상이 표상하는 존재 사이의 관계의 모호성·불완전성과 또 어떤 물체보다도—그것이 무엇을 표상하건—인간을 닮은 형상이 발휘할 수 있는 힘을 심각하게 인식하고 있었으며, 그 때문에 붓다를 인간의 모습으로 형상화하는 데, 또 붓다에게 알맞은 인간의 형상을 찾아내는 데 더욱 조심스러운 태도를 보였을 수도 있다.¹²⁾

이에 비해 간다라 사람들은 상의 문제를 보다 쉽게 인식했을 가능성이 있다. 앞서 지적한 바와 같이 간다라에서는 무불상 표현이 매우

드물어서 무불상 표현이 인도 본토에서처럼 광범하게 사용되었는지 의문이다. 또한 불상을 만드는 단계에 이르는 데에도 별로 주저함이 없었던 것으로 보인다. 간다라의 문화적 환경을 고려할 때 어쩌면 이것은 당연한 일이었다고도 할 수 있다. 이 지역에는 헬레니즘 문화가 유입되면서 다양한 종류의 상이 폭넓게 알려져 있었기 때문이다. 박트리아의 그리스인 왕국에서 쿠샨 왕조에 이르기까지 화폐의 앞뒷면에 새겨진 군주상과 신상을 통해 이 지역 사람들이 이러한 상을 익숙하게 받아들이게 되었으리라는 것은 두말할 나위도 없다(인도 본토의 화폐에 상징적인 기호들만이 새겨졌던 것은 이와 좋은 비교가 된다). 이러한 상은 화폐를 통해서만 존재한 것이 아니라 실제로 신전에도 봉안되어 있었다. 이 밖에 크고 작은 다양한 인물상이 전해졌고, 또 만들어지고 있었다. 이 같은 환경에서 이 지역의 불교도들이 붓다를 다른 신상처럼 인간적 형상의 상으로 만들 수 있다고 생각하기는 그리 어렵지 않았을 것이다. 불교도들에게는 나름대로 특별한 의미가 있었겠지만, 카니슈카의 화폐에 다른 20여 가지 신상과 함께 불상이 등장하는 것은 붓다의 상이 그러한 신상들과 같은 반열에서 이해되고 있었음을 알려 준다.

불상의 형상

간다라에서 창안된 완전한 의미의 불상은 커다란 천을 몸에 감싸 두르고 아무런 장신구도 걸치지 않은 차림이었다.도52 이것은 당시 간다라를 포함한 인도에서 유행하던 불교 승려의 복장에 기초한 것으로, 커

다란 천은 승려들이 입는 세 가지 옷(三衣) 가운데 가장 격식을 갖추어 입는 대의(大衣)를 나타낸 것이다. 간다라 불상의 대의는 한쪽 끝을 왼손으로 잡고 등 뒤로 돌려서 앞으로 내어 몸을 감싸고, 다른 쪽 끝을 다시 왼쪽 등 뒤로 넘기는 형식으로 되어 있다.13)도53 이렇게 대의로 양쪽 어깨를 다 감싸는 복장을 흔히 통견(通肩) 형식이라 부른다.

의복은 승려들과 같으나, 머리는 승려들처럼 삭발하지 않고 긴 머리카락을 위로 올려서 상투를 틀었다.도90 석가모니 붓다는 출가하면서 머리를 잘랐고 그 뒤에도 다른 승려들과 마찬가지로 삭발했을 것으로 보이지만, 상에서는 긴 머리를 묶고 있는 점이 특이하다. 붓다의 신체 특징 서른두 가지를 체계화한 삼십이상에는 uṣṇīṣaśiras(우슈니샤쉬라스, 혹은 uṣṇīṣaśiraskatā)라는 것이 있다. śiras(쉬라스)는 '머리'라는 말이고, uṣṇīṣa(우슈니샤)는 '터번', '터번을 두른 것 같은 머리 모양' 혹은 '상투'를 가리키는 말이다. 간다라 불상의 머리에 표현된 것은 이 우슈니샤이고, 터번을 두른 것처럼(혹은 터번을 두를 만큼) 고귀한 머리 모양, 즉 숱이 많은 머리카락으로 보기 좋게 상투를 튼 모습을 나타낸 것으로 볼 수 있다.14) 붓다의 머리 모양이 이처럼 불교의 출가 수행자에게 어울리지 않는 형상을 갖게 된 것은 삼십이상에 기술된 붓다의 신체 특징들이 인도에서 전통적으로 내려오는 대인상(大人相, 뛰어난 인간의

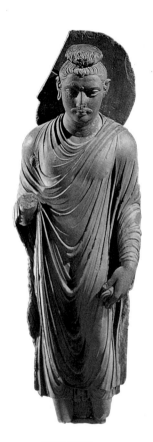

52 불입상
탁트 이 바히 출토. 2세기.
높이 1.04m. 대영박물관.

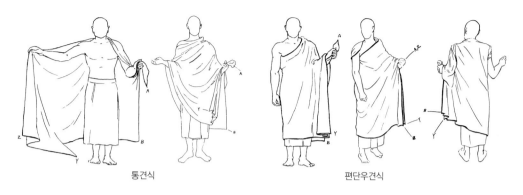

통견식 편단우견식

53 대의 입는 법

신체적 특징)에 관한 전승을 따르고 있었기 때문이다.

그런데 한역 경전에서는 우슈니샤를 붓다의 삼십이상의 하나로
언급할 때 일관되게 '정계(頂髻)' 혹은 '육계(肉髻)'라고 번역하고 있다.
'정계'는 '정수리의 상투', '육계'는 '살상
투', 둘 다 정수리가 상투처럼 솟아 있다
는 말이다. 실제로 인도에서는 2세기 후
반부터 마투라와 아마라바티에서 이렇
게 정수리가 솟은 불상이 등장했다.도54
머리카락이 짧고 한 올 한 올 말려 있는
형상, 즉 나발(螺髮)이라 불리는 형태로
되어 있는 것으로 보아 머리 위에 솟아
오른 것이 머리카락을 묶은 상투가 아
님은 분명하다. 이러한 모양의 나발과
육계는 이후 간다라를 제외한 인도의
불상에서 표준적인 요소가 되었다. 대부

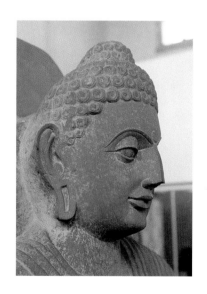

54 불좌상(머리 부분)
마투라 출토. 3세기 전반. 마투라박물관.

분의 학자들은 우슈니샤가 정계·육계라는 뜻으로 변화했으리라 추측한다.[15] 그러나 간다라 불상의 머리 부분을 보면, 긴 머리카락의 상투 안쪽에 정수리가 솟아 있는 모습이 감추어져 있지 않다고 단언할 수도 없다. 어쩌면 간다라 불상의 우슈니샤는 처음부터 정계·육계의 의미를 지니고 있었는지도 모른다. 다만 정수리가 솟아 있는 이상한 모습을 감추기 위해 머리카락이 상투처럼 그 부분을 감싸는 모습으로 표현했을 가능성도 배제할 수 없다. 간다라 불상에 표현된 우슈니샤가 단순한 상투이건, 정계 혹은 육계를 감싼 상투이건 간에 긴 머리카락 상투는 붓다의 상을 제자인 승려들의 상과 도상적으로 구별해 주는 이점도 있었을 것이다.

붓다의 미간(眉間)에는 역시 삼십이상 가운데 하나인 'urṇā(우르나)'가 표시되었다. 우르나는 미간에 하얀 터럭, 즉 백호(白毫)가 말려 있는 것을 뜻한다. 보통 도드라진 둥근 점으로 표시하거나, 구멍을 파고 색깔 있는 돌이나 유리를 박아 넣었다. 머리 뒤에는 몸에서 나오는 광채를 상징하는 원형의 두광(頭光)이 있는데, 두광의 표면은 대부분 아무 장식 없이 그대로 두었다. 두광을 표현하는 것은 이전의 인도 미술에서 볼 수 없는 것으로, 헬레니즘 시대에 서방에서 전래된 것이다.[16] 물론 빛과 태양에 대한 숭배와 무관하지 않다.[17]

오른손은 가슴 높이까지 들고 손바닥을 펴

55 파르티아 왕 우탈 입상

하트라 출토. 대리석. 2세기. 높이 2.16m. 모술박물관.

서 바깥쪽으로 향하는 모양을 취한다. 후
대 불교문헌에서 '시무외인(施無畏印)'이
라고 부르는 이 수인(手印)은 원래 불교의
고유한 것은 아니고, 서아시아에서 인도
에 이르기까지 상의 손 모양으로 널리 쓰
이던 것이다. 2세기에 만들어진 파르티아
의 군주상도 불상의 시무외인과 똑같은
손 모양을 취하고 있음을 볼 수 있다.도55
한편 왼손으로는 대의가 흘러내리지 않
도록 한쪽 끝을 잡는다. 옷자락을 쥔 이
손을 가슴 높이까지 올리거나 아래쪽으
로 늘어뜨린다. 전자는 스와트에서 만들

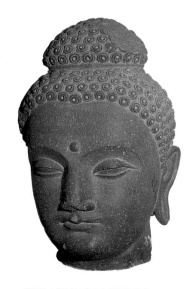

56 **나발의 간다라 불상(부분)**
사흐리 바흐롤(마운드 A) 출토.
3~4세기. 높이 31.5cm. 페샤와르박물관.

어진 초기 불상(완전한 의미의 불상)에서 전형적으로 보이는 것으로, 카
니슈카 금화에 새겨진 불상과 마투라에서 카니슈카 즉위 후 50년경부
터 만들어진 불상이 바로 이 유형이었다.도41, 49

　　간다라의 불상 조형에 삼십이상·팔십종호가 반영된 것은 우슈니
샤와 우르나의 표현을 통해 알 수 있다. 그러나 전체적으로 간다라 불
상에는 인도 본토에서 만들어진 불상에 비해 삼십이상의 여러 조항들
이 그다지 적극적으로 표현되지 않았다. 예를 들어 마투라의 불상에는
삼십이상의 조항대로 손바닥이나 발바닥에 수레바퀴 문양이 예외 없
이 표시되었지만, 간다라 불상에서는 그러한 표현을 찾아보기 어렵다.
또한 우슈니샤가 팔십종호에 명시된 대로 나발형 머리와 더불어 확연
한 육계형으로 표현된 예도 매우 드물다.도56

　　불상의 기본적인 도상 요소들이 이렇게 정해졌다 하더라도, 이러

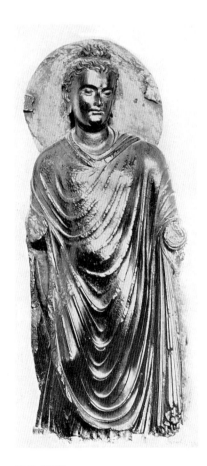

57 불입상
2세기. 마르단의 영국군 부대에
있었으나 현 소재 불명.

한 요소들을 바탕으로 조형적 형상을 만드는 데에는 이미 알려져 있던 상이 필연적으로 영향을 미쳤을 수밖에 없다. 마투라에서 만들어진 최초의 '보살'상은 그에 앞서 만들어지고 있던 약샤상을 모델로 했음을 알 수 있다(도42와 47을 비교). 간다라에서는 헬레니즘·로마계의 신상 또는 인물상이 주요한 모델이 되었다. 그리스의 히마티온이나 로마의 토가는 장방형의 커다란 천을 몸에 두른다는 점에서 인도의 승복과 상당히 유사하기 때문에 불상의 의복을 표현하는 데 좋은 참고가 되었다. 또한 그리스 인물상에 등장하는 크로빌로스라는 상투의 표현도 불상의 우슈니샤를 나타내는 데 응용될 수 있었다. 2세기 초에 만들어진 간다라의 한 불상에는 그러한 요소들이 잘 반영되어 있다.[도57] 특히 이 상은 약간 옆으로 튼 자세, 청신한 용모, 입체적인 머리카락 표현 등에서 멀리 '벨베데레의 아폴론'과 같은 헬레니즘 시대 조상과 비교되곤 한다.[18][도58]

아우구스투스상과 같은 로마의 황제상도 간다라 불상의 조형에

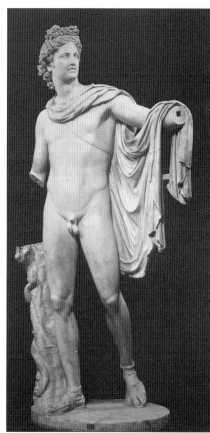

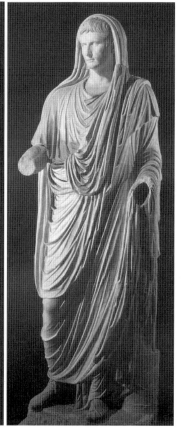

58 벨베데레의 아폴론

기원전 4세기 말 원작의 로마 제정 시대 모작.
높이 2,24m. 바티칸미술관.

59 아우구스투스, 대제관 모습

기원전 1세기 말~기원후 1세기 초.
높이 2,17m. 로마 국립박물관.

영향을 미친 모델로 꼽힌다(도52, 92와 비교).[19]도59 간다라 불상도 옷주
름이 반복적인 융기선으로 처리되어 입체감이 한껏 강조된 경우가 많
다. 그러나 아우구스투스상처럼 현란하게 과장되어 있지 않고, 그렇다
고 헬레니즘 시대 조상처럼 유연하고 자연스럽지도 못하다. 지중해 세
계의 고전풍에 비해서는 훨씬 경직되고 반복적이다. 그러면서도 주목

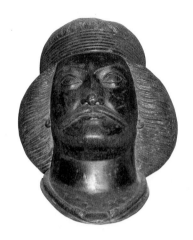

60 청동 군주상(머리 부분)
샤미 출토. 기원전 2세기. 상 높이 1.9m.
테헤란 고고박물관.

되는 것은 간다라 불상의 분위기가 로마의 황제상처럼 매우 엄숙하고 위엄이 넘친다는 사실이다. 이로 미루어 초기 불상에는 왕의 이미지도 투영되어 있었으리라는 점을 어렵지 않게 짐작할 수 있다. 이것은 마투라 상의 경우도 마찬가지이다.

간다라의 불입상은 엄격한 정면관을 취하지만, 그러면서도 대부분 한쪽 무릎을 조금 굽히고 있다.^{도93} 이것은 서방 인물상의 콘트라포스토 자세를 조각가가 의식하고 있었음을 알려 준다. 그러나 무릎을 굽힌 것이 상의 전체적인 자세에는 영향을 미치지 않아, 서로 의미와 원류를 달리하는 정면관과 콘트라포스토가 어색하게 결합되어 있음을 볼 수 있다.

이러한 서방으로부터의 영향은 여러 경로를 통해, 다양한 수준과 양상으로 간다라에 전해졌을 것이다. 드물기는 했겠지만, 지중해 세계나 인접한 헬레니즘 세계에서 직접 장인이 온 경우도 있었을 것이다. 그렇지만 대부분의 경우 운반이 용이한 소품을 통해 헬레니즘·로마 양식이 전해져서 복제되고 변형되었을 것으로 보인다.

한편 이 과정에서 무시할 수 없는 것이 지중해 세계와 간다라 사이에 위치한 이란의 파르티아가 미친 영향이다. 대부분의 간다라 불상이 취하는 엄격한 정면관은 지중해 세계의 조각에서는 별로 볼 수 없는 것으로, 정면관을 특히 중시했던 파르티아 미술과 관련된 특징이라 할 수 있다.[20] 일부 간다라 불상에는 정면을 응시하며 활짝 뜬 눈에 동

공(瞳孔)까지 표시되어 있다.도52, 90 이것도 파르티아풍의 조상에 두드러지게 나타나는 특징이다.도55, 60 이러한 특징은 스와트에서 출토된 초기 상에서도 볼 수 있는데, 상에 묘한 표정과 분위기를 부여한다.도37 파르티아풍의 이러한 인물상은 대개 묘실에 안치된 사자(死者) 초상으로 쓰였다. 원래 상 숭배 전통

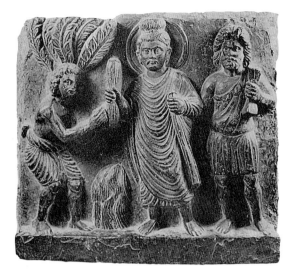

61 금강좌에 깔 짚을 받는 붓다
높이 39cm. 페샤와르박물관.

이 미미했던 이 지역에서 이러한 인물상을 세우게 된 것은 역시 지중해 세계로부터 전해진 헬레니즘의 영향 때문이었지만, 상의 형식적인 특성과 의미는 지중해 세계와 매우 다르게 변형되었다. 파르티아풍의 사자 초상은 이 지역의 종교 관념에 따라 죽은 이의 영혼(fravaši)이 머무는 곳으로 받아들여졌다.21) 이 때문인지 이러한 상은 실제 주인공과 '닮음'의 정도에 상관 없이 마치 어떤 사람이 실재하는 듯한 느낌을 강하게 준다. 이 점은 이와 유사한 간다라의 예에서도 마찬가지로 느낄 수 있다. 상의 형상뿐 아니라 상에 대한 관념에서도 파르티아풍 조상이 부분적으로 간다라 불상에 영향을 미쳤던 것으로 볼 수 있다. 불교의 근본적인 입장에서는 받아들일 수 없는 것이겠지만, 당시 불교도들이 흔히 붓다의 유골에 그 본질이 내재한 것처럼 여겼듯이 불상도 그

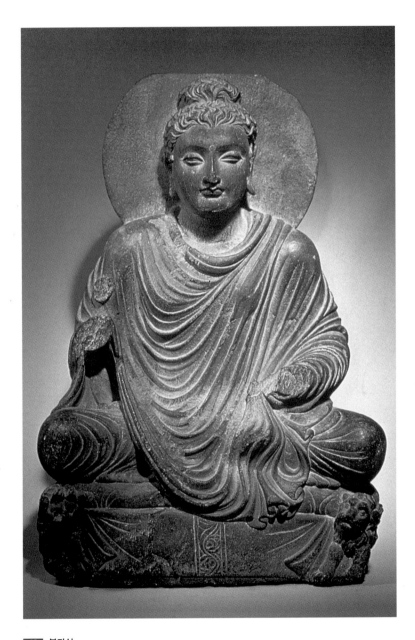

62 불좌상

탁트 이 바히 출토. 높이 52cm. 베를린 아시아미술박물관.

러한 본질이 내재된 붓다의 현현(顯現)처럼 여기는 관념이 존재했을 가능성이 있다.[22]

이러한 엄격한 정면관의 표현은 독립적인 불상뿐 아니라 이야기를 도해한 부조에서도 종종 볼 수 있다. 말라칸드 근방에서 출토된 간다라의 초기 부조 한 점은 붓다가 보리수로 향하는 길에 금강좌(金剛座)에 깔 짚을 공양받았다는 이야기를 묘

63 '요가 자세로 앉은 인물'이 새겨진 인장
인더스 문명.
기원전 2500~2000년.

사하고 있는데, 이 장면에서 붓다는 짚을 바치는 사람을 바라보지 않고 어색하게 정면을 응시한다.[도61] 이러한 표현 방법은 지중해 세계의 미술에서는 생각도 할 수 없는 것이다. 아울러 옷주름의 반복적이고 도식적인 처리에도 파르티아의 영향이 반영되어 있다.

한편 불좌상의 경우 인도의 전통적인 요가 수행 자세인 가부좌를 튼다.[도62] 이러한 자세는 일찍이 인더스 문명기의 인장(印章)에 새겨진 인물상에서 볼 수 있을 정도로 인도에서 오랜 역사를 지닌 것이다.[도63] 불상의 이러한 자세는 당시 불교 수행자의 자세를 본떴을 것이다. 그러나 동시에 샤카·파르티아 시대의 화폐에 이와 유사한 자세로 가부좌를 튼 군주상이 종종 등장하는 것도 주목할 만하다.[도24b, e] 그러한 군주상도 부분적으로 영향을 주었을 것이다.

4

불교사원과
불탑

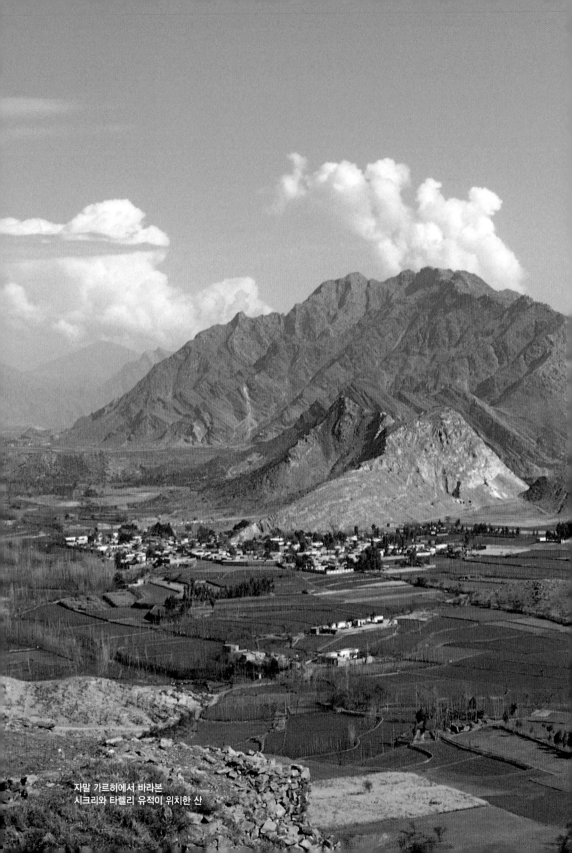

자말 가르히에서 바라본
시크리와 타렐리 유적이 위치한 산

불교미술의 흥륭

불상의 탄생은 간다라 미술이 본격적으로 발전할 수 있는 토대를 마련해 주었다. 각지의 불교사원에는 크고 작은 수많은 상이 봉안되었으며, 불탑의 각 부분은 부조로 화려하게 장식되었다. 이와 같은 불교미술 활동은 지역에 따라 차이가 있었지만, 불상의 탄생으로부터 3~4세기 동안 활발하게 전개되었다. 카니슈카에서 시작된 쿠샨 왕조의 전성기는 간다라 미술에 있어서도 황금기였다. 카니슈카는 인도 역사상 아쇼카 다음으로 불교를 적극적으로 후원한 왕으로 기억되고 있다. 그의 궁정에는 당대의 유명한 불교 시인인 아쉬바고샤(馬鳴)가 머물고 있었다. 또 그는 파르쉬바(脇尊者)라는 왕사(王師)의 권고로 카슈미르에서 500명의 승려를 모아 삼장(三藏)을 결집(結集)했다고 한다. 카슈미르의 결집을 제4결집이라고 하는데, 이때 방대한 소승불교의 논서인 『아비달마대비바사론(阿毘達磨大毘婆娑論)』이 만들어졌다고 전한다. 광대한 제국을 배경으로 불교사원에 대한 경제적 후원도 풍족했던 카니슈카 시대에 불교미술 또한 황금기를 맞았다.[1] 마투라에서도 굽타 시대(4~5세기)에 이르기 전까지 가장 훌륭한 조상이 만들어진 것은 그의 치세를 전후한 시기였다.

카니슈카는 페샤와르 분지의 약간 남서쪽에 위치한 푸루샤푸라에 도읍을 정했다. 오늘날의 페샤와르에 해당하는 푸루샤푸라는 지금까지도 이 지역에서 가장 번성한 중심 도시로 남아 있다. 카니슈카는 푸루샤푸라에 거대한 사원을 짓는 등 불교사원과 불탑의 건립을 적극적으로 후원했다. 그가 푸루샤푸라에 세운 승원은 많은 중층(重層) 건물

64 카니슈카 대탑지

페샤와르. 20세기 초 사진.

과 높은 전각으로 구성된 장대한 규모였다. 이곳에 파르쉬바, 바수반두(世親), 마노라타(如意論師) 등의 고승이 살았다. 중국의 구법승 현장이 이곳을 찾았을 때, 바수반두가 『구사론(俱舍論)』을 집필하며 썼던 방은 봉해져 있고 그 앞에 유래가 쓰여 있었다.[2] 역시 카니슈카가 세운 이 사원의 불탑은 높이가 무려 400척(약 100m)이 넘고 금빛 산개(傘蓋)들로 장식되어 있었다. 중국의 순례자들은 입을 모아 이 불탑이 염부제(閻浮提, 인도인들의 세계관에서 인도가 위치한다고 생각한 남쪽 대륙)에 있는 스투파 가운데 가장 높고 아름다우며 신비로운 위력이 뛰어나다고 칭송했다.[3] 지금 페샤와르 시 동쪽에는 샤지키 데리라는 유적이 흔적만 간신히 남아 있는데, 이곳이 바로 카니슈카의 불탑지(佛塔址)이다.[도64] 20세기 초 이곳에서는 카니슈카가 바쳤던 사리기가 발견되었다.[4][도65]

페샤와르 분지가 간다라 미술의 중심지로 등장한 것은 바로 이 무렵이라고 생각된다. 이때부터 약 두 세기에 걸쳐 간다라 미술 전성기의 가장 훌륭한 석조품들이 대부분 페샤와르 분지에서 만들어졌다. 특히 페샤와르 분지의 북쪽에 위치한 탁트 이 바히,[5]도66 사흐리 바흐롤,[6] 자말 가르히,[7] 그리고 더 북쪽으로 부네르를 거쳐 스와트로 들어가는 산간에 위치한 로리얀 탕가이의 사원지에서 지금까지 전하는 대다수의 석조상이 출토되었다. 이 중에서도 탁트 이 바히와 자말 가르히 유적은 보존 상태가 좋아서 당시 불교사원의 장관(壯觀)을 실감하게 해 준다.

페샤와르 분지뿐 아니라 탁실라, 스와트, 잘랄라바드와 카불 분지 등 간다라 곳곳에 수많은 불교 사원과 불탑이 건립되었다. 7세기 전반 인도를 순례한 현장의 기록에 따르면, 간다라국(페샤와르 분지)에만 1,000여 곳, 웃디야나국(스와트)에 1,400곳, 카피시국(카불 분지 북쪽 베그람 근방)에 100여 곳의 불교사원이 남아 있었다고 한다.[8] 간다라 미술의 전성기로부터 몇 세기 뒤인 이 시대에 이들 사원은 대부분 황량한 폐허로 변해 있었지만, 이렇게 많은 사원의 유지(遺址)는 이 지역에서 불교가 얼마나 성대히 신앙되었는지를 알려 준다.

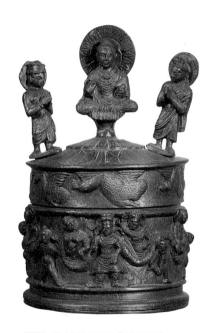

65 카니슈카 대탑지 출토 사리기
동. 2세기. 높이 20cm. 페샤와르박물관.

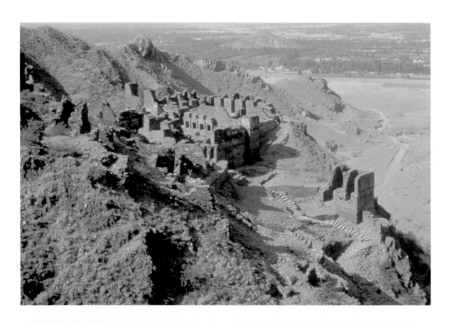

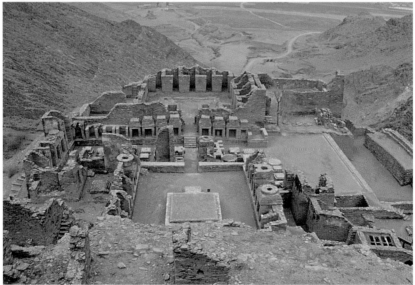

66 ▮ 탁트 이 바히 사원지 원경(위)

67 ▮ 탁트 이 바히 사원지 중심 구역(아래)

승원

간다라의 불교사원은 인도 본토의 사원과 마찬가지로 승원과 불탑으로 구성되어 있었다.[도67~69] 출가 수행자 중심의 종교로 출발한 불교에서 승려들이 수행하고 생활하는 공간인 승원(僧院) 혹은 승방(僧房)은 사원의 핵심적인 요소였다. 인도말로 '비하라(vihāra)'라고 불린 승원에는 여러 가지 형태가 있었지만, 인도 본토에서 간다라에 이르기까지 가장 보편적으로 쓰인 것은 정방형 뜰의 네 변을 따라 작은 방이 줄지어 둘러싸는 형식이었다.[도69] 각 방의 입구는 뜰 쪽으로 내고, 전체 구역의 입구는 한 변의 중앙에 마련되었다. 이러한 평면 형식은 고대부터 서아시아와 인도에서 광범하게 쓰인 주거 건축 구조에 기초한 것이었다.

승원의 각 방은 한 변이 대체로 2m 남짓 되어 승려 한 사람이 기거하기에 적합한 크기였다.[도70] 방의 안쪽 벽에는 작은 보주(寶珠) 모양의 감(龕)이 설치되어, 등잔을 놓거나 개인 물품을 두는 선반 같은 용도로 사용되었다. 승려들은 이런 방에서 참선을 하고 경전을 읽으면서 수행했다. 때로는 방 안에 스투파가 세워진 경우도 있었다. 이런 스투파는 그 방에 기거하다 열반한 승려를 추모하기 위한 것으로 보인다.[9] 앞서 말했듯이 페샤와르의 카니슈카 사원에 있던 바수반두의 방도 비슷하게 보존되었던 듯하다.

승방 건물은 천장에 목재를 깔고 그 위에 한 층을 더 놓은 2층 구조가 일반적이었다. 탁트 이 바히 사원지의 중심 구역에 있는 승원에는 지상에 모두 15개의 방이 마련되어 있다. 원래 2층으로 되어 있었

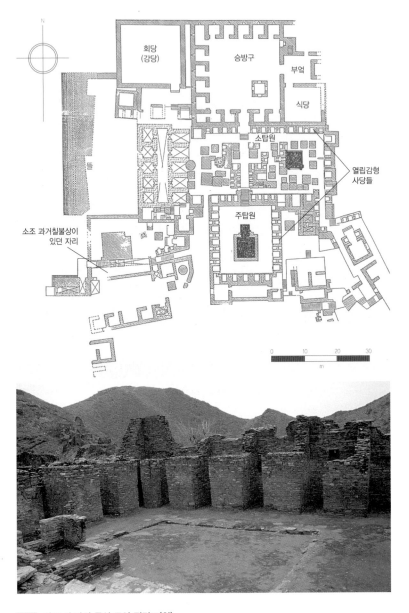

68 탁트 이 바히 중심 구역 평면도(위)

69 탁트 이 바히 승원지(아래)

던 것을 감안하면 30명 가량의 승려가 이곳에 머물렀음을 알 수 있다. 탁실라의 조울리안 사원지의 승원에는 지상에 모두 29개의 방이 있으나, 그 위에 역시 한 층이 더 있었다. 이와 같이 한 승방 구역에 30~60명 정도의 승려가 머물도록 되어 있는 것이 가장 일반적인 크기였다. 그러나 탁실라의 다르마라지카 사원지에는 한 층에 52개의 방이 있는 2층 구조의 대형 승방지도 남아 있다.[10]

70 탁실라 조울리안 사원지의 승방 내부

승방 구역의 한 변에는 흔히 부엌과 식당이 위치했다. 부엌에서는 취사에 쓰였던 맷돌 같은 간단한 도구가 발견되었다. 승방 구역의 가운데 뜰 한 구석에는 보통 물을 담았던 커다란 물탱크가 있는데, 그 옆에 물이 빠지도록 배수구가 나 있어 목욕 시설이었음을 알 수 있다. 가운데 뜰을 노천으로 두지 않고 그 둘레에 벽을 쳐서 방을 만든 경우도 매우 드물지만 볼 수 있다.[11] 이 경우에는 가운데 공간을 회당(會堂)으로 사용한 것으로 보인다. 그러나 간다라의 불교사원에서 회당 혹은 강당(講堂)은 승방구의 한 면에 붙어 있거나 바깥쪽에 따로 설치하는 것이 상례였다. 회당은 수계(受戒) 의식이나, 한 달에 두 번 열렸던 참회 의식인 포살(布薩), 그 밖의 의식과 집회가 열린 곳으로 승려들의 수행 공동체에서 빼놓을 수 없는 공간이었다.

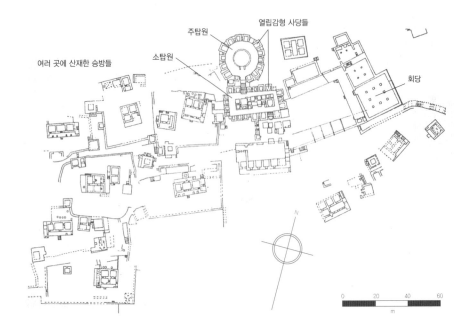

여러 곳에 산재한 승방들

주탑원

소탑원

열립감형 사당들

회당

N

0 20 40 60
m

71 자말 가르히 사원지

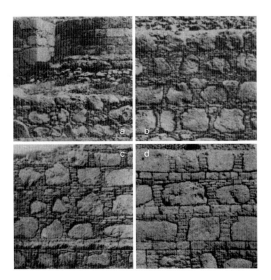

72 탁실라(다르마라지카)의 석축법

a. 기원전 1세기.
b. 파르티아 시대. 기원후 1세기.
c. 2세기.
d. 4~5세기.

승방은 방 3~4개가 1열 혹은 2열로 연결되는 형식으로 만들어지기도 했다. 페샤와르 분지의 자말 가르히 사원지에서는 특히 이런 형식의 승방 건물을 많이 볼 수 있다.[도71] 탁트 이 바히 사원지에도 중심 구역 바깥 곳곳에 이러한 건물이 산재해 있다. 이런 승방은 사원지에서 공간이 충분치 못한 경우에 주로 설치된 것으로 보인다. 마치 우리 사찰의 작은 암자와 같은 느낌을 준다.

인도 본토에서는 승방을 비롯한 사원 건물을 주로 벽돌로 지었지만, 간다라에서는 대부분의 건물을 크고 작은 잡석과 점판암을 섞어서 축조했다. 지역에 따라 차이가 있으나, 건물 축조법에 대한 정보가 비교적 많이 알려져 있는 탁실라의 경우를 보면 처음에는 잡석을 그냥 쌓아 올리는 방식을 쓰다가[도72a] 나중에는 큰 마름돌을 놓고 그 사이를 잡석으로 채우는 방식으로 변화했다.[도72b] 이 방식은 다시 마름돌을 수평으로 정연하게 배열하고 그 사이에 잘 다듬어진 잡석을 역시 정연하게 쌓는 방식으로 발전했다.[도72c, d] 이러한 축조법은 간다라 사원 건축의 연대를 헤아리는 데 참고자료로 활용되고 있다. 이와 같이 축조된 벽면은 그대로 노출시키는 것이 아니라, 그 위에 회반죽을 바르고 여러 가지 의장을 덧붙여 장식했다. 승방 건물의 지붕은 목조이고 평평한 형태를 띠었던 것으로 보인다.

승방 구역에서는 상이나 부조가 거의 발견되지 않는다. 따라서 승방 구역에 그러한 것을 배치하지 않는 것이 관례였음을 알 수 있다. 간혹 승방 벽에 기대어 상을 설치하거나 감을 파고 상을 안치한 것을 볼 수 있으나, 이러한 방식은 정연한 형태를 갖추고 있지 않고 출현 시기도 대체로 늦다.

스투파

간다라의 불교사원에서 가장 성스러운 예배 대상은 불탑, 즉 붓다의 사리(舍利)를 모신 스투파(탑)였다. 불탑이 없는 불교사원은 상상할 수 없을 정도로 간다라의 불교사원에서 불탑은 필수불가결한 요소였다. 이것은 간다라에만 국한된 것이 아니고, 늦은 시기에 나타나는 소수의 사례를 제외하면 인도 불교사 전체에 해당하는 이야기이다. 붓다의 유골인 사리[12]에 대한 신앙과 사리를 봉안한 불탑에 대한 숭배는 뒤늦게 등장한 불상이 결코 따라올 수 없는 절대적인 권위를 누렸다. 이것은 인도에서 불교가 절멸된 뒤에 그 전통이 지속된 스리랑카나 동남아시아 불교 국가에서 일관되게 볼 수 있는 현상이다.

간다라에서도 아쇼카 왕 때 불교가 전래된 이래 불탑 숭배가 크게 성행했다. 앞서 언급한 바와 같이 탁실라의 다르마라지카 대탑과 스와트의 붓카라(제1유적) 대탑은 아쇼카 시대까지 기원이 올라가는 것으로 추정된다.[도13, 36] 현재 남아 있는 다르마라지카 대탑은 지름이 약 45m, 돔 정상부까지의 높이가 약 13.5m에 달한다. 붓카라 대탑은 가장 컸던 시기의 지름이 약 17m로 다르마라지카 대탑보다는 작다. 이 스투파들은 아쇼카 시대에 이보다 훨씬 작은 크기의 스투파로 출발하여, 여러 차례에 걸쳐 개조·확장된 것이다. 이 두 스투파는 탁실라와 스와트에서 불교가 확산되는 과정에서 주요한 거점 역할을 했음에 틀림없다.

다르마라지카와 붓카라의 대탑은 인도 본토의 스투파들처럼 기단의 평면이 원형으로 되어 있다. 그러나 원형 기단은 간다라에서 매우

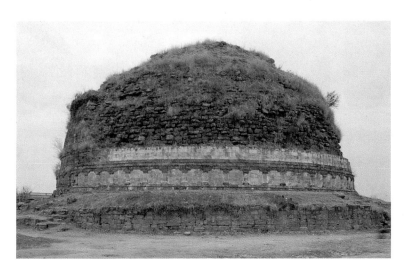

73 마니키알라 대탑

높이 28m.

드물다. 다르마라지카와 붓카라의 대탑 외에 주목할 만한 예는 탁실라 남쪽의 마니키알라 대탑^{도73}과 페샤와르 분지의 자말 가르히 사원지에 있는 불탑^{도74} 정도에 불과하다. 원형 기단은 대체로 초창기에 조성된 스투파에서만 지속적으로 쓰였다. 간다라의 불탑은 방형 평면의 기단 위에 세워지는 것이 통례였다. 탁실라의 시르캅에 세워진 스투파들의 기단이 대부분 방형인 점으로 보아, 방형 기단으로의 전환은 늦어도 샤카·파르티아 시대까지는 이루어졌음을 알 수 있다. 이 밖에 방형 기단 네 면의 중앙부를 돌출시키고 층계를 만들어 십자형 평면으로 만든 예들도 있다. 카니슈카 대탑이 후대에 그런 모양으로 변형되었고, 탁실라의 바말라 탑도 같은 형식이다.^{도75} 이러한 평면은 상당히 늦은 시기(7세기 이후)에 등장했다.¹³⁾

통상적인 방형 기단은 맨 위쪽에 평평한 처마가 튀어나오고 그 아

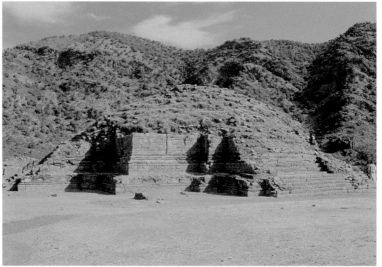

74 **자말 가르히의 주탑(위)**

지름 6.6m.

75 **바말라 사원지의 주탑(아래)**

높이 약 9m.

래에 몰딩(molding)과 까치발이 있으며, 그 아래 벽면에 코린트식 또는 인도·코린트식 기둥이 일정한 간격으로 배열되는 형식으로 만들어졌다.[도76] 인도·코린트식 기둥은 간다라에서 주류를 이룬 형식으로, 주두는 코린트식을 유지하되 기둥을 장방형 또는 위가 좁아지는 길쭉한 사다리꼴로 만든 것이다. 이러한 기둥 장식은 석재나 스투코로 조성되었다. 코린트식 또는 인도·코린트식 기둥 사이의 벽면은 불전(佛傳)·본생담(本生譚) 부조나 불상으로 장식되었다. 스투파가 비교적 작을 때에는 불전·본생담 장면을 석조 부조로 새겨서 끼워 넣었다. 이러한 방형 기단 위에 또 하나의 방형 단이 올려지기도 했다. 방형 기단의 정면에 층계가 설치되었으며, 십자형

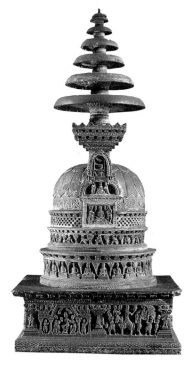

76 미니어처 스투파
로리안 탕가이 출토. 높이 1.4m.
콜카타 인도박물관.

평면의 경우에는 사방에 층계가 놓였다. 방형 기단의 위쪽에는 낮은 원통형 단이 이중, 삼중으로 올려졌다. 방형 기단 위쪽으로 이렇게 중첩된 여러 개의 원통형 단 때문에 간다라의 스투파는 수직으로 상승하는 형태를 띤다. 원통형 단마다 횡으로 공간이 구획되고 그 안에 불상과 다양한 문양이 장식되었다.

원통형 단 위에 스투파의 원형(原形)이자 중심이라 할 수 있는 돔이 올려진다. 반구형의 돔은 알 또는 자궁을 상징한다. 알이나 자궁은 베다 시대 이래 인도 신화에서 시원적(始原的) 형상으로, 또 풍요의 상

징으로 자주 쓰이던 것이다. 모든 것이 무(無)로 돌아간 오랜 암흑의 시간을 지나 세계가 다시 생겨날 무렵 출렁이는 어둠의 물 위에 홀연히 빛을 발하며 떠다니는 황금빛 자궁(알)(hiraṇyagarbha)은 인도 창조신화의 한 장면에 등장하는 낯익은 광경이다.[14] 이러한 상징성은 불교 스투파의 돔에도 투영되어, 불교도들은 스투파의 돔을 문자 그대로 '알(aṇḍa)' 또는 '자궁(garbha)'이라 불렀다.[15] 스투파의 돔을 동아시아에서는 엎어진 발우(鉢盂) 같다고 하여 복발(覆鉢)이라 부르는데, 이 용어는 인도에서도 알려져 있었다.[16]

돔의 정면에는 커다란 부조가 부착되었다. 간다라 미술 연구자들은 이것을 편의상 '폴스 게이블(false gable, 가박공假博栱)'이라 부른다. 박공처럼 생겼지만 실제로 박공은 아니라는 뜻이다. 이것은 인도 본토에서 만들어지던 불교 성소(차이티야) 건물 도31의 정면 모양에서 유래한 것으로, 간다라에서는 상을 모신 감형(龕形) 불당의 상부 장식에도 쓰였다. 이러한 폴스 게이블에는 위아래로 세 개의 면이 생기는데, 여기에도 불전이나 본생담 장면이 새겨졌다.

돔의 정상에는 '세계의 축'을 상징하는 찰주(刹柱)와 그것을 둘러싸는 하르미카(harmikā)라는 부분이 있다. 하르미카의 아랫부분은 상자 모양이고, 윗부분은 중첩된 판들이 위쪽으로 차례로 외반(外反)하는 형상으로 만들어졌다. 이것은 인도 본토의 스투파에서도 종종 볼 수 있는 형태로, 인도인들이 세계의 중심에 있다고 상상한 수미산(須彌山)을 형상화한 것이다. 이러한 형상을 통해 스투파는 상징적으로 세계의 중심이 된다. 하르미카 위쪽으로 보이는 찰주에는 원판형의 산개(傘蓋)가 여러 장 끼워진다. 산개는 원래 고귀한 인물이 햇볕을 가릴 때 쓴 일산(日傘)을 말하는 것으로, 신분의 상징이기도 했다. 스투파에서 이러한

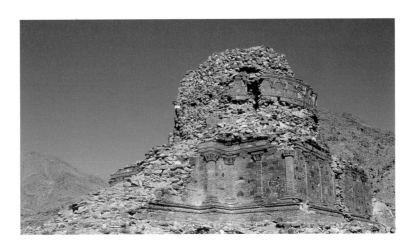

77 굴다라 사원지의 대탑

카불 남쪽 12km의 로가르 분지.

산개는 종교 건조물의 성스러움을 높이는 역할을 했다.

이러한 스투파는 크고 작은 형태로 간다라 각지에 세워졌다. 특히 스와트와 아프가니스탄에서는 높이 10여 미터에 이르는 거대한 스투파를 흔히 볼 수 있다.[도77] 페샤와르 분지에도 이러한 스투파가 많이 있었겠지만, 지금은 대부분 파괴되어 제대로 남아 있는 것이 없다. 이러한 스투파는 보통 노천에 세워졌으나, 때로는 사당 안에 안치되기도 했다. 인도의 석굴사원을 본떠 사당 형태로 굴을 파서 그 안에 스투파를 안치한 경우도 있다. 스와트의 붓카라 제3유적에서 그 예를 볼 수 있다.[도78] 아프가니스탄 지역에서는 석굴사원이 제법 많이 만들어졌는데, 인도와는 형식상 상당한 차이가 있었다. 전반적으로 간다라에서 스투파를 안치한 인도식 석굴사원은 매우 드문 편이다.

인도의 불교사원에는 가장 성스러운 예배 대상으로 주된 스투파(주탑)가 하나 있게 마련이다. 간혹 대형 스투파가 하나 이상 존재하기

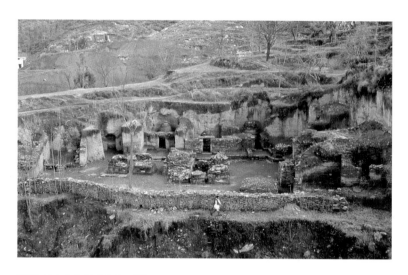

78 붓카라 제3유적의 석굴사원
이런 석굴사원이 9개 있다.

도 한다. 간다라의 경우도 마찬가지이다. 이러한 대형 스투파는 물론 붓다의 사리를 안치한 것이다. 어느 사원이나 대체로 석가모니 붓다에게 봉헌된 스투파가 가장 중심적인 위치를 차지했을 것이다. 그러나 가섭불(迦葉佛) 등 석가모니 이전의 과거불에게 바쳐진 스투파도 드물게 존재했으리라 짐작된다.

간다라의 사원에는 주탑 주변에 그보다 규모가 작은 스투파가 수십 기씩 세워져 있는 것을 흔히 볼 수 있다.도12, 35 이러한 소형 스투파는 붓다 이외에도 고승이나 왕, 그 밖의 지체 높은 재가 신도의 명복을 빌기 위해 건립된 것으로 보인다. 대승불교 출현 이전에 지어진『열반경』에는 붓다와 성문(聲聞), 연각(緣覺), 전륜성왕(轉輪聖王)의 네 부류를 위해 스투파를 세울 수 있다는 언급이 나온다.[17] 소승불교의 성자인 성문과 연각은 고승을 뜻하는 것으로 볼 수 있다. 전륜성왕은 제왕

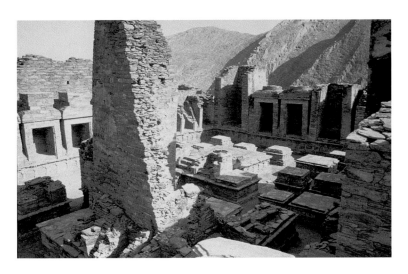

79 탁트 이 바히의 소탑원
도68 참조.

을 가리키지만, 그에 못 미치는 왕이나 유력한 재가 신도도 이에 해당하는 것으로 해석될 수 있었을 것이다. 여기서는 대승불교에서 존숭된 신적인 계위의 보살을 이야기하고 있지 않으나, 이 경전이 대승불교 출현 이전에 성립된 것임을 감안하면 미륵이나 문수, 관음 같은 보살에게 바쳐진 스투파도 있었을 가능성을 배제할 수 없다. 아무튼 이렇게 작은 스투파들이 주탑을 에워싸고 배열되는 것은 간다라뿐 아니라 인도 본토의 유서 깊은 불교사원에서도 흔히 볼 수 있는 광경이다. 이것은 사자(死者)의 유골을 주탑 가까이에 두어 그곳에 봉안된 불사리(佛舍利)의 공덕(功德)과 위신력(威神力)의 가피(加被)를 받게 하고자 하는 믿음이 당시 불교도들에게 팽배해 있었기 때문이다.[18) 때로는 주탑과 인접한 곳에 별도의 구역을 설치하여 작은 스투파들을 건립한 경우도 있다. 탁트 이 바히의 사원지에는 승원과 주탑원 사이에 한 단 낮은

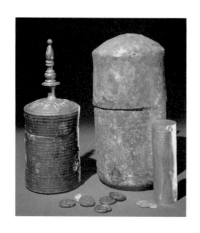

80 사리기 일괄
마니키알라 대탑 출토, 2~3세기.
동제 외함 높이 22.5cm, 대영박물관.

뜰이 있고, 그곳에 30개에 가까운 작은 스투파들이 밀집해 있다. 이 광경은 마치 승려들의 사리탑을 모아 놓은 우리나라 사찰의 부도원 같은 인상을 준다.도79

주탑을 비롯한 크고 작은 스투파의 내부에는 사리를 담은 토기나 금속기가 넣어졌다.19)도51, 65, 80 그 속에는 작은 유골 조각 말고도 구슬이나 값진 보석, 화폐 등을 함께 넣은 경우가 많다. 그래서 사리기는 일찍부터 보물을 찾는 도굴꾼들의 표적이 되었다. 이 때문에 온전하게 남은 예가 없을 정도로 대부분의 스투파는 무참하게 파헤쳐졌다.도255 당연히 사리기가 스투파 내부에 그대로 남아 있는 예도 극히 드물다.

사리를 스투파 내부에 넣는 대신 사리당(舍利堂)이라고 할 수 있는 사당 내부에 안치한 경우도 있었다.20) 아프가니스탄의 혜라성(醯羅城, 핫다)에는 붓다의 정골(頂骨)을 모신 사당이 있었다. 사당 내부 2층의 작은 칠보탑에 안치된 정골은 아침마다 사당을 나와 사람들의 공양을 받고 원래 자리로 돌려졌다. 현장이 이곳에 갔을 때 사람들은 향 분말을 흙과 섞고 그 위에 정골의 인(印)을 떠서, 무늬를 보고 길흉을 점치기도 했다. 사원에서는 정골을 배관(拜觀)하는 사람에게 금전 한 닢, 인을 뜨는 사람에게 금전 다섯 닢을 받았다고 한다.21) 현장의 기록에는 이 밖에도 붓다의 유골이나 치아에 대한 묘사가 여러 곳에 있는 것으로 보아, 이와 같이 배관이 가능하게 사리를 모신 사당이 상당수 있었던 듯하다.

불당과 불감

간다라의 사원에는 승원과 불탑 외에 상을 봉안한 시설도 있었다.[22)
상을 봉안하는 시설이라고 하면, 우리는 자연스레 우리나라의 사찰
에 있는 불당 같은 것을 떠올리게 된다. 간다라의 불교사원에도 그러
한 불당이 있었던 것으로 보이지만, 수적으로 그 비중은 그리 크지 않
다. 스와트의 붓카라 사원지(제1유적)의 주탑 북쪽에는 양변이 약 15m
인 정방형 평면의 대형 건물지가 있다.[도35의 GB, 81] 발굴 층위로 판단할
때, 1세기부터 2세기 초 사이에 건립된 것으로 보이는 이 사당은 바깥
벽 안에 또 하나의 벽으로 둘러진 방이 있어서 마치 목조 건축의 내외
이진(內外二陣) 구조처럼 되어 있다. 또 내부의 방은 전실과 후실의 두
부분으로 나뉘어 있다. 이와 비슷한 구조의 대형 사당은 탁실라의 다르

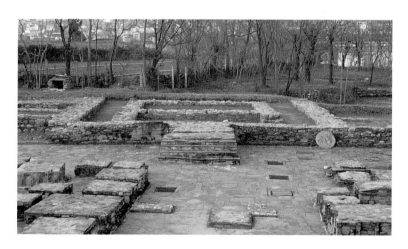

81 붓카라 제1유적의 대형 불당(GB)
도35 참조.

마라지카 사원지 탑원의 북쪽에서도 볼 수 있다(도12에 보이는 주탑의 왼쪽 아래). 역시 1~2세기에 만들어진 것으로 추정되는 이 사당은 폭 22m, 측면 길이 16m 가량의 장방형 건물이며, 내외 이중 구조이다. 안쪽 방이 전실과 후실로 나뉘지 않은 점이 붓카라의 대형 사당과 다르다. 규모와 배치 상황으로 보아 붓카라와 다르마라지카의 대형 건물은 건립 당시 주탑과 함께 이들 사원의 탑원 내에서 가장 중요한 양대 건조물이었을 것이다. 그 용도가 불당이었을 것이라는 데에는 의문의 여지가 없으나, 그 내부에 무엇이 봉안되어 있었는지는 전혀 증거가 남아 있지 않아 알 수 없다. 소형 스투파가 있었다면 조금이라도 그 잔해가 남아 있어야 할 텐데, 그러한 흔적이 전혀 없는 것으로 보아서 스투파보다는 상이 봉안되어 있었을 가능성을 생각해 볼 수 있다. 시기적으로 보살상과 불상이 막 생겨난 시점에 이들 불당이 건립된 점을 감안하면 혹시 불상 조상사의 초창기에 만들어진 상을 봉안하기 위해 조성된 것은 아닐까?

내외 이중 구조의 사당에서 바깥쪽 벽과 안쪽 벽 사이의 공간은 탑돌이를 하듯이 안쪽 방의 둘레를 돌기 위한 요도(繞道) 구실을 했을 것이다. 동시에 안쪽 벽은 중심부의 상부 구조를 높이 올릴 수 있도록 하는 구조적 기능도 갖고 있었다. 스와트의 칸다그에 있는 사당은 내외 이중 구조로 되어 있는데, 지붕까지 갖춘 거의 온전한 모습으로 남아 있어서 이러한 건물이 원래 어떤 형태였는지 짐작하게 해 준다.도82 이 사당은 평면이 양변 3.5m 내외로 정방형에 가깝고, 높이가 무려 13m에 이른다. 지붕은 원래 위아래 두 개의 돔으로 구성되었으며, 지붕부의 높이만도 8m에 달한다. 아래쪽 돔의 한 부분을 구성하는 요도의 상부는 반(半)아치 모양을 이루어, 높이 올려진 중심부의 하중을 나누어 받도록 되어 있었다.

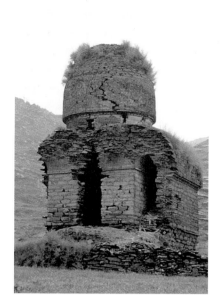

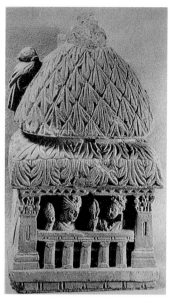

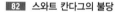 82 　스와트 칸다그의 불당

83 　초가 지붕 건물, 석조 부조편
높이 26cm. 가이(Gai) 구장(舊藏).

　　이러한 지붕 모습은 이 지방에서 유행하던 초가지붕 형태에서 유
래한 것임을 쉽게 알 수 있다.도83 불당 둘레에 요도가 있고 요도 상부
가 반아치형으로 되어 있는 것은 인도 본토에서 유행한 차이티야 형식
사당의 경우와 유사한 점이 있다.도31 그러나 방형의 평면 형태는 차이
티야 형식과 사뭇 다르다. 이와 같은 방형의 내외 이중 구조 평면은 카
니슈카가 아프가니스탄의 수르흐 코탈에 세운 커다란 배화단(拜火壇)
의 사당에서도 볼 수 있는 것으로, 아카이메네스 시대의 이란계 건축
에 원류가 있는 것으로 보인다.23) 한편 앞뒤 두 개의 방으로 구성된 이
실(二室) 구조는 프로나오스와 나오스로 구성된 그리스계 신전 건축 양
식에서 유래했을 가능성이 높다. 그러한 구조는 탁실라의 잔디알 사당

에서도 쓰인 바 있다.도22 이와 같이 원류를 달리하는 여러 요소들이 결합하여 붓카라와 다르마라지카, 칸다그에서 볼 수 있는 것과 같은 불당 형식이 만들어진 것이다.

이러한 불당은 스와트와 탁실라에 몇 예가 남아 있고, 페샤와르 분지에서도 아주 드물지만 찾아볼 수 있다. 이 밖에 정방형 또는 방형 평면의 방 하나만을 가진 단순한 구조의 소형 불당도 종종 볼 수 있으나 그리 많지는 않다. 전반적으로 이러한 불당은 간다라의 어느 불교 사원에서나 볼 수 있는 필수적인 구성요소가 아니었을 뿐 아니라 현존하는 예도 매우 적다. 따라서 상을 봉안하는 시설로는 극히 제한된 양태로 쓰였음을 알 수 있다.

상을 봉안하는 시설로 더 중요했던 것은 감실(龕室)형 불당이다.도84 이것은 보통 등신대의 불상 하나를 봉안할 수 있을 만한 크기의 감실 형태로 만든 불당을 말한다. 이 형식의 불당은 평면이 방형이고 높이 1m 내외의 단 위에 세워졌다. 단독으로 만들어진 경우는 거의 없고, 흔히 단 위에 여러 개가 연이어 늘어서는 형식으로 만들어졌다. 그래서 저자는 이러한 불당을 '열립감형(列立龕形) 불당'이라고 부른다. 이러한 열립감형 불당은 특히 석조상이 많이 출토되는 페샤와르 분지의 사원지에 다수 설치되었다. 탁트 이 바히 사원지에는 주탑을 모신 구역(주탑원)의 3면에 15개의 감형 불당이 늘어서 있고, 작은 탑이 모여 있는 구역의 둘레에도 30여 개의 감형 불당이 있다. 후자 가운데 어떤 것은 원래 높이가 5~7m에 달할 정도로 초대형이다. 뜰 가운데에 있는 불당은 원래 스투파의 기단이던 것을 바꾸어 만든 것도 있다. 자말 가르히 사원지에는 주탑 둘레에 12개의 감형 불당이 있고, 아래쪽의 소탑원에도 20여 개의 감형 불당이 늘어서 있다.도71, 74 주탑원의 불당들

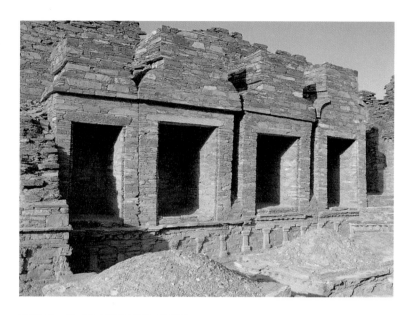

84 탁트 이 바히 소탑원의 열립감형 불당

은 폭이 1~2.3m, 깊이가 1.5~3m로 비교적 큰 편이어서 여러 개의 상을 동시에 봉안했을 것으로 생각된다.

탁트 이 바히 주탑원의 불당들은 비교적 원형을 간직하고 있어서 원래 모습을 복원해 보는 것이 가능하다. 탁트 이 바히의 열립감형 불당은 지붕이 두 개의 돔으로 구성된 형식과 지붕 앞면이 삼엽형(三葉形)으로 된 형식의 두 가지가 있었다. 전자는 칸다그 불당의 지붕과 유사하고, 후자는 차이티야 형식 사당의 정면과 동일하다. 지붕과 벽면은 사원 내의 다른 건조물과 마찬가지로 회반죽으로 덮이고 인도·코린트식 기둥 등의 의장으로 치장되어 있었을 것이다. 퍼시 브라운이 작성한 복원도는 탁트 이 바히 주탑원이 원래 어떤 모습이었을지 보여 준다.[24]도85 다만 여기서는 차이티야와 유사한 형식의 감에 스투파가

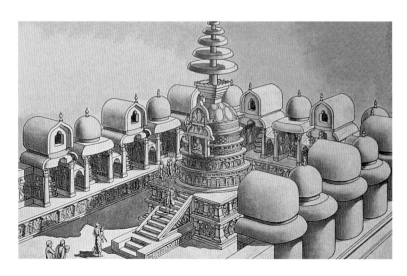

85 탁트 이 바히 주탑원 복원도
퍼시 브라운의 안(案).

안치된 것으로 그리고 있지만, 스투파가 안치된 경우는 극히 예외적이라고 보기 때문에 그 점에 대해서는 수정이 필요하다. 이러한 열립감형 불당에는 대부분 상이 안치되어 있었다. 이러한 형식의 불당은 주로 페샤와르 분지에 남아 있지만, 탁실라의 조울리안이나 잘랄라바드 분지의 핫다에서도 비슷한 예를 볼 수 있다. 탁실라와 핫다의 경우에는 이러한 감에 스투코나 점토로 된 소조상이 안치되어 있었다.

열립감형 불당은 불교조각이 성행하던 당시 인도 본토의 다른 지역에서는 찾아보기 힘든 형식이다. 반면 벽면에 연속적으로 배열된 감에 상을 안치하는 관습은 서방에서 비교적 흔히 볼 수 있다. 로마의 아우구스투스 황제 포룸이나 레바논의 바알벡 대신전, 파르티아의 수도였던 중앙아시아의 뉘사에서 그러한 예를 확인할 수 있다.[25]도86 그러한 서방 건조물이 간다라의 열립감 형식 형성에 영향을 주었을 가능성도 없지

않다. 하지만 간격 없이 연속적으로 배열된 간다라 열립감형 불당의 특이한 형식은 어떤 서방의 예와도 비교가 되지 않는다.

간다라의 경우 더욱 흥미로운 것은 이와 같이 열립한 감에 거의 같은 존명(尊名)의 불상이나 보살상이 나란히 봉안되어 있었을 것이라는 점이다. 이러한 점에서 간다라의 불상은 대다수의 동아시아 불상과 상당히 다른 의미로 받아들여졌을 가능성을 생각해 볼 수 있다. 즉 비교적 큰 크기의 동아시아 불상이 대부분 한 불당의 유일무이한 주존(主尊)이거나 그와 같이 상당한 공간을 점유하는 존재로서 봉안되고 예배되었던 데 반해, 간다라의 불상은 하나하나에 그러한 특별한 의미가 부여되기 어려운 물리적·상징적 구조 속에 봉안되었던 것이다. 어느 상이 상징적으로 점유할 수 있는 공간은 하나의 감으로 제한되고, 그 상은 좌우로 늘어선 유사한 감과 상 때문에 확연하게 상대화되었다. 이 경우 그 상은 줄지어 늘어선 많은 상 가운데 하나에 지나지 않았다. 간다라의 불교도들에게 상은 그 자체에 부여될 수 있는 고유의 의미가 상대적으로 약하고, 그보다 공덕을 얻기 위한 봉헌물의 성격이 더 강했을 것이라 생각한다.

이 점은 어떤 양태로든 상을 만들고 봉헌하는 행위의 커다란 공덕을 강조하는 다음과 같은 경전의 서술을 연상시킨다.

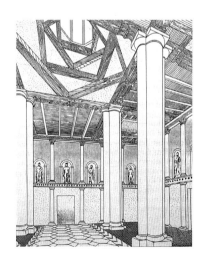

86 뉘사 궁정 내부 복원 상상도
감 안에 신상들이 안치되어 있다.

만일 여래를 위하여

보배로 형상을 만들어서

가장 수승(殊勝)한 32상을

갖추어 지니게 하고

경전을 독송하고 뜻을 설한다면

이들은 응당 불도(佛道)를 이루리라.

가령 편안히 머물면서

채색의 상을 세우고

칠보로 장엄하여서

각의(覺意)의 길을

그 빛으로 두루 비추어

온갖 행을 완전히 사무친다면

이들은 모두 응당 불도를 이루리라.

또한 동(銅)으로 만들거나

벽옥(碧玉)을 새겨서

거룩한 세존을 위해

뛰어난 형상을 건립하고

경전에 실려 있는 문자를

미묘한 소백(素帛)에 새긴다면

이들은 모두 응당 불도를 이루리라.[26]

위의 구절은 간다라의 불상들과 연대가 근접하는 『법화경』의 한

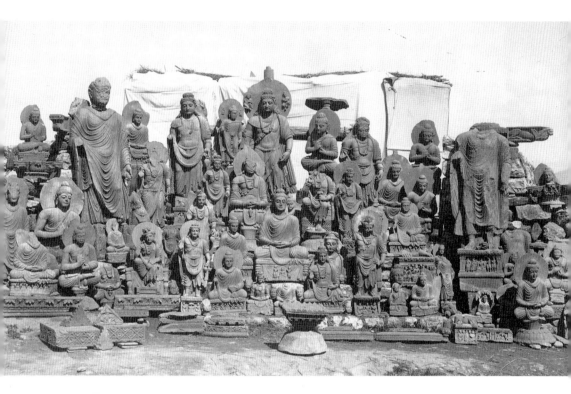

87 1896년 로리얀 탕가이에서 발굴된 상들

역(漢譯)인 『정법화경(正法華經)』(축법호 역, 286년)에 나오는 것이다. 『법화경』이 간다라에서 얼마나 알려져 있었을지는 알 수 없으나, 이와 유사하게 조상(造像)의 공덕을 강조하는 생각이 있었음은 간다라의 불교사원에서 같은 시대 인도의 마투라를 비롯한 어느 지역과도 비교할 수 없을 만큼 많은 불·보살상이 출토된 사실에서 확인할 수 있다. 탁트이 바히 사원지에서 출토된 비교적 큰 크기의 상만 해도 수십 점을 헤아린다. 1896년 로리얀 탕가이 사원지가 발굴되었을 때 촬영된 사진역시 이러한 상황을 여실히 증언해 준다.도87

5

불상과
보살상

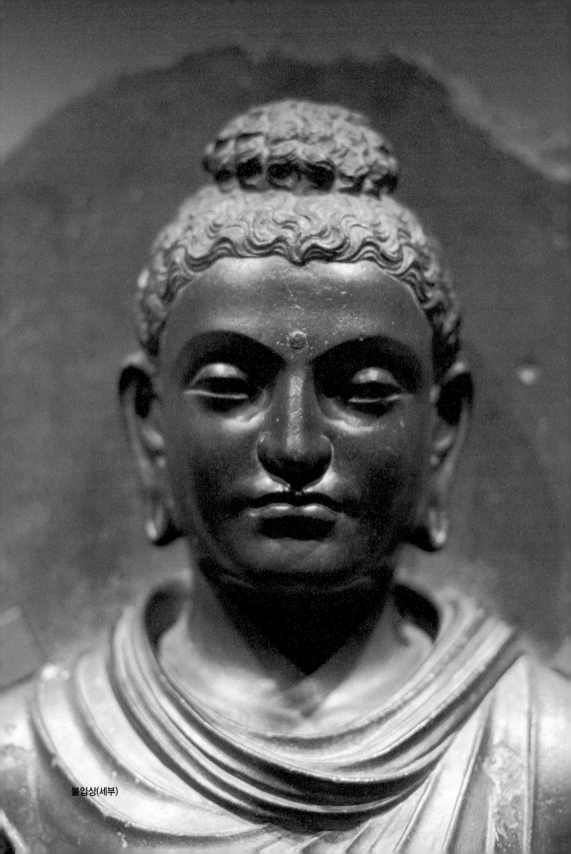

불입상(세부)

석조상

간다라의 불교사원에는 많은 석조 불상과 보살상이 봉헌되었다. 이들은 간다라 미술을 대표하는 유물이라고 해도 과언이 아니다. 그런데 이러한 석조상은 간다라의 여러 지역에서 보편적으로 만들어지고 봉헌된 것이 아니고, 일정한 지역에서 집중적으로 출토되었음에 주목하지 않을 수 없다. 이들은 대다수가 페샤와르 분지 북쪽의 탁트 이 바히, 사흐리 바흐롤, 자말 가르히, 시크리, 스와트 초입의 로리얀 탕가이 등의 유적에서 나온 것이다(438쪽 지도 참조). 간다라 미술의 전성기에는 이 일대에 소수의 공방(工房)이 존재하며 석조 조각을 주도해 나갔던 것으로 보인다. 이렇게 본다면 간다라의 석조 미술은 페샤와르 분지의 일부분을 중심으로 상당히 한정된 지역에서 전개된 현상이었다고도 할 수 있다. 쿠샨 시대에 조각 활동을 주도했던 또 다른 중심지인 마투라가 소읍에 불과했던 것을 상기하면 이것은 그리 놀라운 일이 아니다.

페샤와르 분지에서 만들어졌던 석조상은 회색, 회흑색, 회청색 등의 편암(片岩, schist)으로 되어 있다. 이러한 편암은 결대로 층층이 쪼개지는 성질이 있기 때문에 측면의 폭이 넉넉한 원석(原石)을 조각에 사용할 수 없었다.도88 따라서 깊이가 비교적 얕은 장방형 판석으로 상을 깎고, 손같이 튀어나오는 부분은 따로 만들어 붙인 경우가 많다. 정면에서 보면 환조처럼 보이지만, 깊이가 제한된 까닭에 뒷면은 아예 조각하지 않아서 부조에 가깝다. 대부분 등신대나 그보다 약간 작은 크기이고, 이보다 큰 대형 상은 드물다. 이제까지 간다라에서 발견된 가장 큰 석조상(탁트 이 바히 출토)은 두광과 발목 아랫부분을 제외한 몸

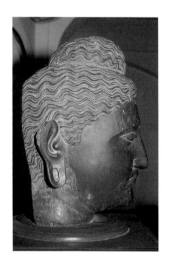

88 불두 측면

2~3세기. 높이 45cm.
페샤와르박물관.
돌의 결이 보이며 원석의
깊이를 짐작해 볼 수 있다.

크기가 약 2.3m이다.[1] 이러한 대형 상은 대부분 탁트 이 바히와 사흐리 바흐롤에서 출토되었으며, 모두 동일하게 곱게 마연된 상태로 흑갈색을 띠고 있다. 다른 돌과 뚜렷이 구별되는 이 석재는 이 두 곳에서 멀지 않은 장소에서 채석되었을 것으로 추측된다. 그러나 페샤와르 분지의 석조 조각에 쓰인 석재가 정확히 어디서 채석되었는지는 밝혀져 있지 않다.[2] 석조상 표면에 금박이 입혀진 예를 간혹 볼 수 있으나, 모든 상에 금박이 입혀져 있었을지는 의문이다.[3] 또 대부분 어느 정도 채색이 되어 있었을 것으로 짐작되지만, 전체적으로 어떤 양태였는지는 확인하기 어렵다.

페샤와르 분지 밖에서는 스와트에서 상당수의 석조 유물이 출토되었다. 스와트의 출토품은 대개 이 지역에서 채석된 천매암(千枚岩, phyllite)으로 만들어져 있다. 비교적 크거나 환조에 가까운 상은 별로 없고, 거칠게 새긴 낮은 부조가 대부분이다. 이들은 양식적으로 지역색이 뚜렷한데, 페샤와르 분지 출토품같이 세련된 것은 찾아보기 어렵다. 한편 탁실라에는 조각에 적합한 석재가 없기 때문에 석조 유품이 극히 적다. 이곳에서 출토된 석조품은 밖에서 들여온 석재로 만들어졌든지, 아니면 완제품을 들여온 것으로 생각된다. 아마 후자가 일반적이었을 것이다. 아프가니스탄에서는 주로 카불 분지 북쪽의 베그람 근방에 위치한 쇼토락과 파이타바에서 석조상이 만들어졌다.[4] 그 밖의 곳에서는 극히 소수의 유물만이 출토되었다. 쇼토락과 파이타바 출토

품도 페샤와르 분지 출토품과 뚜렷이 구별되는 지역색을 띠고 있다.

　각 지역에서 이러한 조각 활동이 전개된 시기가 반드시 일치하지는 않는다. 앞에서 본 것처럼 스와트와 탁실라에서 비교적 이른 시기에 조각 활동이 시작되었지만, 본격적인 석조 조각은 페샤와르 분지에서 절정에 달했던 듯하다. 베그람 근방에서는 대체로 이보다 늦은 시기에 조각 활동이 펼쳐졌다. 다음에서는 간다라 석조상의 주류를 이루는 페샤와르 분지 출토품을 중심으로 불상과 보살상의 다양한 양상을 살펴보기로 한다.

불상의 양식적 유형

간다라의 불상 양식이 서양 고전 양식의 영향 아래 형성되었다고는 하지만, 그 양식적 원류나 특색을 한 가지로 정의하기는 쉽지 않다. 간다라의 불상 조각에는 헬레니즘적 요소, 파르티아에서 변형된 헬레니즘·이란적 요소, 로마적 요소 등 여러 단계, 여러 경로로 전해진 외래 요소들이 다양하게 반영되었을 뿐 아니라, 이미 확연히 지역화된 양상이 나타나기 때문이다. 그래서 서양 고전 양식과 직접 비교하기 힘든 경우가 대부분이다. 또한 간다라 미술 내부에서도 상당한 다양성이 보인다. 하지만 이렇게 양식적으로 다양한 불상 가운데 몇 가지 유형이 특히 부각되는 것을 볼 수 있다. 여기서는 그러한 유형의 대표적인 상을 예로 들어 간다라 석조 불상의 양식적 조류를 설명하기로 하겠다.[5]

　첫 번째 유형에 속하는 예로 페샤와르박물관에 있는 불입상을 꼽

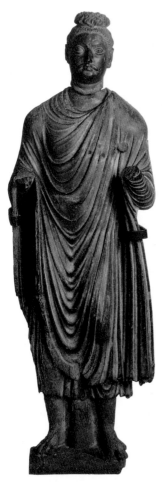

89 **불입상**

2세기. 높이 1.54m.
페샤와르박물관.

을 수 있다.^{도89} 회색 편암으로 만들어진 이 불상은 두광과 대좌가 없어졌지만, 원래 두광부터 발끝까지의 길이가 1.7m가량 되었을 것이다. 간다라 불상의 가장 일반적인 크기이다. 얼굴이 비교적 작고 어깨의 경사가 가파르며, 전체적으로 호리호리하다는 인상을 준다. 이 상에서 가장 흥미로운 부분은 머리와 얼굴이다.^{도90} 머리 위쪽의 우슈니샤는 끈으로 묶여 있으며, 끈 아래 부분의 머리카락은 중앙에서 좌우로 각기 선이 아래에서 위로 곡선을 그리면서 올라가는 형태로 전개된다. 머리카락의 아랫부분이 정연한 곡선을 그리고 있어서, 정면에서 볼 때 구불구불한 느낌 없이 양쪽으로 잘 정리된 인상을 준다. 눈은 크고 활짝 뜨고 있으며, 홍채와 동공이 뚜렷하게 새겨져 있다. 입 양쪽 위에 콧수염이 관념적인 형태로, 그러나 분명하게 표현되어 있다. 옷은 일반적인 간다라 불상의 옷보다 얇고, 어깨와 가슴에 안쪽의 몸이 강조되어 드러남을 볼 수 있다. 옷 아래의 젖꼭지를 표시한 점도 흥미롭다. 이와 같이 옷 아래의 몸에 대한 관심이 뚜렷한 것은 인도 본토의 인물상 신체 표현과 관련된 특징으로 보인다. 일반적으로 간다라 불상에서 옷주름은 굵고 높은 양각선과 가늘고 낮은 양각선, 즉 주선(主線)과 부선(副線)이라고 할 만한 두 종류의 양각선이 좁은 간격으로

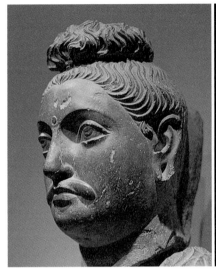

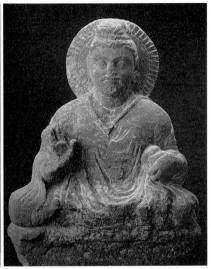

90 도89의 머리 부분

91 불좌상
디르의 안단 데리 출토. 2~3세기. 높이 59cm.
착다라 디르박물관.

교대로 배열되는 것이 상례이다. 그러나 여기서는 굵은 선만이 비교적 넓찍한 간격으로 배열되어 통상적인 간다라 불상처럼 옷주름이 기계적으로 반복된다는 느낌을 주지 않는다. 오른손은 원래 시무외인이었고, 왼손은 가슴 높이까지 올려서 옷 끝을 잡고 있었다. 이러한 자세도 옷 끝을 잡은 왼손을 아래로 늘어뜨리는 대다수의 간다라 불상과 다른 점이다. 이러한 특징은 스와트에서 출토된 일군(一群)의 불상에 나타나고, 흥미롭게도 쿠샨 시대 마투라 불상에서도 볼 수 있다.

이와 유사한 특징을 보여 주는 상은 그리 많지 않지만, 몇 점을 더 꼽을 수 있다.도52, 91 이들은 스와트에서 초창기에 등장했던 보살상과 유사한 특징을 보이며, 실제로도 스와트 또는 그와 인접한 지역에서 출토된 것이 많다. 양식적인 원류를 따지자면, 순수한 서양 고전 양식

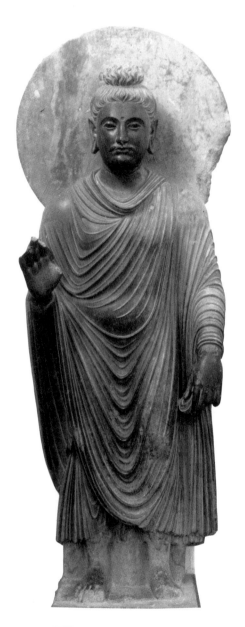 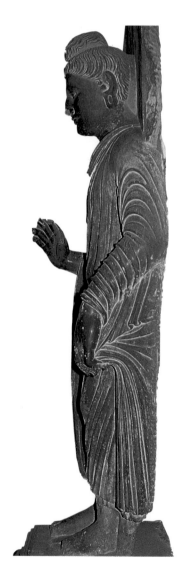

사흐리 바흐롤(마운드 B) 출토. 2세기.
높이 2.6m. 페샤와르박물관.

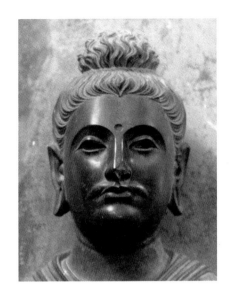

93-1 도92의 부분

보다는 파르티아의 인물 표현과 관련이 더 크다. 특히 눈을 크게 뜨고 응시하는 묘한 표정은 파르티아의 사자(死者) 초상을 연상시킨다. 간다라의 불교도들은 이러한 상에서 실재하는 듯한 붓다의 존재를 보았을지 모른다.[6]

두 번째 그룹의 대표적인 예는 페샤와르박물관에 있는 거대한 불입상이다.도92, 93, 93-1 사흐리 바흐롤(마운드 B)에서 발견된 이 상은 두광에서 발끝까지의 높이가 2.6m로 간다라 불상 가운데 가장 큰 예에 속한다. 규모나 표현에서 이만한 석조상이 매우 드물기 때문에, 이 상의 제작과 봉헌 과정은 매우 중요한 불사(佛事)였을 것이다. 불행히도 간다라에는 그러한 정황을 알려 줄 만한 기록이나 증거가 전혀 남아 있지 않다.

규모에 걸맞게 이 상은 매우 당당한 풍모를 보여 준다. 얼굴의 인상 또한 위엄이 넘친다. 우슈니샤는 높은 편이고 끈으로 묶여 있다. 끈 아래의 머리카락은 첫 번째 유형의 페샤와르박물관 입상과 유사한 모습이다. 머리카락의 중앙 부분이 마치 견과(堅果) 아몬드 모양 같다 하여 그렇게 부르기도 한다.[7] 역시 눈을 크게 뜨고 있지만, 첫 번째 유형처럼 얼굴 전체에서 두드러질 정도로 강조되어 있지는 않다. 눈의 홍채는 간신히 알아볼 수 있을 정도의 선각(線刻)으로 표시되어 있을 뿐

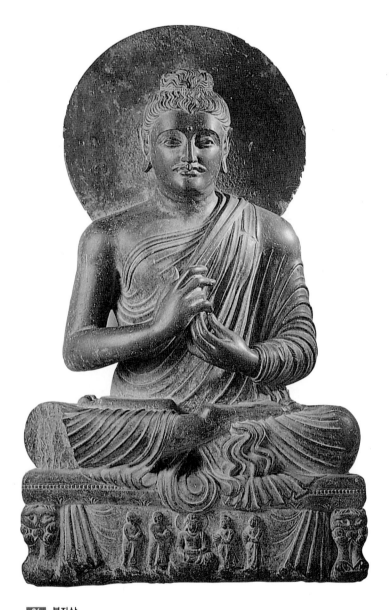

94 불좌상

사흐리 바흐롤 출토. 2세기. 높이 74.3cm.
카라치 국립박물관.

이다. 그러나 콧수염은 앞서의 예들처럼 분명하게 표시되어 있다. 눈썹 부분에서 코로 이어지는, 각이 진 면은 지중해 세계의 고전 양식보다 훨씬 경직되게 단순화되어 있다.

전체적으로 얼굴을 입체적으로 나타내는 테크닉은 첫 번째 유형보다 뛰어나다. 옷도 첫 번째 유형보다 두껍게 표현되었다. 오른쪽 가슴 앞에서 아래로 포물선을 그리며 전개되는 주름에는 간다라 불상의 통례대로 주선과 부선이 번갈아 나타난다. 촘촘하게 전개되는 옷주름은 조직적으로 짜여 있고, 매우 숙달된 기술로 새겨져 있다. 그러나 옷 아래쪽으로 암시된 몸의 자연주의적인 느낌은 첫 번째 유형의 예보다 못하다. 이 유형의 불상은 좌상의 경우 일관되게 오른쪽 어깨를 드러낸 편단우견 복장과 설법인(說法印) 자세를 취한다.8)도94

이 유형에 보이는 양식은 매우 집중도가 높다. 다시 말해 이 유형으로 만들어진 상들은 양식상의 편차가 적고, 그 틀에서 벗어나 변형된 예도 그리 많지 않다. 이것은 이들이 시간적으로 그리 길지 않은 기간, 공간적으로도 매우 한정된 범위에서 만들어졌기 때문으로 추정된다. 실제로 이 유형은 대다수가 사흐리 바흐롤과 탁트 이 바히의 사원지에서 출토되었다. 앞서 여러 번 언급한 탁트 이 바히는 페샤와르 분지의 북쪽에 위치하는 간다라의 대표적 유적이다. 탁트 이 바히에서 불과 1km밖에 떨어지지 않은

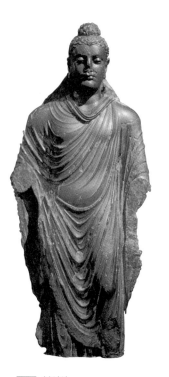

95 불입상
자말 가르히 출토. 2~3세기.
높이 1.58m.라호르박물관.

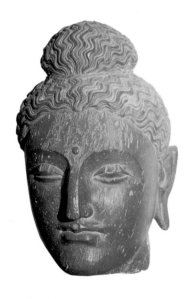

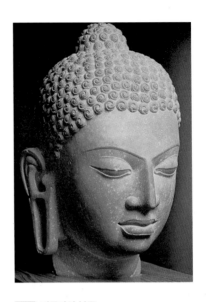

96 불두
사흐리 바흐롤(마운드 A) 출토.
2~3세기. 높이 36cm. 페샤와르박물관.

97 마투라의 불두
굽타 시대 5세기 전반.
높이 53cm. 마투라박물관.

사흐리 바흐롤은 사실 하나의 유적이 아니라 현재의 사흐리 바흐롤 촌락을 둘러싸고 있는 10여 개의 사원지를 가리킨다. 두 번째 불상 유형은 이 두 곳 근방에 위치한 공방에서 확립되어 그 주위의 여러 사원에 집중적으로 공급되었던 것으로 보인다.

세 번째 유형은 신체나 복장의 표현이 두 번째 유형과 크게 다르지 않다.도95 이것은 이 유형과 두 번째 유형이 일정 기간 공존했을 가능성을 시사한다. 그러나 머리 모양만은 뚜렷이 구별되어, 페샤와르박물관에 소장된 사흐리 바흐롤 출토의 불두에서 보듯이 머리카락이 가운데에서 위로, 좌우 측면으로 물결치듯 전개되는 파상문으로 되어 있다.9)도96 머리카락을 묶는 끈이 없거나, 파상문이 얕고 도식적인 문양처럼 새겨진 경우가 많다. 이것은 이 유형이 형식의 발전 단계로 보아

서는 두 번째 유형보다 늦은 것이 아닌가 하는 심증을 갖게 한다. 얼굴은 약간 넓적해 보이는데, 입체를 구성하는 여러 면 사이의 관계는 그다지 섬세하게 처리되어 있지 못하다.

각진 면들로 구성된 눈썹 부위나 코 등은 두 번째 유형인 사흐리 바흐롤 출토 불상과 유사하다. 수염은 명시적으로 표현되어 있지 않으나, 윗입술의 윗부분 좌우가 도톰하게 되어 있어 이 부분에 수염을 그렸을 것으로 보인다. 한편 앞의 예들과 달리, 눈을 가늘게 뜨고 있어서 반개(半開)하

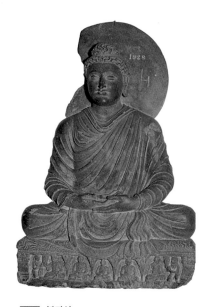

98 불좌상
탁트 이 바히 출토. 2~3세기. 높이 69cm.
페샤와르박물관.

고 있다는 표현이 적절하다. 이 때문에 명상의 분위기가 강하게 느껴진다. 간다라 불상에서는 시대가 내려갈수록 이렇게 반개한 눈과 명상적인 표정이 강조되었는데, 이것은 마투라에서 쿠샨 시대 후기부터 일어나 굽타 시대(4~5세기)에 확립된 변화와 일치하는 현상이다.도97 보는 사람에 대한 시선을 끊고 있는 이러한 인상은 붓다의 초월성을 강조하고자 하는 듯하다. 이 유형의 불상이 좌상으로 만들어질 때는 양쪽 어깨를 가린 통견 복장과 선정인(禪定印) 자세를 취한 경우가 많다.도98

이 유형은 간다라 불상 가운데 가장 많은 수를 차지한다. 두 번째 유형이 상당한 통일성을 보이는 데 반해, 이 세 번째 유형에는 질적·기술적으로 다양한 수준의 변형이 쏟아져 나왔다. 이 사실은 이 유형이 두 번째 유형보다 오랜 기간에 걸쳐 만들어졌음을 보여 준다. 전

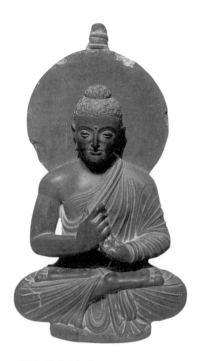
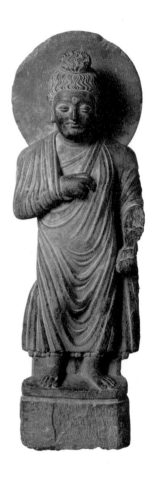

99 불좌상(왼쪽)
출토지 미상(로리안 탕가이로 추정).
3~4세기. 높이 96cm. 카라치 국립박물관.

100 불입상(오른쪽)
탁실라 출토. 3~4세기.
높이 60cm. 라호르박물관.

체직으로 두 번째 유형과 같은 뚜렷한 집중성은 눈에 띄지 않고, 다양
한 양태의 복제와 변형, 서투르거나 조잡한 모방이 반복적으로 이루어
졌음을 알 수 있다. 이 유형 역시 탁트 이 바히와 사흐리 바흐롤을 중
심으로 번성했으나, 자말 가르히와 타렐리[10] 등 비교적 넓은 범위에서
출토되었다.

 네 번째 유형은 주로 좌상으로 만들어졌다. 두 번째·세 번째 유
형과 관련을 가지면서도 많이 변형되었다는 인상을 준다. 카라치 국립

박물관에 있는 불좌상은 앞서 두 번째 유형에 많이 나오는 편단우견의 설법인 형상을 취하고 있다.[11]도99 그러나 머리카락은 세 번째 유형의 매우 퇴화된 예처럼 얕은 선으로 새겨진 도식적인 파상문으로 되어 있다. 머리가 크고, 신체 비례는 짧으며, 얼굴과 몸에 살이 많이 붙은 편이다. 근육이나 골격의 암시 없이 가슴이나 팔에 통통하게 살이 오른 모습은 전형적인 간다라 양식보다는 오히려 인도 본토 인물상의 신체 표현을 떠올리게 한다. 옷주름도 자연스러운 입체감을 강조하기보다는 도식적인 형태의 띠처럼 표현되었다. 입상은 매우 드물어서 두어 점을 꼽을 수 있을 뿐이다.[12]도100 라호르박물관의 입상에서 오른팔을 옷 안에 넣고 있는 특이한 자세는 헬레니즘 시대부터 로마의 초상 조각에 이르기까지 지중해 세계에서 널리 쓰인 것이다.도101

이 유형의 불좌상은 대다수가 로리얀 탕가이에서 출토되었다. 로리얀 탕가이는 페샤와르 분지에서 부네르를 거쳐 스와트로 들어가는 길목의 샤코트 고개 부근에 위치한 사원지이다. 1896년 J. E. 캐디가 이곳에서 많은 불·보살상을 발굴한 바 있다. 그러나 현재는 정확한 위치가 알려져 있지 않고, 몇 장의 사진만이 전할 뿐이다.[13]도87 탁트 이 바히나 사흐리 바흐롤에서도 이 유형의 불상이 전혀 발견되지 않은 것은 아니지만, 그 대다수가 로리얀 탕가이에서 집중적으로 출토된 것으로 보아 탁트 이 바히와 사흐리 바흐롤의 전성기보다 조금 늦은 시기에 로

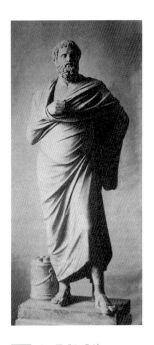

101 소포클레스 초상
기원전 340년경 원작의
로마 제정 시대 대리석 모작.
높이 2.04m. 바티칸미술관.

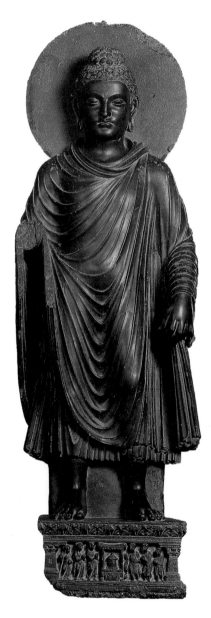

102 불입상
2~3세기. 높이 1.38m. 라호르박물관.

리얀 탕가이와 그 근방에 이러한 유형의 상을 공급하는 공방이 있었던 것으로 추측된다.

다섯 번째 유형의 대표적인 예는 라호르박물관에 소장된 불상이다.도102 이 상은 두광과 대좌를 합한 높이가 138cm로, 간다라의 독립 불상 가운데에는 비교적 작은 크기이다. 이 유형에 해당하는 상들은 대체로 일정하게 이 정도 크기이거나 더 작다. 비례상 몸에 비해 머리가 커서 다른 유형들만큼 전체적으로 건장함과 위엄이 느껴지지는 않는다. 얼굴은 대부분의 간다라 불상에 비해 상대적으로 상하가 짧다.도102-1 그러나 볼과 턱 주위에 살이 많이 붙지 않아 하관이 약간 갸름한 인상을 준다. 콧수염이 명시적으로 새겨져 있지는 않으나, 입술의 양끝 위가 조금 부풀어올라 있어 이곳에 수염을 그려 넣었을 것이다. 이 상에서 특히 눈길을 끄는 것은 특이한 머리카락 모양이다. 머리의 아랫부분은 세 번째 유형에서 보는 것 같은 파상문으로 되어 있다. 그러나 우슈니샤에 해당하

는 윗부분은 아랫부분과 달리 작게 말린 머리카락들이 층을 이루며 배열되어 있다. 이 머리카락 덩어리들은 언뜻 보기에는 머리 한 올 한 올이 말린 나발을 연상시키기도 하나, 통상적인 나발과는 분명히 다르다. 이러한 머리카락들이 정상부에서 중앙으로 모아지며, 그곳에 구멍이 뚫려 있다. 저자는 이 구멍에 원래 붓다의 골신(骨身)사리, 혹은 그것을 대신하는 구슬 모양의 보주(寶珠)가 박혀 있었던 것으로 추정한다.[14] 이 유형에는 이와 같이 정상부에 구멍이 뚫린 예들이 적지 않다. 옷주름은 목

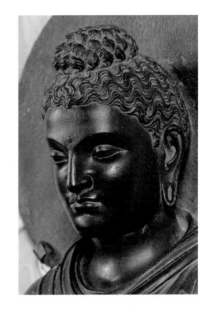

102-1 **도102 불입상의 세부**

주위에 반원형으로 포개진 부분이 그리 높지 않은 것이 특징적이다. 두 번째와 세 번째 유형에서는 몸의 입체감을 강조하기 위해 옷주름이 오른쪽 가슴 위에서 급하게 꺾이거나 굽이치는 곡선을 그리는 것이 보통이나, 여기서는 그와 달리 오른쪽 가슴 위의 옷주름이 완만하게 수평에 가깝게 흘러 오른쪽 상박 위로 넘어간다. 또한 옷주름은 전체적으로 균일하고 단조롭게 분포된 인상을 준다. 옷주름의 주선과 부선의 높이에 큰 차이가 없어서 옷주름의 배열이 단조롭고, 전체적인 몸의 느낌도 평면적으로 보인다.

위의 상과 유사한 불입상이 라호르박물관에 있고, 이 밖에 같은 유형으로 분류될 만한 예가 다수 남아 있다. 이 유형의 예들은 대부분 입상이고 좌상은 극히 드물다. 콜카타의 인도박물관에 있는 좌상이 입

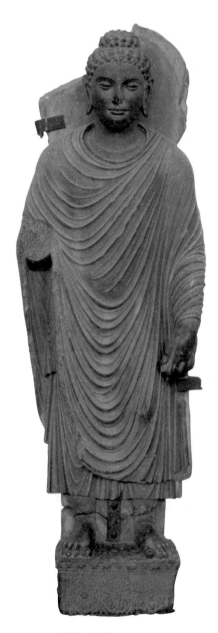

103 불입상
1~2세기. 페샤와르박물관.

상들에 가장 가까운 예라 할 수 있다. 이들 예는 얼굴과 머리 모양에서 일관된 형태를 보여 주어, 같은 지역의 밀접하게 연결된 공방들에서 만들어진 것으로 보인다. 시크리, 자말가르히, 다울라트 등의 출토품이 있으나, 대부분은 출토지가 알려져 있지 않다.[15]

간다라 불상에는 이 밖에도 다른 여러 계열의 양식 유형이 존재한다. 그러나 이들은 그다지 오래 지속되지 못했거나, 지역적으로 널리 확산되지 못했던 것으로 보인다. 따라서 현존하는 수량 면에서 위에 열거한 다섯 가지 유형에는 필적할 수 없다. 그 중에는 한때 간다라 미술을 서술할 때마다 자주 등장했던 상도 있다. 페샤와르박물관에 있는 불입상은 간다라 미술 연구의 선구자인 푸셰가 헬레니즘의 원형에 가장 가까운 것으로 보았던 상이다.[16]도103, 103-1 사진으로는 옷주름이 다소 단조롭게 반복된 것처럼 보이지만, 실제로 보면 과장된 현란함 없이 매우 자연스럽게 처리되어 있음을 알 수 있다. 이 불상의 얼굴은 앞의 첫 번

째 유형과 같이 공허하게 응시하는 시
선이 기묘한 감정을 불러일으키지 않
고, 두 번째 유형처럼 엄격하고 권위적
으로 보이지도 않으며, 그렇다고 특별
히 초월적이거나 신비롭게 보이지도 않
는다. 그저 평범하면서도 고상한 느낌
과 조용한 미소가 마음을 사로잡는다.

이제까지 이야기한 석조상들이 언
제쯤 만들어졌는가 하는 것은 흥미로
운 의문이다. 그러나 간다라 미술에는
이러한 의문에 해답을 줄 만한 구체적
인 자료가 별로 없다. 이러한 어려움
은 무엇보다도 간다라의 조각 유물 중
에 정확한 연대를 알 수 있는 작품이

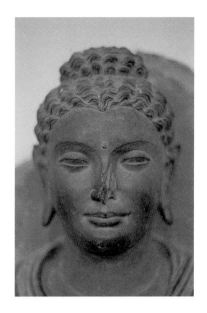

103-1 도103의 세부
머리 부분만 27cm.

많지 않다는 점에 기인한다. 명문에 5년, 89년, 318년, 384년이라는 연
대가 새겨진 불상이 있기는 하다.[17]도104~107 이 가운데 318년과 384년
의 상은 위의 두 번째 혹은 세 번째 유형에 속한다. 그런데 이 318년
과 384년이 어느 기원에 해당하는지 알려져 있지 않은 것이 우선 문
제이다. 이에 대해 '셀레우코스 기원'(기원전 312년), '파르티아 기원'(기
원전 248년), '고(古)샤카 기원'(기원전 130년경), '인도-그리스 기원'(기
원전 186·185년) 등 여러 견해가 제시되었으나, 어떤 것도 만족스러운
해답은 되지 못한다.[18] 이 중 최근에 제시된 '인도-그리스 기원'은 박
트리아의 그리스인 왕 데메트리오스의 사후 쓰이기 시작했다는 것으
로, 몇 가지 금석문 자료에 따라 그 역사적 실재성은 확실하다. 그러

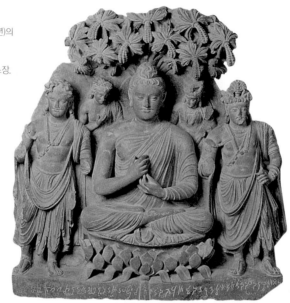

104 불삼존상(위)

'5년'(아마도 카니슈카 5년)의
명기(銘記)가 있음.
높이 60cm.
일본의 아함종(阿含宗) 소장.

105 불좌상(아래)

제석굴(인드라의 굴)에서
선정하는 붓다.
마마네 데리 출토.
'89년'(아마도
카니슈카 89년)의
명기가 있음.
높이 96cm.
페샤와르박물관.

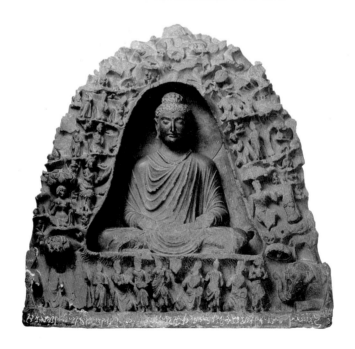

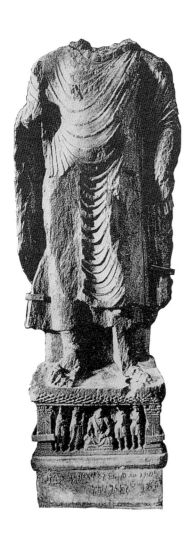

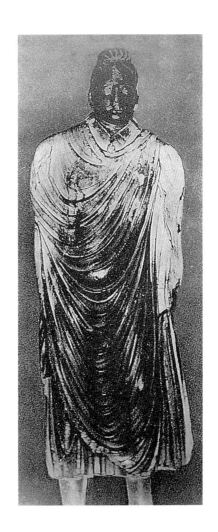

106 불입상(왼쪽)

로리안 탕가이 출토. '318년'의 명기가 있음.
콜카타 인도박물관.

107 불입상(오른쪽)

하슈트나가르 출토.
'384년'의 명기가 있음. 대좌만 대영박물관에
소장되고 상은 현재 소재 불명.

나 이 기원을 318년과 384년의 불상에 적용할 경우 그 연대는 각각 서기 132·133년과 198·199년이 되는데, 저자가 생각하는 간다라 불교조각의 흐름으로 보아 이 연대들은 너무 이르다는 느낌이다. 89년의 연대를 가진 상은 위의 세 번째 유형에 속하는데, 이 연대는 카니슈카 기원에 해당하는 것으로 보아 무리가 없다. 카니슈카 기원, 즉 서기 127·128년을 적용하면, 서기 215·216년이 된다. 비교적 근래에 학계에 알려진 5년의 연대를 가진 상은 위의 두 번째 유형에 속하는데,[19] 이 연대에 대해서도 카니슈카 기원이라는 의견이 우세하다. 그러나 이상이 충분히 신뢰할 만한 자료인지는 아직 확신을 갖기 힘들다. 아무튼 이러한 단편적인 몇몇 자료들이 간다라 석조상의 제작 추이를 해명해 주기에는 분명 역부족이다.

그 때문에 많은 학자들이 차선책으로 로마 미술이나 파르티아 미술과의 양식 비교를 통해 편년을 시도했다.[20] 그렇지만 이런 시도도 설득력 있는 결과를 낳지는 못했다. 로마 미술에 정통한 학자들은 간다라 미술에서 로마의 영향을 먼저 읽었고, 이란 미술에 조예가 깊은 학자들은 이란적인 요소를 더 강조한 것이다. 간다라 미술 자체 내의 변화와 동인(動因)을 간과한 채 그 발전사를 서방 고전 양식에 종속시켜 설명하려는 시도는 근본적인 한계를 지니고 있다.

위에서 언급한 다섯 유형을 중심으로 하는 간다라의 석조 불상은 어느 정도의 기간에 만들어진 것일까? 100년, 혹은 200년? 100년이라고 해도 세 세대 이상의 장인이 활동할 수 있는 긴 기간이다. 위의 불상들이 양식적으로 보여 주는 밀도 높은 반복성을 상기하면, 그 전체 지속 기간은 의외로 짧았을지도 모른다.

불상의 도상과 이름

간다라 불상은 입상이 대다수를 차지하고 크기도 좌상보다 큰 편이어서, 입상이 주류였음을 알 수 있다.[21] 이들은 양쪽 어깨를 가린 통견 형식으로 옷을 입고, 오른손으로 시무외인을 취한 거의 한결같은 형식이다. 예외적으로 몸을 약간 옆으로 돌리고 아래쪽으로 발우를 내밀고 있는 상도 있다.[22]도108 이것은 아쇼카 왕이 전생에 어린아이였을 때 흙을 붓다에게 보시하여 나중에 전륜성왕이 될 수 있는 공덕을 쌓았다는 이야기를 나타낸 것이다.도109 또 이와 약간 다른 모습으로 몸을 옆으로 향하고 아래를 내려다보는 모습의 상도 여러 점 남아 있다.[23]도57 대부분 심하게 손상되었지만, 원래 이런 불상은 독사가 담긴 발우를 들고 있었다.도110 이 상은 붓다가 배화교도였던 우루빌바 가섭을 교화하기 위해 일으켰던 여러 신통 가운데 하나를 나타낸 것이다. 즉 가섭이 섬기는 불(火)의 사당에 모셔진 커다란 뱀을 굴복시킨 뒤 발우에 담아 그에게 보여 주었다는 이야기의 도해인 것이다.도111 따라서 엄밀히 이야기하면 이들은 서사(敍事)의 한 장면이지 일반적인 의미의 존상(尊像)이 아니다. 이러한 몇 가지 예외를 제외한다면, 불입상은 매우 단조롭고 경직된 정면관으로 되어 있다.도52, 89, 92, 95 이것은 이란계의 조상 관습을 반영하는 것이나, 붓다의 상이 구체적인 공간성을 초월했음을 보여 주는 것이기도 하다.

불좌상은 가부좌를 틀고 시무외인, 설법인, 선정인 중 하나의 수인을 취한다.도62, 91, 94, 98, 99 시무외인과 선정인을 취한 불좌상이 일관되게 통견 복장인 반면, 설법인 좌상은 편단우견 복장이 대부분이다.

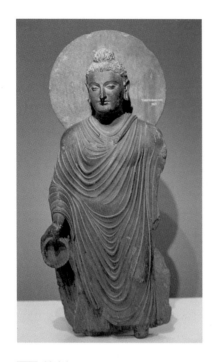

108 불입상

탁트 이 바히 출토. 2~3세기.
높이 1.09m. 페샤와르박물관.

간다라의 설법인은 가지런히 모은 왼손 손가락을 오른손으로 가볍게 감싸는 모양이다. 이것은 뒤에 5세기 후반부터 인도 본토의 사르나트 등지에서 유행한 설법인과는 손 모양이 다르다.[24] 간다라의 설법인은 후대의 밀교에서 등장한 비로자나불(毘盧遮那佛)의 소위 지권인(智拳印)과 어딘가 비슷하다는 인상을 준다. 간다라의 설법인을 비로자나의 지권인과 같은 것이라 할 수는 없으나, 전자가 후자의 원류가 되었을 가능성이 있다.[25] 이러한 설법인은 말로써 하는 설법만이 아니라, 삼매(三昧) 속에 펼쳐지는 언어 이상의 설법을 표현한다고 보아야 할 것이다. 불좌상 가운데에는 바닥에 앉아 가부좌를 틀지 않고, 의자에 앉은 자세도 매우 드물지만 볼 수 있다.[26]

이러한 불상에는 붓다의 이름이 새겨진 예가 거의 없고 도상의 패턴 또한 매우 단조롭기 때문에, 이들이 각각 어떤 붓다를 나타냈는지 알기는 쉽지 않다.[27] 시무외인, 설법인, 선정인 등 여러 수인이 각기 특정한 불상을 의미하지 않은 것은 분명하다. 당시 불교의 상황으로 보아, 아무래도 석가모니 붓다의 상이 대다수를 차지했을 것이다. 그

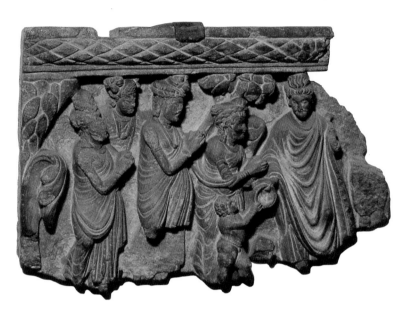

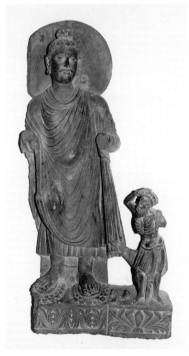

109 '붓다에게 흙을 보시하는
전생의 아쇼카'(위)

사흐리 바흐롤(마운드 C) 출토.
2~3세기. 높이 22cm. 페샤와르박물관.

110 불입상(아래)

원래 왼손에 발우를 들고 있었음.
오른쪽은 우루빌바 가섭.
2세기. 높이 61cm. 카라치 국립박물관.

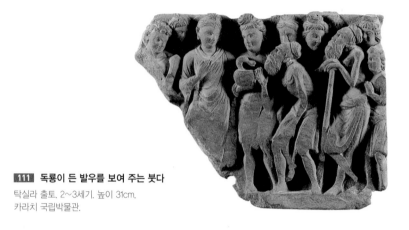

111 독룡이 든 발우를 보여 주는 붓다

탁실라 출토. 2~3세기. 높이 31cm.
카라치 국립박물관.

러나 석가모니 이전의 과거세에 출현했다고 하는 연등불이나 가섭불
같은 과거불의 상도 만들어졌을 것으로 보인다.

연등불(燃燈佛, Dīpaṅkara, 다른 번역으로는 정광불定光佛)은 불교 신화
에서 수많은 겁(劫) 이전에 전생의 석가모니에게 장차 붓다가 되리라
는 수기(授記, 예언)를 처음으로 주었다는 붓다이다. 석가모니는 마지
막 삶에 태어나 그냥 깨달음을 얻은 것이 아니라, 그 이전의 수많은 전
생에 태어나고 죽으면서 헤아릴 수 없이 많은 선업(善業)을 쌓은 공덕
으로 깨달음에 이를 수 있었다고 한다. 이러한 깨달음을 향한 그의 신
화석 삶의 첫머리를 장식하는 것이 바로 연등불이다. 따라서 연등불은
석가모니 이전에 나타났던 수많은 붓다 가운데에서도 특별한 의미를
지닌다. 간다라의 불교도들에게 연등불이 더 각별한 의미를 지녔던 것
은 연등불의 수기가 아프가니스탄의 잘랄라바드 근방의 나가라하라에
서 일어났다는 믿음이 있었던 데에서도 알 수 있다.[28] 페샤와르 분지
에서도 연등불상이 제법 만들어졌을 것으로 짐작되지만, 구체적인 증
거는 연등불의 이름이 새겨졌다고 하는 명문이 유일하다.[29] 이것도 명

문만 전할 뿐, 이 명문에 해당하는 불상은 남아 있지 않다.

그러나 카불 분지 북쪽의 쇼토락에서는 연등불의 수기를 나타낸 불상이 여러 점 출토되었다. 카불박물관에 소장되어 있던 한 예에는 커다란 광배(光背)의 중앙에 시무외인을 취한 붓다가 서 있다.^{도112} 신체의 비례가 짧고 둔중함은 페샤와르 분지에서 만들어진 통례적인 간다라 불상과 구별되는 지역적 특성이자, 이 상이 후자보다 약간 늦은 시기에 만들어졌음을 짐작하게 한다. 어깨에서는 불길이 솟아오르는데, 쇼토락과 인근의 파이타바에서 만들어진 불상은 흥미롭게도 이러한 특징을 갖춘 예가 많다. 이것은 붓다의 몸에서 나오는 불길과 같은 빛, 즉 화광(火光)을 나타낸 것이다. 쿠샨의 화폐에 새

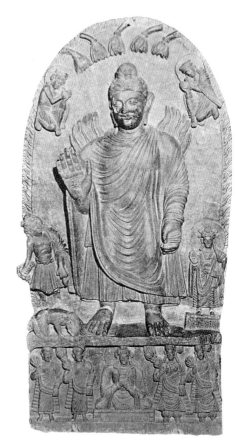

112 연등불입상
아프가니스탄의 쇼토락 출토.
3~4세기. 높이 83cm. 카불박물관 구장.

겨진 제왕상에서도 이와 같이 어깨에 불길이 묘사된 것을 종종 볼 수 있다.^{도39b, c} 나가라하라에는 카니슈카 왕이 양 어깨에서 연기와 불길을 내어 인근 대설산(大雪山, 힌두쿠시) 꼭대기의 연못에 사는 용왕(나가, 뱀)을 제압했다는 이야기가 전한다. 어깨 위로 솟는 불길의 모티프는 일찍이 페르시아에서 발달하여 이 일대까지 퍼져 있던 불의 숭배와 관련

있는 것으로 보인다. 활활 타오르는 불의 이미지가 불상과 왕의 상에 공통적으로 반영된 것이다.

붓다의 왼쪽에는 물병을 든 브라흐만 수행자가 꽃을 던지려는 자세를 취하고 있다. 나중에 석가모니로 성불하게 되는 메가(문헌에 따라서는 수메다 또는 수마티라고도 한다)라는 젊은이는 연등불에게 공양하기 위해 어렵사리 연꽃을 구하여 연등불에게 뿌렸다. 그랬더니 연등불의 신비로운 힘 때문에 꽃이 하늘에서 떨어지지 않고 공중에 떠 있었다고 한다. 이 불상에서 붓다의 위쪽에는 연꽃 다섯 송이가 떠 있다. 한편 붓다의 오른발 밑에는 메가가 머리를 풀어 붓다에게 경배드리고 있다. 메가는 붓다가 진창길을 밟지 않도록 머리를 풀어서 붓다에게 밟고 가도록 했던 것이다. 그러자 연등불은 메가에게 장차 붓다가 되리라는 수기(授記)를 주었다고 한다. 붓다의 오른쪽에는 터번을 쓴 인물이 서 있다. 이 인물은 싯다르타 태자의 상으로 여겨지는 보살상과 형상이 흡사한데,도120 수기를 받고 성불을 향하여 보살의 길을 걷고 있는 싯다르타 태자를 나타낸 것으로 볼 수 있다. 붓다의 위쪽 공중에 떠 있는 합장 자세의 두 인물은 천인인 브라흐마(범천, 왼쪽)와 인드라(제석천, 오른쪽)이다.

간다라의 불상 명분에는 '가섭불(迦葉佛, Kāśyapa)'의 이름도 나온다.[30] 가섭불은 석가모니 바로 전에 세상에 나와 불법을 폈던 붓다이다. 잘 알려진 비유에 따르면, 석가모니가 펼친 진리는 오래된 성(城)과 같아서 과거에도 많은 사람들이 그곳을 다녀갔으며, 그들도 자신이 발견한 진리를 펼쳤다고 한다. 불교에서는 시작도 끝도 없는 무한한 시간을 이야기하는 만큼 석가모니 이전의 무한한 과거에도 수많은 붓다가 있었다고 본다. 불교도들은 이런 붓다(과거불)를 보통 일곱 명(과거

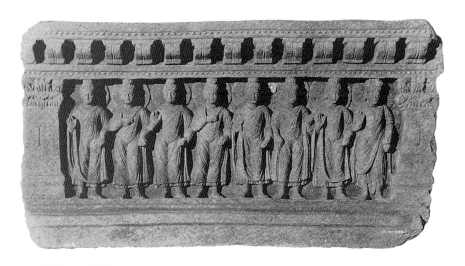

113 과거칠불 부조

3~4세기. 높이 29.5cm. 런던 빅토리아앤드앨버트박물관.

칠불), 혹은 네 명(과거사불)으로 체계화했다. 과거칠불은 비바시불(毘婆
尸佛)부터 가섭불, 석가모니불까지를 헤아리고, 과거사불은 과거칠불
가운데 구루진불(拘樓秦佛)부터 구나함모니불(拘那含牟尼佛), 가섭불, 석
가모니불까지 이른바 현재 현겁(賢劫)의 사불을 이야기한다. 간다라에
서도 과거사불을 조성했던 것은 구법승의 기록을 통해 알 수 있다. 현
장에 따르면, 푸루샤푸라의 도성 밖에 높이 100척에 달하는 보리수가
있고, 그 아래에 과거사불의 좌상이 있었다고 한다. 그곳은 과거사불
이 앉았던 곳인데, 현겁 천불 가운데 나머지 996불도 모두 이곳에 앉
을 것이라고 한다.[31]

그러나 간다라 미술에서 더 흔히 볼 수 있는 것은 과거칠불이다.도113
빅토리아앤드앨버트박물관에 있는 부조에는 왼쪽부터 오른쪽으로 일
곱 명의 붓다가 나란히 서 있다. 이러한 과거칠불은 큰 크기의 석조상

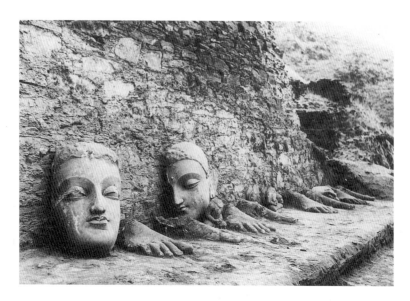

머리와 발을 볼 수 있다. 도68 참조.

으로도 만들어졌을 가능성이 높다. 탁트 이 바히 사원지의 한쪽 면에
는 한때 스투코로 만들어진 거대한 과거칠불의 상이 세워져 있었다.
발굴 당시에는 나란히 서 있는 여섯 쌍의 발만이 남아 있었으나, 곧 그
것마저 사라져 버렸다.도114

　　과거칠불의 부조 끝에는 으레 보살상이 한 구 서 있다. 이것은 석
가모니불을 이어 56억 년 뒤에 세상에 내려와 붓다가 되어 중생을 구
제하리라는 미륵(彌勒, Maitreya)보살이다. 과거칠불 부조에 미륵은 미래
불의 자격으로 포함되어 있는 것이다. 동아시아의 불교미술에서 미륵
은 붓다로도 표현되었지만, 간다라에서도 미륵불상이 있었는지는 확
실하지 않다. 아무래도 미륵은 보살로 표현하는 것이 자연스러웠을 듯
하다.

서력기원 전후에 대승불교가 흥기하면서 불교에는 시간적으로뿐 아니라 공간적으로도, 즉 시방삼세(十方三世)에 무수한 붓다와 불국토(佛國土)가 있다는 사상이 일어났다. 그 중 특별히 몇 개의 불국토는 불교도들이 사후에 왕생하기를 염원한 곳(정토)으로 거론되었고, 그곳에 주재하는 붓다는 특별한 신앙의 대상이 되었다. 동방 묘희국(妙喜國)의 아촉불(阿閦佛, Akṣobhya)과 서

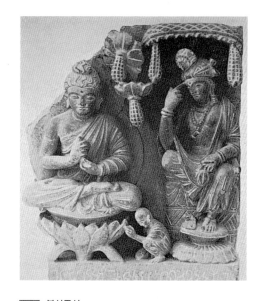

115 불삼존상
3~4세기. 높이 29.2cm. 미국 개인 소장.

방 극락(極樂)정토의 아미타불(阿彌陀佛, Amitābha)이 그 대표적인 예이다. 특히 아미타불은 후대 동아시아에서 정토신앙의 대상으로서 대단한 인기를 누렸다. 일찍부터 간다라는 대승불교의 흥기와 밀접한 관련이 있는 지역으로 지목되었기 때문에, 대승불교와 관련된 붓다를 간다라 불상 가운데 찾아보려는 시도도 거듭 이루어졌다. 특히 아미타불상을 판별하려는 시도가 주목할 만하다.[32] 그 배경에는 정토신앙과 관련된『무량수경(無量壽經)』같은 경전이 간다라 지역에서 만들어졌으리라는 심증도 작용했지만, 일본 학자들의 경우에는 아미타불을 숭배하는 정토종 계통의 종파들이 득세하고 있는 현재 일본 불교계의 상황도 영향을 미쳤다고 판단된다. 어쨌든 근래에는 '아미타불'이라는 존명이 새겨져 있다는 불삼존상도 학계에 알려졌다.[33]도115 그러나 그 명문에

실제로 '아미타'라는 이름이 들어 있는지는 의심스러운 점이 많다.[34] 간다라 불상 가운데 아미타불상 같은 것이 포함되어 있었을 가능성을 배제할 수 없으나, 실물 자료로 신빙성 있게 확인할 수 있는 예는 아직 없다. 더욱이 간다라에서 설령 여러 이름의 붓다가 만들어졌다 하더라도 그 불상들이 사실상 구별할 수 없는 형태로 만들어졌다는 사실은 석가모니 붓다 외에 신앙의 대상이 된 특정 붓다의 상이 있었다 한들 그 의미는 매우 제한적이었을 것이라는 점을 시사한다.[35]

한편 이와 같은 정례적인 형식의 불상 외에 특별한 형식으로, 고행상(苦行像)에 대한 언급을 빠뜨릴 수 없다. 고행상은 석가모니가 해탈을 얻기 전 단식 고행을 하던 시기의 모습을 나타낸 것이다. 석가모니는 출가 후 처음에는 여러 스승을 찾아다니며 가르침을 구했다. 그러다가 스스로 진리를 찾기로 결심하고, 당시 많은 수행자들이 그랬듯이 신체적인 고행의 길로 들어섰다. 그 중에는 단식 고행도 포함되어 있었다. 오랜 기간에 걸친 철저한 단식 고행으로 그의 몸은 수척해질 대로 수척해졌다. 뼈와 가죽만 남아 힘줄이 드러나고 뱃가죽은 등에 닿았다고 한다. 그의 고행은 같이 수행하던 사람들도 경탄할 정도로 치열한 것이었다. 그러나 석가모니는 그러한 맹목적 고행이 진리에 이를 수 있는 올바른 길이 아님을 깨닫고, 수자타라는 소녀가 바친 우유죽을 받아 먹고 고행을 풀었다. 그렇게 해서 기운을 차리고 조용히 명상에 들어 마침내 깨달음에 도달했다. 이 점에서 본다면, 고행은 석가모니가 깨달음에 이를 수 있었던 직접적인 원인은 아니었다. 그러나 세속적·육체적 향락을 버리고 집을 떠난 태자가 깨달음에 이르기까지 거친 과정의 한 단계로서 고행은 석가모니의 삶에서 중요한 의미를 지닌다고 할 수 있다. 깨달음에는 그러한 철저한 수행이 전제되어야 한

다고 생각할 수도 있다.[36] 그 때문인지 간다라의 불교도들은 석가모니의 고행상을 즐겨 만들었고, 지금도 여러 점이 남아 있다.

그 중에서도 시크리에서 출토되어 라호르박물관에 소장된 고행상은 가장 잘 알려진 예이며, 흔히 간다라 미술의 최고 걸작으로 꼽힌다.도117 이 상은 문자 그대로 피골이 상접한 모습의 석가모니를 사실적으로 그리고 있다. 몸이 여월 대로 여위어 갈비뼈가 앙상하게 드러나 있다. 이는 해부학적으로도 상당히 정확한 재현이다. 조각가는 당시 이와 같이 단식 고행을 하던 수행자들의 모습을 매우 자세히 관찰했음에 틀림없다. 그러나 이 상은 어떤 면에서는 전혀 사실적이지 않다. 허기지고 의식이 몽롱한 상태에 이른 단식 고행자의 모습이라고 보기에 이 상은 너무나 꼿꼿하고 눈빛도 예리하게 살아 있다. 가죽 밑에 드러난 혈관 하나하나에도 긴장이 흐르는 듯하다. 육체와 감각의 구속에 맞서 싸우는 석가모니의 모습을 거의 영웅적인 형상으로 이상화하여 제시하고 있는 것이다.

이에 비해 바라나시의 바라트 칼라 바반(인도미술관)에 있는 고행상 불두(佛頭)는 세부의 정밀한 묘사보다 선이 굵은 암시적이고 직관적인 표현에 주안점을 두고 있다.도116 거칠게 표현된 초췌해 보이는 가죽 밑으로 드러난 앙상한 두골의 윤곽은 육신의 고통을 미화 없이 전달해 준다. 하지만 지그시 감은 눈과 굳게 다문 입술에는 고통 속에서도 흔들리지 않는 고요한 의지가 드러난다.

이와 같은 석가모니 고행상은 인도 본토

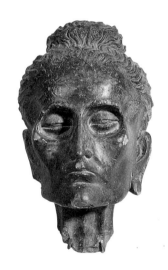

116 고행상두
2세기. 높이 26cm.
바라나시의 바라트 칼라 바반.

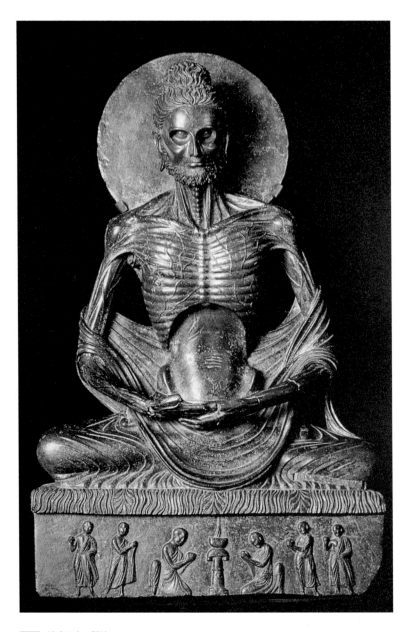

117 석가모니 고행상

시크리 출토, 2세기, 높이 84cm, 라호르박물관.

에서는 거의 만들어지지 않았고, 간다라에서 창안된 특유한 것이라 할 수 있다. 눈에 보이는 세계의 충실한 재현을 강조한 서양 고전미술의 이상이 육신을 부정한 초기 불교의 이상과 절묘하게 결합되어 탄생한 불교미술사의 걸작이다.

보살상

간다라에서는 불상만큼이나 보살상도 많이 만들어졌다. 앞서 언급했듯이, '깨달음을 향해 정진하는 존재'라는 의미를 지닌 '보살(菩薩, bo-dhisattva)'은 원래 깨달음을 얻기 전의 석가모니를 가리키는 말이었다. 그래서 이 말은 석가모니가 수많은 전생에서 사람, 동물 등 여러 모습으로 태어나 선업을 쌓던 시절에 대해 쓰이기도 했다. 스와트와 마투라에서 만들어졌던 불상 조상사 최초의 상들은 바로 이러한 의미의 보살이었다. 그러다가 불교도들이 석가모니 외에 과거와 미래, 또 현재의 다른 많은 세계에 존재하는 무수한 붓다를 상상 속에 그려내면서, '보살'은 그러한 모든 붓다에 대해서도 쓰이는 일반적인 호칭이 되었다. 또한 대승불교가 흥기하면서 대승불교도들은 지혜로써 깨달음을 구하고 자비로써 다른 중생들을 구제하는 보살을 그들이 지향하는 이상적인 인간상으로 삼았다. 그러면서 대승불교의 이상적인 덕목을 신격화된 화신으로 구체화한 많은 보살을 창조했다. 지혜의 화신 문수(文殊)보살, 실천 수행의 화신 보현(普賢)보살, 중생을 현실의 여러 고난에서 구제하는 관음(觀音)보살이 그 대표적인 예이다.

이러한 보살은 상으로 만들어질 때 당시 세속인으로서 가장 훌륭한 차림새로 표현되었다. 하반신에는 천을 치마처럼 두르고, 상반신은 대부분 그대로 드러내지만 숄을 포개어 몸에 감았다. 샌들을 신고 터번 등으로 머리를 장식하며, 귀걸이, 목걸이, 팔찌, 반지 등 장신구를 걸쳐서 왕이나 귀족, 때로는 브라흐만과 같이 꾸몄다.도120 이 같은 차림새는 기본적으로 인도의 지체 높은 세속인 복장에 기초한 것으로, 이미 인도 본토의 바르후트(기원전 1세기 초)나 산치(기원후 1세기 전반) 스투파의 조각에서 천인이나 약샤의 차림새로 쓰이던 것이다. 그러한 인도 재래의 복장을 기초로 보살상의 형식을 확립한 곳도 간다라였다. 뿐만 아니라 이곳에서는 인도의 어느 지역보다도 활발하게 보살상이 조성되었다.

불상의 경우와 마찬가지로 보살상도 대체로 입상이 좌상보다 크고, 기술적으로도 우수한 예가 많다. 보살입상은 몇 가지 유형으로 나뉜다.37) 그 중에서 미륵보살을 가장 확실하게 알아볼 수 있다. 앞서 본 바와 같이 미륵보살은 과거칠불과 미륵보살이 나란히 서 있는 장면에서 일관된 모습으로 등장하기 때문이다.도113 즉 머리카락을 리본이나 커다란 상투 모양으로 묶고 왼손에 물병을 든 모습이 간다라의 전형적인 미륵보살상이다.노118 왜 물병을 들고 있는지는 확단하기 어렵지만, 미륵보살이 원래 브라흐만 출신이기 때문에 브라흐만 수행자가 일상적으로 지니는 물병을 든다는 설명이 유력하다. 또 물병에 든 것은 인도에서 베다 시대 이래 중시되어 온 불사(不死)의 감로액(amṛta)이라는 설명도 있다.38)

페샤와르박물관에 있는 미륵보살상은 현존하는 간다라의 미륵보살상 가운데 가장 훌륭한 예로 꼽아도 좋을 것이다.도119 물병을 들고 있

던 왼손을 포함하여 양손이 모두 떨어져 나갔지만, 다른 부분은 상당히 깨끗하게 남아 있다. 당당한 자세로 서 있는 이 상은 왼쪽 무릎을 굽힘으로써 몸이 약간 오른쪽으로 꺾여 있다. 불상도 한쪽 무릎을 굽히지만, 이렇게 몸까지 꺾이는 자세를 취하지는 않는다. 보살은 아직 세속에 머물러 있는 존재이기 때문에 이러한 자세가 허용되었을 것이다. 유연하게 흘러내리는 머리카락과 힘차게 뻗어 내리는 옷주름도 현란하게 조각되었다. 얼굴에는 수염이 불상의 경우보다 더 멋을 낸 형태로 분명하게 표현되어 있다. 하지만 얼굴 표정 자체는 불상과 별로 차이가 없다. 달리 말하면 차림새 외에 붓다와 보살 사이의 본질적 의미상의 차이는 충분히 구현되지 못했다는 인상이다. 불상이건 보살상이건 간

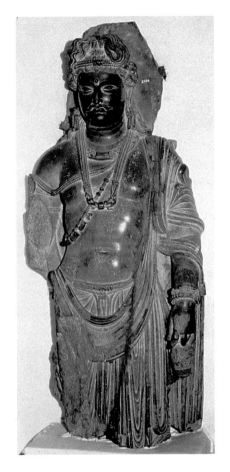

118 미륵보살입상
시크리 출토. 2세기. 높이 1.3m. 라호르박물관.

에 서양 고전 양식에서 유래한 동일한 유형의 얼굴을 보게 된다. 서양 고전 양식이 불교의 이상이나 의미와 완전히 융합되지 못하고 다소 겉돌고 있다는 느낌도 든다.

　　간다라의 보살상 중에는 미륵보살상이 가장 많다. 이보다 훨씬 소

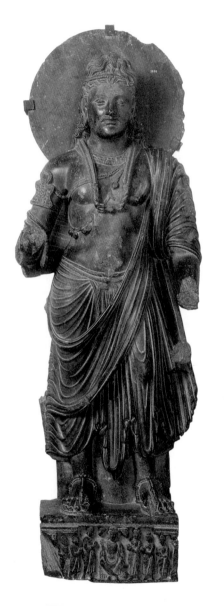

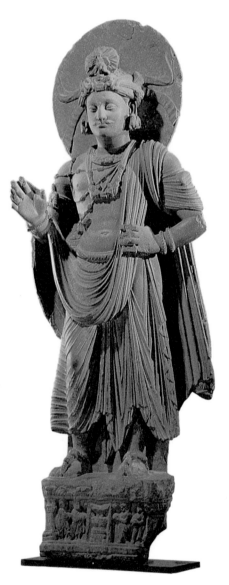

119 미륵보살입상

사흐리 바흐롤(마운드 C) 출토.
2세기. 높이 1.53m. 페샤와르박물관.

120 싯다르타보살입상

샤바즈 가르히 출토.
2세기. 높이 1.2m. 파리 기메박물관.

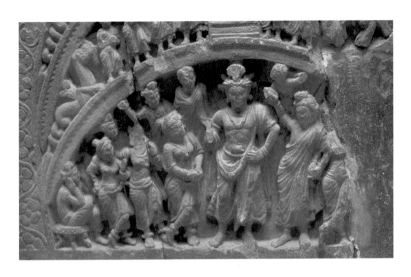

121 '태자의 결혼'
2~3세기. 라호르박물관.

수이지만 터번을 쓰고 왼손을 옆구리에 댄 유형도 주목할 만하다.[39]도120
이 유형은 흔히 싯다르타보살상으로 본다. 붓다의 일생을 도해한 부조
에서 싯다르타 태자가 종종 이런 모습으로 등장하기 때문이다. 태자가
결혼하는 장면이나, 출가를 결심하는 장면에서 싯다르타 태자가 동일
한 모습으로 표현되어 있는 것을 볼 수 있다.[40]도121 이러한 태자의 모
습을 관례상 태자의 상으로 사용했을 가능성이 높다. 앞서 본 쇼토락
에서 출토된 연등불상의 오른쪽에 있는 인물도 이와 동일한 모습이었
다. 이 유형 가운데는 기메박물관에 있는 보살상과 같이 훌륭한 작품
도 남아 있다. 이 상은 원래 알프레드 푸셰의 개인 소장품이었고, 그의
유명한 저서 『간다라의 그리스풍 불교미술』의 가장 앞장에 실렸기 때
문에 흔히 '푸셰 보살'이라고 불리기도 했다.
　　터번을 쓰고 꽃다발이나 연화를 든 보살입상도 한 유형을 이룬다.

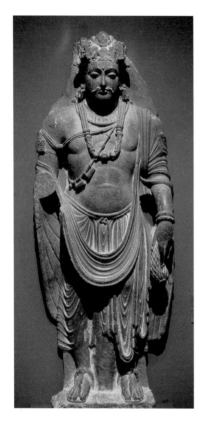

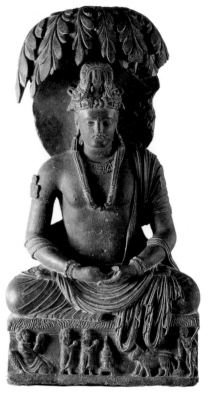

122 관음보살입상
2~3세기. 높이 1.72m.
로스앤젤레스카운티박물관.

123 보살좌상('태자의 첫 선정')
2~3세기. 사흐리 바흐롤(마운드 C) 출토.
높이 68.6cm. 페샤와르박물관.

이 유형은 앞의 두 가지 유형과 뚜렷이 구별되는 것으로 보아 미륵이
나 싯다르타가 아닌 제3의 보살을 나타낸 것이 명백하다. 이러한 상은
불교문화권에서 널리 신앙된 관음보살의 상으로 여겨지고 있다.^{도122} 관
음보살이 특별히 꽃다발이나 연화를 드는 이유는 명확하지 않으나, 인
도 후대 및 중국 초기의 관음보살상이 연꽃을 드는 것은 간다라의 예
와 관련이 있다고 보인다. 간다라의 관음보살상은 수가 그리 많지 않

을 뿐 아니라, 양식적으로도 간다라 미술의 전성기에서 어느 정도 벗어난 시기에 만들어졌다.

이러한 보살상의 세 가지 유형은 가부좌를 튼 상으로도 나타난다. 페샤와르박물관에 있는 좌상은 광배 위로 드리워진 나뭇가지 아래에 터번을 쓴 보살이 선정 자세로 앉아 있는 모습이다.^{도123} 대좌의 앞면에 쟁기질하는 장면이 있어 대좌 위의 보살이 첫 선정에 든 싯다르타 태자임을 알려 준다.^{도141과 비교} 싯다르타가 태어난 카필라 성에서는 봄이 되면 한해 농사의 시작을 기념하는 파종식(播種式)이 있었다. 태자가 10여 세 되던 해의 어느 봄날, 그도 파종식을 참관했다. 땀 흘리며 고통스럽게 일하는 황소와 농부, 쟁기 아래로 나온 벌레를 잡아먹는 뱀과, 다시 그 뱀을 잡아먹는 새를 보면서 태자는 삶의 고통과 허망함을 느끼고 잠부나무 밑에 앉아 조용히 명상에 잠겼다. 시간이 흘러 해가 방향을 바꾸었지만, 나무 그림자는 여전히 움직이지 않고 태자의 머리 위에 드리워져 있었다. 나중에 그곳에 온 부왕(父王)은 그 모습에 감화되어 태자에게 경배를 올렸다고 한다. 아마 대좌의 왼쪽에 합장하고 있는 인물이 부왕일 것이다. 사방의 성문 밖에 나가 노(老)·병(病)·사(死)라는 삶의 모습과 그에 대한 대안인 출가의 길을 보았다는 '사문유관(四門遊觀)'의 이야기처럼, 이 '첫 선정' 이야기는 태자가 삶의 고통을 깨닫고 장차 출가를 결심하게 되는 중요한 계기였다. 이런 까닭에 이 주제는 간다라의 불전(佛傳) 미술에서도 중요하게 다루어졌다. 이와 같이 선정 자세를 취한 보살상은 대체로 싯다르타 태자일 것으로 본다. 이 밖에 보살좌상 중에는 미륵보살과 동일한 머리를 하고 물병을 든 상, 관음보살처럼 터번을 쓰고 연꽃을 든 상도 있다.^{도124, 125} 때로는 아무것도 들지 않고 설법인을 취하기도 한다.[41]

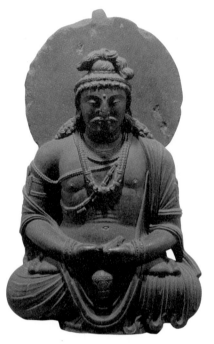
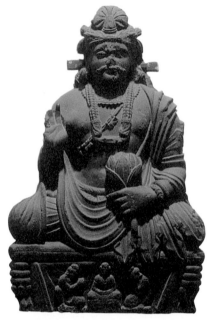

124 **미륵보살좌상(위, 왼쪽)**

로리안 탕가이 출토. 3~4세기. 높이 70cm.
콜카타 인도박물관.

125 **관음보살좌상(위, 오른쪽)**

로리안 탕가이 출토. 3~4세기. 높이 59cm.
콜카타 인도박물관.

126 **'첫 선정'**(아래)

모하메드 나리 출토 부조의 부분.
2~3세기. 높이 1.14m. 라호르박물관.

가부좌를 튼 좌상 말고도 등받이 없는 작은 상(床)에 앉아 한쪽 다리를 반대쪽 무릎 위에 얹고 손가락을 얼굴에 대어 사유 자세를 취하는 소위 반가좌(半跏坐)와 다리를 앞에서 교차하며 앉는 교각좌(交脚坐)와 같은 특이한 자세의 좌상도 등장했다. 반가좌는 불전 부조에서 싯다르타가 첫 선정에 든 모습을 표현하기도 했다. 라호르박물관 소장의 부조에는 위아래로 여러 개의 불전 장면이 새겨져 있는데, 그 중 한 장면에서 터번을 쓴 반가 자세의 인물이 나무 아래에 앉아 손을 얼굴에 대고 사유 자세를 취한 모습을 볼 수 있다.도126 다른 장면이 모두 붓다의 일생을 나타내고 있는 것으로 보아 터번을 쓴 인물은 싯다르타 태자임이 틀림없다. 이 장

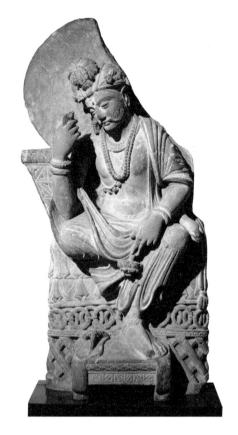

127 보살반가사유상
3~4세기. 높이 67cm. 도쿄 마츠오카미술관.

면에 제시된 태자의 사유는 잠부나무 밑의 첫 선정으로 보아도 좋다.

그런데 독립적으로 만들어진 반가 자세의 보살상은 대부분 연꽃을 들고 있다.42)도127 그래서 많은 학자들은 이들 상이 관음보살일 것으로 추정한다. 아주 드물게 경전을 들고 있는 예도 있는데, 이 경우에는 지혜의 상징인 문수보살을 나타냈을 가능성이 있다.43) 후대의 밀교미술에서 통상 문수보살의 지물(持物)로 경전을 언급하고 있을 뿐 아니라, 이미 중국에서 서진(西晉, 265~316년) 때에 번역된『문수사리열반경

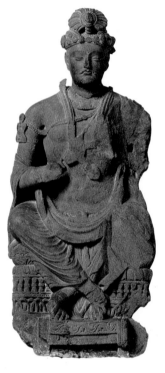

128 경전을 든 보살상

설법도 부조의 부분. 야쿠비 근방 출토. 3~4세기.
원 부조 높이 60cm. 페샤와르박물관.

129 설법 자세의 보살교각상

2~3세기. 높이 70cm.
카라치 국립박물관.

(文殊舍利涅槃經)』에 문수보살이 '대승 경전'을 든다는 언급이 나오기 때
문이다. 우리나라의 석굴암에 새겨진 문수보살상도 경전을 들고 있다.
간다라에서 경전을 든 보살은 독립적인 상 외에 커다란 부조의 일부로
도 종종 등장한다.도128

　　간다라의 교각 자세 보살상은 미륵보살처럼 물병을 들기도 하고,
관음보살처럼 연꽃을 들기도 하며, 혹은 아무 지물 없이 설법인을 취
하기도 한다.44)도129 이로 미루어 교각 자세도 반가 자세처럼 특정한 보

살에만 국한하여 쓰인 것은 아니라고 생각된다. 중국의 초기 불교미술 (5~6세기)에서도 교각 자세의 보살상이 많이 만들어졌다. 이들은 손에 아무것도 들고 있지 않지만, 대체로 명문에 따라 미륵보살을 나타낸 것으로 이해되고 있다.도130 아마 이것은 간다라 일부에서 유지되던 전통이 중국으로 전해져 미륵보살의 도상으로 확립된 것으로 생각된다.도131 반가 자세의 보살상은 쿠샨 시대의 마투라에서도 만들어졌지만, 이 자세가 간다라만큼 활발하게 쓰이지는 않았다. 한편 교각 자세의 보살상은 인도 본토에서 거의 찾아보기 힘들다. 중국을 비롯한 동아시아에서 크게 유행했던 이러한 자세의 보살상은 그 기원을 간다라에서 찾아도 무방할 듯하다.

터번 앞에 작은 불상이 새겨져 있는 보살상들도 있다.[45]도132 동아시아에서는 이러한 상이 흔히 관음보살을 나타내는 것으로 알려져 있기 때문에 특별히 흥미를 끈다. 굽타 시대 이래 인도 본토에서 널리 만들어진 관음보살상은 터번을 쓰지는 않지만 머리 앞쪽에 예외 없이 작은 불상이 새겨졌다. 이러한 작은 불상을 흔히 '화불(化佛)'이라고 부르는데, 붓다가 신비로운 힘으로 화현(化現)시킨 붓다라는 말이다. 보살상의 머리장식 또는 보관(寶冠) 앞에 나오는 화불은 그 보살의 원형인 붓다, 혹은 그 아버지격인 붓다를 나타내는 것으로 보기도 한다.

그런데 간다라를 비롯한 초기 인도 불교미술에서 보살상의 터번 앞에 새겨진 작은 불상이 관음보살의 도상적 표지였는지는 확실하지 않다. 화불이 새겨진 터번 앞면의 위치가 과연 그 보살상의 존명을 표시하는 도상적 약속을 제시하기 위한 장소였는지도 의문이다. 실제로 이곳에는 작은 불상이 아니라 꽃다발을 든 공양자상이 등장하기도 한다.[46] 보살상의 터번 앞 화불은 그 보살이 곧 성불하리라는 의미, 즉

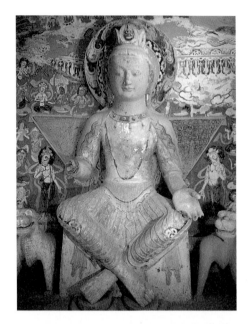

130 미륵보살교각상(위)
돈황석굴 제275굴. 북량(421~439년).

131 보살교각상 부조(아래)
쇼토락 출토. 3~4세기. 높이 29.7cm.
파리 기메박물관.

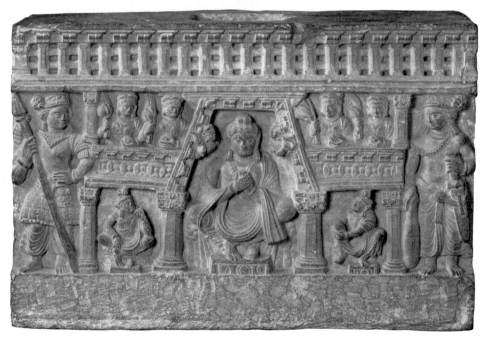

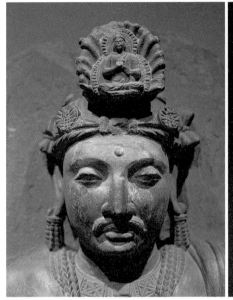 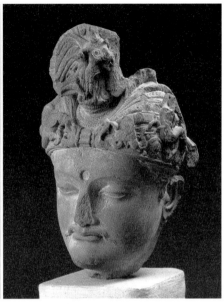

132 보살입상 머리 부분
터번에 설법 자세의 화불이 있음.
사흐리 바흐롤(마운드 D) 출토. 3~4세기.
높이 96.5cm. 페샤와르박물관.

133 보살두
터번에 가루다와 나기니가 있음.
2~3세기. 높이 38cm. 라호르박물관.

일생보처(一生補處, 한 번만 더 태어나면 붓다가 될 지위에 있다는 뜻)에 있다는 정도의 일반적인 의미로 쓰였던 것으로 저자는 추측한다. 이렇게 본다면, 이러한 화불은 관음보살뿐 아니라 미륵보살, 싯다르타보살 등 일생보처의 위치에 있는 어떤 보살의 경우에도 쓰일 수 있었을 것이다.

　이 밖에 터번 앞에 가루다(독수리)가 나기니(여인형의 코브라)나 나가(남성형의 코브라)를 붙잡고 있는 모습이 새겨진 보살상도 있다.^{도133} 이 모티프는 그리스 신화에서 독수리로 변신한 제우스가 가뉘메데스를 낚아채 가는 이야기에서 유래한 것으로 알려져 있다. 트로이의 미소년인 가뉘메데스는 올림포스 산으로 끌려가 제우스의 술시중을 들

면서 그곳에서 영생을 얻었다고 하는데, 이 신화의 후대 전승에서는 제우스가 독수리로 변해 가뉘메데스를 납치했다는 이야기로 전해졌다. 이 이야기가 전화(轉化)되어 인도 쪽에서는 가루다가 나가 또는 나기니를 잡아가는 모티프로 변했다는 것이다.[47] 이것은 태양과 관련된 가루다가 물의 신인 나가와 나기니를 제압한다는 의미, 혹은 태양과 물의 신성한 결합이라는 의미로 이해할 수도 있다.

그러면 어째서 이 장면이 보살상의 터번 앞쪽을 장식한 것일까? 알렉산더 소퍼는 이 장면이 영혼을 정토로 인도하는 관음보살의 역할을 상징적으로 표현해 주는 것이며, 따라서 관음보살의 표지로 볼 수 있다는 견해를 피력했다.[48] 그러나 이 같은 장면은 앞서 본 기메박물관의 보살입상도120처럼 싯다르타보살이라고 여겨지는 상의 터번에도 등장하기 때문에, 이것을 단순히 관음보살의 표지로 단정할 수는 없다. 경전에는 나가 혹은 나기니를 낚아채는 가루다를 중생을 구제하는 붓다에 비유하는 구절이 보인다. 이 모티프는 특정 보살에 국한되지 않는 성불의 보편적인 상징으로서 어느 보살에나 공통적으로 쓰인 것으로 보인다.[49]

6

불전 부조

약샤 아타비카의 조복
시크리 스투파

불전 문학과 미술

간다라 불교사원의 불탑이나 그 밖의 각종 건조물은 흔히 붓다의 생애를 도해한 불전(佛傳) 부조로 장식되었다. 특히 작은 스투파들은 높이 20~50cm의 석조 부조로 장식되어, 오늘날 수많은 부조가 전하게 되었다.도76 인도 다른 지역의 불교미술에도 불전의 도해가 등장하지만, 간다라와 같이 불전의 많은 사건을 풍부하게 도해한 유례(類例)는 찾아보기 힘들다. 이 점에서 간다라의 불전 미술은 불교미술사에서 특별한 위치를 차지한다고 할 수 있다.

엄밀하게 말하면 불전은 석가모니가 카필라 성의 싯다르타 태자로 태어나 깨달음을 얻고 쿠시나가라에서 열반에 든, 말하자면 그의 '마지막 삶'을 가리킨다. 그러나 넓은 의미에서는 그 이전의 전생 이야기, 즉 본생담(짧게 '본생'이라고도 함)도 포함한다고 할 수 있다.

본생담은 석가모니가 수많은 전생에 여러 종류의 생명 있는 존재로 태어나 무수한 선업(善業)을 지음으로써 비로소 붓다가 될 수 있었다는 이야기를 내용으로 한다. 스리랑카에서 전승되어 동남아시아 불교에서 통용되어 온 팔리어 대장경에만 모두 547가지의 본생담이 전하고 있으며, 한역 경전에도 많은 본생담이 수록되어 있다. 이 이야기들이 모두 불교의 고유한 것은 아니고, 민담과 우화가 채용되어 불교적인 이야기로 꾸며진 것이 상당수이다. 이 이야기들은 물론 단순히 재미로 즐기기 위한 것이 아니라 불교적인 교훈을 전하는 데 의의가 있었다. 또한 성불에 이르기까지 그 전제가 되었던 보살행(菩薩行)의 실천을 강조하고 있다. 그러한 점에서 본생담의 발달은 대승불교의 전

조(前兆)로 해석되기도 한다.[1]

한편 불교사의 초창기에 위대한 각자(覺者)이자 스승으로 여겨지던 석가모니 붓다가 점차 신화적으로(혹은 수사적으로) 재해석되고 신적인 존재로 고양되면서 붓다의 생애에 대한 관심이 꾸준히 높아졌다. 그러면서 이전에 율장 등을 통해 전해지던 붓다의 생애에 대한 기술이 더욱 자세하고 신비로운 형태로 꾸며지게 되었다.[2] 이런 문헌을 흔히 '불전 문학'이라고 부른다. 인도어 문헌으로는『랄리타비스타라』(한역은『보요경普曜經』혹은『방광대장엄경方廣大莊嚴經』),『마하바스투』,『붓다차리타』(한역은『불소행찬佛所行讚』),『니다나카타』(본생담을 집대성한 팔리어 경전) 등이 잘 알려진 예이다. 이 중『붓다차리타』는 카니슈카의 궁정에서 활동했던 시인 아쉬바고샤가 지었다고 한다.

석가모니 붓다의 신화적 삶은 문자뿐 아니라 미술로도 표현되어, 늦어도 기원전 1세기부터는 인도에서 스투파를 장식하는 부조의 주요한 소재로 쓰였다. 바르후트 스투파(기원전 1세기 초)에는 24가지 이상의 본생담과 7가지 이상의 불전 주제가 등장한다. 산치(기원후 1세기 전반)에서는 본생담이 줄어들고 불전의 비중이 높아지고 있음을 볼 수 있다. 이 밖에 아마라바티(2~3세기) 등지에서도 본생담과 불전의 도해가 성행했으며, 이러한 경향은 아잔타 석굴 벽화(5세기 말)에도 이어졌다.[3] 물론 기원후 2세기까지도 불전을 도해할 경우에는 무불상 표현에 의존하는 경우가 많았다.

본생

간다라에서도 본생담에 관심이 많았다는 사실은 10여 가지의 본생 사건이 이 지역에서 일어났다는 믿음이 있었던 데에서 알 수 있다. 앞서 언급한 바와 같이 '연등불 수기(授記) 본생'은 잘랄라바드 근방의 나가라하라에서 일어났다고 하고, 페샤와르 분지에는 '천생사안(千生捨眼) 본생', '샤마 본생', '수다나 태자 본생'의 터가 있었다고 한다. 탁실라에는 '월광(月光) 본생'의 터가, 스와트에는 '인욕선인(忍辱仙人) 본생', '문반송(聞半頌) 본생', '사르바닷타왕 본생', '석골서사경전(析骨書寫經典) 본생', '시비 왕 본생', '공작 본생', '자력왕(慈力王) 본생'의 터가 알려져 있었다.[4]

현존하는 유물에는 10가지 정도의 본생담이 표현되어 있다. 그 가운데 대다수를 차지하는 것이 '연등불 수기 본생'이다. 시크리의 사원지에서 라호르박물관으로 옮겨져 있는 스투파에는 모두 12면의 석조 부조가 부착되어 있는데, 그중 하나가 '연등불 수기 본생'이다.도134 이 부조의 왼쪽에는 전생의 석가모니인 메가가 여인에게서 꽃을 사고 있다. 이 여인은 먼 훗날의 생에서 싯다르타 태자의 부인 야쇼다라가 된 사람이다. 그 오른쪽에는 메가가 연등불에게 꽃을 던지고 있고, 그 아래에서는 머리를 풀어 연등불에게 경배하고 있다. 꽃을 던지는 메가의 위쪽에는 연등불에게 장차 성불하리라는 수기를 받고 기쁨에 넘쳐 공중으로 솟구쳐 오른 또 다른 메가의 모습이 보인다. 이 장면에 메가는 모두 네 번 등장하고 있어서, 이 공간을 지탱하는 축과 같은 붓다를 중심으로 하나의 공간에 네 개의 다른 시점(時點)을 제시하고 있다.[5] 붓

134 '연등불 수기 본생'

시크리 스투파, 1~3세기, 높이 32.5cm, 라호르박물관.

다는 다른 인물들의 두 배쯤 되는 크기로 표현했는데, 불교의 신화적
인 전승에 따르면 붓다는 키가 당시 보통 사람의 두 배였다고 한다. 이
장면에서도 붓다의 초인성이 강조되어 있음을 볼 수 있다.

　이 부조는 간다라의 이야기 도해에 쓰였던 전형적인 공간 표현법
의 일단(一端)을 보여 준다. 우선 간다라에서는 옆으로 긴 장방형, 때로
는 아주 긴 장방형 화면을 선호했다. 바르후트나 아마라바티 스투파
같은 곳에서 볼 수 있는 원형 화면은 일절 쓰이지 않았다. 인물들은 화
면에 제시된 가상의 지면에 나란히 배열된다. 붓다가 등장하는 경우에
는 대체로 화면의 중앙, 또는 중앙에 가까운 곳에 앉거나 선 자세로 위
치하고, 그 좌우에 다른 인물들이 배치된다. 화면 안쪽으로의 오행감
(奧行感)은 거의 표현되지 않고, 인물들 간의 겹침도 별로 없다. 긴 화면

에 인물들을 겹침 없이 나란히 배열하기도 한다. 이것은 그리스 미술에서 고전기 이래 가장 보편적으로 쓰인 서사 부조의 표현 방법을 계승한 것이다. 화면에는 대체로 한 시점의 사건이 축약적으로 묘사되지만, 위의 '연등불 수기 본생'과 같이 여러 개의 시점이 한꺼번에 묘사되거나 암시되는 경우도 종종 있다.

'연등불 수기' 다음으로 '수다나 태자 본생'도 인기 있는 주제였다. 팔리어 문헌을 통해 베산타라(산스크리트어로는 비쉬반타라)라는 이름으로 더 잘 알려져 있는 수다나는 '보시를 잘한다'는 뜻이다. 그래서 한역 문헌에서는 '보시(布施)태자'라고 부르기도 했다. 수다나의 나라에는 비를 마음대로 내리게 해 주는 신령스러운 코끼리가 있었는데, 보시하기 좋아하는 수다나는 그 코끼리를 어느 브라흐만에게 주어 버리고 말았다. 분노한 왕은 태자와 부인, 아이 둘을 궁에서 내쫓았다. 할 수 없이 태자의 가족은 험한 산속에 들어가 살게 되었다. 그런데 가는 길에 태자는 말과 마차를 원하는 사람에게 차례로 주어 버렸다. 급기야는 산속에서 만난 브라흐만에게 아이들을, 다음에는 부인마저 주고 말았다. 마지막에 태자의 부인을 원했던 브라흐만은 하늘나라에 사는 인드라(제석천)였다. 태자가 부인마저 주어 버리자, 그의 보시 공덕이 그만큼 큰 것을 알게 된 인드라는 태자에게 모든 것을 돌려주었다. 그래서 이들은 다시 궁으로 돌아가 행복하게 살았다고 한다. 간다라에서는 수다나가 살던 곳이 페샤와르 분지의 샤바즈 가르히에 있던 바루샤 성이고, 그가 가족과 함께 궁에서 쫓겨나 살았던 곳은 이 근방의 산지라고 했다. 현재 그곳에는 메하 산다라는 유적이 남아 있다.[6]

이 이야기를 도해한 부조가 몇 점 남아 있다. 어떤 것은 코끼리를 주는 장면, 어떤 것은 말과 마차를 주는 장면을 보여 준다. 탁실

135 '수다나 태자 본생'(위)
타렐리 출토. 2~3세기.
높이 14cm. 탁실라박물관.

136 '수다나 태자 본생'(아래)
키질석굴에서 전래.
7세기 전반. 높이 30cm.
베를린 아시아미술박물관.

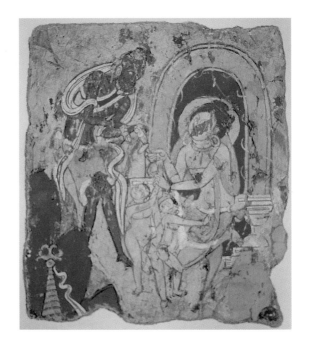

라박물관에 소장된 부조는 원래 스투파의 층계 앞면을 장식하고 있던 긴 부조의 일부분이다.도135 여기에는 엄마가 없는 사이에 태자가 브라흐만에게 아이들을 주는 장면이 묘사되어 있다. 오른쪽에 왕자가 앉아 있고, 그 좌우에 벌거벗은 아이 둘이 놀고 있다. 왼쪽에 지팡이를 짚은 브라흐만이 다가와 아이들을 줄 것을 청한다. 다시 그 왼쪽에는 아이들을 넘겨받은 브라흐만이 아이들을 막대기로 위협하며 데려가고 있다. 구법승 현장은 수다나가 아이들을 주었다는 곳에서 다음과 같이 적고 있다. "태자가 이곳에서 아들과 딸을 브라흐만에게 보시했다. 브라흐만이 그들을 매질했는데 그 몸에서 흘린 피가 대지를 물들였으며 지금도 풀과 나무들이 마치 진홍빛을 띠고 있는 것 같다."7) '수다나 태자 본생'의 도해는 중앙아시아와 중국에서도 유행했으며, 흔히 브라흐만이 아이들을 데려가는 장면만으로 압축적으로 묘사되곤 했다.도136 아마 아이를 준다는 것이 가장 어렵게 느껴졌기 때문인 듯하다.

스와트에서 일어났다고 하는 '시비 왕 본생'을 도해한 부조는 단 한 점만이 남아 있다.도137 이 본생에 따르면, 시비 왕은 자비심이 넘치는 사람이었다고 한다. 어느 날 왕의 자비심을 시험하기 위해 독수리로 변한 인드라가 비둘기를 쫓아 궁으로 날아 들어갔다. 위기에 처한 비둘기를 본 왕은 비둘기 대신 자신의 살을 그만큼 베어 주겠다고 독수리에게 제안했다. 그래서 왕의 살점을 베어 저울에 올려놓았지만, 몇 번을 거듭해도 저울은 내려가지 않았다. 피가 흥건해지고 뼈가 다 드러날 지경이 되었다. 그래도 동요하지 않고 자신의 온몸을 바쳐 비둘기를 구하려는 왕을 보고 인드라(제석천)는 제 모습으로 돌아와, 그의 자비심을 찬탄하며 그를 원래 모습으로 돌려놓았다고 한다.

대영박물관에 소장된 부조에는 좌우에 두 그룹의 사람들이 묘사

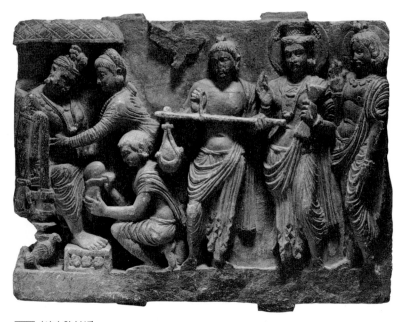

137 '시비 왕 본생'
자말 가르히 출토. 2∼3세기. 높이 16.5cm. 대영박물관.

되어 있다. 왼쪽에는 왕이 여인의 부축을 받으며 앉아 있고, 그의 앞에 무릎을 굽히고 앉은 사람이 왕의 정강이에 칼을 대어 살을 베고 있다. 왕의 표정에는 고통을 참는 빛이 역력하다. 왕이 앉은 의자 옆에는 비둘기가 앉아 있다. 오른쪽 그룹에는 가운데 인드라가 바즈라(금강)를 들고 서 있다. 바즈라는 인드라가 지니는 무기로 번개를 상징한다. 인드라의 오른쪽에 있는 사람은 관을 쓰지 않았는데, 머리 뒤에 역시 두광이 있는 것으로 보아 간다라 미술에서 인드라와 함께 천신들의 대표격으로 등장하는 브라흐마(범천)임을 알 수 있다. 인드라의 왼쪽에는 한 사람이 저울을 들고 서 있다. 저울 왼쪽 끝에 달려 있는 것은 이미 베어낸 왕의 살점인 듯하다. 이 사람의 왼쪽에는 원래 독수리가 새겨

져 있었으나 지금은 파손되어 윤곽만 보인다. 인드라는 독수리와 원래 모습으로 두 번 제시되어 있어서, 두 개의 시점이 한 화면에 암시되어 있다고 할 수 있다.

전반적으로 간다라 미술에 도해된 본생담은 인도 본토의 바르후트나 아마라바티 등지와 비교하여 그리 다양하지 못하다. 붓다가 동물로 태어난 전생 이야기는 한 가지 정도(육아상六牙象 본생)만이 알려져 있을 뿐이다. 어쩌면 이것은 본생담에 대한 이 지역 특유의 태도를 나타내는 것일지도 모른다. 수적으로도 본생담을 도해한 유물은 순수한 불전의 도해와 비교하여 무척 적다. '연등불 수기 본생'이 비교적 많은 것은 석가모니 붓다의 마지막 삶의 신화적인 시발점이라는 점에서 중요시되었기 때문일 수 있다. 말하자면 '연등불 수기'는 본생이라기보다 불전의 일부분으로 여겨졌을 가능성이 높은 것이다.

강생에서 성도까지

간다라 불교도들의 관심은 석가모니 붓다의 마지막 생에 집중되어 있었다. 마지막 생에 태어나기 전 도솔천에 머무는 보살의 모습에서부터 붓다가 열반에 들자 그의 유골로 스투파를 세우는 장면까지 무려 70가지가 넘는 사건이 조각으로 표현되었다. 태자가 깨달음을 얻기까지만 해도 도솔천의 보살, 마야부인의 태몽, 꿈의 해석, 탄생, 아기 붓다의 일곱 걸음, 목욕, 카필라 성으로 돌아오는 마야부인 일행, 아기 태자의 관상을 보는 아시타 선인, 태자의 학습, 무예 수련, 결혼, 잠부나무 밑

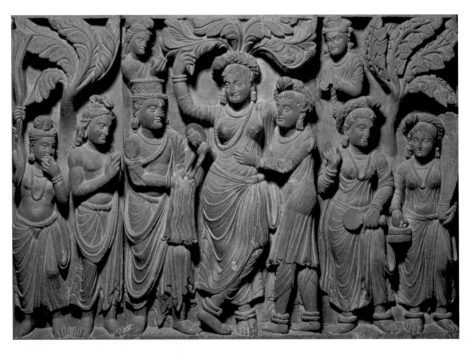

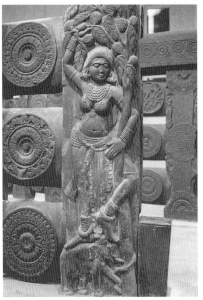

138 '붓다의 탄생'(위)

3세기. 높이 67cm.
워싱턴D.C. 프리어갤러리.

139 약시(아래)

바르후트 스투파. 기원전 1세기 초.
콜카타 인도박물관.

의 첫 선정, 궁중 생활, 사문유관(四門遊觀), 출가의 결심, 출성(出城), 스승을 찾음, 단식 고행, 보리수로 다가감 등 30여 가지 사건의 도해를 볼 수 있다.[8] 이 가운데 몇 장면만 예를 들도록 하겠다.

워싱턴의 프리어갤러리에 있는 '붓다의 탄생' 부조에는 붓다의 어머니인 마야 부인이 장방형의 화면을 반분하며 가운데에 마치 기둥처럼 서 있다.도138 부인은 오른손으로 무우수(無憂樹) 가지를 잡고, 그녀의 동생인 마하프라자파티의 부축을 받고 있다. 부인의 오른쪽 옆구리에서 아기 붓다가 모습을 드러내고, 인드라가 아기를 받는다. 마야부인의 자세는 인도 본토의 미술에서 기원전 1세기 이래 즐겨 표현된 약시의 자세와 동일하다.도139 풍요의 여신인 약시는 자신의 생산력을 나무에 불어넣어 결실을 도와주기 위해 이와 같이 나뭇가지를 잡는 자세를 취한다. 여기서는 약시의 이미지를 마야부인에게 투영하여 붓다의 탄생이 곧 풍요로운 생산이라는 의미도 상징적으로 부여하고 있음을 볼 수 있다.[9] 마야부인이 7일 만에 죽자 대신 아기를 키우게 되는 마하프라자파티의 뒤에는 시녀 둘이 서 있고, 인드라의 뒤에는 브라흐마

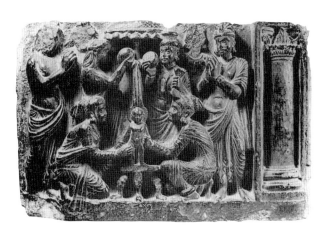

140 **'아기 붓다의 목욕'**
2~3세기, 높이 26.4cm,
페샤와르박물관.

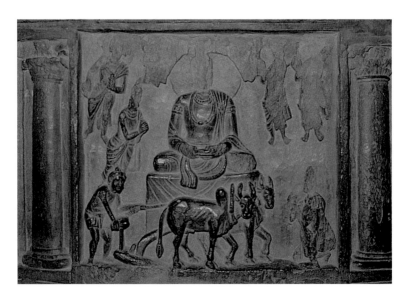

141 '첫 선정'
시크리 스투파. 1~3세기. 높이 32.5cm. 라호르박물관.

가 합장한 채 아기 붓다에게 경배한다. 붓다의 탄생 장면은 어느 부조
이건 이와 거의 동일한 구도이다. 이 주제뿐 아니라 간다라의 불전 부
조에 나오는 주제는 대부분 한두 가지의 단조로운 구도로 되어 있어서
누구나 쉽게 알아볼 수 있도록 고안되어 있었다.

　갓 태어난 아기 붓다는 인드라와 브라흐마가 각각 따뜻한 물과 찬
물을 부어 목욕시켰다고 한다. 이 장면을 나타낸 페샤와르박물관의 부
조에서는 가운데에 중심축처럼 아기 붓다가 상 위에 서 있고, 그 좌우
에서 인드라와 브라흐마가 각각 물을 붓고 있다.도140 문헌에 따라서는
인드라와 브라흐마가 아니라 아홉 마리의 나가(용龍)가 아기를 목욕시
켰다는 이야기도 있고, 인도 본토에서는 이 장면에서 대부분 인드라와
브라흐마 대신 나가가 등장한다. 이것은 중국도 마찬가지이다.

태자는 성장하던 중 잠부나무 밑에서 처음으로 선정에 들어 명상에 잠겼다. 앞에서 언급한 라호르박물관 소장의 시크리 출토 스투파에 새겨진 부조에서 태자는 중앙에 정면을 향하여 선정 자세를 취하고 앉아 있다.도141 화

142 로마 석관 부조, 쟁기질 장면
현 소재 불명.

면의 윗부분이 파손되어 잠부나무와 태자의 얼굴 모습은 볼 수 없다. 이야기를 나타내는 보조적인 모티프들이 없다면, 이 장면의 태자상은 평범한 예배 장면처럼 보였을지 모른다. 이것도 간다라 불전 미술의 특징적인 표현 방식의 하나이다. 태자의 아래쪽에 농부가 두 마리 소를 끌고 쟁기질을 하고 있어서, 이 장면이 태자가 쟁기질하는 것을 보며 삶의 고뇌를 처음으로 느꼈다는 장면임을 알 수 있다. 이 쟁기질 장면은 로마의 석관 부조에 나오는 장면과 동일하다.도142 제작 연대로 보아 로마의 석관 부조가 시크리의 부조보다 앞서지 않기 때문에, 이 두 장면은 공통된 원류에서 나온 것으로 보인다.[10] 오른쪽 아래의 모퉁이에서는 많이 파손되었지만 무릎을 꿇고 합장한 인물을 볼 수 있다. 이것은 그림자가 자리를 바꾸지 않고 태자의 머리 위에 드리워져 있는 것을 보고 태자에게 경배하는 아버지 숫도다나왕(정반왕淨飯王)일 것이다. 위쪽 좌우에는 천인들이 공중에 떠서 태자를 찬탄한다.

궁정에서의 환락은 계속되었지만, 태자는 그러한 환락에 탐닉할 수 없었다. 그것이 올바른 삶의 길이 될 수 없다고 생각한 태자는 집을

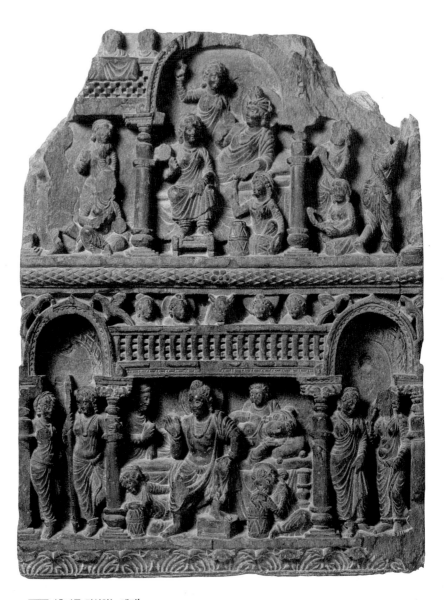

143 '출가를 결심하는 태자'

잠루드 출토. 2~3세기. 높이 61cm. 카라치 국립박물관.

떠날 결심을 한다. 카라치박물관에 있는 부조는 이 사건을 상하 두 단의 장면으로 보여 준다.도143 상단에는 아치 아래에 태자가 비스듬히 침대에 기대어 궁녀들이 연주하는 음악과 무희들의 춤을 즐기고 있다. 태자의 앞쪽에 걸터앉은 여인은 태자비인 야쇼다라이다. 그녀는 오른손에 동그란 거울을 들고 있는데, 간다라 미술에서 거울은 결혼의 상징으로 쓰였다. 하단에는 밤이 깊어지자 조금 전까지 요염한 몸짓으로 춤추고 노래하던 무희와 악사들이 추한 모습으로 잠에 떨어져 있다. 그 가운데 홀로 깨어난 태자는 환락의 무상(無常)함을 보며 마침내 출가를 결심한다. 태자의 뒤에는 침대 위에서 야쇼다라가 잠에 빠져 있다. 앞으로 한 발을 내디딘 태자는 왼쪽에 있는 마부 찬다카에게 조심스럽게 말을 끌고 오라고 명한다. 좌우에는 각각 두 명의 여인 병사가 지키고 있지만, 그들은 아무 소리도 듣지 못한다. 양쪽 아치 사이의 발코니에는 소를 중심으로 좌우에 두 명씩 인물의 얼굴이 보인다. 중앙의 소는 태자가 출성한 날의 별자리가 목우좌(牧牛座, taurus)였음을 상징하고, 그 좌우의 인물들은 해와 달의 신을 의미한다는 해석이 있다.11) 상·하단 모두 배경이 되는 건축의 묘사에도 많은 주의를 기울였다. 특히 하단 좌우의 아치 바로 아래에 원근법적으로 오행감이 표현되어 있는 점이 흥미롭다.

콜카타의 인도박물관에 소장되어 있는 부조는 성을 떠나는 태자의 모습을 보여 준다.도144 말을 탄 태자가 오른손으로 시무외인을 취하고 성문을 나선다. 그의 뒤에는 찬다카가 산개를 들고 태자를 수행하고, 앞에는 활을 든 마왕이 태자를 회유한다. 태자 아래에서 약샤들이 말발굽을 받쳐서 소리가 나지 않도록 하고 있다. 이와 매우 유사한 구도를 초기 기독교미술의 부조에서 볼 수 있다.도145 로마의 석관에 새겨

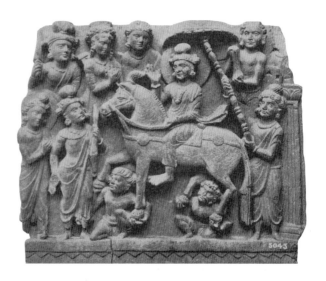

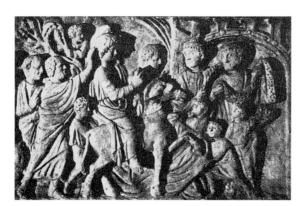

144 '출성'(위)

로리안 탕가이 출토. 2~4세기.
높이 48cm. 콜카타 인도박물관.

145 로마 석관 부조(가운데)

성에 들어서는 예수.
로마의 라테란박물관.

146 로마 제정 시대 화폐(아래)

'출정하는 아우구스투스(Profectio Augusti)'.

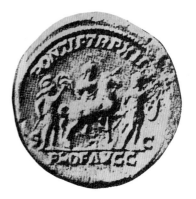

진 이 부조(4세기)는 예수가 예루살렘에 들어서는 모습을 나타낸 것이다. 예수는 오른손을 들고 있고, 뒤에서는 턱수염 난 제자가 예수를 수호하고 있다. 말의 아래쪽에는 아이들이 천을 깔아서 예수를 영접한다. 이 경우도 앞서 본 '태자의 첫 선정'의 쟁기질 장면과 마찬가지로 어느 한쪽이 다른 쪽에 영향을 주었다고는 할 수 없는데, 이 두 부조가 공통된 원류를 갖고 있기 때문이다. 그 원류를 2~3세기 로마 제정 시대의 화폐에 새겨진 황제상에서 찾을 수 있다.도146 로마의 화폐에서 아우구스투스는 말을 타고 오른손을 든 채 의기양양하게 출정하고 있다. 그가 탄 말 앞에서는 한 병사가 그를 인도하고, 뒤에서는 창을 든 병사가 호위한다. 기본적인 구도가 콜카타 인도박물관의 간다라 부조나 로마 석관 부조와 거의 같다. 이러한 형상을 기초로 간다라의 불교미술과 초기 기독교미술에서 거의 동일한 구도의 도상이 창조된 것이다.[12]

성을 나온 태자는 말과 마부와 작별하고, 여러 스승을 찾아가 가르침을 구했다. 페샤와르박물관에 있는 부조는 이 사건을 도해하고 있다.도147 중앙의 붓다는 왼쪽의 초가집에 앉아 있는 브라흐만을 바라보며

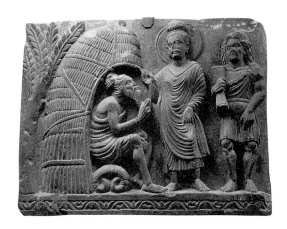

147 '스승을 방문한 붓다'
1~2세기. 높이 39.4cm.
페샤와르박물관.

가르침을 구한다. 완전한 붓다의 모습을 깨닫기 이전의 장면에 앞당겨 사용한 것은 불합리하다고도 할 수 있으나, 이 정도는 용인되었던 듯하다. 브라흐만은 손을 들어 태자의 물음에 답한다. 태자 옆에 서 있는, 약간 인상이 험악한 인물은 간다라의 불전 부조에서 늘 붓다를 따라다니며 지키는 바즈라파니(Vajrapāṇi)이다. 그는 인드라처럼 손에 큼직한 바즈라를 들고, 울퉁불퉁하게 단련된 몸매와 역사(力士)와 같은 복장을 하고 있다. 이 부조는 '금강좌에 깔 짚을 받는 붓다' 부조도61와 함께 출토된 것으로, 파르티아의 영향을 반영하는 이른 시기의 유물이다.

　　태자는 스승들에게 더 이상 가르침을 받을 것이 없자, 홀로 고행의 길을 택한다. 그러나 고행이 올바른 길이 아님을 깨닫고 고행을 그만둔 뒤, 보리수로 다가가 그 밑에서 조용히 명상에 잠긴다. 자신의 세력이 위축될 것을 두려워한 마왕은 온갖 수단을 동원해 싯다르타를 회유하고 유혹하고 협박한다. 모든 시도가 실패로 돌아가자 그는 직접 흉악한 마군(魔軍)을 이끌고 와서 태자를 공격한다. 그러나 이에 조금도 동요하지 않고 싯다르타는 조용히 땅을 짚어 대지를 불러 자신이 깨달음의 자리인 금강좌(金剛座)에 앉을 자격이 있음을 증명하게 한다. 대지가 사방으로 흔들리자 겁에 질린 마왕의 군대는 사방으로 흩어졌다. 이로써 붓다는 마군을 물리치고 마침내 깨달음을 얻게 되었다.

　　페샤와르박물관 소장 부조에는 붓다가 정면 중앙의 보리수 아래에 앉아 있다.도148 우슈니샤가 크고 높게 솟아 있고, 눈을 활짝 뜨고 있으며, 수염이 분명히 표시된 것은 간다라 초기 불교미술에서 볼 수 있는 붓다의 특징이다. 붓다는 오른손으로 땅을 짚어 대지를 부른다. 화면 왼쪽에서는 마왕이 칼을 뽑아 붓다를 해치려 한다. 대지가 응답하자 마군은 패퇴하여 붓다의 대좌 앞에 고꾸라진다. 화면 오른쪽에는

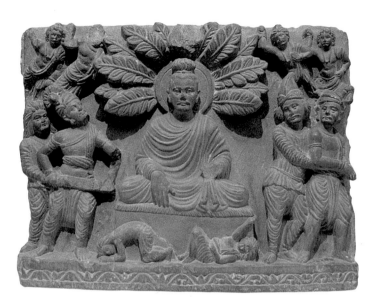

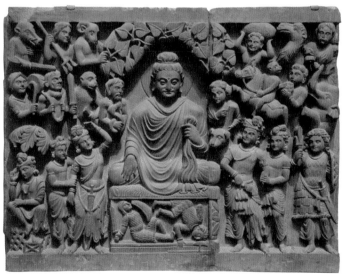

148 '마왕을 물리치는 붓다'

스와트 출토. 1~2세기. 높이 38.7cm. 페샤와르박물관.

149 '마왕을 물리치는 붓다'

3세기. 높이 67cm. 워싱턴D.C. 프리어갤러리. 도138의 부조와 같은 시리즈이다.

패퇴한 마왕과 그 수하가 겁에 질려 도망치는 모습이 표현되어 있다.

위싱턴의 프리어갤러리에 있는 부조는 이 사건을 더 큰 구도로 묘사하고 있다.도149 역시 붓다는 중앙의 보리수 아래에 정면을 향해 앉아 있다. 원래 피팔이라는 이름의 나무인 보리수의 잎이 실제 모습에 가깝게 묘사되어 있다. 붓다는 왼손으로 옷 끝을 잡고 오른손으로 땅을 가리킨다. 붓다의 오른쪽에서는 마왕이 칼을 뽑으려 하고, 그 뒤에서는 젊은이가 마왕의 팔을 붙들고 있다. 이 젊은이는 마왕을 만류하는 그의 아들일 것이다. 반대편에 역시 비슷한 차림의 인물이 둘 있다. 이 두 사람이 반대쪽의 마왕 및 그의 아들과 같은 인물인지는 확실하지 않다. 마왕이 갖고 있는 칼은 이란풍이다.

붓다의 좌우에는 붓다를 공격하는 마왕의 군대가 두 단으로 묘사되어 있다. 각기 칼과 삼지창, 돌덩이 등을 들고 붓다를 해치려 한다. 이 중에는 멧돼지, 코끼리, 양, 개, 원숭이도 포함되어 있다. 붓다의 왼쪽 옆에서는 바즈라파니가 외롭게 붓다를 지켜본다. 붓다의 대좌에는 패퇴하여 고꾸라진 마왕의 병사들이 묘사되어 있어 붓다의 승리를 시사한다. 부조의 왼쪽 끝에는 터번을 쓴 인물이 나무 밑에 사유 자세로 앉아 있다. 이 인물이 이 장면 속에 있지 않다면 첫 선정에 든 싯다르타 태자 혹은 다른 보살로 오인되었겠지만, 이것은 마왕을 또 한 번 나타낸 것이다. 붓다에게 패한 마왕이 이제 자신의 세력이 위축될 것을 두려워하며 수심에 잠겨 있는 모습인 것이다. 이와 같이 마왕을 묘사한 것은 바르후트 스투파나 후대의 아잔타 석굴(26굴)에서도 볼 수 있다.13)

높이가 67cm로 상당히 큰 규모인 이 부조와 동일한 형식, 동일한 크기로 '탄생'도138과 '첫 설법', '열반'을 새긴 부조가 프리어갤러리에 소장되어 있다. 이로 보아 이 네 부조는 함께 불전의 사상(四相)을 나타

냈음을 알 수 있다. 아마도 대형 스투파 위쪽의 하르미카 네 면을 장식했던 것이 아닌가 한다. 양식적으로는 인물의 신체 비례가 짧은 편이고 동작도 경직된 느낌을 주며 삼단의 구성도 정적(靜的)이어서, 간다라의 불전 부조 가운데에는 비교적 늦은 시기의 것으로 보인다.

초전법륜에서 대반열반까지

깨달음을 얻은 붓다는 자신이 깨달은 진리를 사람들에게 가르치기를 망설였다. 그러다가 브라흐마와 인드라의 권청(勸請)을 받고 사르나트의 녹야원으로 가서 한때 자신과 함께 수행했던 다섯 수행자에게 첫 설법을 폈다. 다섯 수행자는 처음에는 고행을 파기한 붓다를 경멸하는 마음을 가졌지만, 붓다가 다가오는 모습을 보고 저도 모르게 자리에서 일어나 붓다에게 경배하고 가르침을 들었다. 진리의 수레바퀴를 처음으로 돌렸다고 해서 붓다의 첫 설법을 '초전법륜(初轉法輪)'이라고 한다. 탁실라박물관 소장의 부조는 이 주제를 문자 그대로 붓다가 수레바퀴를 돌리고 있는 모습으로 표현하고 있다.도150 수레바퀴를 받치는 기둥의 양옆에 있는 두 마리 사슴은 붓다가 처음으로 설법했던 장소인 녹야원(鹿野苑), 즉 사슴이 뛰노는 동산을 가리킨다. 붓다의 왼쪽에는 여인과 바즈라파니, 두 사람의 비구가 있다. 깨져 없어진 오른쪽에 아마 세 사람의 비구가 더 있었을 것이다. 여기 나오는 여인은 시주자일 가능성이 있다.

처음으로 가르침을 편 후 석가모니 붓다는 40여 년 동안 사위성

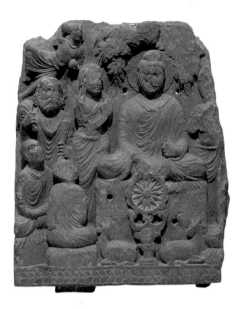

150 '첫 설법'
탁실라의 다르마라지카 출토. 1~2세기.
높이 48cm. 탁실라박물관.

(舍衛城)과 왕사성(王舍城) 등을 중심으로 여러 곳에 머물면서 걸림 없는 방편(方便)으로 수많은 사람들을 교화했다. 불전 문학은 이 기간에 일어난 많은 사건을 기술하고 있다. 간다라의 불전 미술에서 이 기간의 사건을 표현한 것만도 30여 가지를 헤아린다.[14]

페샤와르박물관에 있는 한 부조에는 붓다가 여러 사람들과 함께 서 있다.도151 왼쪽에서 두 번째에 붓다가 있고, 그 뒤에는 승려 제자가, 앞에는 재가자로 보이는 네 사람이 붓다를 마주하고 있다. 붓다의 앞에 있는 사람은 오른손에 든 단지를 기울여 물을 부으려 한다. 인도의 불전 미술에서 물병이나 주전자를 기울여 물을 부어 주는 모티프는 무엇인가를 보시하는 것을 상징한다. 이 장면은 흔히 '아나타핀다다 장자의 기원정사(祇園精舍) 보시'로 받아들여진다. 사위성에 사는 부유한 상인이었던 아나타핀다다(급고독給孤獨)는 어려운 사람들을 늘 너그럽게 도와주었기 때문에 그 같은 이름으로 불렸다. 그는 붓다가 사위성에 와서 머물 수 있도록 거금을 들여 제타(기타祇陀) 왕자의 동산을 사서 기원정사를 지었다고 한다. 이 장면에서 붓다에게 물을 붓고 있는 사람이 아나타핀다다이다. 이 부조에는 가로로 긴 면에 아무 배경 없이 여섯 명의 인물이 나란히 배열되어 있는데, 이러한 공간 표현법은 간다라의 불전 부조에서 흔히

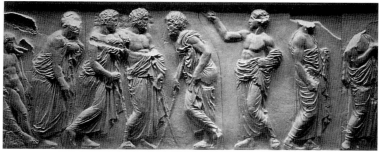

151 '기원정사의 보시'(위)

스와트 출토. 1~2세기. 높이 20cm. 페샤와르박물관.

152 파르테논 신전의 부조(아래)

석고 복제본. 기원전 444~438년경. 높이 1.06m. 바젤 고대박물관.

볼 수 있는 것으로, 그리스 미술 고전 시대에 유래하여 헬레니즘·로
마 미술까지 전형적으로 쓰인 공간 표현법과 동일하다.^{도152} 크기나 표
현에서 붓다와 다른 인물들 사이에 차이가 없고, 두광을 제외하면 붓
다가 지극히 평범해 보이는 것은 불전 미술에서 붓다의 신격화가 아직
뚜렷하지 않음을 알려 준다. 붓다를 포함한 인물들의 자세가 자연스럽

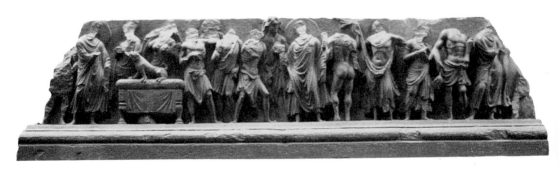

153 '우루빌바 가섭의 조복, 붓다를 향해 짖은 개 등'
1~2세기. 높이 14.5cm. 콜카타 인도박물관.

고, 서양 고전 양식의 영향이 비교적 순수한 형태로 반영되어 있다. 이러한 특징 때문에 이 부조는 흔히 간다라의 불전 부조 가운데 가장 초기 양식으로 간주된다.

　　콜카타의 인도박물관에 소장된 한 부조에는 세 개의 장면이 동시에 조각되어 있다.도153 이 부조가 이렇게 긴 것은 원래 스투파의 층계 앞면에 부착되었던 석재이기 때문이다. 가장 왼쪽에서 두 번째에 붓다가 서 있다. 왼쪽 끝의 인물은 깨져서 알아보기 힘들지만 바즈라파니인 것으로 보인다. 붓다는 오른손을 앞으로 내밀어 무언가 이야기하고 있는 듯하다. 그 앞에는 침상 위에 개 한 마리가 붓다를 향해 앉아 있다. 이 장면은 전생에 욕심을 많이 부리다 죽은 사람이 다시 그 집의 개로 태어나, 생전에 침상 밑에 숨겨 놓았던 보물을 지키기 위해 붓다를 향해 짖는 모습을 나타낸 것이다. 나중에 붓다는 그 인연을 그 집의 주인(욕심 많은 사람의 아들)에게 들려주었다고 한다.

　　가운데 있는 장면은 심하게 파손되었지만, 붓다가 불의 사당에서 조복한 뱀을 우루빌바 가섭에게 보여 주는 장면이다.도111과 비교 붓다의

오른손에 들려 있는 것이 뱀이 든 발우이고, 붓다를 향해 서 있는 세 사람은 우루빌바 가섭과 그의 제자들이다. 붓다의 뒤에는 충실한 바즈라파니가 변함없이 서 있다. 오른쪽 장면은 너무 심하게 파손되어 알아볼 수가 없다.

이 부조는 높이가 12cm밖에 안 되는 작은 크기이지만, 조각이 매우 섬세하다. 특히 인물 하나 하나가 마치 배경에서 떨어질 듯 대담하게 입체적으로 새겨져 있다. 인물의 동작과 인물들 간의 관계도 매우 사실감 있고 자연스럽게 묘사되어 있다. 어떤 학자는 로마에서 온 장인이 직접 이것을 새겼을 것이라 하고, 또 어떤 학자는 로마에서 온 장인에게 바로 배운 사람이 제작자였을 것이라 한다.[15] 어떤 경우든 서양 고전 양식의 영향을 뚜렷하게 보여 주는 표현이다.

붓다는 도리천에 태어난 어머니에게 설법하기 위해 그 하늘나라로 올라갔다가 상카시야라는 곳에서 세 갈래의 사다리(혹은 계단)를 타고 지상으로 내려왔다. 앞서 무불상 표현으로 이 이야기를 도해한 부조(스와트의 붓카라 출토)를 본 바 있다.도46 빅토리아앤드앨버트박물관에 소장된 부조는 이 이야기를 커다란 화면에 표현하고 있다.도154 부조의 중앙에는 계단이 위에서 아래로 펼쳐져 있고, 붓다가 인드라·브라흐마와 함께 계단을 내려오고 있다. 동일한 모습의 불삼존이 위아래로 세 번 등장하여, 계단을 내려오는 것을 암시한다. 계단의 좌우에는 합장하고 붓다를 영접하며 찬탄하는 천신과 인간들이 묘사되어 있다. 위의 두 단에 있는 인물들을 보면, 오른쪽 인물들은 모두 동일하게 인드라처럼 터번을 쓰고 있으며, 왼쪽의 인물들은 모두 브라흐마처럼 터번을 쓰지 않고 상투를 드러내고 있다. 이들은 각각 인드라와 브라흐마의 모습을 본뜬 것임을 알 수 있다. 아마도 인드라처럼 욕계(欲界)에 있

154 '도리천에서 내려오는 붓다'

3세기. 높이 49.5cm. 런던 빅토리아앤드앨버트박물관.

는 천인과 브라흐마처럼 색계(色界)에 있는 천신을 나타낸 것으로 보인
다. 가장 아랫단 왼쪽에는 마차를 탄 남녀가, 오른쪽에는 말을 탄 남자
둘이 있다. 이들을 중심으로 많은 인물이 배열되어 있는데, 이것은 지
상의 인간을 나타낸 것이다. 마차를 탄 남녀는 코살라국의 프라세나지
트 왕과 왕비인 듯하다.

　붓다가 도리천에 머무는 동안 코샴비국의 우다야나 왕이 붓다를
그리워하며 전단향목(栴檀香木)으로 불상을 만들게 했다는 전설은 앞
에서 이야기한 바 있다. 페샤와르박물관에 소장되어 있는 부조는 이

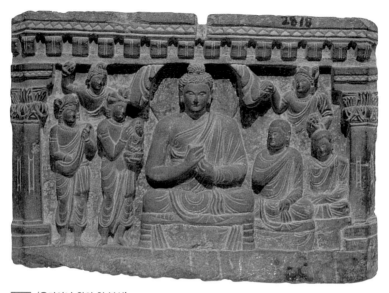

155 '우다야나 왕의 첫 불상'
사흐리 바흐롤 출토. 3~4세기. 높이 30.5cm. 페샤와르박물관.

이야기를 도해한 유일한 현존 예이다.도155 중앙의 사각대좌 위에 편단
우견 복장의 붓다가 앉아 있다. 왼쪽에 선정인을 취한 작은 불상을 들
고 있는 사람이 우다야나 왕이고, 그가 들고 있는 것이 전설적인 첫 불
상이다. 가운데의 붓다는 설법인을 취하여 마치 첫 불상의 조립(造立)
을 승인하는 듯하다. 동심원 모양의 무늬처럼 표현된 머리카락, 두 줄
의 선으로 된 옷주름 등이 이 부조의 제작 시대가 내려감을 알려 준다.

　붓다는 세상에 머물며 많은 기적을 보였다. 불교에서는 이러한 기
적을 '신변(神變)'이라고 하는데, 그 중 대표적인 것이 붓다가 사위성에
서 일으킨 신변이다. 사위성에는 외도(外道, 이교도)들이 특히 많았는지,
불전 문학에는 이곳에서 외도들이 붓다를 해치려고 한 이야기가 유난
히 많이 나온다. '사위성 신변' 설화는 동아시아 불교미술에 거의 알려

156 '사위성의 쌍신변'
스와트 출토. 1~3세기. 높이 37cm. 런던 빅토리아앤드앨버트박물관.

져 있지 않지만, 인도와 동남아시아에서는 잘 알려진 불전 사건이다.
붓다가 사위성의 육사외도(六師外道, 여섯 스승이 이끄는 외도들, 혹은 외도
의 여섯 분파)에게서 신통력으로 겨루어 보자는 도전을 받고, 뛰어난 신
통력으로 대신변을 일으켜 외도들을 물리쳤다는 내용이다. 붓다가 어
떤 신변을 일으켰는가에 대해서는 전승에 따라서 차이가 많다. 붓다가
천 개의 잎으로 된 커다란 연화를 땅에서 솟아나게 하고 그 위에 앉아
수많은 화불을 만들었다는 이야기가 유명하다. 굽타 시대에 인도 본토
의 사르나트에서는 그러한 신변이 도해되었다.[16) 또 망고나무를 순식
간에 자라게 했다는 이야기도 유명하다. 이 주제도 바르후트 스투파와
산치 스투파, 훨씬 뒤에는 티베트 불화에서 볼 수 있다. 그러나 간다라
에서는 이른바 '쌍신변(雙神變)'으로 '사위성 신변'을 나타냈다.[17) '쌍신

변'은 붓다가 몸으로 일으키는 신변 가운데 대표적인 것으로, 몸의 위와 아래에서 번갈아 물과 불을 뿜는 신변을 말한다. 물과 불을 동시에 뿜어내기 때문에 '쌍신변'이라고 부른다. 스와트에서 출토된 한 부조는 쌍신변으로 '사위성 신변'을 도해하고 있다.도156 부조의 오른쪽 끝에 서 있는 붓다의 어깨와 광배 주위에서 불길이 솟아오르고, 발 아래에서는 물결이 굽이친다. 오른쪽이 깨졌지만, 양옆에 붓다를 찬탄하는 인물들이 있었음을 알 수 있다.

수많은 제자들을 교화하고 80세 되던 해에 붓다는 쿠시나가라의 사라쌍수(沙羅雙樹) 밑에서 제자들이 애도하는 가운데 열반에 들었다. 빅토리아앤드앨버트박물관에 있는 부조는 열반 장면을 어느 부조보다도 생생하게 묘사하고 있다.도157 붓다는 침상에 오른쪽 옆구리를 대고 누워 있고, 그 뒤에서는 다섯 인물이 슬픔을 이기지 못해 울부짖는다. 이런 격정적인 표현은 인도 본토의 미술에서는 거의 보기 힘들뿐더러 간다라 불전 미술에서도 드물다. 이렇게 파토스를 강하게 드러내는 표현도 넓게 보아 헬레니즘 미술의 영향으로 볼 수 있다.

오른쪽 위에는 나무가 있고, 그 안에서 한 여인이 옷에 얼굴을 묻고 울고 있다. 이 여인은 나무의 정령인 약시이다. 침상 앞의 오른쪽에는 바즈라파니가 슬픔에 겨워 바닥에 주저앉아 있다. 그 왼쪽에 선정 자세로 단정히 앉은 인물은 붓다에게 마지막으로 귀의하여 깨달음을 얻고 아라한이 된 수바드라이다. 붓다의 발 옆에 지팡이를 들고 서 있는 노비구는 붓다의 사후 승단(僧團)을 이끌어 간 대가섭(大迦葉)이다. 당시 먼 곳에서 유행(遊行) 중이어서 붓다의 임종에 참석하지 못했던 대가섭은 외도에게 붓다가 열반에 들었다는 소식을 듣고 황급히 달려온 길이다. 붓다는 대가섭을 위해 발을 내보여 대가섭이 발에 경배할

157 '열반'

2～3세기. 높이 53cm. 런던 빅토리아앤드앨버트박물관.

158 '열반'

로리안 탕가이 출토. 3~4세기. 높이 41cm. 콜카타 인도박물관.

수 있도록 했다고 한다. 누워 있는 붓다의 발이 다소 어색한 모습으로 표현된 것은 발을 분명히 보여주기 위한 의도 때문이기도 하다. 대가섭 옆에 있는 벌거벗은 두 사람은 붓다가 열반에 들었다는 소식을 전한 외도이다. 왼쪽에도 오른쪽만큼의 부분이 더 있었을 것이나, 지금은 떨어져 나가고 없다.

　　콜카타의 인도박물관에 있는 부조도 같은 이야기를 도해한다.^{도158} 높이가 41cm인 이 부조는 빅토리아앤드앨버트박물관 부조보다 작지만, 더 넓은 구도로 열반 장면을 묘사한다. 그러나 핵심적인 요소들은 동일하고 세부만이 다르다. 가운데에 붓다가 침상 위에 누워 있고, 침상의 앞면에 바즈라파니와 수바드라가 있다. 대가섭은 왼쪽에 차우리(cauri, 불자拂子)를 들고 서 있다. 그 왼쪽에는 대가섭이 벌거벗은 외도

159 포르토나키오 석관 부조
로마 180~190년. 테르메 국립박물관.

160 '붓다의 관'
2~3세기. 높이 47.5cm.
일본 개인 소장(파키스탄의 가이 구장).

를 만나 붓다가 열반에 들었다는 소식을 듣는 모습이 있다. 이러한 핵심적인 요소를 둘러싸고 애통해하는 인물들이 3~4개의 단으로 구성되어 화면을 가득 메우고 있다. 여러 단의 구성, 격정적인 움직임으로 가득 찬 구도, 명암의 대조가 선명한 조각 수법은 2세기 말의 로마 석관 부조와 유사하다.[18]도159 간다라의 불전 부조 중에서는 시대가 내려가는 예이다.

붓다가 열반에 이르기까지의 마지막 시간을 서술한 소위 소승의 『열반경』은 붓다가 죽기 전에 전륜성왕처럼 장례 치를 것을 일렀다고 한다. 이런 붓다의 말은 물론 뒤에 꾸며진 이야기이겠지만, 어쨌든 전륜성왕의 장법(葬法)에 맞추어 장례가 치러진 것은 사실로 보인다. 우선 붓다의 시신은 여러 겹의 천으로 싸여 관에 넣어지고도160 당시 장법에 따라 화장되어 유골이 수습되었다. 그 유골로 스투파를 만들도록 되어 있었다. 그런데 유골을 놓고 여러 나라의 왕이 다툼을 벌이자, 한 브라흐만이 나서서 유골을 여덟 부분으로 나누도록 했다. 이렇게 나뉜 유골은 여덟 나라로 전해져 각각 그곳에서 스투파가 만들어졌다. 이러한 장면들이 모두 세세하게 하나의 주제로 불전 부조에서 다루어졌다. 이처럼 간다라의 불전 미술은 이곳의 유품만으로 불전 전체를 구성할 수 있을 만큼 풍부한 이야기를 담고 있다.

7

삼존과
설법도

설법도 부조

삼존 부조

간다라의 부조 가운데에는 주제나 형식에서 통상적인 불전 부조와 구별되는 일군의 유물이 있다. 우선 이들은 형식 면에서 스투파나 그 밖의 건조물 외벽에 부착되었던 통상적인 불전 부조와 달리 비상(碑像)에 가깝다. 또한 크기도 불전 부조보다 커서, 이 중에는 높이 1m가 넘는 대형 부조도 있다. 이들은 주제 면에서 크게 두 그룹으로 나뉜다. 하나는 커다란 연화좌 위에 앉아 설법 자세를 취한 불상을 중심으로 양옆에 보살입상이나 보살좌상이 배치된 삼존 형식이고, 다른 하나는 그보다 큰 구도를 배경으로 같은 모양의 불좌상이 많은 보살에 둘러싸인 형식이다.[1]

삼존 형식 가운데 협시상이 보살입상인 경우는 사흐리 바흐롤에서 출토된 삼존 부조를 대표적인 예로 꼽을 수 있다.[2]도161 중앙의 불상은 설법인을 취한 불좌상이 대체로 그러하듯이 편단우견의 복장을 하고 있다. 사흐리 바흐롤 일대에서 많이 출토되는 불상 양식을 반영하고 있으나, 얼굴 인상이 다소 섬약해 보이는 것은 이 상의 연대가 상대적으로 내려오는 것을 반영한다. 많은 잎으로 구성된 연화좌는 눈길을 사로잡을 만큼 강조되어 있다. 붓다의 위쪽에는 나뭇가지가 우거져 있고, 그 중간에 천인들(혹은 킨나라들)이 보인다. 불상 왼쪽(붓다의 입장에서 보았을 때 왼쪽)의 좌협시상은 터번을 쓰지 않고 물병을 든 미륵보살이고, 우협시상은 터번을 쓰고 작은 꽃다발을 든 관음보살이다.[3] 보살 위쪽에 작은 사당이 있고 그 안에 각각 선정 자세의 보살이 하나씩 있다. 이 작은 보살들은 붓다의 설법을 듣기 위해 다른 불국토에서 온 보

161 불삼존 부조
사흐리 바흐롤(마운드 A) 출토,
2~3세기, 높이 59cm,
페샤와르박물관.

살들인 듯하다. 중앙의 불상과 좌우의 협시상 사이에는 다시 작은 상
이 하나씩 있다. 불상과 좌협시상 사이의 상은 바즈라를 든 인드라이
고, 불상과 우협시상 사이의 상은 브라흐마이다.

 대좌에는 인도·코린트식 기둥 사이에 불전 장면 세 가지가 새겨
져 있다. 오른쪽에는 붓다와 관을 쓰고 칼을 치켜든 인물이 있는데, 칼
을 든 인물은 나쁜 스승의 꼬임에 빠져 사람을 죽이고 손가락을 잘라
관을 만들어 쓰고 다니던 앙굴리말라라는 악당이다. 이 장면은 붓다가
앙굴리말라를 조복(調伏)한 일화를 나타낸다. 왼쪽 맨 끝에는 무릎을

꿇고 간청하는 나가가 있고, 바즈라파니가 그 앞에 서서 바즈라를 들어 위협하고 있다. 그 뒤에는 붓다와 제자가 서 있다. 이것은 스와트에 살면서 홍수를 일으켜 사람들에게 고통을 주던 나가 아파랄라를, 바즈라파니가 바즈라로 산을 흔들어 조복하는 장면이다. 바즈라파니와 나가 사이에 있는 것은 산이다. 중앙에 선정인을 취하고 앉아 있는 인물은 첫 선정에 든 태자로 보인다. 이와 같이 대좌에 불전 장면이 제시되어 있는 점으로 미루어 삼존 중앙의 붓다는 석가모니라고 해도 좋을 것이다. 그렇다면 이 삼존은 석가모니·미륵·관음으로 구성된 것으로 볼 수 있다.

이러한 삼존 부조는 간다라 미술에서 한때 크게 유행하여 현재 수십 점의 유물이 남아 있으며, 대부분 위의 삼존과 비슷한 구성을 보여 준다.도162 이 가운데 어떤 것은 터번을 쓴 협시보살이 꽃다발을 들지 않고 왼손을 허리에 대고 있어서 싯다르타보살처럼 보이는 경우도 있다.4) 따라서 관음·석가모니·미륵의 구성 외에 싯다르타·석가모니·미륵의 구성도 존재했을지 모른다. 그러나 싯다르타처럼 보이는 경우, 대부분 오른손이 파손되었기 때문에 왼손이 아닌 오른손에 꽃다발

162 구 페샤와르박물관에 전시된 불삼존 부조

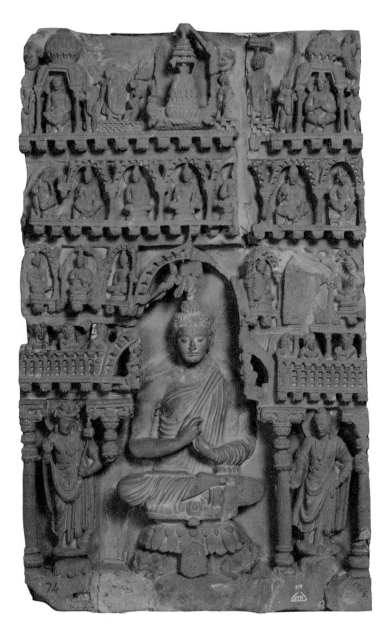

163 불삼존 부조

시흐리 바흐롤(마운드 D) 출토. 3~4세기. 높이 1.14m. 페샤와르박물관.

을 들고 있었을 가능성도 배제할 수 없으며, 실제 그런 예가 있다.[5] 아무튼 관음·석가모니·미륵의 구성은 간다라에서만 볼 수 있는 것은 아니다. 서인도의 아잔타나 오랑가바드, 엘로라와 같은 석굴사원(5세기 후반~6세기)에서도 설법인의 불좌상을 미륵보살과 관음보살이 협시하고 있는 삼존상을 흔히 볼 수 있다.

간다라의 삼존 부조에서 불·보살은 각각 독립상이나 다름없는 형상을 취하고 있다. 이러한 형식의 삼존이 독립상으로도 실제로 존재했을 가능성이 있다. 실제로 독립적인 보살상 가운데에는 동일한 크기, 동일한 석재로 되어 있고, 같은 유적에서 출토되었으며, 삼존 부조의 협시처럼 쌍을 이루는 형상의 상이 남아 있다.[6] 위의 삼존 부조는 독립적인 상으로 구성된 삼존을 축소하여 하나의 부조에 모은 형식으로 창안되었다고 볼 수 있다. 따라서 거칠거나 조잡하게 새겨진 것이 적지 않으며, 독립적인 불·보살상 가운데 우수한 예들보다 시대가 내려간다. 아마도 간다라에서 비교적 큰 석조상의 제작이 쇠퇴해 가던 시기에 석조상을 간편하게 대체하는 형식으로 이러한 삼존 부조가 등장한 듯하다.

이러한 삼존은 더욱 많은 모티프가 부가된 대형 부조로도 만들어졌다. 역시 사흐리 바흐롤에서 출토된 부조에서 삼존은 커다란 누각형 건물 안에 놓여 있다.도163 붓다는 앞과 같은 형식이지만 두 보살은 약간 다르다. 좌협시 보살은 터번을 쓰지 않고 커다란 상투를 드러내고 있으며, 왼손에는 물병을 들고 있었으나 깨졌고, 오른손은 앞으로 내밀어 손바닥을 보이는 소위 여원인(與願印)을 취하고 있다. 우협시 보살은 터번을 쓰고, 옆구리에 댄 왼손에 줄기가 긴 연꽃 한 송이를 들고 있다. 이 두 보살은 세부적인 차이에도 불구하고 미륵과 관음으로 보

아도 무방할 듯하다.

위쪽의 누각은 크게 세 단으로 나뉘어 있는데, 맨 윗단에는 양쪽 끝의 사당 안에 교각 자세의 보살이 하나씩 앉아 있다. 중앙에는 스투파가, 그 좌우에는 각각 전생의 아쇼카가 흙을 붓다에게 공양하는 장면과 '연등불 수기 본생' 장면이 새겨져 있다. 두 장면이 다 석가모니의 불전에 관련된 것이므로, 아래 삼존의 주존도 석가모니일 가능성이 높다. 두 번째 단에는 일곱 구의 불·보살이 아치 아래에 앉아 있다. 가운데 셋은 붓다이고, 그 좌우는 교각 자세의 보살, 다시 그 좌우는 반가에 가까운 사유 자세의 보살이다. 이 일곱 구의 불·보살이 아무 의미 없이 배열된 것은 아니고, 가장 바깥쪽부터 중심을 향하여 일종의 계위에 따라 구성되지 않았나 생각된다. 세 번째 단에는 주존 위쪽의 아치 좌우에 붓다가 세 구씩 배열되어 있다. 각각 가운데 붓다는 설법인을, 좌우의 붓다는 선정인을 취하고 있다.

불삼존 부조의 협시상이 좌상인 경우는 입상인 경우에 비해 현존하는 예가 훨씬 적다. 이러한 삼존 중에 협시상 하나는 늘 앞에서와 같이 연꽃이나 꽃다발을 들고 있어서 관음보살로 볼 수 있다. 다른 하나는 미륵보살처럼 터번을 쓰지 않고 머리를 리본처럼 묶거나 커다란 상투를 틀지만, 지물은 일정하지 않다. 이 중 물병을 든 보살은 미륵으로 볼 수 있다. 그러나 로리얀 탕가이에서 출토된 부조와 같이 우협시 보살이 물병 대신 책을 든 예도 있다.도164 머리 모양은 미륵보살과 같지만, 지물을 의도적으로 다르게 한 것으로 보인다. 이 지물을 경전이라고 한다면, 이 보살은 문수라고 보아도 좋을 것이다. 이와 같이 경전을 들고 있는 반가 자세의 보살을 문수로 볼 수도 있다는 것을 앞에서 설명한 바 있다. 이 경우에 이 삼존은 문수·석가모니·관음으로 구성된

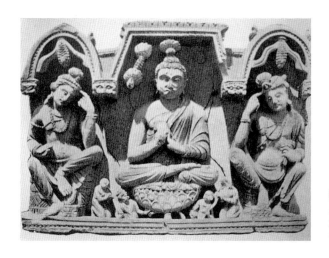

164 **불삼존 부조**
로리안 탕가이 출토.
3~4세기. 높이 39cm.
콜카타 인도박물관.

형식이 된다.

협시가 좌상인 삼존 부조는 협시가 입상인 삼존 부조보다 제작 시기가 내려오는 것으로 보인다. 또 이들은 로리안 탕가이에서 출토된 것이 대부분이다. 반면 협시가 입상인 삼존 부조는 대다수가 탁트 이 바히와 사흐리 바흐롤에서 출토되었다.

대승불교의 봉헌물

알프레드 푸셰는 20세기 초에 이러한 삼존 부조가 불전의 '사위성 신변'을 나타낸 것이라는 견해를 제시한 바 있다. 그는 삼존의 커다란 연화좌를 붓다가 사위성에서 신변을 일으키며 신비롭게 용출시킨 천 잎의 연화로, 또 협시상을 신변의 장소에 자리했던 인드라와 브라흐마로

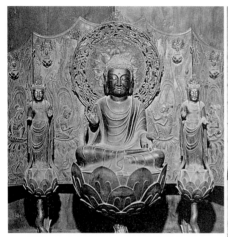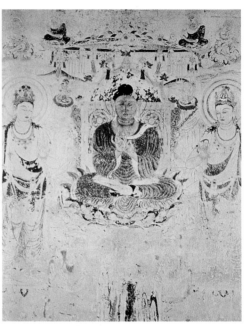

165 타치바나 부인 주자 아미타삼존(왼쪽)
일본. 7세기 후반. 나라의 호류지.

166 아미타삼존(오른쪽)
호류지 금당 벽화. 일본. 8세기 초.

보았던 것이다.[7] 그러나 삼존의 협시상이 인드라와 브라흐마가 아님
은 명백하다. 또 커다란 연화좌도 '사위성 신변'과 관련된 서사적 의미
가 아니라 일반적인 상징으로 쓰인 것으로 보인다. 간다라에서 '사위
성 신변'의 주제를 나타내는 데 '쌍신변' 모티프를 쓰고 있었음은 이미
앞에서 언급했다.

　'사위성 신변'이라는 설에 대한 대안으로, 이 같은 불삼존이 동아
시아에서 유행한 아미타삼존불상의 원류이며, 이들 역시 아미타삼존
이 아닌가 하는 견해가 일찍부터 제기되었다.[8] 무엇보다 이러한 형상
이 일본의 타치바나 부인 주자(橘夫人廚子, 7세기 후반)나 호류지(法隆寺)
금당 벽화(7세기 말~8세기 초)에서 보는 것 같은 후대의 아미타삼존과
상당히 유사하다는 점이 지적되었다.도165, 166 이러한 유사성은 삼존 구

성, 설법 자세, 커다란 연화좌의 세 가지 요소에서 특히 두드러진다.

그러나 이것을 근거로 간다라의 삼존을 아미타삼존으로 보는 데에는 무리가 따른다. 우선 간다라의 삼존 중에는 앞서 본 두 개의 사흐리 바흐롤 출토 삼존 부조도161, 162와 같이 명백히 석가모니와 관련된 모티프들이 등장하여 주존이 아미타라고 보기 어려운 예들이 다수 있다. 또 간다라의 삼존은 한쪽 협시보살이 대부분 미륵보살이기 때문에, 관음보살과 대세지보살을 협시로 하는 통상적인 아미타삼존이 아님은 분명하다. 설법인의 경우에도 간다라 삼존의 주존불이 취한 설법인과 동아시아의 아미타불(호류지 금당 벽화나 돈황 벽화)이 취한 설법인 사이에 비슷한 점이 없지 않지만, 후자는 간다라의 설법인과는 다른 인도 본토의 사르나트 계통이다.

꽃잎이 겹겹이 겹쳐 있는 커다란 연화좌는 동아시아 아미타불상의 연화좌와 상당히 비슷한 인상을 주는 것이 사실이다. 연화는 흔히 관음보살의 표지이고 아미타불과도 밀접한 관련이 있는 것으로 여겨진다. 후대 밀교에서는 오방(五方)의 붓다 가운데 아미타불을 연화부(蓮華部)라는 그룹에 소속시키기도 한다. 그러나 불교에서 연화나 연화좌는 아미타불에 한정되지 않고 그보다 훨씬 넓은 맥락에서 쓰였음을 유념해야 한다. 불교에서 연화는 일찍부터 청정함과 초월성의 상징으로 쓰였다. "물에서 나고 자라지만 물에 물들지 않는 연화와 같이"라는 비유는 일찍이 초기 경전인 『숫타니파타』에 나오고, 그 이래 불교 경전에서 흔히 접할 수 있는 구절이다.[9] 이러한 연화는 대승불교 경전에서 붓다의 대좌로 종종 언급되었다. 주로 붓다가 커다란 연화 위에 앉아 신변을 일으키거나 대승의 교의(敎義)에 관해 설법을 하는 장면에서이다.

대승불교의 논서인 『대지도론(大智度論)』은 붓다가 그러한 연화 위에 앉는 이유를 다음과 같이 설명한다.

> 연화는 연하고 청정하므로, 꽃을 부러뜨리지 않고 그 위에 앉음으로써 신통한 힘을 보이고자 함이다. 또 묘법(妙法)의 대좌를 장엄(莊嚴)하고자 함이다. 또 다른 꽃들은 모두 작고, 그 향기와 청정함과 크기가 연화만 못하기 때문이다.[10]

후한대에 번역된 대승 경전인 『잡비유경(雜譬喩經)』에서는 다음과 같이 말한다.

> 브라흐마가 연화 위에 앉기 때문에, 세상의 습속을 따라 붓다도 보배로운 연화 위에 가부좌를 틀고 앉아, 육바라밀(六波羅蜜, 대승불교도들의 여섯 가지 실천 덕목)을 설한다. 이 법을 듣고 반드시 아눅다라삼먁삼보리(阿耨多羅三藐三菩提, 붓다의 깨달음)에 이를 수 있다.[11]

이러한 연화좌, 또는 천 개의 잎을 가진 연화(천엽연화)에 대한 언급은 주로 대승 경전에 나오고, 비(非)대승 문헌에서는 매우 드물다. 천엽연화 용출의 신변을 언급한 '사위성 신변' 설화가 부파(部派)불교의 여러 문헌에 기술되어 있지만, 이 설화에는 대승불교의 영향이 반영되어 있다. 이와 같은 연화좌의 등장은 대승불교와 밀접한 관련을 가진 것으로서, 대승불교의 특색으로 꼽히는 붓다의 신격화의 한 표현이었다. 간다라 삼존의 연화좌도 붓다의 초월성과 신성함을 나타내는 일반적인 상징이었다. 이러한 점에서 간다라 삼존 부조의 대승불교적 성격

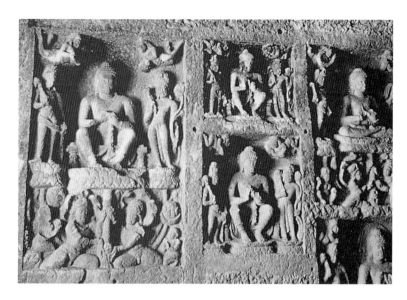

167 오랑가바드 석굴 제2굴 남벽에 새겨진 다수의 불삼존 부조
6세기 중엽.

이 드러난다고 할 수 있다.[12)]

　이와 같은 연화좌를 가진 불삼존은 간다라에서만 유행한 것이 아니다. 5세기 후반부터 6세기에 걸쳐 조성된 서인도의 석굴사원에도 간다라의 예와 유사한 형식의 삼존 부조가 많이 새겨졌다. 이 일대의 아잔타, 칸헤리, 칼리, 오랑가바드, 엘로라, 쿠다 등의 석굴에서는 이런 류의 부조를 무수히 볼 수 있다.[도167] 이들은 대부분 석굴의 주존 불상이 완성되어 성소가 일단 봉헌된 뒤 안팎의 벽에 다소 무질서하게 새겨졌다. 간다라의 삼존상과 마찬가지로 공덕을 얻기 위해 일반 신도들이 바친 것으로 보인다. 이 시기의 서인도 불교 석굴에는 대승불교적인 주제가 많이 등장해서 보통 이 시기를 '대승기(大乘期)'라고 부르는데, 이 부조들도 대승기에 속하는 유물이다. 서인도의 삼존은 간다라

의 예보다 제작 시기가 1~2세기 내려가기 때문에 간다라의 영향 아래 만들어졌을 가능성이 있다. 간다라와 서인도의 삼존상들은 모두 대승 불교도들이 특히 선호했던 봉헌상의 형식이었던 것으로 생각된다.

이와 관련하여 몇몇 대승불교 문헌에서 보살, 즉 대승불교도에게 '연화 위의 불좌상'을 만들도록 권하고 있는 점은 주목할 만하다. 예를 들어 『수마제보살경(須摩提菩薩經)』(축법호 역, 3세기 말)에는 "보살이 천 개의 잎을 가진 연화 위에 화생하여 법왕(法王, 붓다) 앞에 서기 위해 해야 하는 일"로 다음과 같은 네 가지를 꼽는다.

① 각종 연화를 세존이나 불탑에 바치는 일
② 다른 사람들을 화나지 않게 하는 일
③ 붓다의 형상을 만들어 연화 위에 앉히는 일(作佛形像 使坐蓮華上)
④ 최상의 정각을 얻어 환희심으로 거기에 머무는 일[13]

이와 동일한 '연화 위의 불좌상'에 대한 언급은 『이구시녀경(離垢施女經)』(축법호 역), 『현겁경(賢劫經)』(축법호 역), 『보리자량론(菩提資糧論)』(나가르주나 찬撰, 수대隋代 다르마굽타 역)에도 나온다.[14] 이러한 언급이 여러 문헌에 동일하게 나오는 점으로 보아, 연화좌 위에 앉은 불상을 만들어 봉헌하는 일이 대승불교도들 사이에 한때 상당히 성행했음을 알 수 있다. 이 문헌들 가운데 세 가지는 중국의 서진(西晉) 시대인 3세기 말에 축법호(竺法護)가 한문으로 처음 번역했으며, 원본의 연대는 그로부터 그리 멀지 않은 시기로 추정된다. 이것은 간다라에서 삼존 부조가 제작된 시기(3~4세기)와 대체로 들어맞는다. 또 축법호는 그가 여행한 서역의 어느 나라에서 이러한 경전을 구했을 것으로 생각되

는데, 잘 알려진 바와 같이 당시 서역은 간다라로부터 막대한 영향을 받고 있었다. 간다라의 삼존 부조는 연화좌 위에 앉은 단독 불상이 아니라 삼존상 형식이기는 하지만, 이러한 삼존이 위의 문헌들에 언급된 '연화 위의 불좌상'에 해당한다고 보아도 좋을 것이다. 서인도 석굴사원의 삼존도 간다라의 삼존 부조와 비슷한 맥락에서 만들어진 것으로 판단된다.

설법도 부조

간다라의 통상적인 불전 부조와 구별되는 또 하나의 그룹은 붓다가 설법 자세로 연화좌 위에 앉아 많은 보살들에 둘러싸여 있는 형식이다.[15]도168, 169 이 그룹에 속하는 부조는 앞의 삼존 부조와 유사한 점도 있지만, 장면이 훨씬 크고 협시보살이 삼존 부조와 같이 뚜렷하게 미륵이나 관음으로 비정(比定)되지 않는다는 점이 다르다. 이런 구성의 대형 설법도 부조는 삼존 부조에 비하면 훨씬 적다. 그러나 구도의 장대함과 화려함에서 간다라 미술의 한 양상을 알려 주는 중요한 유물이다.

특히 모하메드 나리에서 출토되어 현재 라호르박물관에 소장되어 있는 대형 부조는 간다라 미술의 유물 가운데 가장 화려하고 복잡한 구성을 지닌 걸작으로 꼽힌다.[16]도168 높이가 1.5m인 이 부조의 중앙에는 커다란 연화좌 위에 붓다가 설법 자세로 앉아 있다. 보배로 장식된 단단한 줄기에 받쳐진 연화좌는 물결이 출렁이고 물고기가 헤엄치는 연지(蓮池) 또는 대양(大洋)에서 솟아오르는 듯하다. 이 모습은 세

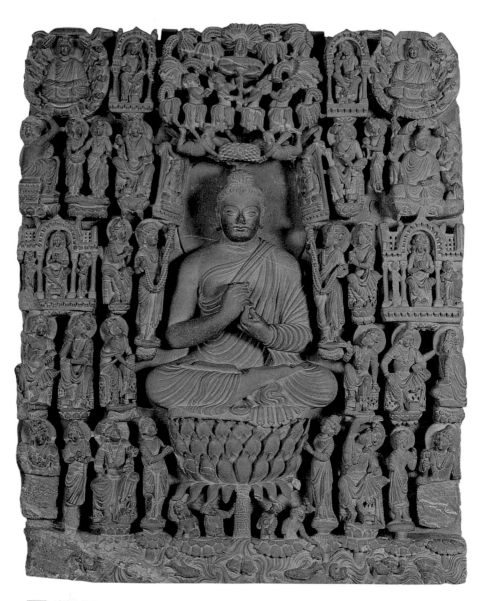

168 설법도 부조
모하메드 나리 출토. 3~4세기. 높이 1.5m. 라호르박물관.

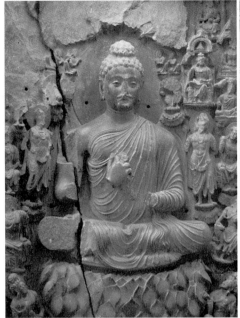 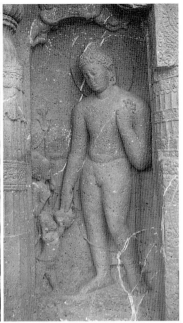

169 설법도 부조(세부)

3~4세기. 높이 1.5m. 페샤와르박물관.

170 불입상과 보관을 씌우려는 천인

아잔타 석굴 19굴. 5세기 말.

계의 한 겁(劫)이 다하여 모든 것이 파괴된 암흑 속에서 물 위에 누운 비슈누의 배꼽에서 금빛 찬란한 천엽연화가 솟아오르고, 그 안에 앉은 브라흐마가 무량한 광명을 발하며 만물을 생기(生起)하게 하는 낯익은 인도의 창조 신화를 연상시킨다. 실제로 이 신화는 불교 경전에도 자주 인용되었으며, 붓다는 종종 세계 창조주로서의 브라흐마에 비유되었다.[17]

연화의 줄기 좌우에는 위쪽에 코브라 머리가 솟아 있는 나가와 나기니가 합장하거나 꽃을 던지는 자세를 취하고 있다. 붓다 위쪽에는 나뭇가지가 우거져 있고, 그 아래에 반인반조(半人半鳥)의 킨나라들이

산개(傘蓋)를 받쳐 들고 있다. 그 아래에는 날개 달린 천인들이 화관(花冠)을 들고 붓다에게 씌우려는 듯하다. 붓다에게 보관을 씌우려는 모티프는 5세기 후반 아잔타 석굴(19굴)에서도 볼 수 있는 것으로도170 후대에 보관을 쓴 불상이 등장하게 되는 것을 예시(豫示)하는 표현이라 할 수 있다. 이는 물론 붓다의 신격화와 무관하지 않다.

붓다의 상반신 양옆에서는 두 보살이 꽃다발을 들고 붓다에게 바치려는 듯하다. 왼쪽 보살은 미륵보살처럼 터번 없이 그냥 묶은 머리이고, 오른쪽 보살은 관음보살처럼 터번을 쓰고 있다. 그러나 미륵이나 관음의 특징적인 지물은 보이지 않는다. 그 위에는 어디에 매달려 있는지 정확히 알 수 없는 깃발이 두 개 있고, 그 안에 각각 선정 자세의 보살상이 앉아 있다. 아마 깃발에 그려진 화상(畫像)을 의미한 것으로 보인다.

상단 좌우에는 선정 자세의 붓다가 한 구씩 있다. 이 붓다의 몸 양옆에는 작은 붓다들이 선 자세로 방사상(放射狀)으로 늘어서 있다. 이것은 삼매 속에서 무수한 화불을 화현(化現)시키는 붓다의 신통력을 나타낸 것이다. 이 불좌상들의 옆에는 아치형 사당 안에 반가사유 자세의 보살이 각각 한 구씩 있고, 세 번째 단에는 역시 사당 안에 설법 교각(交脚) 자세의 보살이 있다. 이 밖에 20여 구의 보살이 중앙의 붓다를 둘러싸고 있다. 이들은 문답을 나누거나, 생각에 잠겨 있거나, 중앙의 붓다를 찬탄하는 듯하다. 어떤 보살은 경전을, 어떤 보살은 연꽃을 들고 있으며, 어떤 보살은 꽃을 집어 붓다에게 던지려 한다. 맨 아랫단의 연화좌 좌우에는 재가자 복장을 한 한 쌍의 남녀가 합장 경배 자세로 연화좌 위에 서 있다. 이들은 이 부조의 봉헌자일 것이다.

푸셰는 이 부조의 장면도 '사위성 신변'에 나오는, 천 개의 잎을 가진 연화를 용출시키는 신변으로 비정했는데, 한동안 이러한 견해

가 학계에서 널리 수용되었다.[18] 그러나 문헌에 나오는 '사위성 신변'의 여러 전승과 비교해 볼 때, 이 장면이 '사위성 신변'을 나타내는 것일 가능성은 거의 없다.[19] 푸셰의 견해에 대해서는 일찍부터 많은 의문이 제기되었다. 특히 이 장면이 동아시아에서 크게 유행한 아미타정토도와 매우 닮았다는 점 때문에 이 부조도 아미타불의 극락정토를 나타낸 것이라는 견해가 일찍이 제시되었다.[20] 물론 이 장면이 중국의 돈황석굴 벽화에서 볼 수 있는 아미타정토도 도171

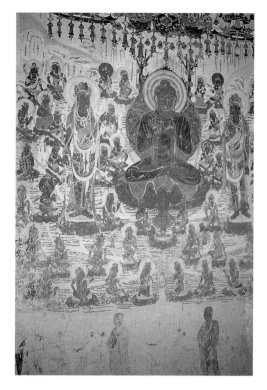

171 아미타정토도(아미타불·50보살)
돈황석굴 제332굴 벽화. 당 7세기.

와 상당히 유사한 것은 사실이다. 그러나 양자 사이의 형상적인 연관성은 인정하더라도, 간다라의 예들도 아미타정토의 모습을 나타냈다고 단정할 만한 증거는 없다. 근래에는 이 장면을 아미타정토 신앙의 주된 경전인 『무량수경』의 서술과 연결하여 설명하려는 시도가 이루어져서 상당한 호응을 받기도 했다.[21] 그러나 『무량수경』과의 유사성이 다른 대승 경전에 나오는 서술과의 유사성보다 특별히 큰 것도 결코 아니다.

모하메드 나리 부조가 정토 경전 이외의 다른 여러 대승 경전 서술과 관계 있다는 견해도 많은 학자들이 피력해 왔다. 많은 일본 학자들은 이러한 장면이 『법화경』과 같은 대승 경전의 도입부 등에 자세하게 묘사된 붓다의 법회 장면과 유사하다는 데 의견을 모으고 있다. 대승 경전의 도입부는 거의 관례적으로 보살과 천신, 출가 및 재가 제자들이 붓다를 중심으로 모여 있는 가운데 붓다가 사방으로 광명을 비추거나 하늘에서 보배와 꽃이 비 오듯 내리는 광경의 묘사로 시작된다. 이 신비로운 인연을 계기로 붓다가 설법하거나, 보살이 붓다의 위신력(威神力)을 받아 설법한다. 모하메드 나리 부조와 이러한 대승 경전의 서술 사이에는 확실히 상당한 유사점이 있다.

그러나 모하메드 나리 부조와 연결시킬 만한 서술은 어느 특정한 경전이 아니라, 대승 경전의 수많은 곳에 산재해 있다. 예를 들어 이른 시기의 대승 경전으로 뒤에 『화엄경』의 한 부분을 이룬 『여래흥현경(如來興顯經)』(축법호 역, 291년)은 여래가 깨달음을 이루어 세상에 나오는 인연을 다음과 같이 설명한다.

> 불자여, 비유하면 수재(水災)가 일어날 때와 똑같이 허공에 있는 것과 같다. 수재가 일어날 때 이 삼천세계에는 성덕보(成德寶)라고 하는 연꽃이 나타난다. 여러 종류가 자연히 생겨나 모두 수재의 변란을 덮고 두루 세간을 비춘다. 만일 연꽃이 자연히 생겨날 때 대존천자(大尊天子)와 정거천(淨居天)이 이 꽃을 본다면, 곧 이 겁(劫) 중에 여러 평등각(平等覺, 붓다)께서 흥기하시리라는 사실을 알 것이다. [그러자 여러 이름의 바람이 불어 천궁과 수미산 등의 산, 대지, 연못, 보주(寶珠), 나무 등이 생겨나고, 그 의미에 대한 설명이 이어진

다.] 모든 보살이 각자 마음속으로 말하기를, '지금 여래께서 출현하신 까닭은 모든 보살을 교화시키기 위해서이다. 그러므로 이 세상에 몸을 나타내신 것이다'라고 하였다. [다음에 여래가 광명으로 여래 중생들을 교화함이 서술되고, 이는 다시 게송으로 부연된다.]

> 연꽃이 피어나듯
> 각불(覺佛)께서 이같이 출현하셨으니
> 환희하는 모든 천(天)들은
> 과거의 부처님을 뵌 적 있네.
> (중략)

> 인중존(人中尊)께서 이와 같이
> 이미 통달하시어 법왕(法王)이 되시고
> 남김없이 모두를 위하셨으니
> 중생이 받들고 의지하였네.
> (후략)[22]

여기서 붓다는 수륜에서 솟아오르는 커다란 연꽃의 이미지로 표상되고 있다. 또한 붓다는 무한한 광명으로 중생들을 교화하고 보살에게 수기를 준다. 모하메드 나리 부조에는 실제로 빛이 묘사되어 있지 않지만(아마 묘사하는 것이 불가능했겠지만), 붓다에게서 찬란한 광명이 발산되는 듯한 느낌을 받는 것은 선입견 때문만은 아닐 것이다.

이러한 서술이 모하메드 나리 부조의 장면과 매우 흡사하고, 또 둘 사이에 연관이 있을 가능성도 배제할 수 없다. 그러나 미술 표현이

반드시 문헌상의 전거에 기초해야 하는가에 대해 좀더 근본적인 의문을 가질 필요도 있다. 우리는 어쩌면 신비로운 종교 경험과 멀어져 있기 때문에 그러한 경험을 문자를 통해서만 이해하려는 경향이 있다. 은연중에 그러한 경험은 문헌 속에만 있는 것처럼 여기고, 그러면서 오히려 문헌을 신비화하는 것이다. 하지만 이러한 종교 문헌에 서술된 내용은 당시 불교도들이 신비로운 삼매 속에 직접 체험했던 바에 기초한 것이었다. 그러한 체험은 문자로 옮겨지지 않고 바로 시각화(視覺化)될 수도 있었을 것이다. 물론 그러한 삼매 체험도 그 체험자가 그 전에 들은 것, 읽은 것에 영향받을 수밖에 없었겠지만, 모하메드 나리 부조와 같은 이미지가 우리에게 지금 알려진 어떤 특정한 문헌의 기술을 시각화한 것은 아닐 수 있다. 모하메드 나리 부조의 장면, 또 이와 유사한 장면은 어떤 특정한 경전 서술을 도해한 것이라기보다는 대승불교도들이 삼매 속에서 체험한 초월적인 존재로서의 붓다의 교화(敎化)와 불국토의 장엄상(莊嚴相)을 재현한 것으로 보는 편이 더 적절할 것이다.

부파불교와 대승불교

간다라의 삼존 부조와 대형 설법도 부조가 내용이나 쓰임새에서 대승불교도들과 밀접한 관련을 지닌 유물이라는 것은 의심할 여지가 없다. 그렇다면 이러한 유물은 어떤 경위로 대승불교와 관련을 맺게 된 것일까?

　　간다라 미술이 본격적으로 등장하기 시작한 기원후 1세기는 불교사적으로 부파불교가 한창이던 시기이자, 대승불교가 막 대두하여

발돋움해 가던 시기였다. 석가모니 붓다가 열반에 든 지 100년쯤 뒤에 불교 승단(僧團)은 상좌부(上座部)와 대중부(大衆部) 두 파로 갈라졌고, 이 두 부파는 분열을 거듭하여 서력기원 전후에는 모두 18개(혹은 20개)의 부파로 나뉘었다. 이렇게 부파가 분립한 시기를 불교사에서는 '부파불교 시대'라고 부른다. 이 부파들은 대체로 서로 다른 지역을 거점으로 세력을 펴고 있었다. 간다라와 마투라를 비롯한 서북인도 및 북인도에서는 설일체유부(說一切有部), 대중부, 법장부(法藏部) 등이 활발한 활동을 펼치고 있었다.[23]

특히 간다라에서는 설일체유부의 세력이 컸다. 카니슈카 왕이 후원했던 불교도 설일체유부였으며, 페샤와르에 세워진 카니슈카 사원도 이 부파에 소속되어 있었다. 파르쉬바, 마노라타, 바수미트라, 다르마트라타 등 이 부파의 여러 논사(論師)도 이 지역을 중심으로 활동했다. 이 부파의 봉헌 명문도 페샤와르 분지와 탁실라 등지에서 여러 점 발견된 바 있다. 이 밖에 음광부(飮光部)와 법장부 등의 봉헌 명문도 발견되어서 이 부파들에 소속된 사원도 있었으리라 짐작된다. 이러한 부파는 보통 소승불교의 범주에서 이해된다.

그런데 동시에 간다라는 일찍부터 대승불교와도 인연이 깊은 곳으로 여겨져 왔다. 잘 알려진 바와 같이 대승불교는 인도에서 기원전 1세기경부터 흥기한 새로운 불교 운동이었다. 이 운동의 주창자들은 이전의 불교 승단에서 목표로 삼았던 '아라한(阿羅漢)' 대신 '보살'이 되는 것을 이상으로 삼고, 또 스스로 보살이라고 자처하면서 법과 붓다에 대한 새로운 이해와 새로운 실천 윤리를 펴 나갔다. 이 운동의 핵심은 혼자만의 깨달음을 구하는 자리행(自利行)의 추구가 아니라, 참된 지혜를 바탕으로 다른 많은 사람에게 이익을 주면서 진리를 추구해 가

는 이타행(利他行)을 강조한 데 있었다. 그런 의미에서 이들은 자신의 불교를 '큰 수레', '대승(大乘, Mahāyāna)'이라고 불렀다. 그러나 이들은 사회적으로 하나의 통일된 조직을 이루지는 않았고,『반야경』과『법화경』,『무량수경』등 초기 대승 경전을 짓고 따르는 몇 개의 그룹으로 나뉘어 존재한 것으로 보인다.

이러한 대승불교가 처음 등장했던 곳, 또 비약적인 발전을 했던 곳의 하나로 많은 학자들이 일찍부터 간다라에 주목해 왔다.『법화경』과『무량수경』같은 초기 대승 경전이 내용상 이 지방에서 만들어진 것으로 보인다든지, 중국에 불교가 전래된 초기에 대승 경전을 중국에 전하고 번역했던 승려의 대다수가 이곳과 연관을 맺고 있었다든지 하는 점이 그 주요한 근거로 꼽혔다.[24] 이 지방에서 출토된 명문에 등장하는 "일체 제불(諸佛)의 공양을 위하여", "일체 중생의 공양을 위하여"와 같은 구절도 대승불교 사상을 반영하는 것으로 받아들여졌다.[25] 대승불교의 철학적 발전에 중요한 역할을 했던 논사인 아상가(無著)와 바수반두(世親) 형제가 이곳 출신이었음은 잘 알려져 있다. 전체적으로 간다라에서 대승불교도들은 설일체유부를 비롯한 부파불교에 비하면 상대적으로 열세였지만, 상당한 세력으로 존재했던 것으로 추정된다.

그럼에도 불구하고 5세기 초 간다라를 방문한 중국 승려 법현은 "많은 사람들이 소승을 공부하고 있다(多小乘學)"고 기록했다.[26] 이 기록에 근거하여 간다라 또는 간다라 미술과 대승의 관계를 부정적으로 평가한 학자들도 있었다.[27] 그러나 앞서 살펴본 관음, 문수 등의 보살상과 불삼존 부조, 대형 설법도 부조는 간다라 미술이 대승불교와 밀접한 관련이 있었음을 뚜렷이 보여 준다. 또한 이러한 유물이 집중적으로 출토된 탁트 이 바히, 사흐리 바흐롤, 로리얀 탕가이의 사원지는

간다라에서 대승불교도들의 활동과 관련하여 특별히 주목되는 유적으로, 대승불교도들의 중요한 거점이었을 가능성이 높다. 이러한 유물이 간다라 미술에서 늦어도 2세기 후반~3세기부터 급격히 증가한 사실은 시간이 흐르면서 대승불교도들의 활동이 이러한 사원을 중심으로 더욱 활발해졌던 것을 의미한다.[28]

그러면 법현의 전언(傳言)은 어떻게 받아들여야 할까? 법현이 무엇을 근거로 대승과 소승을 구분했는지는 정확히 알려져 있지 않다. 그의 여행기 『법현전』의 '마투라' 항에서는 대승불교도들이 반야바라밀(般若波羅蜜)과 문수, 관음을 공양한다는 이야기를 하지만,[29] 이것만으로는 그의 대승 또는 소승 구분의 명확한 기준을 알기 힘들다. 어쨌든 간다라의 불교도 다수가 소승을 공부하고 있다는 법현의 말을 그대로 받아들인다면, 그가 그러한 말을 하게 된 이유는 당시까지도 대부분의 대승불교도들이 기존의 부파 내에서 활동하고 있었기 때문일 것이다. 다시 말하면 대부분의 대승불교도들은 아직 기존의 부파에서 독립하지 않은 상태에 있었던 것이다. 당시의 불교 부파는 사회적으로 반드시 대승불교와 대척적(對蹠的)인 관계에 있지 않았다고 생각된다.[30] 실제로 탁트 이 바히와 사흐리 바흐롤 사원지에서 음광부의 봉헌 명문이 발견된 것으로 미루어 이들 사원은 음광부에 소속되었던 것으로 추정된다.[31]

어떤 학자는 대승불교가 재가자를 중심으로 비롯되어 발달했다는 주장을 펴기도 하지만,[32] 이 시기에 주도적으로 활동했던 대승불교도들은 대부분 기존의 승단과 밀접한 관련을 맺고 있던 출가자 출신이었다. 또 탁트 이 바히 사원지 같은 곳에서 그곳의 승려들과 무관하게 재가자들끼리 대승불교와 관련된 봉헌물을 바쳤을 가능성도 거의 없다

고 판단된다. 사원의 구조상 승원은 불·보살상과 각종 부조가 봉헌된 주탑원 및 소탑원과 바로 인접해 있었기 때문에, 승려들의 개입 또는 적극적인 용인 없이는 그러한 활동이 불가능했을 것이다.

8

다양한 신과
모티프

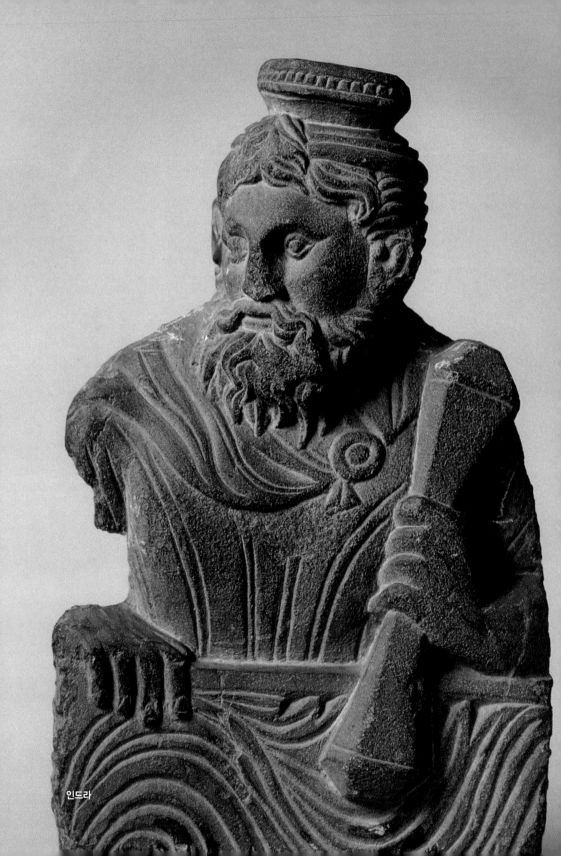

인드라

불교 신과 힌두교 신

간다라 미술에는 붓다와 보살 말고도 많은 신이 등장한다. 하늘나라에 사는 신을 뜻하는 천(天) 혹은 천인(天人) 중에는 인드라(Indra)와 브라흐마(Brahmā)를 가장 자주 볼 수 있다. 인드라는 『베다』에 나오는 신 가운데 가장 강력한 신의 하나로, 전쟁의 신이자 폭풍우를 몰고 오는 신이다. 브라흐마는 베다 시대 말기에 나온 『우파니샤드』에서 언급된 우주적 원리 브라흐만을 신격화한 것이다. 이 두 신은 불교에 받아들여져 대표적인 천신으로 간주되었다. 불교의 세계관에서 인드라(제석천)는 수미산의 정상, 욕계(欲界, 욕망의 세계)의 (아래에서) 두 번째 하늘인 도리천에 산다고 하며, 브라흐마(범천)는 욕계 위의 색계(色界, 욕망은 없어졌으나 형상은 남아 있는 세계)에 사는 것으로 되어 있다.

간다라 미술에서 인드라와 브라흐마는 주로 본생도와 불전도에 등장한다. '수다나 태자 본생', '시비 왕 본생' 등의 본생도에서 인드라는 전생의 붓다를 시험하는 역할을 맡는다.도135, 137 또 불전도에서는 붓다 탄생 시 아기 붓다를 받고 목욕시키며,도138, 140 브라흐마와 함께 붓다에게 설법을 권청(勸請)한다.도172 이러한 장면에서 인드라는 천왕답게 터번을 쓴 왕과 같은 모습으로 묘사된다. 때로는 앞서 본 '시비 왕 본생'이나 '아기 붓다의 목욕' 장면에서처럼 터번 대신 원통형이나 네모난 관을 쓰기도 한다. 또 인드라는 양끝이 도끼처럼 생긴 바즈라를 들기도 한다. 바즈라(금강 혹은 금강저金剛杵)는 벼락이나 번개를 상징한다. 인드라가 바즈라를 드는 것은 인도-아리아인 신화의 인드라가 그리스 신화의 제우스와 상통하기 때문이다. 그러나 간다라 미술에서 인

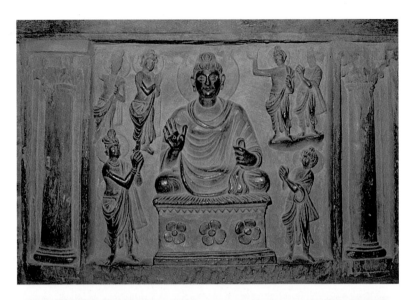

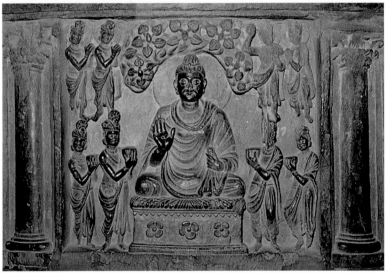

172 '설법의 권청'(위)

시크리 스투파. 1~3세기. 높이 32.5cm. 라호르박물관.

173 '발우를 바치는 사천왕'(아래)

시크리 스투파. 1~3세기. 높이 32.5cm. 라호르박물관.

드라가 실제로 바즈라를 들고 있는 경우는 매우 드물다. 오히려 바즈라는 뒤에 설명하는 바즈라파니의 지물처럼 되어 있다.

인드라에 비해 브라흐마는 간다라 미술에서 차지하는 비중이 낮고, 대체로 소극적인 역할을 맡는다. 브라흐마는 붓다가 탄생할 때 인드라 뒤에 그냥 서 있고,^{도138} 인드라와 함께 아기를 목욕시킨다.^{도140} 설법을 권청하는 것이 브라흐마의 임무이지만, 이 경우에도 인드라와 함께 좌우 상칭 구도로 등장한다.^{도172} 원래의 추상성 때문인지, 브라흐마는 후대에 시바, 비슈누와 더불어 힌두교 3신의 하나로 추앙되면서도, 실제로 시바나 비슈누처럼 숭배의 대상이 된 예는 극히 드물다. 마찬가지로 간다라에서도 베다 시대 이래 오랜 역사를 지닌 인드라가 세계를 주재하는 천왕으로서 더 중요시되었던 듯하다. 브라흐마는 인드라와 대조적으로 브라흐만 수행자의 모습을 취한다. 머리에는 상투를 틀고 터번을 쓰지 않으며, 한 손에는 물병을 든다. 이 점에서 브라흐마는 미륵보살과 도상적 특징을 공유한다.[1]

불교의 신화적인 세계관에서는 욕계의 여섯 개 하늘나라 가운데 가장 아래, 수미산 중턱에 사왕천(四王天, 혹은 사천왕)이 산다고 한다. 그곳에서 사천왕은 수미산의 사방을 수호한다. 붓다가 깨달음을 얻었을 때 마침 길을 지나던 두 상인이 붓다에게 먹을 것을 바쳤다. 그러나 음식을 받아 먹을 그릇이 없는 것을 보고 사천왕이 염부제에 내려와 붓다에게 각각 발우를 바쳤다. 붓다는 사천왕 가운데 어느 한 명에게만 발우를 받을 수 없어, 네 개를 모두 받아 하나로 합쳐서 썼다고 한다. 간다라 미술에 사천왕이 등장하는 것은 이와 같이 사천왕이 붓다에게 발우를 바치는 장면뿐이다.^{도173} 이 주제를 도해한 부조에서 사천왕은 터번을 쓰고 고귀한 신분의 세속인 같은 복장을 하고 있다. 이것

은 후대 동아시아에서 사천왕이 갑옷을 입고 무장을 하는 것과 대조적이다. 현장이 발흐의 나바 사원에 창을 든 비사문천(毘沙門天, 사천왕 가운데 북방의 왕)상이 있는 것을 기록하고 있는 점으로 보아,[2] 이 지역에도 무장을 한 비사문천상이 있었음은 분명하다. 그러나 사천왕 모두가 일찍부터 무장으로 묘사되었다고 보기는 어렵다.

붓다와 인연이 많은 신으로 마왕(魔王, 혹은 마魔)이 있다. 마왕은 산스크리트어로 '마라(Māra)'라 하며, '죽음에 이르게 하는 자'라는 뜻이다. 기독교 신화에 익숙한 사람은 마왕이라고 하면 사탄을 떠올리겠지만, 불교의 마왕은 욕계의 제일 높은 곳인 여섯 번째 하늘나라에 사는 타화자재천(他化自在天)이라는 천인이다.[3] 타화자재천은 다른 존재들이 화작(化作)한 것을 마음대로 즐길 수 있는 능력을 갖고 있다는 의미이다. 마왕은 그러한 능력으로 사람들을 오욕(五欲), 즉 갖가지 육체적인 욕망에 탐닉하여 고통스러운 삶과 죽음을 계속하게 하기 때문에, 깨달음과 올바른 삶의 대척점에 있는 존재라 할 수 있다. 붓다의 '아치에너미(archenemy, 대극에 있는 적)'라고 할 수 없는 것은 아니나, 붓다와 대극(對極)을 이루기에는 상대적으로 미미한 존재이다. 게다가 붓다는 그러한 대극성을 이미 초월했기 때문에, 그 표현이 적절하다고는 할 수 없다.

마왕은 붓다가 태어나는 순간 자신의 천궁이 흔들리는 것을 경험했다. 그때부터 세력이 위축될 것을 두려워한 마왕은 여러 차례 어떻게든 붓다의 깨달음을 막아 보려 했다. 간다라 미술에서 싯다르타 태자가 카필라 성을 떠나는 장면에는 어김없이 활을 든 인물이 말을 탄 태자의 옆이나 앞에 서 있다.[4]도144 이 인물이 바로 태자를 회유하며 출가를 막아 보려는 마왕이다. 힌두교에서 애욕의 왕으로 꼽히는 카마도

마왕처럼 활을 드는데, 카마는 그 활로 사랑의 꽃잎이 달린 화살을 쏜다. 오욕을 마음껏 누리게 해주는 마왕과 애욕의 왕인 카마 사이에 상통하는 점이 있다는 것을 불교도들은 의식하고 있었다. 그래서 아쉬바고샤가 쓴 『붓다차리타』에서도 마왕은 활을 든 카마처럼 묘사되었으며,[5] 불전 부조에서도 활을 든 마왕의 이미지에 카마의 속성이 반영된 것이다. 인도 본토의 사르나트와 아잔타의 불전도에서도 활을 든 마왕을 볼 수 있다.[6] 출성 장면을 나타낸 간다라 부조에서 마왕은 때로 무장을 하기도 한다.[7] 마왕이 등장하는 또 하나의 중요한 장면은 깨달음을 앞두고 보리수 밑에 앉은 붓다를 공격할 때이다. 앞서 본 페샤와르 박물관과 프리어갤러리의 부조에서 마왕은 터번을 쓰고 칼을 차고 있다.도148, 149 흉측한 악의 화신이 아니라 세속의 욕망을 마음껏 누리는 지체 높은 천인의 형상임을 알 수 있다.

이러한 천인보다 간다라의 불전 미술에서 더 흔하게 접할 수 있는 신은 바즈라파니이다. 바즈라파니는 붓다가 집을 떠난 순간부터 열반에 들 때까지 언제나 붓다를 옆에서 시위(侍衛)하는 약샤이다.도174 바즈라파니는 '바즈라를 손에 든 사람'이라는 뜻으로, 한문으로는 집금강신(執金剛神)이라 할 수 있다. 이 약샤가 어떻게 본래 인드라의 지물이라 할 수 있는 바즈라를 들고 붓다의 수호자로 등장

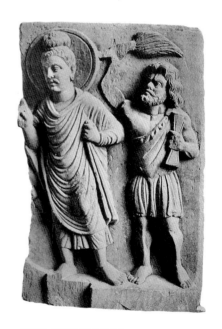

174 붓다와 바즈라파니
스와트 출토. 1~2세기. 높이 17cm.
베를린 아시아미술박물관.

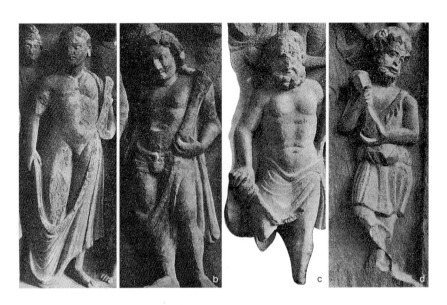

175 서양 고전미술의 여러 유형을 차용한 바즈라파니

a. 바즈라파니-헤르메스. b. 바즈라파니-디오뉘소스. c. 바즈라파니-제우스. d. 바즈라파니-판.

하게 되었는지는 수수께끼이다. 흥미롭게도 바즈라파니는 다른 지역
의 불전 미술에는 전혀 등장하지 않는다. 더욱 재미있는 것은 『아쇼카
아바다나』(아육왕전阿育王傳) 같은 문헌에서 붓다가 여러 곳을 순력(巡
歷)하는 이야기를 서술하는 가운데, 인도 본토에서는 붓다의 제자인 아
난(阿難)이 붓다를 시봉(侍奉)하다가 붓다가 서북 지방으로 오면 바즈
라파니로 시자(侍者)가 바뀐다는 점이다.[8] 그 의미는 정확히 알 수 없
지만, 간다라에서 바즈라파니가 붓다의 시자로서 그만큼 중요시되었
음을 미술과 문헌에서 동시에 확인할 수 있다.

앞서 언급한 여러 부조에서 부분적으로 보았듯이, 간다라 미술
에 등장하는 바즈라파니는 서양 고전미술의 헤라클레스, 헤르메스, 제
우스, 디오뉘소스, 에로스, 판 등 다양한 신의 유형을 차용하여 표현했

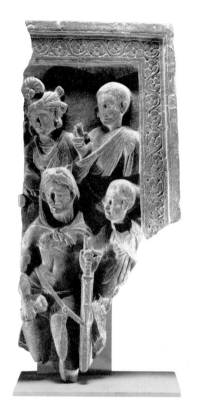

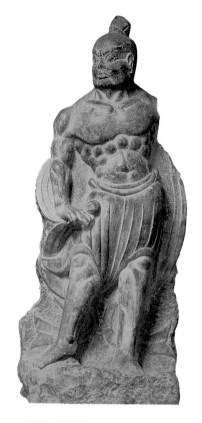

176 사자가죽을 뒤집어쓴 바즈라파니와
불제자들

불전 부조의 부분. 2～3세기.
높이 53.9cm. 대영박물관.

177 금강역사

북향당산 석굴에서 전래된 한 쌍 중의 하나.
중국 북제～초당(6세기 말～7세기 초).
높이 1.09m. 취리히 리트베르크박물관.

다.[9][도175] 사자가죽을 뒤집어쓴 헤라클레스처럼 표현된 예도 있다.[도176]
이 형상은 물론 헤라클레스가 네메아에서 사자를 죽였던 일화에서 유
래한 것이다. 뒤에 동아시아에서는 이렇게 사자가죽을 뒤집어쓴 상을
바즈라파니가 아닌 간다르바라 하기도 했다. 간다르바는 불교에서 신
령스럽게 여기는 여덟 가지의 존재를 가리키는 팔부중(八部衆) 가운데
하나이며 음악의 신으로 알려져 있는데, 이렇게 사자가죽을 뒤집어쓴

간다르바는 우리나라의 석굴암에서도 볼 수 있다.[10] 한편 바즈라를 든 상은 인도 본토에서 보살로 발전하여 밀교에서 크게 중요시되었다. 이 경우에는 간다라식의 바즈라가 아니라 불교 의식에 쓰이는 불구(佛具)인 오고저(五鈷杵)식의 바즈라를 든다. 또 바즈라파니는 중앙아시아를 거쳐 중국에 들어가면서 한 쌍의 금강역사로 형태가 변했다. 이 금강역사는 원래 이름과 달리 금강을 들지 않는 경우가 대부분이다.도177

이제까지 이야기한 신은 대부분 불전 미술에만 등장할 뿐 독립적인 상으로 만들어져 숭배되지는 않은 듯하다. 그러나 지금 말하려는 하리티(Hāritī)는 다르다. 중국의 구법승 의정(義淨)이 전하는 바에 따르면, 하리티는 원래 인도의 왕사성에 살던 여인이었다. 그녀는 나쁜 죄를 지어 약시로 태어났는데, 500명의 아이를 기르면서 매일 왕사성의 아이를 한 명씩 잡아먹었다. 사람들이 두려움에 떨며 붓다에게 찾아와 사정하자, 붓다는 하리티의 아이 가운데 한 명을 숨겨 버렸다. 아이가 없어진 것을 알고 애타게 찾아다니던 하리티는 결국 붓다에게 오게 되었다. 붓다는 하리티에게 500명의 아이 가운데 겨우 한 명 때문에 그렇게 애절해 하는데, 다른 부모들은 어떻겠느냐고 타일렀다. 그렇게 해서 붓다에게 조복된 하리티는 어린아이들의 수호신이 되었다. 붓다는 하리티가 아이들을 잡아먹지 않는 대신 그의 상을 사원 입구에 봉안하여 사람들로 하여금 음식을 바치게 했다고 한다. 인도 본토에서는 불교사원 입구에 하리티가 봉안되어 있는 것을 종종 볼 수 있다. 동아시아, 특히 일본에서는 '귀자모(鬼子母)'라고 불리며 출산과 양육을 도와주는 신으로 지금까지 숭배되고 있다.[11]

간다라에서 하리티가 특별히 중시된 것은 석가모니가 하리티를 교화한 곳이 푸슈칼라바티 부근이라는 전설이 있었던 데에서도 알 수

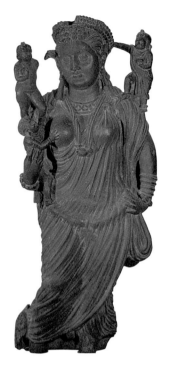

178 하리티
시크리 출토. 3~4세기.
높이 90.8cm. 라호르박물관.

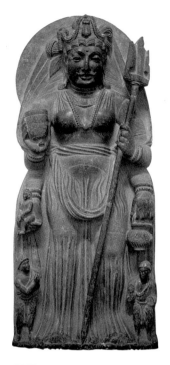

179 하리티
시흐리 바흐롤(마운드 C) 출토. 3~5세기.
높이 1.2m. 페샤와르박물관.

있다. 현장은 그곳에 스투파가 세워져 있으며, 사람들이 그 스투파에
참배하여 자식을 얻게 되기를 빈다는 이야기를 전한다.[12] 간다라 미술
에서 하리티는 불전 장면에 등장하지 않고, 크고 작은 독립적인 상으
로 만들어졌다. 아마 이러한 상은 현장이 전하는 것 같은 목적의 예배
대상으로 쓰였을 것이다. 하리티상은 시크리에서 출토된 예에서 보는
것처럼, 여러 명의 아이를 안거나 아이들이 하리티의 몸을 타고 노는
형상으로 표현되었다.^{도178} 이 시크리 상은 오른쪽 무릎을 굽히고 몸의
중심을 왼쪽에 두어, 눈에 띄게 몸이 왼쪽 둔부 쪽으로 쏠려 있다. 보

살상보다 훨씬 자유롭고 유연한 자세이다. 얼굴이나 몸에는 500명의 아이를 낳을 정도로 풍요와 다산의 속성을 지닌 약시에 걸맞은 풍만함과, 아이들의 수호신으로 변모함으로써 갖추게 된 자애로움이 강조되어 있다.

사흐리 바흐롤에서 출토된 또 하나의 하리티상은 이와 전혀 다른 면모를 보여 준다.도179 무엇보다 입 양쪽으로 드러난 송곳니는 이 상이 자애로움과는 거리가 먼 존재임을 알려 준다. 이것은 붓다에게 조복되기 전 아이들을 잡아먹던 하리티의 이미지를 반영한다고 할 수 있다. 하리티상에 여전히 이러한 이미지가 남아 있는 것이 흥미롭다. 팔이 네 개인 점도 간다라 미술에서 쉽게 볼 수 없는 표현이다. 이것은 신의 자유자재한 능력을 나타내기 위해 후대 힌두교 미술에서 흔히 사용한 상징적 표현법으로, 간다라 미술이 전수받은 서양 고전미술의 어법과는 사뭇 다른 것이다. 이 하리티상은 오른손에는 술잔과 어린아이를, 왼손에는 삼지창과 항아리(혹은 물병)를 들고 있다. 항아리는 인도에서 흔히 풍요의 상징으로 쓰인 것이고, 술잔은 그리스 신화의 주신(酒神)인 디오뉘소스 제의(祭儀)와 관련된 것으로 추측된다. 삼지창은 악을 물리치는 무기로 힌두교의 시바 신이나 시바계 신의 지물로 등장하는 것이다. 아래쪽 오른손에 든 어린아이와 풍만한 몸매만 아니라면, 이 상은 주술성을 강조한 힌두교에서 숭배한 시바의 배우자, 칼리 여신처럼 보였을지도 모른다. 이것은 간다라의 하리티가 힌두교의 영향 아래 재해석되었음을 보여 주는 예이다. 짧은 비례와 둔중한 몸매, 경직된 자세는 이 상이 간다라에서 비교적 늦은 시기에 만들어졌음을 알려 준다.

하리티는 흔히 배우자인 판치카(Pañcika)와 함께 쌍을 이룬다.도180 약샤의 우두머리인 판치카는 북방의 신이자 약샤의 왕인 '쿠베라 바이

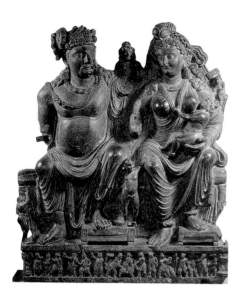

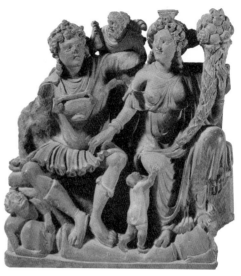

180 하리티와 판치카
사흐리 바흐롤 출토. 2~3세기.
높이 1m. 페샤와르박물관.

181 하리티와 판치카, 혹은 아르도흐쇼와 파로
탁트 이 바히 출토.
2~3세기. 높이 25.4cm. 대영박물관.

쉬라바나'와 동일시되기도 한다. 페샤와르박물관에 있는 부조는 판치카와 하리티가 나란히 앉아 있는 모습을 보여 준다. 왼쪽에 앉은 판치카는 양손이 떨어져 없는데, 원래 오른손으로 창을 잡고 왼손에 돈주머니를 쥐고 있었을 것이다. 돈주머니는 재보(財寶)의 신이기도 한 쿠베라의 속성을 반영한다. 여러 명의 어린아이가 하리티와 판치카의 주위에 있고, 기단부에도 10여 명의 아이들이 즐겁게 뛰어놀고 있다.

대영박물관에 있는 부조에도 위의 '하리티와 판치카' 부조와 흡사한 모습으로 남녀가 앉아 있다.[13]도181 그러나 이들이 과연 하리티와 판치카를 나타내는가에 대해서는 의견이 엇갈린다. 이들은 첫눈에 서양 고전 양식의 영향을 받았음이 뚜렷하다. 오른쪽에 앉아 있는 여신은 원통형의 폴로스(원통형의 모자)를 쓰고 그리스식 복장을 하고 있는데,

왼손으로는 코르누코피아를 받치고 있다. 코르누코피아는 그리스 신화에 나오는 '풍요의 뿔'로, 이 뿔에서는 원하는 대로 음식, 음료, 과일, 꽃 따위가 쏟아져 나온다고 한다. 여기 표현된 코르누코피아에서도 많은 과일이 쏟아져 나오고 있다. 이와 같은 모습의 여인상은 그리스·로마권에서 흔히 볼 수 있는데 데메테르, 튀케 등 여러 이름으로 불렸다. 서북 인도에서는 아제스 1세와 2세의 화폐에 나오는 이러한 상이 하리티라고 알려져 있다. 그러나 쿠샨의 화폐, 특히 카니슈카와 후비슈카의 화폐에서는 이 같은 상이 '아르도흐쇼'라고 명기(銘記)되어 있다.도39g 이에 따라 대영박물관 부조의 여신도 하리티가 아니라 이란의 여신인 아르도흐쇼를 나타낸 것이라는 견해가 일찍부터 제기되었다. 왼쪽의 남자는 칸타로스 모양의 술잔을 들고 있는데, 이 상도 이란의 신 파로와 상통한다. 그렇다면 이들은 쿠샨 시대에 팽배한 이란의 영향 아래 '아르도흐쇼와 파로'가 '하리티와 판치카'를 대체한 것이라 볼 수도 있다. 그러나 '하리티와 판치카'를 표현하는 데 '아르도흐쇼와 파로'의 이미지를 차용했다는 설명도 가능하다. 양쪽 다 개연성을 갖고 있기 때문에 어느 쪽이 여기 해당하는지를 가리기는 쉽지 않다.[14] 아무튼 남신은 술잔을 들고 있는 모습으로 보아 디오뉘소스 제의와 관련있는 것으로 볼 수 있다. 파로 아래쪽에서는 한 사람이 항아리를 기울여 무엇인가를 쏟고 있는데, 이와 비슷한 모습의 다른 부조에서는 돈이 쏟아져 나오는 것을 볼 수 있다. 이것도 그러한 모티프를 의도한 것이거나, 혹은 디오뉘소스 제의와 관련하여 술을 쏟고 있는 장면일 것이다. 두 신 사이에는 한 사람이 파로 쪽을 향해 돈주머니를 들고 있다. 이것은 판치카의 쿠베라적 속성과 연결되는 것이다.

힌두교 계통의 신을 나타내는 유물은 매우 드물다. 그러나 비마

카드피세스 이래 쿠샨의 화폐에 시바에 해당하는 오에쇼의 상이 흔하게 새겨졌기 때문에 시바에 대한 신앙이 간다라 지역에서 상당히 성행했음을 알 수 있다.도39b, k 특히 바수데바(2세기 후반~3세기 초)의 화폐에는 오에쇼가 압도적으로 많이 새겨졌다. 시바는 힌두교에서 비슈누와 함께 중심적인 위치를 차지하여 널리 숭배된 신이다. 쿠샨 화폐에 등장하는 오에쇼는 머리에 상투를 묶고 육체미가 강조된 건장한 몸매이다. 오른손에는 자신의 상징인 삼지창을 들고, 왼손에는 머리띠를 들고 있다. 그리스의 신상 표현과 제우스나 헤라클레스의 도상이 영향을 주었으리라는 것을 쉽게 알 수 있다.15) 그 뒤에는 그가 타는 동물인 황소 난디가 있다. 표현법은 다르지만, 도상의 기본 요소는 후대의 시바상과 거의 같다. 물론 힌두교에서는 인간적인 형상보다 남근을 단순화시킨 링가라는 상징을 통해 시바를 나타내는 것이 보편적인 관습이었다. 쿠샨 시대 마투라의 부조에서는 링가를 숭배하는 장면을 볼 수 있으나, 간다라에서는 그러한 장면이 전혀 발견되지 않았다. 화폐와 극히 단편적인 예를 제외하고 실제 상으로 알려진 시바는 아직까지 없다.

그러나 시바의 아들인 스칸다의 상은 화폐뿐 아니라 실제 상으로도 확인할 수 있다. 대영박물관에 있는 작은 상은 전쟁의 신인 스칸다의 일반적인 도상대로 무장을 하고, 오른손에는 창을, 왼손에는 수탉을 들고 있다.도182 수탉은 계절과 시

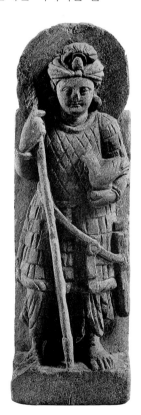

182 스칸다
카피르 콧 출토. 3~4세기.
높이 23.8cm. 대영박물관.

간을 순환하게 하는 원천인 태양의 에너지를 상징한다.[16] 한편 시바의 배우자인 두르가가 물소로 변한 마히샤라는 아수라를 죽이는 장면을 아프가니스탄의 타파 사르다르 유적에서 볼 수 있다.[17] 그러나 이것은 6~7세기에 만들어진 것으로, 간다라 미술로 보아서는 매우 늦은 시기의 것이다. 타파 사르다르는 불교사원지이기 때문에 이 두르가상은 불교에 수용된 형태로 만들어졌음을 짐작할 수 있다. 따라서 이러한 힌두교 상이 모두 힌두교의 맥락에서 만들어진 것인지, 아니면 불교에 습합된 형태로 만들어진 것인지는 분명하게 가리기 어렵다.[18]

그리스계의 신

제우스와 헤라클레스 등 대부분의 그리스계 신은 간다라 미술에서 독자적으로 표현되기보다 그 속성이 인드라나 바즈라파니 같은 인도계 신의 일부로 흡수되어 반영되었다. 그리스 신으로서 드물게 독자성을 유지하고 있는 상으로는 라호르박물관에 있는 아테나상을 꼽을 수 있다.도183 현재 높이 80cm 남짓으로 제법 큰 이 상은 투구를 쓰고 왼손에 창을 들고 있다. 오른손은 떨어져 나갔지만, 원래 수평으로 들고 방패를 잡고 있었을 것이다. 고개를 약간 오른쪽으로 돌린 얼굴은 생각에 잠긴 듯하다. 유연하게 흘러내리는 옷과 몸의 모델링이 뛰어나다. 아테나는 디오도토스의 화폐에 처음 등장한 이래 그리스인 왕들의 화폐에서 제우스와 더불어 가장 자주 볼 수 있는 신상으로, 샤카·파르티아 시대의 아제스 화폐까지 지속적으로 쓰였다. 그러나 쿠샨의 화폐에서

는 볼 수 없어서 이러한 흐름에 변화가 있었음을 짐작하게 한다. 이 때문에 이 상은 아테나가 아니라 카니슈카의 화폐에 아테나와 비슷한 도상으로 등장하는 로마 여신이라는 견해도 제시된 바 있다.[19)]

이 밖에 간다라 미술에 등장하는 그리스계 신들은 대부분 비교적 하위의 신이고, 건축물의 일부를 이루는 장식 모티프로 쓰인 경우가 많다. 대영박물관에 있는 부조에는 인도·코린트식 기둥으로 구획된 네 면에 각각 트리톤이 새겨져 있다.도184 포세이돈의 아들인 트리톤은 상반신은 인간이고 하반신은 돌고래 모양이다. 원래는 하나의 신이었지만, 시간이 흐르면

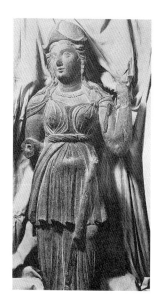

183 아테나 혹은 로마
2~3세기. 높이 83.2cm. 라호르박물관.

서 복수의 존재로 여겨졌다. 여기서는 그러한 전통에 따라 두 쌍의 트리톤이 서로 마주보는 모습으로 표현되었다. 오른쪽에서 첫 번째와 세 번째의 트리톤은 술잔을 들고 있고, 나머지 트리톤은 꽃이 달린 가지를 들고 있다. 트리톤은 간다라 인근의 인더스 강을 비롯한 하천에서

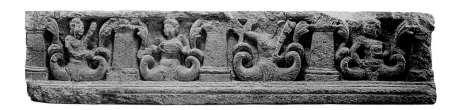

184 트리톤
자말 가르히 출토. 2~3세기. 높이 17.8cm. 대영박물관.

185 이크튀오켄타우로스
1~2세기, 높이 19,4cm,
대영박물관.

항해하며 생활하는 사람들에게 신앙의 대상이 되었던 듯하다.

지중해 세계에서 트리톤은 말의 앞발과 물고기의 꼬리를 가진 형태로 변형되기도 했다. 이것을 이크튀오켄타우로스라고 부르는데,도185 간다라 미술에서도 간간이 이크튀오켄타우로스가 새겨진 부조를 볼 수 있다. 특히 이들은 작은 스투파의 층계 옆면 삼각형 부분을 장식하는 데 쓰였다. 대영박물관 소장 부조의 삼각형 윗변에는 층계에 끼워 고정시키는 데 썼던 돌기가 달려 있다. 여기 새겨진 이크튀오켄타우로스는 날개처럼 생긴 지느러미가 달려 있고, 오른손으로 턱수염을 만지고 있다. 이 주제를 다룬 부조 가운데 가장 훌륭한 예이며, 1~2세기에 만들어진 것으로 추정된다.

대영박물관에 있는 다른 부조에도 역시 물과 관계된 인물들이 표현되어 있다.도186 원래 층계 앞부분을 장식했던 것으로 보이는 이 부조에는 여섯 명의 인물이 노를 들고 서 있다. 두 사람씩 서로 대화를 나누는 듯한 구성 방법은 이렇게 수평으로 긴 부조에서 흔히 쓰이던 것이다. 인물의 근육은 매우 도식적으로 표현되었으며, 아래에 걸친 옷

1~2세기. 높이 16.5cm. 대영박물관.

은 마치 아칸서스 잎 모양 같다. 오른쪽에서 두 번째 인물은 정면을 향
하여 오른손에 돌고래를 들고 있다. 노와 돌고래가 등장하는 점으로 보
아 하천의 정령이거나, 붓다에게 공양하는 뱃사공일 것으로 보인다.[20]

탁실라박물관에 있는 작은 인물상은 서양 고전 양식 건축에서 페
디먼트의 양쪽 끝에 놓였던 강의 신과 같은 형상임을 첫눈에 알 수 있
다.도[187] 그러나 상 높이가 20cm밖에 안 되고 두 개의 평평한 단 위에
올려져 있어서, 지중해 세계의 원형과는 다른 기능으로 쓰였음을 알려
준다. 오른팔로 기대고 있
는 동물은 개나 사자로 보
인다. 지중해 세계였다면
스핑크스가 등장했을 것이
다.[21] 오른손으로는 지중해
세계에서 보통 갈대를 들고
있는 것과 달리 코르누코피
아를 들고 있다. 과연 이 상

187 강의 신
탁실라 출토. 1~2세기. 페샤와르박물관.

188 아틀라스 부조(위)
사흐리 바흐롤(마운드 B) 출토. 1~3세기.
높이 20cm. 페사와르박물관.

189 아틀라스(가운데)
자말 가르히 출토. 2~3세기.
높이 22.5cm. 대영박물관.

190 '트로이의 목마' 혹은
'프라디요타의 목조 코끼리' 본생(아래)
2~3세기. 높이 16.2cm. 대영박물관.

에 강의 신이라는 원래의 의미가 여전히 존속하고 있었는지는 알 수 없다. 앞의 예들처럼 이것도 제작 시기가 1~2세기까지 올라간다.

간다라 미술에서 비교적 흔하게 볼 수 있는 그리스계 모티프는 아틀라스이다.도188 지중해 세계의 아틀라스가 대부분 양손으로 지붕이나 천장을 받치는 데 반해, 간다라에서는 대부분 한 손만으로 받치거나 아예 팔을 내리고 있는 경우도 있다. 또 지중해 세계의 예와 달리, 아틀라스의 몸에는 날개가 달려 있다. 이러한 아틀라스는 사흐리 바흐롤에서 출토된 석조 부조에서 보는 것처럼 스투파의 층계 앞면을 장식하기도 하고, 더 흔하게는 스투파의 기단이나 원단부를 장식적으로 받치는 역할을 했다. 대영박물관의 작은 아틀라스상은 자말 가르히에서 나온 것인데도189 자말 가르히의 주탑원에서만 이러한 아틀라스가 37구나 발견되었다. 이들은 물론 주탑원의 불탑을 장식하던 것이다.

신상은 아니지만, 매우 특이한 부조 한 점이 눈길을 끈다.22)도190 대영박물관에 소장된 이 부조는 오른쪽에 말이 수레 위에 올려져 있고, 그 뒤쪽에서 한 사람이 수레를 미는 듯하다. 말 앞쪽에서는 다른 한 사람이 창을 들고 말을 찔러 본다. 그 왼쪽에는 한 여인이 성문 앞에서 팔을 들고 서 있다. 수레에 올려져 있는 경직된 형상의 말은 살아 있는 말이 아니라 목마인 듯하다. 이 말은 트로이가 함락될 때 그리스인들이 계책으로 만든 목마를 나타낸다는 해석이 제시되었다. 이 해석에 따르면, 왼쪽에 있는 여인은 목마가 성 안에 들어오는 것을 제지하는 카산드라이고, 그 앞의 남자는 목마에 대해 의심을 품고 창으로 찔러 보는 라오콘, 목마 뒤에 있는 사람은 트로이의 왕인 프리아모스, 목마를 밀고 있는 사람은 계책을 진짜로 믿게 하기 위해 남겨진 그리스인 시논이라는 것이다.23) 이러한 형식의 부조가 대부분 본생도나 불전도를 도해하

고 있는 점을 감안하면, 이것은 매우 색다른 주제가 아닐 수 없다.

그러나 이에 대한 반론도 만만치 않다. 즉 이것은 '트로이의 목마' 이야기가 불교의 본생담으로 윤색된 것으로, 아반티의 왕 프라디요타가 만든 목조 코끼리 이야기를 나타낸다는 것이다.[24] 이 이야기에서 프라디요타는 바라나시를 함락시키기 위해 목조 코끼리를 거짓으로 남겨 두고 떠났다. 그러나 '트로이의 목마'와 달리 바라나시에 살던 보살(전생의 석가모니)은 창으로 코끼리를 찔러 보아서 그 비밀을 밝혀낼 수 있었다고 한다. 프라디요타의 본생담이 이 부조와 합치되지 않는 점은 목마가 아니라 목조 코끼리를 언급하고 있다는 것이다. 그 점을 있을 수 있는 전승상의 차이라고 한다면, 여기서 성문 앞의 여인은 성을 수호하는 여신으로, 말 뒤의 남자는 바라나시의 왕 브라흐마닷타, 말을 밀고 있는 남자는 전생의 데바닷타라고 볼 수 있다. 데바닷타는 석가모니의 사촌동생이자 제자이지만, 오랜 과거의 전생부터 늘 석가모니를 해치려 했다고 한다. '트로이의 목마'와 '프라디요타의 목조 코끼리', 이 두 가지 해석에 다 가능성이 있는 것은 사실이다. 간다라 미술에서 이러한 부조에 통상적으로 불전이나 본생담이 도해되었던 것을 감안하면, 본생도를 나타낸 것으로 보는 것이 맞을 것도 같다. 아무튼 문헌(본생담)과 미술(본생도) 양자에 그리스 신화의 영향이 나타나는 흥미로운 예라고 할 수 있다.

카니슈카의 화폐에 등장하는 신 가운데 과반수를 차지하는 것이 이란계 신이기 때문에 그러한 신이 간다라 미술에 표현되었을 가능성도 생각해 볼 만하다. 위에 언급한 아르도흐쇼나 파로 같은 것이 그 예이다. 그러나 이 밖에 이란계 신이 그대로 표현된 예는 간다라 미술에서 거의 찾아볼 수 없다.

디오뉘소스와 풍요의 기원

간다라 미술에 등장하는 다양한 모티프를 여기서 모두 설명할 수는 없다. 따라서 그 중에 서로 연관된 몇 가지만을 뽑아서 언급하는 데 그치도록 하겠다. 간다라의 부조에서는 커다란 꽃줄을 동자 여러 명이 들고 있는 모티프를 종종 볼 수 있다. 탁실라박물관에 있는 부조에서는 꽃줄이 꽃무늬와 포도송이, 포도 덩굴로 장식되어 있다.^{도191} 꽃줄을 받치고 있는 오른쪽과 왼쪽의 동자는 목걸이와 팔찌를 제외하면 벌거벗은 모습이다. 가운데의 동자는 아랫부분만을 가리고 있는데, 손잡이가 달린 술잔을 들고 있다. 꽃줄 뒤쪽에는 날개 달린 천인이 있으며, 오른쪽의 천인은 합장 자세를 취하고 있다. 이러한 모티프는 헬레니즘에서 유래한 것으로 1~2세기에 지중해 세계 동쪽에서 변형되어 간다라로

191 꽃줄을 든 동자
탁실라의 다르마라지카 출토. 1~3세기. 높이 57.1cm. 탁실라박물관.

전해진 것이다.[25]도192 동자와 날개 달린 천인의 형상에는 서양 고전 양식의 영향이 뚜렷하다.

꽃줄에 달린 포도는 지중해 세계에서 풍요의 상징이자 디오뉘소스의 주신제(酒神祭)와 관련되어 있었다. 동자들이 들고 있는 술잔도 디오뉘소스와의 관련성을 반영한다. 물론 간다라에서 이러한 동자는 약샤로, 날개 달린 천인은 천녀로 이해되어 역시 풍요를 기원하는 상징으로 쓰였다. 시기가 내려오면 포도는 간략화되어 마치 다른 종류의 과일처럼 표현되고, 날개 달린 천인의 모습도 어색하게 변한다. 이 모티프는 쿠샨의 영향권에 있던 서역의 미란에서 벽화로도 그려졌고,도245 인도 본토의 아마라바티에도 전해졌다.도193

이와 연관된 것으로 포도 덩굴이 원을 그리며 연속되는 모티프가 있다. 대영박물관에 있는 한 부조에는 동자가 포도 덩굴 사이에서 포도 줄기를 잡고 서 있다.도194 이러한 덩굴 사이에 공작이나 원숭이 같은 인도의 동물이 삽입되기도 한다. 때로는 덩굴이 세로 방향으로 전개되기도 한다. 보스턴미술관에 있는 부조에는 위아래로 전개되는 포도 덩굴 사이에 사람들이 배치되어 있다.도195 위에서부터 보면, 술을 마시고 있는 사람, 부둥켜안은 남녀, 포도를 따서 지고 가는 사람, 아이를 업고 포도를 어루만지는 사람, 활을 쏘는 사람이 차례로 나온다. 역시 디오뉘소스 제의를 연상시키는 풍요와 환희의 느낌이 넘친다. 이 모티프도 헬레니즘에서 유래한 것으로, 이와 매우 유사한 장면이 2세기 소아시아에서 만들어진 유물에도 표현되었다.[26]도196 인도 본토의 바르후트와 산치 스투파에서도 이와는 좀 다르지만 연꽃 줄기가 파도처럼 굽이치는 가운데 인물이나 동물, 이야기 장면이 배치된 것을 볼 수 있다.[27]도197 인도 본토의 예는 헬레니즘의 영향이라기보다 인도 자생적

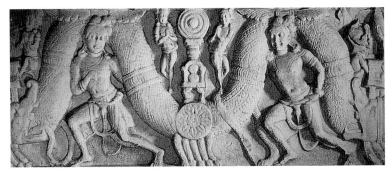

192 꽃줄(위)

로마 석관 부조.

193 꽃줄(가운데)

아마라바티 스투파 출토. 2세기. 높이 80cm. 대영박물관.

194 포도 덩굴(아래)

1~3세기. 높이 14cm. 대영박물관.

195 **포도 덩굴(왼쪽)**

1~3세기. 보스턴미술관.

196 **포도 덩굴(오른쪽)**

북아프리카 렙티스 마그나의
로마 세베란 시대 건물의 파편. 200년경.
소아시아의 장인이 제작.

197 **바르후트 스투파 부조(아래)**

기원전 1세기 초. 콜카타 인도박물관.

198 실레노스
아이 하눔 출토. 기원전 2세기.
높이 19.5cm. 카불박물관 구장.

199 실레노스
마투라. 팔리케라 출토.
2세기. 높이 104cm. 마투라박물관.

인 것으로 보이나, 역시 풍요의 상징으로 쓰였다. 이러한 모티프가 이
미 인도에 알려져 있었기 때문에, 헬레니즘에서 유래한 포도 덩굴 모
티프도 같은 의미로 간다라에서 자연스럽게 수용될 수 있었을 것이다.
미술사에서 덩굴 모티프는 매우 생명력이 강해서 다양한 형태로 변형
되면서 광대한 지역에서 수용되었으며, 동아시아에서는 당초문이라는
이름을 얻게 되었다.[28]

　　디오뉘소스를 숭배하며 술을 마시고 즐기는 제의는 고대 그리스
에서 풍요를 기원하는 의식으로 성행했다. 디오뉘소스에 대한 신앙과
제의는 이집트와 소아시아에 전해졌고, 알렉산드로스의 동방 원정 이
후 간다라와 북인도까지 전해지게 되었다. 디오뉘소스의 종자(從者)인
실레노스의 상은 일찍이 아이 하눔에서도 발견되었고,[도198] 샤카·파르
티아 시대의 시르캅에서도 출토되었다.[도32] 쿠샨 시대의 마투라에서도

주흥(酒興)에 겨운 실레노스 모습이 조각으로 만들어졌다.도199

라호르박물관에 있는 부조도 디오뉘소스와 관련된 주신제의 장면을 새긴 것이다.도200 머리와 다리 표현이 형식화된 사자 사이에 두 쌍의 남녀가 부둥켜안고 주연(酒宴)의 환락을 즐기고 있다. 왼쪽의 남자는 머리에 포도 덩굴을 두르고 있으며, 포도주가 담긴 것으로 보이는 커다란 술잔을 여자에게 권한다. 오른쪽에는 여자가 남자의 무릎 위에 앉아 서로를 애무한다. 여자들은 둔부까지 드러낸 채 에로틱한 정조를 시사한다.

이와 같이 디오뉘소스와 관련된 모티프가 간다라 미술에 대거 등장하는 것은 간다라인이 서방의 영향을 단순히 수용한 것으로 볼 수도 있다. 그러나 그것은 그럴 만한 요인이 이미 이 지역에 존재하고 있었기 때문일 수도 있다. 즉 이러한 모티프가 헬레니즘과 더불어 이 지역에 본격적으로 유입되기 전에 이미 간다라에서는 포도로 술을 담그고 그와 관련된 풍요의 제의가 벌어지고 있었을 가능성이 있는 것이다.29) 알렉산드로스에 관한 고대 전승에 따르면, 알렉산드로스는 이 지역에서 뉘사라는 도시를 함락시켰는데, 알렉산드로스 일행은 그곳이 디오뉘소스가 인도 원정 중에 세운 뉘사라고 믿었다. 실제로 그곳 인근의 메루스 산(아마 인도말로 수미산에 해당하는 '메루'였을 것이다)에는 이 지역의 어느 곳에서도 볼 수 없던 포도와 담쟁이 덩굴이 자라고 있었다. 포도와 담쟁이 덩굴은, 물론 디오뉘소스와 관련된 오래된 상징이다. 알렉산드로스와 그의 일행은 포도 덩굴로 관을 만들어 쓰고 연일 술을 마시며 놀고 사냥하면서 열흘이나 주흥에 흠뻑 취했다고 한다.30)

이 기록에 나오는 뉘사는 잘랄라바드 근방 혹은 치트랄 남부에 위치한 어느 곳으로 추정된다. 그런데 이 뉘사가 정말 디오뉘소스 전설

200 주흥(酒興)을 즐기는 남녀

1~3세기. 높이 27.8cm. 라호르박물관.

에 나오는 뉘사와 같은 곳인지에 대해서는 이 이야기를 전하는 아리아
누스조차 의문을 표한다. 혹자는 이미 아카이메네스 시대에 그리스인
들이 이곳에 들어와 정착해 살고 있었을 가능성을 이야기하지만, 확실
한 증거가 있는 것은 아니다. 어쨌든 비교적 분명한 것은 알렉산드로
스가 들어오기 전에 이미 간다라에는 포도와 담쟁이 덩굴이 자라고 있
었으며, 알렉산드로스 일행이 디오뉘소스의 뉘사라고 믿을 만큼 그리
스의 주신제와 유사한 풍습이 있었을 것이라는 점이다.

 인도에서도 일찍이 베다 시대 이래 식물에서 나온 소마라는 음
료가 알려져 있었다. 소마는 신들이 마시는 불사(不死)의 음료로, 강한
환각 효과를 지녔다. 소마를 마시는 사람은 일시적으로 신적인 존재
의 일부분이 될 수 있다고 믿었다. 아마 알렉산드로스 일행이 뉘사에

서 본 것은 소마와 관련된 풍습, 혹은 그와 유사하게 포도주를 마시는 풍습이었으리라 짐작된다. 그리고 그러한 풍습은 약샤와 같은 인도의 토속신에 대한 숭배와 연관이 있었을 것으로 보인다.[31] 이러한 풍습이 있었기에 헬레니즘 문화의 디오뉘소스적인 요소가 광범하게 수용될 수 있었을 것이다. 구법승 현장은 7세기에 지금의 아프가니스탄 동부와 파키스탄 북부에서 포도가 널리 재배되고 있던 것을 기록하고 있다. 지금도 포도는 이 지역에서 흔히 볼 수 있는 과일이다. 건조한 기후 때문에 매우 당도가 높은 이 지역의 포도는 이슬람이라는 종교적 이유 때문에 더 이상 술로 담그지는 않는다.

디오뉘소스와 관련된 고대 미술의 이와 같은 모티프는 대부분 불교사원지에서 출토된 유물에 등장한다. 불교적 용도의 유물에서 풍요에 대한 기원을 담은 장식적 기능으로 사용된 것이다. 바르후트와 산치, 아마라바티 등 인도 본토의 스투파에서도 불교와 직접 관련되지 않은 풍요의 상징을 많이 발견할 수 있기 때문에 이것이 뜻밖의 일은 아니다. 이와 같은 주신제의 풍요로운 환락의 모습이 내세에 태어날 수 있는 천국의 행복을 보여 주는 것이라는 해석도 있다.[32] 당시 고대 불교에는 신앙의 수준에 따라 다양한 관념과 풍습이 있었으므로 이러한 해석도 불가능한 것은 아니다.

9

소조상의
유행

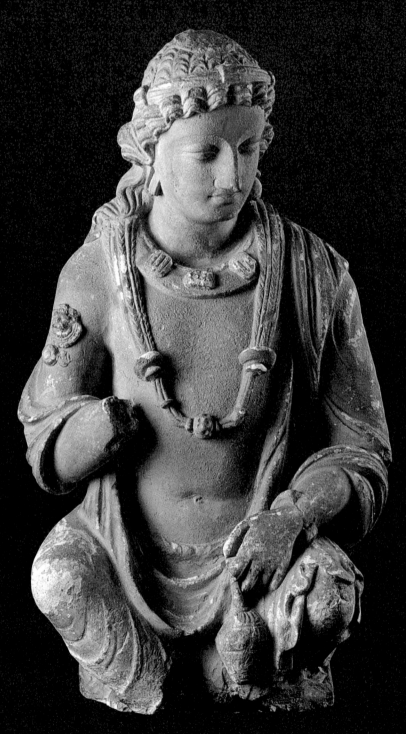

보살상
핫다 출토

소조상

간다라 조각의 재료로는 석재 외에 점토와 스투코, 테라코타가 쓰였다. 스투코는 석회에 모래 등을 개서 굳힌 것이고, 테라코타는 점토를 구운 것이다.[1] 이들은 공통적으로 점토를 빚고 다듬듯이 만들기 때문에 소조상(塑造像)이라는 통칭으로 불린다. 점토는 재료를 구하기 쉽고 만들기도 수월하지만, 밖으로 노출되면 쉽게 파손되는 단점이 있다. 그래서 남아 있는 것은 매우 적다. 현재 전하는 유물은 대부분 우연히 화재로 인해 테라코타로 변한 것이다. 테라코타는 구워서 제작해야 하는 과정 때문에 대부분 소품에 한정되고 그 수도 적다. 때로는 상의 머리만 테라코타로 만들고 나머지 부분은 점토로 만들기도 했다. 스투코는 석회를 구해야 하고 그것을 모래 및 물과 배합해야 하기 때문에 점토보다 사용하기가 까다롭고, 모델링하기도 점토만큼 수월하지는 않다. 그러나 일단 만들어 놓으면, 점토에 비해 훨씬 단단하고 오래 간다. 따라서 현재 남아 있는 소조상 가운데는 스투코로 된 것이 대다수를 차지한다. 스투코상은 전체를 스투코로 만들기도 하지만, 안쪽 부분에 돌과 점토를 섞어 심을 만들고 겉에만 스투코를 씌워 조각한 경우가 많다.도201 보통 스투코 위에 다시 얇게 회를 바르고 세부를 손질한 뒤 그 위에 채색을 입혔다.

간다라 조각사에서 소조상은 상당히 일찍부터 만들어졌다. 탁실라의 시르캅에서는 샤카·파르티아 시대에 제작된 스투코상의 단편들이 적지 않게 발견되었다. 그러나 현존하는 소조상은 대부분 석조 조각의 전성기를 지난 4~5세기에 탁실라와 핫다(잘랄라바드 인근)에서 제

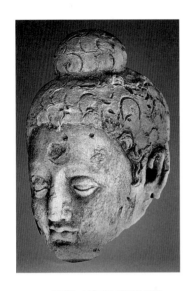

201 스투코를 입히기 전의
소조 불두

점토와 모래로 빚어졌다.
핫다의 타파 칼란 출토.

작된 것이다. 그래서 간다라 미술 연구의 선구자 가운데 한 사람인 존 마샬은 간다라 조각사를 크게 두 시기로 나누어, 전기를 석조 조각 시대, 후기를 인도·아프간 파(派)의 소조 조각 시대로 구분하기도 했다.[2] 그와 같이 양분하는 것은 무리가 있지만, 소조 유물 중에 제작 연대가 늦다고 생각되는 것이 많은 것은 사실이다.

그러면 4~5세기에 소조상 제작이 부쩍 증대한 것인가, 아니면 특별히 이 시기의 유물이 지금까지 많이 전해진 것인가? 두 가지가 다 타당성이 있다. 샤카·파르티아 시대 이래 소조상은 돌에 비해 재료를 구하기 쉽고 제작이 용이하다는 이점 때문에 꾸준히 사용되었다. 특히 조각에 적합한 석재를 구하기 힘든 탁실라 같은 곳에서는 조각의 재료로 대부분 점토와 테라코타, 스투코에 의존할 수밖에 없었다. 아프가니스탄에서도 카불 분지의 쇼토락과 파이타바에서만 유일하게 석조 조각이 출토되고, 나머지 곳에서는 거의 소조 조각 일색이다. 따라서 이 지역에서도 소조 조각이 지속적으로 사용되었음을 짐작할 수 있다. 그러나 페샤와르 분지와 스와트를 중심으로 전개된 석조 조각 전통이 3세기 이후 쇠퇴함에 따라 이들 지역에서 석조보다 제작이 용이하고 비용도 적게 들었을 소조 조각 제작이 부쩍 늘어난 것도 사실이다. 그리고 이 시기의 소조 조각은 탁실라와 핫다가 주도했다.

또 4~5세기의 소조 조각이 특별히 많이 남게 된 것은 재료상의

특성에도 연유한다. 점토 상은 말할 것도 없고 스투코상도 노천에서는 원상태로 그리 오래 보존되지 않는다. 세심한 관리와 보수가 필요하고, 상당 기간 뒤에는 다른 상으로 대체되어야 했을 것이다. 더욱이 뒤에 이야기하겠지만 3세기부터 상당한 변고가 있었던 이 지역에서 소조상은 그때마다 더 쉽게 수난의 대상이 되었다. 소조상은 대부분 벽면에 부착되는 형식으로 만들어졌기 때문에 건물과 운명을 함께 할 수밖에 없었기 때문이다. 건물이 복구되고 정비될 때 이전의 소조상을 깨끗이 정리하고 새로운 소조상을 만드는 것은 자연스러운 선택이었을 것이다. 그러니까 어느 사원에 몇백 년 전에 만들어진 소조 조각이 계속 그대로 남아 있다는 것은 현실적으로 가능성이 희박한 일이다. 따라서 지금까지 남아 있는 소조 조각은 그 사원이 폐기되기 한두 세기 전의 것이 대부분일 수밖에 없다. 이러한 스투코 조각은 사원이 폐기되면서 버려진 채 비바람에 훼손되다가 두터운 흙먼지 속에 묻힌 덕분에 지금까지 전해지게 되었다. 한편 점토 조각은 사원이 당한 화재 때문에 테라코타로 바뀌어 생명을 부지하게 된 것이다. 우리가 4~5세기의 소조 조각을 많이 볼 수 있는 것은 이러한 정황을 반영한다.

　여기서 쿠샨 제국이 쇠퇴한 후 간다라의 역사적 상황을 잠시 살펴볼 필요가 있다. 쿠샨 제국의 번영은 약 1세기 동안 지속되었다. 연대가 새겨진 상이 많은 마투라의 경우를 보면, 마투라의 조각은 카니슈카 즉위 후 50년경(카니슈카의 즉위를 서기 127·8년으로 본다면, 서기 180년경)부터 이미 내리막길을 걸었음을 알 수 있다. 간다라의 경우도 반드시 이와 같았다고 할 수는 없지만, 이것이 참조가 된다. 그러다가 241년 샤푸르 1세가 침입하면서 시작된 이란 사산 왕조의 연이은 공세로 인해 쿠샨은 사산의 지배를 받는 신세로 전락했다. 이 시기를 '쿠샤

노-사산기(期)'라고 부른다. 이때 이미 간다라는 어느 정도 타격을 입었다. 쿠샨의 도읍 베그람은 사산이 침입했을 때 파괴되었으며, 지중해 세계와 인도, 중국에서 유래한 값진 물품들이 보관되어 있던 이곳의 보물창고도 땅속에 묻혀 버렸다.[3] 그러나 이 이후에도 대부분의 불교사원은 활동을 지속하고 있었다.

5세기 초에는 월지의 일족이라고 생각되는 키다라가 남하해 와서 약 100년간 간다라를 지배했다. 이들은 '키다라 쿠샨'이라고도 불렀다. 이 무렵 간다라의 석조 미술 활동은 거의 막바지에 다다랐던 것으로 보인다. 사산의 침입 이래 지속된 불안한 정치 상황 때문에 불교사원이나 미술에 대한 후원도 전과 같이 안정적이지 못해서 불교미술도 쇠퇴를 면할 수 없었던 듯하다. 발굴에 의한 정보가 비교적 풍부한 탁실라의 다르마라지카 사원지를 보면, 이 사원의 북쪽 구역에는 2~3세기에 100명 이상의 승려를 수용할 수 있는 승원이 세워져 있었다. 하지만 이 승원은 알 수 없는 이유로 황폐해지고 그보다 훨씬 작은 크기의 승원이 그 위에 건립되었다. 그러나 이 승원도 머지않아 심하게 파괴되어, 그 터에는 불에 탄 흔적이 완연하다. 이곳을 발굴한 마샬은 이것을 5세기 중엽 키다라 쿠샨을 이어 이 지역을 장악한 에프탈의 소행으로 돌렸다. 에프탈에 관해서는 다음 장에서 이야기하겠지만, 아무튼 이미 2~3세기부터 5세기의 사이에 다르마라지카 사원은 갈수록 위축되고 있었다.

그러나 인도 본토에서는 쿠샨 이후의 혼란기를 거쳐 320년 굽타 왕조가 새로이 발흥하여, 4세기 후반 북인도와 중인도를 장악한 통일제국으로 발전했다. 흔히 인도의 고전기로 일컬어지는 이 시대에 문학·미술·종교 등 문화의 여러 부문에서 후대 인도 문화의 전범(典範)

이 완성되었다. 특히 5세기에는 마투라와 사르나트를 중심으로 새로운 양식의 고전적인 조각이, 아잔타에서는 벽화가 화려하게 꽃피었다.도229

중국의 구법승 법현(法顯)이 인도를 여행한 것이 이 무렵이다. 법현은 399년 중국을 떠나 402년 초 웃디야나(스와트)에 이르렀다. 그는 이 해 여름 웃디야나에서 안거(安居)하고 남하하여 간다라(푸슈칼라바티)와 탁실라에 들렀다가, 다시 동쪽으로 향하여 푸루샤푸라(페샤와르)를 보고 나가라하라에서 겨울을 보냈다. 『법현전』(414~416년)에 실린 그의 여행 기록은 이 시기 이들 지역의 상황을 단편적으로 전해 준다.

탁실라

소조 조각은 주로 두 가지 방법으로 사용되었다. 하나는 스투파의 외벽을 장식하는 것으로, 이 경우에는 노천에 그대로 노출되기 때문에 예외 없이 스투코가 쓰였다. 다른 하나는 감실 내부를 장식하는 것으로, 이 경우에는 스투코와 점토, 테라코타 중 한 가지가 쓰이거나 점토와 테라코타가 병용되었다. 탁실라의 다르마라지카, 모흐라 모라두, 조울리안, 칼라완에서는 이렇게 사용된 소조상이 다수 발견되었으며, 일부는 아직도 원래 위치에 남아 있다.4)

모흐라 모라두의 불탑은 기단과 그 위의 원단부(圓壇部)에 스투코로 된 불상과 보살상, 천인상이 부착되어 있었다. 그 중에서도 특히 남면 중앙부에 있는 상은 가장 뛰어난 솜씨를 보여 준다.도202 중앙에는 어깨가 넓고 우람한 형상의 불상이 사자좌 위에 앉아 있다. 머리와 손

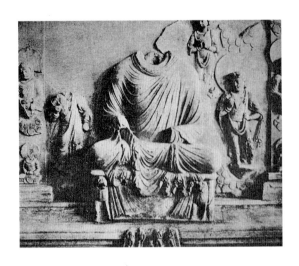

202 탁실라의 모흐라 모라두
불탑 장식 소조상
4~5세기. 탁실라박물관.

부분이 깨졌으나, 원래 설법인이었음을 알 수 있다. 남아 있는 몸의 형
체에서는 탄탄한 볼륨감이 느껴진다. 소조상답게 석조상보다 모델링
이 훨씬 부드럽다. 옷주름도 매우 입체적으로 처리되었다. 튀어나온
부분 사이를 깊게 파 들어가 떼어 내는 헬레니즘 조각의 방법이 여전
히 쓰이고 있다. 불상의 좌우에는 협시보살이 한 구씩 연화좌 위에 서
있다. 지물로 보아 왼쪽은 물병을 든 미륵보살, 오른쪽은 연꽃을 든 관
음보살이다. 불상의 복장이 통견이고 대좌가 사자좌인 점을 제외하면,
식조 삼존 부조의 구성과 유사하다. 불상의 대좌 아래에는 네 사람이
발우에 경배하고 있다. 간다라에서 유행했던 붓다의 발우 숭배에 대해
서는 다음 장에서 이야기하겠다.

　　조울리안의 불탑 기단 각 면도 스투코로 된 불좌상과 불입상으로
장식되었다. 어떤 불상은 매우 커서 머리만 해도 50cm가 넘는다.도203, 204
불두(佛頭)의 머리카락은 구불구불한 물결 무늬가 앞쪽에서 여러 개의
반원으로 구성된 동심원 모양을 그리면서 위와 옆으로 전개된다. 이것

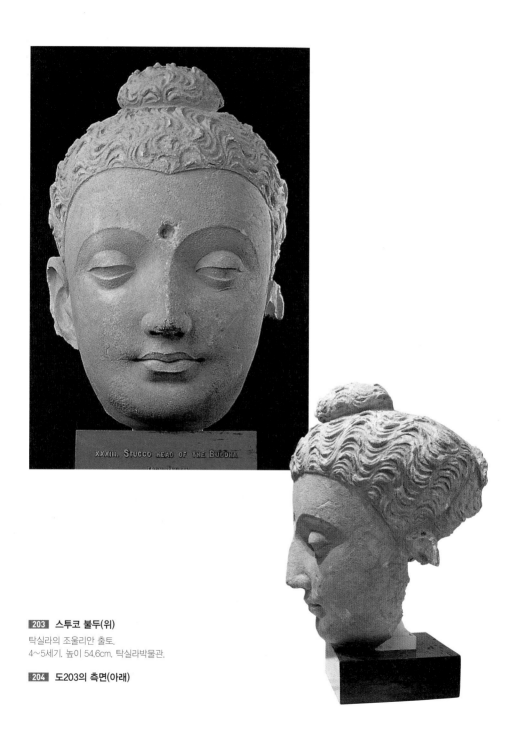

XXXIII. STUCCO HEAD OF THE BUDDHA

203 스투코 불두(위)
탁실라의 조울리안 출토.
4~5세기. 높이 54.6cm. 탁실라박물관.

204 도203의 측면(아래)

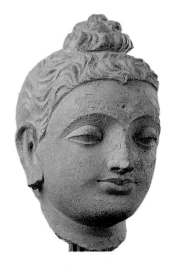

205 **스투코 불두**
조울리안 출토. 4~5세기.
높이 19cm. 탁실라박물관.

은 늦은 시기의 간다라 석조 불상과 스투코 불상에 공통적으로 나타나는 특징이다. 우슈니샤가 작고 이마선이 약간 올라가 있으며, 얼굴이 길고 하관이 약간 갸름하다. 눈은 아래쪽으로 반쯤 뜬 모습이어서 명상적인 분위기를 자아낸다. 조울리안 불탑의 서쪽에서 발견된 다른 불두는 앞의 불두보다 머리의 세로 길이가 짧다.^{도205} 또 턱이 약간 짧으면서 입이 큰 것이 특징이다. 입술을 비롯한 여러 부분에 붉은빛과 검은빛으로 채색했던 흔적이 남아 있다. 이와 동일한 얼굴의 불두 두 개가 같은 유적에서 발견되었다. 이들은 같은 형틀(mould)로 뜬 뒤 세부를 손으로 다듬은 것으로 보인다.[5] 대체로 얼굴만을 형틀로 뜨고 머리카락을 비롯한 나머지 부분은 따로 처리한 경우가 많다.

큰 스투파에 상당한 크기의 거의 독립적인 불·보살상이 부착되었던 것과 달리, 작은 스투파는 소형 감(龕) 안에 작은 불·보살상이 안치되는 형식으로 장식되었다. 조울리안의 주탑을 둘러싼 몇 개의 스투파는 현새 방형 기단부만이 남아 있다.^{도206} 기단부는 세 개의 단으로 나뉘는데, 아래 두 단은 인도·코린트식 기둥으로 구획된 공간에 삼엽형(三葉形) 감과 사다리꼴 감이 교대로 배열되고 그 안에 불상과 보살상이 안치되었다. 맨 윗단은 인도·코린트식 기둥 대신에 페르세폴리스식 기둥이 공간을 구획하는 점만 다르다. 아랫단과 두 번째 단의 밑 부분을 아틀라스와 사자(아랫단), 코끼리(두 번째 단)가 받치고 있다. 인도 신화에서 코끼리는 팔방에서 세계를 받치는 신령스러운 동물로 여겨진다.

206 조울리안 소탑
기단부의 스투코 장식
탁실라박물관.

 이렇게 스투코로 장식된 스투파에는 본생이나 불전 장면이 거의
쓰이지 않은 점이 흥미롭다. 이 시기 탁실라에서 볼 수 있는 불전 장면
은 바말라에서 발견된 붓다의 열반도가 유일하다.[6] 이 점은 3~4세기
에 페샤와르 분지에서 석조 불전 부조 대신에 삼존과 설법도 부조가
유행한 것과 상통하는 현상으로, 이곳 역시 불전에 대한 관심이 퇴조
하고 있었음을 보여 준다.

 발굴 결과 조울리안의 불탑 둘레를 둘러싸고 있는 열립감형 불당
내부에는 남아 있는 것이 별로 없었다. 그러나 승원의 벽면을 파고 만
든 그리 크지 않은 감 안에는 훌륭한 소조상이 몇 점 남아 있었다. 특
히 주목할 만한 것은 승원 안쪽 오른쪽 벽면에 만들어진 감이다.도207
크기 1.65×1.5m인 이 감 안에는 원래 점토로 된 상이 안치되어 있었
는데, 승원에 불이 나면서 점토상들이 테라코타로 변하여 지금까지 보
존될 수 있었다. 이 감의 중앙과 좌우 벽면에는 불입상이 한 구씩 있
다. 중앙의 불입상은 머리와 손만이 떨어져 나갔으나, 좌우의 불입상
은 심하게 손상되어 형체를 간신히 알아볼 수 있을 정도이다. 중앙의

207 조울리안 승원 벽감의 소조상

원래 점토. 3~5세기. 감 크기 1.65×1.5m.
탁실라박물관.

208 도207의 공양자

　　불입상 왼쪽에는 이란풍 혹은 중앙아시아풍의 모자와 복장을 갖춘 남
자가 서 있다.도208 이 감의 공양자일 가능성이 있다. 불상 오른쪽에는
편단우견 복장의 인물이 있는데, 승려로 보이나 머리가 떨어져 나가
확인할 수는 없다. 이 상들의 위쪽에는 보살 혹은 천인으로 보이는 인
물들이 연화좌 위에 서 있다. 이들 점토상은 스투고상보다도 모델링이
훨씬 섬세하고 조형성도 입체적이다.

　　칼라완도 훌륭한 테라코타상이 출토된 것으로 유명하다. 칼라완
의 승원 벽면에 설치된 감에도 점토상이 안치되어 있었다. 본존 불상
의 머리만 테라코타로 만들었는데, 역시 이 승원에 일어났던 화재로
점토상 가운데 일부가 테라코타로 변하여 지금까지 전한다. 이 가운데
협시보살의 머리는 뚜렷한 얼굴 윤곽과 이마에서 뒤쪽으로 물결 모양

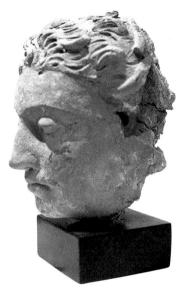

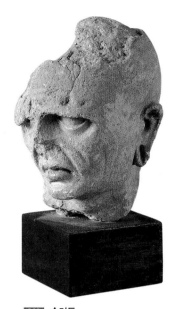

209 보살두
탁실라의 칼라완 출토. 점토.
3~5세기. 높이 21.6cm. 탁실라박물관.

210 승려두
탁실라의 다르마라지카 출토. 스투코.
3~5세기. 높이 12cm. 카라치 국립박물관.

을 그리면서 유려하게 전개되는 머리카락이 인상적이다.^{도209} 협시상의 일부였던 승려상의 머리도 보살의 머리처럼 얼굴 특징이 매우 섬세하게 묘사되어 있다. 실제 인물을 모델로 제작했을 가능성이 높다.[7]

　다르마라지카에서도 이러한 스투코와 테라코타상이 다수 발견되었다. 특히 인물의 강한 개성이 부각된 승려두(頭)들이 주목할 만하다. 대탑 부근에서 발견된 승려두는 원래 커다란 스투코 부조의 일부였으나, 벽면에 붙어 있던 머리의 오른쪽 부분이 떨어지면서 크게 파손되었다.^{도210} 얼굴을 오른쪽으로 돌리고 있는데, 주름진 얼굴 사이로 강렬한 눈매가 빛나며, 그 속에 격렬한 감정이 암시되어 있다. 이 승려상이 원래 어떤 장면의 부분이었는지는 알 수 없으나, 어쩌면 '붓다의 열반' 장면의 한 부분이었을지도 모른다. 얼굴의 깊은 주름이 암시하듯 오랜

수행으로 다져진 굳은 의지와 절제 속에서도 억누를 수 없는 감정이 일어나는 듯하다.

이 같은 소조 조각은 4~5세기에 페샤와르 분지에서도 크게 유행했다. 당시 탁트 이 바히 사원지의 한쪽에는 스투코로 된 대형 과거칠불 입상이 세워져 있었다.도114 소탑원을 메우고 있는 작은 스투파들도 탁실라의 조울리안에서 본 것과 거의 동일한 의장으로 장식되어 있었다. 두터운 퇴적물 속에 묻힌 덕분에 보존되어 20세기 초 발굴 당시까지만 해도 잘 남아 있던 상과 부조들이 곧 흔적도 찾을 수 없게 된 것은 이러한 소조상의 운명을 예시(例示)해 준다.

핫다

아프가니스탄 지역의 소조 조각도 탁실라와 유사한 양상을 보여 준다. 4~5세기 간다라 지역의 불교미술에 새삼 대두된 두 지역 간의 통일성(혹은 상관성)은 충분히 구명되어 있지 않지만, 매우 흥미로운 문제이다. 소조 조각으로는 고대 나가라하라(잘랄라바드 분지)에 위치한 핫다가 단연 주목할 만하다. 나가라하라는 전생의 석가모니가 연등불에게 수기를 받았다는 전설이 내려오는 곳이다. 또 붓다가 자신의 모습을 동굴 안에 영상(影像)으로 남긴 불영굴(佛影窟)이 있었다고 한다. 법현에 따르면, 여러 나라의 왕들이 이곳에 화사(畵師)를 보내 영상으로 남겨진 붓다의 진형(眞形)을 모사하고자 했으나 누구도 성공하지 못했다고 한다.[8] 이 전설은 중국에도 잘 알려져 있었으며, 우리의 『삼국유사』

('어산불영魚山佛影' 조)에도 만어사(萬魚寺)의 불영상과 관련하여 수록되어 있다.

핫다는 나가라하라의 도성 동남쪽에 위치한 혜라(醯羅)에 해당하는 것으로 알려져 있다.[9] 이곳에서는 타파 칼란, 타파 카파리하, 바그 가이, 차칼이 군디 등 많은 사원지가 발견되었다.[10] 이곳의 경우도 크고 작은 스투파가 수많은 소조 조각으로 장식되어 있었다. 스투파

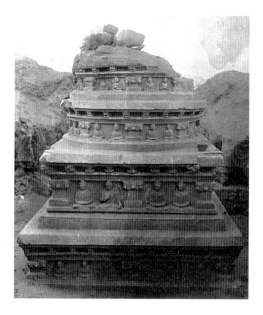

211 핫다의 타파 칼란의 스투파
높이 1.62m.

의 건축 의장은 탁실라의 조울리안에서 본 것과 비슷하면서도 훨씬 다양하다. 인도·코린트식 기둥 사이에 단순하게 불상을 배치한 경우가 많다.도211 또 불탑을 둘러싼 감에도 많은 소조상을 안치했다. 탁실라와 비슷한 구성도 있으나, 그보다 다양하고 복잡하다. 예를 들어 타파 카파리하의 주탑을 둘러싼 사당 중에는 앞뒤 두 개의 방으로 구성된 사당이 있는데, 안쪽의 49번 방 중앙에는 스투파의 아래쪽 기단으로 보이는 커다란 대좌가 놓여 있다.도212 이 방은 심하게 파괴되었지만, 주위 벽을 소조 불입상들이 둘러싸고 있었음을 알 수 있다. 전실격인 19번 방에는 좌우로 감이 있고, 그 안에 70cm 높이의 기단이 마련되어 있다. 이 감에는 적어도 여덟 구 이상의 크고 작은 소조 불상이 복잡하게 안치되어 있었다.

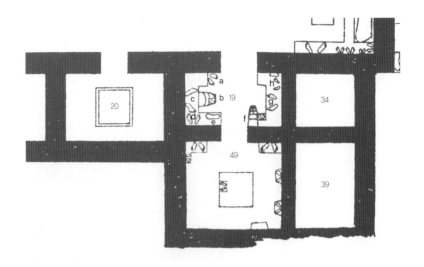

212 핫다의 타파 카파리하의 49·19번 사당 내부 구성

4.8×2.6m(19번 사당).
a. 불입상. b. 불의좌(倚坐)상(높이 1.5m). c. 불입상(발 크기 70cm. 원래 높이 4m 이상).
d. 불입상(발 크기만 35cm). e. 불좌상(선정인, 등신대). f. 불의좌상. g. 불입상(c와 같은 크기). h. 불입상.

 핫다에서 출토된 상은 양식적으로도 탁실라와 비슷하다.^{도213} 그러나 수적으로 훨씬 많고, 기술적으로도 다양한 수준의 것이 포함되어 있다. 대다수의 평범한 작품 가운데 특별히 눈길을 사로잡는 작품도 있다. 그 중 한 예로 빅토리아앤드앨버트박물관에 있는 불두를 꼽을 수 있다.^{11)도214} 이 불두는 고개를 약간 옆으로 돌린 채 매우 감각적인 표정을 짓고 있다. 얼굴의 하관이 갸름하고 세부 처리가 무척 섬세하다. 엷게 뜬 눈과 입술은 관능적이라고까지 할 만하다. 통상적인 간다라 불상의 엄격하고 다소 건조한 표정과는 사뭇 다르다. 이러한 감각적인 느낌은 당시 인도 본토에서 발달하고 있던 미술 표현과 연관된 것으로, 뒤에 폰두키스탄의 미술에서 더욱 발전된 형태를 띠게 된다.

 타파 칼란에서 출토된 천인상은 커다란 감실 안의 불상 옆에 놓였

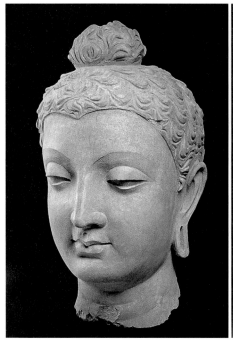

213 불두
핫다의 타파 칼란 출토. 스투코.
4~5세기. 높이 30cm. 파리 기메박물관.

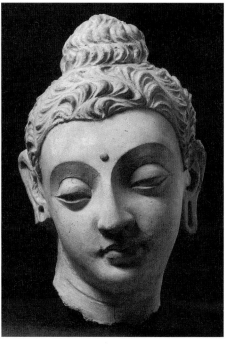

214 불두
핫다 출토로 추정. 스투코. 4~5세기. 높이 29.2cm.
런던 빅토리아앤드앨버트박물관.

던 것이다.^{도215} 이 상은 꽃이 한아름 든 주머니를 앞에 들고 있다. 오른
손이 떨어졌으나 아마 그 손으로 꽃을 던지려는 포즈였을 것이다. 청
신한 용모와 우아한 자세는 이 상이 서양 고전미술과 밀접한 연관이
있음을 첫눈에 알게 한다. 이 상은 로마 황제 하드리아누스(117~138년
재위)의 애인이었던 안티누스를 베르툼누스(계절과 수확의 신)의 모습으
로 표현한 라테란의 상과 매우 유사하다는 점이 지적된 바 있다.[12]^{도216}

역시 타파 칼란에서 출토된 소조 부조는 삼엽형 부조의 윗부분을
구성하던 것이다.^{도217} 이 부조는 태자가 잠에서 깨어 출성을 결심하는

215 꽃을 든 천인(왼쪽)

핫다의 타파 칼란 출토. 스투코.
3~5세기. 높이 55cm. 파리 기메박물관.

216 베르툼누스이 모습으로 표현된 안티누스(오른쪽)

로마. 2세기. 라테란박물관.

217 '출가를 결심하는 태자'
스투코. 핫다의 타파 칼란 출토. 3~5세기. 파리 기메박물관.

장면을 보여 준다. 뒤에는 야쇼다라가 누워 있고, 그 뒤에는 마부 찬다카가 태자의 터번을 들고 있다. 태자의 자세는 전형적인 인도풍이지만 간결하면서도 매우 섬세한 신체 묘사와 옷주름에서 볼 수 있듯이, 유연하게 동적으로 굽이치는 표현은 같은 주제를 다룬 석조 부조에 보이는 경직된 표현과는 크게 대조적이다.

그러나 핫다에서 가장 경이로운 유물은 타파 슈투르에서 볼 수 있다(아니, 볼 수 있었다). 1965년부터 1979년까지 발굴된 타파 슈투르는 간다라의 다른 사원들처럼 작은 탑과 감에 둘러싸인 불탑 구역과 승원으로 구성되어 있다.[13] 발굴자들은 이 사원이 2세기부터 7세기 초까지 존속했으며, 화재로 파괴되어 최후를 맞았음을 알 수 있었다. 이 사원의 조각에도 스투코와 점토가 주로 쓰였다. 스투코는 스투파를 장식

218 핫다의 타파 슈투르 감(龕) V2

붓다와 바즈라파니 등. 3~5세기.

219 튀케

타파 슈투르 감 V2. 내부의 우측.

하는 데 한정되었고, 탑원과 승원에 설치된 64개의 감에는 대부분 점토로 된 상이 안치되어 있었다. 특히 눈길을 끈 것은 승원 북쪽에 설치된 세 개의 감이다.도²¹⁸ 폭 1~1.2m, 깊이 0.8~1.4m인 이들 감에는 탁실라나 핫다의 다른 곳에서와 같은 형식으로 불좌상이 보살상, 천인상과 함께 안치되어 있었다. 제작 연대는 4~5세기로 추정된다.

　놀라운 것은 이들 상이 간다라의 어느 곳, 어느 유물보다도 자연스러운 헬레니즘 양식을 생생히 간직하고 있었다는 점이다. 불상의 얼굴은 탁실라나 핫다의 다른 예들과 유사하지만 훨씬 자연주의적이다. 옷의 주름은 놀랄 만큼 현란하게 표현되었다. 더욱 흥미로운 것은 중

220 헤라클레스 에피트라페지오스
뤼시포스 작. 기원전 4세기 후반
대리석 원작의 로마 제정 시대 청동 모작.
높이 75cm. 나폴리 고고박물관.

앙의 불상 주위에 있는 여러 상들이다. 제2감의 불상 오른쪽에 있는
여인상은 왼손으로 코르누코피아를 들고 오른손으로 붓다를 향해 꽃
을 던지고 있는데, 하리티로 보인다.도219 그러나 이 하리티는 용모와 복
장, 자세 등에서 어느 하리티보다도 그리스의 튀케를 연상시킨다. 붓
다의 왼쪽에 있는 바즈라파니 또한 헬레니즘 시대의 헤라클레스와 너
무도 닮았다.도218 곱슬곱슬한 머리와 수염을 가진 장년형(壯年形)의 이
바즈라파니는 붓다 옆에 편안히 앉아, 오른쪽 무릎 위에 바즈라를 올
려놓고 왼쪽 어깨 위에 사자가죽을 걸치고 있다. 이 상은 인상과 자세
에서 뤼시포스(기원전 4세기) 작인 '헤라클레스 에피트라페지오스'(床
위에 앉은 헤라클레스) 상과 매우 흡사하다.도220 이 유형의 헤라클레스상
은 박트리아의 에우티데모스의 화폐에도 쓰인 바 있다.도6b 그만큼 이

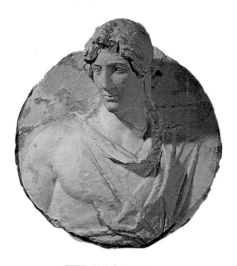

221 청년 흉상 부조
베그람 출토, 석고, 로마, 1~2세기.
지름 23.5cm, 카불박물관.
금속기 장식의 모델로 쓰인 것으로 보인다.

형상이 이 지역에서 오랫동안 기억되고 있었던 것이다.[14)]

에우티데모스 때부터 적어도 600년, 간다라 미술로 보아서도 비교적 늦은 시기인 이 시대에 헬레니즘 양식이 이렇게 생생하게 남아 있었다는 것은 경이로운 일이 아닐 수 없다. 이것은 그리스인 왕국의 원 근거지인 아프가니스탄 지역에 뿌리내린 헬레니즘 양식이 얼마나 끈질기게 생명력을 유지했는지를 잘 보여 준다. 베그람에서 발견된 쿠샨 시대의 보물 창고에도 지중해 세계에서 전해진 각종 수입품과 더불어 헬레니즘풍을 여실히 보여 주는 유물들이 간직되어 있었다.[15)][도221] 이와 같이 이 지역에서는 헬레니즘 미술양식에 대한 선호가 다른 지역보다 훨씬 강했고, 또 훨씬 지속적으로 유지되었다고 할 수 있다. 어떤 연유에서인지 아프가니스탄의 불교 유적은 시대가 올라가는 것이 그리 많지 않다. 그러나 불교가 이곳에 단단히 뿌리박고 있던 헬레니즘 미술과 결합될 때 이와 같이 생생하고 장엄한 표현이 이루어졌던 것이다. 안타깝게도 타파 슈투르는 소련의 침공 후 내전이 시작된 1980년, 무자헤딘 반군이 파괴하여 완전히 소실되고 말았다.

10

만기(晚期)의
간다라

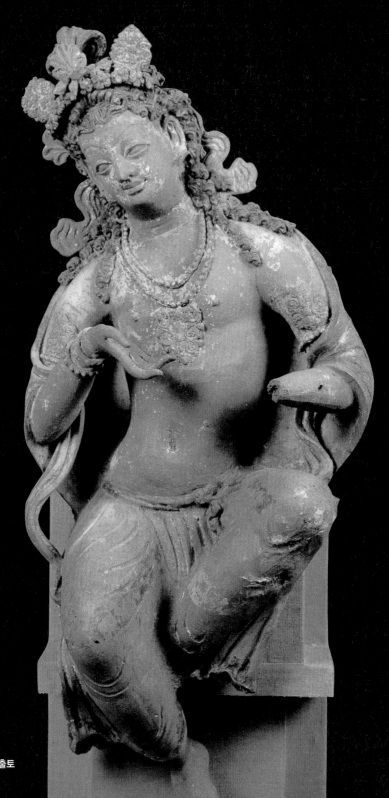

천인상
폰두키스탄 출토

에프탈과 돌궐

법현 다음으로 간다라 지역에 대해 기록을 남긴 사람은 불경을 구하고 서쪽 여러 나라의 상황을 살피기 위해 승려 혜생(惠生)과 함께 왔던 송운(宋雲)이다. 북위의 관리였던 송운은 518년 중국을 떠나 다음해 12월 초 웃디야나에 들어왔다. 그의 구체적인 여정에 대해서는 다소 논란이 있지만, 520년 4월 간다라(페샤와르 분지)에 들어와 이어 탁실라와 나가라하라를 둘러본 뒤 521년 봄 중국으로 귀환했다.[1] 그의 여행기인『송운행기(宋雲行紀)』(『낙양가람기』에 인용된 것)에 따르면, 간다라국은 그로부터 두 세대 전에 에프탈의 침입으로 멸망했다고 한다. 또 대다수의 간다라인이 불교를 믿고 있던 것과 달리, 에프탈은 불교를 믿지 않고 귀신을 신봉했다고 한다.[2]

투르크·몽골계 부족인 에프탈은 북쪽의 초원지대에 거주하다가 5세기에 세력을 확대하여 토하리스탄과 소그디아, 박트리아를 차례로 점령했다. 계속 남하하며 사산을 물리친 이들은 460년경 키다라 쿠산을 제압하고 카불 분지와 페샤와르 분지를 손에 넣었다. 송운이 전하는 간다라국의 멸망은 바로 키다라의 멸망을 말하는 것이다. 전성기에 카스피 해에서 호탄에 이르는 광대한 지역에 세력이 미친 에프탈은 인도인들에게 '후나(Huṇa)'라고 알려져 있었다. 이들은 5세기 후반부터 530년경까지 인도 본토에도 침입하여, 굽타 왕조가 위축되고 결국 멸망에 이르게 되는 한 요인이 되었다. 그러나 이들도 560년경 신흥 돌궐(突厥)에게 패하면서 박트리아와 카불 분지, 페샤와르 분지 일대를 돌궐에게 넘겨주고 말았다.[3]

현장이 인도를 여행한 것은 카피시(베그람 근방)에 도읍을 두고 있던 돌궐이 간다라(페샤와르 분지)를 지배하던 시기였다. 627년 중국을 떠나 3년 만에 당시 불교학의 중심지이던 갠지스 강 유역의 날란다 대사원에 도착한 현장은 도중에 웃디야나, 간다라, 나가라하라, 카피시, 탁실라 등지를 두루 여행하면서 이들 지역에 대한 상세한 기록을 남겼다. 이 기록은 그의 여행기인『대당서역기(大唐西域記)』(646년)와 전기인『대자은사삼장법사전(大慈恩寺三藏法師傳)』(혜립慧立 · 언종彦悰 지음, 688년)을 통해 읽을 수 있다.[4] 그런데 그의 여행기인『대당서역기』에는 미히라쿨라라는 에프탈 왕의 만행에 대한 기록이 나온다. 미히라쿨라가 인도 전 지역에서 불교와 관련된 모든 것을 파괴하고 승려들을 남김없이 쫓아냈으며, 카슈미르를 거쳐 간다라로 가서 모두 1,600개의 스투파와 승원을 파괴했다는 것이다. 현장은 간다라국에 대한 설명에서 사원은 1,000여 군데 있으나 황량하게 내버려진 채이고, 많은 스투파가 파괴되었다고 기록하고 있다.

한역으로 전하는『연화면경(蓮華面經)』이라는 경전에는 매지갈라구라(寐吱曷羅俱邏, 미히라쿨라)라는 악독한 왕이 불교가 번성하던 계빈(罽賓)에서 붓다의 발우를 파괴했고, 이를 계기로 불법이 멸망했다는 이야기가 나온다.[5] 여기서 붓다의 발우는 붓다가 성도한 직후 사천왕이 바쳤던 것으로, 월지 시대 이래 간다라의 푸루샤푸라에 보관되어 있다고 알려져 있었다. 인도의 불법 전승을 기록한『부법장인연전(付法藏因緣傳)』에서는 월지국 왕 전단계일타(栴檀罽昵吒)가 파탈리푸트라에서, 아쉬바고샤의 전기인『마명보살전(馬鳴菩薩傳)』에서는 소월지(小月氏) 왕이 중천축(中天竺)에서 붓다의 발우를 아쉬바고샤와 아울러 탈취했다고 한다.[6]『부법장인연전』의 '전단계일타'는 카니슈카를 가리킨

다. 『마명보살전』에는 '소
월지 왕'이라고 되어 있지
만, 아쉬바고샤가 언급되
어 있는 것으로 보아 역
시 카니슈카를 염두에 두
고 있음을 알 수 있다. 이
후 붓다의 발우가 푸루샤
푸라에서 간다라의 불법
을 상징하는 성물(聖物)로
숭배되고 있었던 것은 5세
기 전반에 이 지역을 방문
한 법현과 지맹(智猛), 담
무갈(曇無竭) 등의 구법승

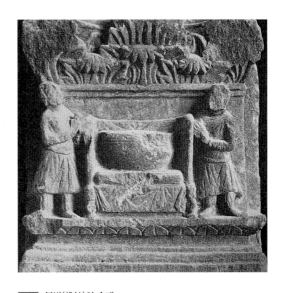

<div style="text-align:center">222 불발(佛鉢)의 숭배</div>

높이 21.5cm, 카불박물관 구장.

들도 증언하고 있다.[7] 간다라의 불·보살상 대좌나 그 밖의 부조에 발
우를 숭배하는 장면이 빈번하게 표현된 것은 이 때문이다.[도120, 202, 222]
따라서 『연화면경』에 언급된 '계빈'은 간다라를 가리키는 것이 확실하
다. 그런데 현장은 푸루샤푸라에서 발우가 안치되어 있던 보대(寶臺)만
을 볼 수 있었다.[8] 이로 미루어 담무갈이 방문했던 때(420년대 초)부터
현장이 왔던 때 사이에 붓다의 발우가 푸루샤푸라에서 사라졌음을 알
수 있다. 이것은 시기적으로 에프탈 왕 미히라쿨라의 시대와 부합한
다. 따라서 『연화면경』의 서술은 현장이 기록한 미히라쿨라의 만행과
일치하는 것으로 볼 수 있다.

　이러한 기록과 전승을 토대로 학자들은 일반적으로 간다라에서
에프탈 지배기에 불교와 불교미술이 크게 퇴조했으며, 간다라 미술의

하한도 여기쯤 두어야 할 것으로 생각해 왔다. 탁실라의 다르마라지카, 조울리안, 칼라완, 핫다의 타파 슈투르 사원지에서는 이 무렵 큰 화재가 일어났던 흔적을 역력히 볼 수 있다.

이에 반해 간다라의 불교 쇠퇴와 관련하여 에프탈의 역할이 과장되었다고 보는 견해도 있다. 금빛 찬란한 불교 상들이 에프탈 지배기에도 숭배된 것을 송운이 기록하고 있듯이, 에프탈은 불교에 대해 그렇게 파괴적이지만은 않았다는 것이다. 오히려 에프탈을 뒤이어 들어온 돌궐이 간다라에서 불교가 쇠퇴하는 데 더 큰 영향을 미쳤다고 보는 것이다.[9] 실제로 마샬이 에프탈에 의해 파괴된 것으로 추정한 다르마라지카의 승원지에는 전과 비교할 수 없는 규모이기는 하나 그 뒤에도 승원이 재건되었다. 이 재건된 승원은 다시 화재를 당했고, 거기서 목이 잘린 시신의 유골 여러 구가 발견되었다.[10] 따라서 에프탈의 침입 뒤에도 이 사원은 존속했으며, 그 기간에 다시 어떤 변란이 일어났음을 알 수 있다. 마찬가지로 핫다의 타파 슈투르도 전체가 불에 탄 뒤 부분적으로 재건되어 6세기 말까지 존속한 것으로 보인다.[11]

아무튼 현장이 간다라국을 찾았을 때 푸루샤푸라는 황폐하여 주민이 많지 않았고, 성의 한 귀퉁이에 1,000여 호가 있었을 뿐이다. 대부분 힌두교를 받들고, 불법을 믿는 사람이 적었으며, 1,000여 개의 사원에 풀만이 우거져 있었다. 탁실라에도 가람은 많으나 이미 황폐해져 승려들이 적었다. 웃디야나에도 본래 1,400개의 가람이 있었으나 대부분 황폐해졌으며, 1만 8,000명에 달하던 승려도 많이 줄어 있었다. 나가라하라에도 승려는 적고 스투파는 모두 부서져 있었다. 이러한 상황을 감안하면, 에프탈과 돌궐의 침입을 전후한 시기에 불교가 크게 위축되고, 서양 고전풍의 간다라 미술도 맥이 끊어지게 되었으리라는 것

을 쉽게 짐작할 수 있다.

이 무렵에 만들어진 소형 금속제 불상이 몇 점 남아 있다. 간다라에서는 이 이전에도 대·소형 금속제 상이 만들어졌으리라 추측되지만, 현재 남아 있는 상은 5~7세기에 만들어진 것이 대부분이다. 영국의 한 개인이 소장하고 있는 황동제 불상은 얼굴 인상으로 보아 아프가니스탄에서 제작된 것으로 추정된다.[12]도223 전체적인 형상은 4~5세기의 간다라 불상과 유사하다. 머리카락은 평면적인 선각(線刻)으로 되어 있으나, 옷의 처리에는 아직 입체감이 살아 있다. 하지만 감각적인 특성이 부각된 점 등에서 바미얀 및 폰두키스탄 불상과의 유사성도 눈에 띈다. 높은 사다리꼴의 대좌는 통례적인 간다라 불상에서 볼 수 없던 것이다. 대좌의 앞면에는 굽타 시대 서체(書體)의 브라흐미 문자로 봉헌 명문이 새겨져 있다. 전통적으로 이 지

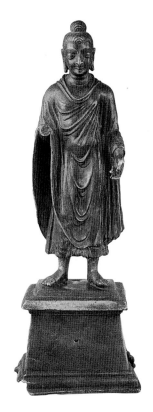

223 황동 불입상
5~7세기. 높이 20.3cm.
영국 개인 소장.

역에서 쓰이던 하로슈티 문자 대신 브라흐미 문자가 쓰인 것은 이 지역에 인도 본토의 영향이 점증하고 있었음을 알려 준다.

사흐리 바흐롤에서 출토되어 대영박물관에 소장되어 있는 동제 입상은 앞의 상보다 더 진전된 형상을 보여 준다.[13]도224 우선 두광(頭光)과 신광(身光)의 두 부분으로 구성된 광배가 눈길을 끈다. 이러한 형태의 광배는 간다라의 석조상에서 전혀 볼 수 없는 것이다. 4~5세기 핫다의 소조상 가운데 아주 드물게 이와 유사한 예를 볼 수 있을 뿐이

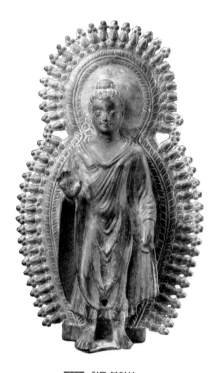

224 청동 불입상
사흐리 바흐롤 출토.
5~7세기. 높이 30cm. 대영박물관.

다. 광배 둘레에 튀어나온 돌기는 붓다의 몸에서 나오는 광채를 한층 현란하게 강조한 것이다. 이는 바미얀과 폰두키스탄의 불상에서도 볼 수 있는 특징이다. 전체적인 형상은 간다라 불상의 틀을 유지하고 있으나, 동그란 얼굴 형태와 위쪽으로 올라간 머리선, 높은 육계와 나발은 굽타 시대 사르나트에서 만들어졌던 불상(5세기 후반)과 매우 닮았다.[14] 이러한 점을 근거로 볼 때, 이 상은 제작 연대가 7세기까지 내려갈 가능성도 있다. 이러한 소형 금속제 불상은 스와트에서도 발견되었으며, 이 시기 불교미술의 한 특징을 이룬다.[15]

에프탈과 돌궐의 지배 이래 간다라의 불교는 크게 위축되었지만, 그렇다고 완전히 절멸된 것은 아니며 불교미술도 명맥을 유지했다. 8세기 전반의 상황은 신라 출신의 구법승인 혜초(慧超)가 전한다. 704년 신라에서 태어나 10대에 중국으로 건너가 불법을 공부했던 혜초는 723년부터 727년까지 인도와 서역, 서아시아를 순례하고 『왕오천축국전(往五天竺國傳)』이라는 여행기를 남겼다. 중국에서 일생을 마친 혜초는 이 순례 여행 중에 간다라 지역을 방문했다. 당시에는 다른 돌궐 왕이 카피시국을 물리치고 페샤와르 분지 일대를 통치하고 있었다. 이 돌궐족은 삼보(三寶)를 매우 공경하여, 왕과 왕족이 사원을 만들어 불교를 신

225 카니슈카 대탑의 기단부를 장식한 스투코 불상

앙하고 있었다. 카니슈카 왕이 세웠던 사원도 존속하고 있었고, 카니
슈카 대탑도 빛을 발하고 있었다.[16]

　20세기 초에 시행된 카니슈카 대탑(샤지키 데리) 발굴 당시 촬영된
사진에서는 대탑의 기단부를 장식하고 있던 스투코 불상을 볼 수 있
다.도225 이들 상에 그레코-로만 양식은 미미한 흔적만이 남아 있을 뿐
이다. 오히려 잘록한 허리를 비롯한 육감적인 몸매, 몸에 달라붙은 옷,
마치 무늬같이 선으로 새겨진 단순화된 옷주름은 굽타 시대에 마투라
와 사르나트에서 발원하여 이후 인도 각지에서 유행했던 조각 양식을
연상하게 한다. 특히 8~10세기에 카슈미르에서 제작된 청동상들과 상
당히 유사하다. 이러한 양식이 간다라 쪽에서 유래하여 카슈미르로 전
해진 것이라고 해도 이 스투코상들은 7~8세기까지 연대가 내려갈 것
으로 보인다.[17] 725년부터 726년 사이에 혜초가 이곳을 찾았을 때도
이러한 상들이 카니슈카 대탑을 장식하고 있었을 것이다. 안타깝게도

이 소조상들을 포함한 카니슈카 대탑의 기단부는 발굴된 지 얼마 되지 않아 대부분 훼손되어 사라졌다.

바미얀과 폰두키스탄

간다라의 만기(晚期)에 전개된 불교미술 활동은 간다라의 중심부보다 외곽에서 더 뚜렷이 볼 수 있다. 그 중 아프가니스탄에서는 바미얀을 꼽지 않을 수 없다.도226 힌두쿠시 산맥의 북쪽 산간에 자리한 바미얀은 카불 분지에서 서북쪽으로 이어지는 교통로상에 위치한다. 사방으로 연결되는 위치상의 이점 때문에, 이곳을 통과하는 길이 개발된 5~6세기 이후에 바미얀은 크게 번성했다. 현장은 이곳 사람들의 불교에 대한 신앙이 두터우며, 가람은 수십 군데, 승려는 수천 명에 달한다고 기록하고 있다.[18] 또 왕성의 동북쪽 산 귀퉁이에는 높이가 140~150척에 이르는 '입불(立佛) 석상'이 금빛으로 번쩍이고, 동쪽에는 높이가 100여 척에 이르는 '유석(鍮石, 구리)의 석가불 입상'이 있다고 한다. 이 두 불상은 불과 2001년 봄까지만 해도 바미얀 분지의 북쪽 암벽 서쪽과 동쪽에 남아 있던 이른바 '서대불(西大佛)'과 '동대불(東大佛)'이다.도227, 228 서대불은 높이가 55m, 동대불은 높이가 38m로 현장의 기록과 대체로 일치한다. 현장은 동쪽 불상이 구리로 주조된 것처럼 이야기하고 있으나, 이것은 오인한 것이거나 아니면 동대불의 표면에 원래 금동판이 입혀져 있었기 때문으로 추측된다.

이 두 대불은 모두 역암(礫岩)으로 된 암벽을 파서 감(龕)을 만들면

226 바미얀 전경

왼쪽 동그라미 안에 서대불이, 오른쪽 동그라미 안에 동대불이 보인다.

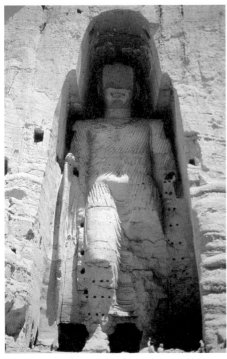

227 바미얀 서대불
높이 | 55m.

228 바미얀 동대불
높이 | 38m.

서 그 안에 안치될 상의 모양을 대체로 남긴 뒤 그 위에 점토와 회를
차례로 발라서 만든 것이다. 물론 그 위에 금과 여러 가지 채색을 입혔
던 것으로 보인다. 19세기 초 이들 상이 유럽인에게 알려지게 되었을
때, 두 상은 이미 크게 파손되어 있었다. 둘 다 머리 부분이 깨졌으며,
서대불은 왼쪽 다리의 허벅지 아래와 오른쪽 다리의 무릎 아래가 남아
있지 않았다. 이러한 파괴는 17세기 후반 인도와 아프가니스탄을 통치
한 무갈 제국의 황제이자 독실한 무슬림이었던 오랑젭에게 상당 부분
책임이 있는 것으로 전한다.[19]

이 두 상 가운데 동대불이 양식적으로 시기가 올라가는 것으로 흔히 간주되어 왔다. 동대불은 옷주름의 융기선이 상당히 자연스럽게 흘러내리고 있어서 일반적인 간다라 불상에 가까운 것으로 평가된 반면, 서대불의 경우 옷주름이 마치 줄과 같이 규칙적으로 단조롭게 반복된다는 점이 지적되었다. 실제로 서대불의 옷주름은 몸체 위에 새끼줄을 늘어뜨려 말뚝으로 고정시킨 뒤 그 위에 점토와 회를 바르는 방법으로 만든 것이다. 이러한 특성 때문에 서대불은 간다라 불상보다는 5세기에 발달한 인도 굽타 시대의 불상 양식과 연관 있는 것으로 받아들여졌다. 그래서 한때 동대불의 제작 시기를 3세기경, 서대불을 5세기경으로 보기도 했다.[20] 그러나 실제로 동대불의 제작 시기가 3세기까지 올라가는지, 또 두 대불 사이의 양식적 차이가 두 세기 이상의 시간 간격에 따른 것인지는 확실하지 않다. 핫다의 예와 비교해 보아도 두 대불은 6세기 이후에 만들어진 것일 가능성이 높다.[21]

여기서 주목되는 것은 불교미술사에서 이전까지 별로 알려지지 않았던 이와 같이 거대한 불상들이 이 무렵을 전후하여 곳곳에서 만들어졌다는 점이다. 간다라에서는 4~5세기부터 초대형 불상이 조성된 것을 볼 수 있다. 페샤와르 분지의 탁트 이 바히 사원지에 세워졌던 대형 과거칠불 입상은 원래 높이가 6m에 달했을 것으로 추정된다.도114 탁실라의 다르마라지카 사원지에도 10m가 넘는 소조 불입상이 세워졌다.[22] 이들이 그리 크지 않은 사원 내부에 조성되었던 점을 감안하면, 이들도 상당히 거대한 상이었다고 할 수 있다. 바미얀에서는 그보다 훨씬 큰 초대형 상들이 노천에 조성된 것이다.

이와 같이 대불을 만드는 것은 물론 대승불교의 발달과 더불어 대두된 붓다의 신격화, 또 붓다라는 존재에 대한 새로운 해석을 표현한

229 불입상

마투라 자말푸르 출토. 굽타 시대 430년경.
높이 2.2m. 마투라박물관.

것이다. 석가모니 붓다는 불과 80세를
살다가 열반에 들었다고 하지만, 그것
은 유한한 운명의 인간들을 가르치기
위해 보인 모습일 뿐 그 배후에는 무한
한 수명으로 영원한 삶을 살며, 인간과
이 세계의 모든 상대적인 한계를 초월
한 붓다가 있다고 불교도들은 생각하
게 되었다. 물론 이 붓다는 더 이상 인
격적인 신도 아니고, 우리의 인식 차원
의 존재도 아니며, 존재·비존재의 구
분마저 초월한 존재였다. 그러한 붓다
의 참모습은 더 이상 인간과 같은 수준
에서 교류하는 것이 아니라 우주를 감
쌀 정도의 거대한 존재로 표상되었다.
430년경에 만들어진 굽타 시대의 마투
라 불상에서도 경배자는 붓다의 발 옆
에 아주 작은 크기로 표현되어, 상대적

으로 붓다가 인간과 비교할 수 없을 만큼 거대하고 초월적인 존재임을
암시한다.도229 마투라 불상의 경우 상의 크기를 경배자와의 상대적인
크기 대비를 통해 상징적으로 제시했다면, 바미얀 불상에서는 그것을
실제 크기로 표현한 것이다.

이러한 생각을 바탕으로 대불 조성은 간다라 밖의 각지에서도 이
루어졌다. 5세기 후반 중국의 운강(雲岡)석굴에 조성된 10여 미터의 대
불들은 흔히 바미얀 대불과 같은 붓다관(觀)을 반영한 것으로 여겨진

다.^{도230} 752년 일본 나라의 도다이지(東大寺) 대불전에 봉안된 거대한 노사나(盧舍那)불상도 우주적인 존재로서의 붓다를 나타낸 것이다. 한때 바미얀의 두 대불은 동아시아에서 전개된 이러한 대불 조성의 선구를 이루는 작품으로 평가되기도 했다. 하지만 바미얀 대불의 연대가 전에 생각했던 만큼 올라가지 않는 것으로 보이기 때문에 이러한 견해는 수정될 수밖에 없을 것이다. 그렇다 하더라도 바미얀 대불이 다른 대불들과 같은 사상적 흐름을 반영하는 것은 분명하다. 또한 바미얀 대불은

230 운강석굴 제20굴 본존불좌상
북위 시대 460년경. 높이 14.3m.

그러한 대불 가운데 어느 상도 필적할 수 없는 규모로 사람들의 마음을 사로잡아 왔다. 요즘도 앞다투어 큰 불상을 만들려는 경쟁이 벌어지듯이, 사람들은 크기에 가장 감동한다. 1500년 이상의 세월을 견뎌온 이 두 대불은 어이없게도 2001년 3월 아프가니스탄의 광신적인 탈레반에 의해 폭파되어 흔적도 없이 사라지고 말았다. 하지만 이제 더 이상 존재하지 않는 이 두 대불은 아이러니컬하게도 그 덕분에 불교미술에 대해, 또 이 지역에 대해 전혀 문외한이던 사람들의 뇌리에도 지

231 바미얀 서대불감 벽화 비천상
6~8세기.

워지지 않는 모습으로 뚜렷이 남게 되었다.[23)]

바미얀의 대불 주위에는 모두 750여 개의 석굴이 조성되고 그 안에는 벽화가 그려졌다.[24)] 이렇게 석굴을 파서 성소를 만들고 벽화로 장식하게 된 것은 물론 아잔타 같은 서인도 불교석굴의 영향 때문이다. 바미얀 석굴의 벽화는 인도 석굴의 영향 아래 6세기부터 8세기 사이에 그려진 것이다. 이처럼 바미얀 벽화에는 아잔타 벽화의 영향이 강할 뿐 아니라, 사산 시대의 이란과 중앙아시아의 요소노 반영되어 있다. 간다라 미술에는 그림이 거의 남아 있지 않기 때문에 이와 비교할 만한 것이 없지만, 바미얀 벽화에 그려진 불상, 보살상, 천인상은 크게 보아 간다라 미술에서 발원한 형상이 인도의 영향 아래 변형된 것이라고 할 수 있다. 그러나 이들은 이제 간다라의 고전풍에서 확연히 벗어나 감각적인 선과 관능적인 형태를 더욱 강조하고 있다.[도231]

이러한 특징은 바미얀에서 멀지 않은 폰두키스탄에서도 볼 수 있다. 바미얀의 동쪽, 카불에서 바미얀으로 향하는 길의 중간 지점에 위치한 폰두키스탄에서는 1937년 불교사원이 발굴되었다. 7세기에 세워진 것으로 보이는 이 사원에는 스투파를 중심으로 12개의 감(龕)이 있었다. 그 안에 벽화와 함께 점토로 된 소조상들이 안치되어 있었다.[25] 그중 불좌상은 핫다의 소조 불상에서 발전한 것임을 첫눈에 알 수 있다.도232 머리선이 많이 올라가 이마가 넓고, 상대적으로 눈·코·입은 얼굴 아래쪽에 몰려 있으며, 하관이 갸름하다. 전

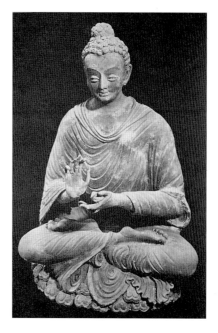

232 소조 불상
폰두키스탄 출토. 점토 채색. 7세기. 카불박물관 구장.

체적으로 몸에 비해 얼굴이 작으며, 매우 감각적인 인상을 준다. 여기에도 인도의 영향이 짙게 반영되어 있다. 손 모양은 핫다의 타파 슈투르 불상에서 본 것과 비슷하다. 그러나 옷주름은 넓은 음각의 홈 모양으로 변했다. 보살상의 경우에는 감각적인 특성이 더욱 강하게 드러난다.[26] 장식이나 자세는 간다라 미술에서 거의 볼 수 없던 것으로 인도에서 들어온 형상이다. 이 지역의 미술이 급격하게 인도화되어 가는 양상을 보여 준다.

폰두키스탄에서 출토된 또 하나의 흥미로운 유물은 승복 위에 망토 같은 것을 걸친 불상이다.도233 이 망토는 가슴과 어깨 부분이 삼각

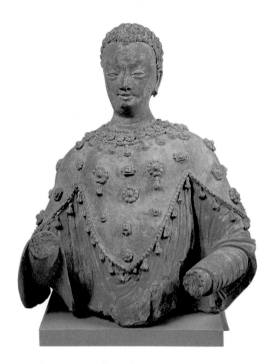

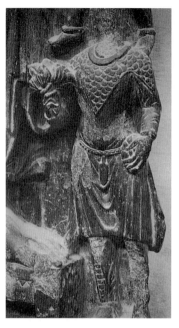

233 소조 불상(장식불)
폰두키스탄 출토. 점토 채색.
7세기. 높이 51cm, 파리 기메박물관.

234 각이 진 망토를 입은 인물
판치카·쿠베라 상의 부분.
타칼 출토. 라호르박물관.

형을 이룬 특이한 형태이다. 간다라의 부조에서 북방 유목민풍의 공
양자 복장으로 볼 수 있는 것이어서 그러한 세속 복장에서 유래한 것
으로 보인다.도234 망토 표면에는 꽃 모양의 장식이 붙어 있고 꽃술 같
은 것이 매달려 있다. 어떤 장식도 배제한 출가 수행자의 복장으로 불
상을 만드는 것은 불상 조상사의 초창기부터 지켜진 확고한 원칙으
로, 간다라 불상도 예외는 아니었다. 그러나 5세기경부터 옷이나 머리
에 장식을 한 불상이 만들어진 것을 탁실라의 조울리안이나 가즈니 근
방의 타파 사르다르에서 극소수이지만 볼 수 있고, 바미얀 벽화에서는
이러한 불상이 제법 늘어난다. 이것도 붓다에 대한 관념의 변화를 반

영하는 현상으로, 붓다가 깨달음에 이른 단순한 수행자 이상의 신적
존재로 형상화되었음을 나타낸다. 여기에는 이 무렵부터 인도불교사
에서 중요하게 대두된 밀교적 경향도 개재되어 있었을 것이다. 동시에
이러한 차림새는 왕의 복장과 관련된 것으로, 붓다가 군주 숭배와 결
합되어 불상을 왕처럼 표현한 것이라는 해석도 있다.[27]

스와트, 카슈미르, 칠라스

페샤와르 분지에서와 달리 스와트의 불교는 6세기까지도 상당히 번성
하고 있었다. 송운은 타라사에서 불사가 활발하게 이루어진 것을 기록
하고 있다. 사원 안에는 많은 승방과 6,000구가 넘는 금상(金像)이 있으
며, 왕이 의식을 베풀 때는 승려들이 구름처럼 모였다고 한다.[28] 그러
나 한 세기 뒤 현장이 이 나라를 찾았을 때는 본래 1,400개에 이르던
가람이 대부분 황폐해져 있었다. 붓카라 대탑의 발굴 결과에 따르면,
이 탑은 7세기 전반에 파괴되었음을 알 수 있다.

그러나 이미 5세기경부터 스와트에서도 전과 같은 석조 조각 활
동이 활발하게 이루어지지 못했다. 다만 암벽이나 큰 바위에 부조로
새긴 마애상(磨崖像)이 많이 조성된 것이 주목할 만하다. 그 이전까지
간다라에서 거의 볼 수 없던 마애상은 주로 스와트에 그 예가 남아 있
다. 자하나바드에 있는 불상은 3~5세기에 유행한 양식의 간다라 불좌
상을 마애상으로 옮긴 것이다.도235 머리카락이 반원의 동심원 모양을
그리며 전개되고, 옷주름이 두 줄의 선으로 표시되어 있다. 이 상은 대

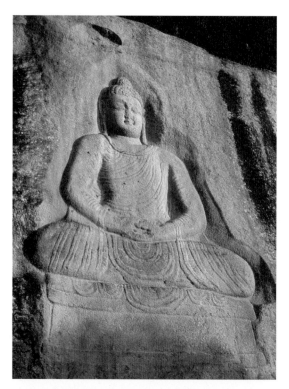

235 자하나바드 마애불(위)

4~5세기. 스와트.

236 연화수보살(아래)

7~8세기. 스와트.

략 5세기경에 만들어진 것으로 추정된다.

스와트의 중심지인 밍고라 북쪽에도 많은 마애상이 산재해 있다. 이들은 대부분 반가형의 유희 자세로 앉아, 오른손을 얼굴에 대어 사유 자세를 취하고, 왼손에 커다란 연꽃을 든 이른바 연화수(蓮華手)보살이다.도236 이러한 보살형은 간다라의 반가사유상에 원류를 두고 있지만, 인도 본토 조각의 영향 아래 많이 변형되었다. 간다라식 반가좌는 인도식 유희좌에 가깝게 변했고, 높은 관(冠), 가는 줄무늬로 장식된 복장, 잘록한 허리와 상체를 강조한 신체 표현도 인도 본토로부터의 영향을 보여 준다.

이러한 형식의 연화수보살은 관음보살의 한 형태인 로케쉬바라(Lokeśvara)로 알려져 있으며, 이 지역에서 성행한 밀교와 깊은 관련이 있다. 스와트는 일찍부터 주술적인 신앙이 성행했던 곳으로 전한다. 현장은 이곳 승려들이 공부에는 그다지 노력하지 않지만 금주(禁呪, 주술)는 열심히 배운다고 이야기한다.29) 이것은 이곳에서 밀교가 크게 발전했던 정황을 알려 준다. 티베트에 불교를 전해 준 유명한 밀교승 파드마삼바바는 원래 우르기얀(웃디야나의 티베트 이름) 출신으로 이곳에서 티베트로 초빙되었던 것으로 전한다. 그 밖에도 많은 밀교 승려들이 이곳 우르기얀 출신이었다. 밀교가 화려하게 꽃피었던 티베트에서 불교도들에게 우르기얀은 늘 성스러운 땅으로 여겨졌다.30)

스와트의 마애 연화수보살상과 거의 동일한 유형을 인접한 카슈미르에서 발견된 동제 보살상에서도 볼 수 있다.도237 재료만 다를 뿐 자세와 지물, 신체의 모델링을 강조한 양식이 거의 같다. 이 때문에 이러한 동제 보살상은 원래 스와트에서 만들어진 것으로 보기도 한다. 이 무렵 인접한 스와트와 카슈미르 사이에는 활발한 교류가 이루어졌

237 　연화수보살(왼쪽)

카슈미르 출토. 7～8세기.
높이 20cm. 뉴욕 아시아소사이어티.

238 　소조 인물두(오른쪽)

카슈미르의 아크누르 출토. 테라코타. 5～6세기.
높이 11.5cm. 카라치 국립박물관.

239 　청동 불입상(아래)

카슈미르. 동. 5～6세기. 높이 32.4cm.
스리나가르의 슈리프라탑박물관.

다. 그래서 양 지역에서 만들어진 금속상 사이에는 긴밀한 연계성을 볼 수 있으며, 때로는 제작지 판별에서 혼란이 일어나기도 한다.

카슈미르는 카니슈카가 후원한 인도 불교의 전설적인 제4결집이 열린 곳이고 불교사적으로 매우 중요한 지역이지만, 불교미술사에서는 4세기에 이르기까지 이렇다 할 유물을 볼 수 없다. 그러나 간다라 미술이 이곳까지 영향을 미친 것은 아크누르에서 발견된 테라코타제 두상(頭像)에서도 확인할 수 있다.도238 이 두상에는 핫다 혹은 탁실라 소조상의 영향이 보인다.31) 또 스리나가르 근방에서 발견된 청동 불상도 페샤와르 분지에서 5~7세기에 유행한 금속제 불상과 같은 유형이다.도239 이 불상은 간다라 쪽에서 만들어져 유입된 것일 가능성도 있다. 카슈미르에서는 8세기에 이르러 금속제 상을 만드는 전통이 흥기하면서 우수한 금속상이 많이 만들어졌다.32) 여전히 스와트와의 연관성이 보이지만, 인도 본토의 영향을 더 많이 반영한 독자적인 특성이 두드러지게 나타나기 시작한다.

스와트에서 동북쪽으로 올라가면 다렐과 칠라스, 길기트를 거쳐 타림 분지로 길이 이어진다. 법현이 타력(陀歷), 현장이 달려라(達麗羅)라고 불렀던 다렐에는 장인이 도솔천에 올라가서 미륵보살을 보고 와서 만든 거대한 미륵상이 있었다고 한다. 높이가 100여 척에 달했다고 하는 이 목조 거상은 지금 남아 있지 않다.33) 고대에 다렐의 영역에 속했던 동쪽의 칠라스에는 바위 표면에 얕게 새긴 많은 암각화와 하로슈티 명문이 남아 있다. 선사시대부터 새겨진 암각화 중에는 기원전 1세기부터 기원후 2세기 사이에 조성된 것으로 추정되는 불교 주제의 암각화들도 있다. 그 뒤 5세기부터 8세기까지 또다시 수많은 암각화들이 새겨졌다.도240 이 암각화들은 간다라 미술의 전통을 잇고 있지만, 이

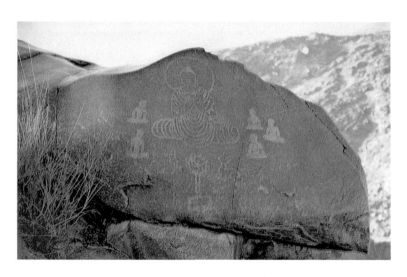

240 **'붓다의 첫 설법'**
칠라스의 암각화(탈판 II). 5~8세기.

시기의 다른 지역들처럼 인도 본토의 영향 아래 많이 변형되었다. 하
로슈티 문자도 사라지고 브라흐미 문자가 쓰이게 되었다.[34]

불교미술의 동점

9세기부터 간다라에서는 힌두교를 믿는 이른바 힌두 샤히 왕조의 지
배가 시작되었다. 이 시대에 불교는 더욱 위축되었을 것으로 짐작된다.
10세기 말에는 아프가니스탄의 가즈니에서 이슬람교를 신봉하는 왕
조가 흥기하여, 힌두 샤히 왕조를 무너뜨리고 아프가니스탄과 서북 인
도를 완전히 장악했다. 이와 함께 간다라의 불교와 불교미술은 완전히

자취를 감추게 되었다.

그러나 간다라 미술은 이 지역에 한정된 역사 속의 일화로 끝나지 않고, 인도 본토뿐 아니라 동쪽으로 서역과 동아시아를 포괄하는 광대한 지역에 걸쳐 후대 불교미술사에 심대한 영향을 미쳤다. 우선 간다라에서 창안된 불상형(型)은 인도 본토에서도 불상의 전형적인 형식으로 받아들여져 인도 불상 발전의 기초가 되었다.도49, 229 인도 불교미술의 고전기로 꼽히는 굽타 시대의 마투라 불상도 본질적으로 간다라에서 창안된 도상 형식을 따르고 있다. 간다라에서 크게 발달했던 불전(佛傳) 도해 전통도 인도의 불전 미술에 큰 영향을 미쳤다. 쿠샨 시대 마투라와 굽타 시대 사르나트의 불전 부조, 아잔타 석굴의 불전 벽화에서는 간다라의 불전 미술에서 유래한 유형화된 장면을 쉽게 발견할 수 있다.도241 물론 인도 본토에는 이미

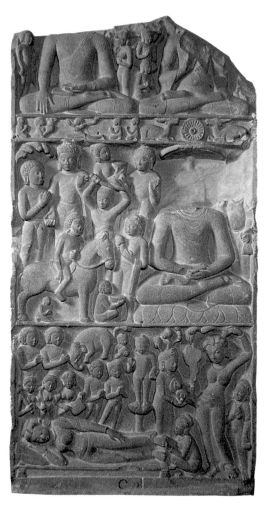

241 불전 부조

사르나트 출토. 굽타 시대. 5세기 후반. 높이 96cm.
뉴델리 국립박물관.
하단에 '마야부인의 꿈'(흰 코끼리가 마야부인의 오른쪽 옆구리로 들어온 태몽), '탄생', '목욕' 장면이, 중단에 '출성', '머리를 자름', '나가 칼리카와의 만남', '수자타에게 우유 공양을 받음', '선정' 장면이, 상단에 '마왕을 물리침'과 '첫 설법' 장면이 있다.
세부 모티프의 차이에도 불구하고 간다라 불전 미술과의 연관성이 강하게 드러난다.

242 금동 불두
호탄 출토. 3~4세기.
높이 17cm. 도쿄 국립박물관.

높은 수준의 독자적인 조각과 회화 전통이
존재했기 때문에 양식적인 면에서는 간다라
미술의 영향이 미미할 수밖에 없었다.

간다라 미술은 일찍부터 타림 분지 남
북의 길을 따라 점재(點在)한 서역 오아시스
도시의 불교미술에도 큰 영향을 미쳤다. 특
히 카니슈카 시대에 쿠샨의 직접적인 세력
권 안에 있던 서역남도(南道) 지역에서 그 영
향은 더욱 뚜렷하다. 호탄에서 출토된 금동
불두가 그 좋은 예이다.도242 큼직한 우슈니
샤와 분명하게 뜬 눈, 수염은 이 불두가 스
와트 계통의 비교적 이른 시기 간다라 불상

과 연결된다는 점을 알려 준다. 또 호탄 근방의 라왁 스투파는 십자형
으로 된 평면 구조가 페샤와르의 카니슈카 대탑, 탁실라의 바말라 대
탑과 동일하다. 카니슈카 대탑이 이러한 평면 구조로 변형된 것은 7세
기경이고, 바말라 대탑도 비슷한 시기에 세워졌다.35) 라왁 스투파는
종래에 4~5세기경에 조성된 것으로 여겨졌으나, 현재 모습은 그보다
몇 세기 뒤에 유래한 것일 가능성이 높다. 라왁 스투파를 둘러싸고 있
는 울타리에 부조로 장식된 소조상들도 간다라의 영향을 반영한다. 그
중에는 간다라의 4~5세기 상들과 비교할 만한 것도 있다. 그러나 허
리가 잘록하고 가슴과 넓적다리가 강조되었으며 옷주름이 마치 줄처
럼 규칙적으로 배열된 불상들은 그보다 훨씬 시대가 떨어진다.도243 이
것은 인도 본토의 굽타 시대 이후 불상의 영향을 받은 것이라고 할 수
도 있지만, 한때 카니슈카 대탑을 장식하고 있던 소조상들, 또 카슈미

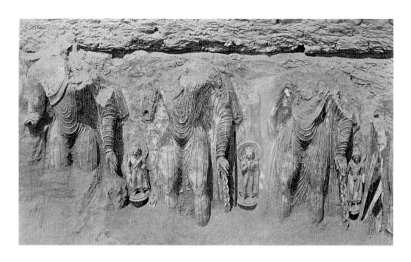

243 라왁 스투파 둘레의 소조상

호탄 근방.

르의 소형 금속상과 오히려 상당히 유사하다.

　서역남도에서 호탄보다 더 동쪽으로 위치한 미란에서는 내부에 스투파를 안치한 사당이 여러 개 발견되었다. 간다라에서도 이와 비슷한 탑당(塔堂)을 비교적 흔히 볼 수 있다. 이곳에서 발견된 소조 불상도 간다라 후기, 특히 탁실라나 핫다에서 발견된 소조상들과 유사함이 눈에 띈다.[36] 미란의 탑당 내부 벽에는 벽화도 그려져 있었다. 이 벽화에는 서양 고전 양식, 또 간다라 미술과의 연관성이 뚜렷하게 드러난다. 눈을 활짝 뜨고 있는 붓다 및 불제자들과 입체성을 강조한 화법, 꽃줄을 들고 있는 날개 달린 동자 모티프 등은 그 점을 잘 보여 준다.^{도244,} ²⁴⁵ 흥미롭게도 벽화의 한 부분에는 "티타의 이 그림은 그가 3,000밤마카를 받고 그렸다"는 글이 쓰여 있다. 글의 내용으로 보아 '티타'는 화가의 이름임을 알 수 있다. 그런데 '티타(Tita)' 또는 이와 유사한 어휘는 고대 인도어나 이란어에서는 찾아볼 수 없다. 반면 '티타'는 로마

244 붓다와 제자들
미란 벽화. 3~4세기. 폭 약 1m.
뉴델리 국립박물관.

245 꽃줄과 동자
미란 벽화. 뉴델리 국립박물관.

제국의 동쪽 영토에서 널리 쓰이던 라틴계 이름인 '티투스'에서 유래
한 것으로 볼 수 있다. 그렇다면 화가는 로마계 인물이었을 가능성이
있다. 이것은 서양 고전계 미술이 멀리 서역까지 영향을 미치고 있었
음을 보여 주는 증거로 여겨져 왔다.[37] 동시에 간다라 미술과의 연관
성도 고려하지 않을 수 없다.

툼슉, 쿠차, 쇼르축, 투르판 등 서역북도(北道) 지역에서도 간다라
의 영향을 반영하는 소조상들을 볼 수 있다.[도246] 이들은 대체로 늦은
시기의 간다라, 특히 아프가니스탄의 핫다 등지의 소조상에 원류를 두

246 소조불좌상

쇼르축 출토. 7~8세기. 높이 1.2m.
베를린 아시아미술박물관.

247 금동불좌상

중국. 3세기 후반~4세기 초. 높이 33cm.
하버드대학 새클러박물관.

고 있다. 그러나 지역성이 많이 반영되어, 간다라의 석조상과는 이미
커다란 거리가 생겼다. 키질 등지의 석굴사원에 그려진 불전 벽화에는
바미얀과의 연관성이 눈에 띈다.

　중국의 초기 불교미술, 특히 5호16국 시대(3~4세기)의 금동불상
에는 간다라의 영향이 뚜렷이 나타난다. 하버드대학의 새클러박물관
에 있는 금동불상이 그 대표적인 예이다.도247 얼굴 인상, 입체적인 옷
과 신체 표현에서 분명한 간다라의 영향을 읽을 수 있다. 어깨에 불길
이 표시된 것은 아프가니스탄의 쇼토락과 파이타바를 중심으로 만들

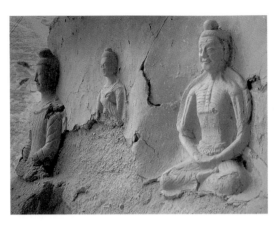

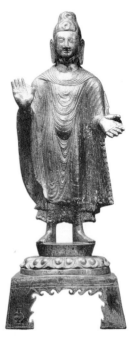

248 고행불
중국 병령사석굴 169굴. 서진(西秦) 5세기 초.

249 불입상
중국 북위 443년. 높이 53.2cm. 큐슈국립박물관.

어졌던 불상 유형의 영향으로 볼 수 있다. 이러한 간다라적 요소는 중국에서 5세기까지 지속되었다. 병령사(炳靈寺)석굴의 고행불상은 첫눈에 간다라의 고행상을 연상시킨다.도248 이 시기까지 불상의 몸이나 옷의 입체적인 표현에 상당한 관심이 나타나는 것도 넓게 보아 간다라의 영향으로 볼 수 있다.38)도249 하지만 이러한 불상 양식은 이미 서역에서 상당히 변모된 양식의 영향 아래 형성되었기 때문에, 여기서 순수한 간다라 조상의 모습을 찾아보기는 어렵다. 그나마 이후에는 중국화가 급속도로 진전되면서 간다라적 요소는 자취를 감추게 되었다. 인도처럼 중국에도 장구한 역사를 지닌 독자적인 미감과 조형 전통이 있었기 때문에, 간다라 미술이 양식적 영향을 미치는 데에는 근본적인 한계가 있었던 것이다.

그러나 도상적인 면에서 간다라 미술의 영향은 중국 불교미술의

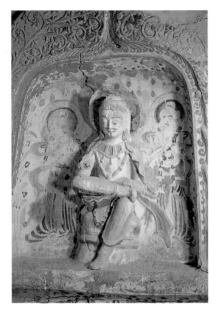

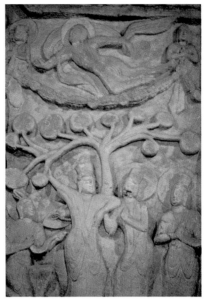

250 반가사유상
중국 돈황석굴 제275굴. 북량(421~439년).

251 '붓다의 탄생'
중국 운강석굴 제6굴. 480년대.

틀이 형성되는 데 결정적 역할을 했다고 해도 과언이 아니다. 간다라에서 확립된 불상 형식과 보살상 형식은 중국에서 부분적으로 변형이 일어나고 시대에 따라 선호도의 차이는 있었지만 지속적으로 쓰였다. 반가상이나 교각상 같은 특별한 자세의 보살상 형식도 동아시아에서 크게 유행했다. 5세기 중국의 돈황석굴이나 운강석굴에는 간다라의 예를 본떠 무수한 반가상과 교각상이 새겨졌다.도250 이러한 전통을 바탕으로 장차 7세기에 들어서서 우리나라에서 대형 반가사유상들이 조성되었음은 잘 알려진 사실이다. 물론 이런 보살상, 또 특별한 자세의 보살상 유형이 도입될 때 그 도상적 의미까지 그대로 수용되었던 것은 아니다. 다시 말해 간다라에서 물병을 든 보살상이 미륵보살이었다

고 해서 중국에서도 그 유형이 그대로 미륵보살로 받아들여지지는 않았다는 말이다. 한편 돈황과 운강의 불전 부조 중에는 기본적으로 간다라 불전 미술의 구도 유형을 따르고 있는 것이 대다수이다.도251 중국에서 발달하여 일본까지 이어진 아미타삼존상이나 아미타정토도도 간다라의 삼존 부조나 대형 설법도 부조와 흡사한 모습을 보여 준다.도165, 166, 171 간다라의 예들이 아미타불상이나 아미타정토를 나타낸 것이라고 보기는 어렵지만, 그러한 유형을 토대로 동아시아에서 아미타삼존상이나 정토도가 발전되었으리라는 점에는 의심의 여지가 없다.

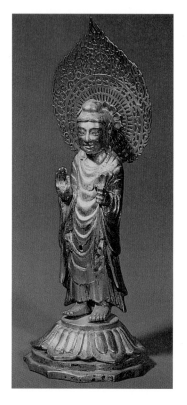

252 금제불입상
경주 황복사지 탑 출토. 통일신라 7세기 말.
높이 13.7cm, 서울 국립중앙박물관.

불상과 보살상을 비롯한 우리나라 불교미술의 많은 기본적인 형식 요소들도 멀리 간다라에 원류를 두고 있다. 예를 들어 경주의 황복사지(皇福寺址) 3층석탑에서 발견된 금제여래입상(7세기 말)에는 여러 세기 전에 발달한 간다라 불상의 원형이 고스란히 간직되어 있음을 볼 수 있다.도252 그러나 양식적인 면에서 간다라 미술이 우리나라 불교조각에 미친 영향은 거의 이야기할 수 없을 만큼 미미하다. 시간적으로나 공간적으로 우리나라의 불교미술과 간다라 미술 사이에는 커다란 간격이 있었다. 또 어떤 영향이 있었더

라도 대부분 서역과 중국을 거쳐 간접적으로 전해졌기 때문에 양식적인 면에서 간다라의 영향을 얼마나 이야기할 수 있을지는 극히 회의적이다.

석굴암에 간다라 미술이 영향을 미쳤다는 이야기를 아직도 종종 듣게 된다. 하지만 석굴암 불상과 간다라 불상이 같은 붓다의 상이라는 점을 제외하고는 시각적으로 양자 사이에 어떤 공통점을 발견하기란 매우 힘들다. 물론 간다라가 불상의 탄생지로서 수많은 후대 불상이 발전할 수 있는 모태가 되었다는 관점에서라면, 석굴암 불상의 연원이 간다라까지 올라간다고 하는 것도 전혀 불가능하지는 않을 것이다.

11

간다라
그 후

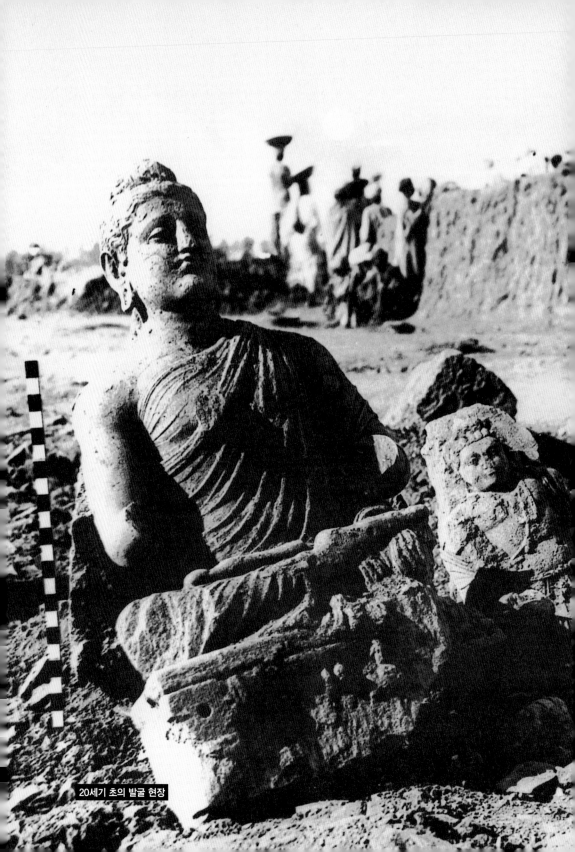
20세기 초의 발굴 현장

이슬람

간다라에 아랍계 이슬람교도들이 침입하기 시작한 것은 7세기 후반부터이다. 아프가니스탄 북부를 필두로 이 지역에서는 이때부터 이슬람 세력이 점진적으로 확대되었다. 이에 따라 이 지역에 있던 불교사원과 그곳의 유물도 이들의 눈길을 끌게 되었다.[1] 9세기 후반에 활동한 아랍 역사가인 이븐 알파키는 발흐에 있던 '노바하르(Nawbahār, Nava-vihāra, 신사新寺)'라는 불교 사원에 대해 다음과 같은 기술을 전한다.

바라미카(발흐의 주민)는 우상을 섬긴다. 그들은 메카의 카바(이슬람의 최고 성소)와 거기서 거행되는 의식에 대한 설명을 듣고, 카바를 본떠 예배 장소를 만들었다. 그곳은 '노바하르'라고 불린다. 이란인들은 이 성소에 순례하여 예배하고 봉헌물을 바치며, 비단으로 덮고, 우스툽이라 불리는 돔에 깃발을 날린다. 돔은 지름이 약 50m이고, 둘레에 원형의 회랑이 있다.[2]

노바하르는 현장의 기록에 '나바 승가람'이라 나오는 유명한 사원이다. 이곳에 있던 '우스툽'은 물론 스투파를 가리킨다. 우스툽이 카바를 본떠서 만들었다는 것은 둘러댄 이야기에 지나지 않을 것이다. 이슬람교도들을 맞으며 불교도들은 스투파를 이슬람의 성소와 연결하여 정당성을 얻어 보려고 안간힘 썼음을 짐작할 수 있다. 그러나 이 사원은 이븐 알파키가 이 기록을 전하기 오래 전인 8세기 초에 이미 파괴되었다.

근본적으로 우상을 배척했던 이슬람의 원리는 불가피하게 많은 불교와 힌두교 상의 파괴를 가져왔다. 이븐 알파키보다 조금 앞서는 야쿠비는 8세기 말 후라산의 태수가 카불 왕국과의 전투를 위해 보낸 군대가 아프가니스탄 북부에서 많은 우상을 부수고 불태운 것을 기록하고 있다.[3] 이때 폰두키스탄의 사원도 파괴된 것으로 짐작된다. 또다른 기록에 의하면, 871년 카불이 함락되자 이곳에 있던 금제·은제 우상 50개가 바그다드의 칼리프에게 보내져 녹여졌다고 한다.[4] 이러한 직접적인 파괴의 손길을 면했다고 해도, 버려진 불교사원과 스투파, 조상은 더 이상 돌보는 사람 없이 두터운 흙먼지 속에 파묻혀 갔다.

977년 가즈니에서 흥기한 마흐무드는 힌두 샤히 왕조를 물리치고, 옛 간다라 지역을 중심으로 강성한 왕조를 건설했다. 이때부터 이 지역을 지배한 세력은 대부분 아프가니스탄이나 그 북쪽의 중앙아시아에 근거지를 두고 있었다. 마흐무드는 남쪽으로 눈을 돌려 북인도의 비옥한 편잡 평원과 갠지스 강 유역까지 수시로 침입하고 약탈하며 인도인들을 두려움에 떨게 했다. 그 과정에서 인도의 많은 사원을 파괴했다고 전한다. 이 중에는 불교사원도 적지 않았으리라 생각된다. 탁트 이 바히 사원도 마흐무드가 파괴했다는 전승이 19세기까지 그 근방 주민들 사이에 내려오고 있었다.[5]

그러나 이슬람교도들이 불교 유적과 유물에 대해 부정적인 시각만을 가졌던 것은 아니다. 몇몇 이슬람 역사가나 문인들은 상당한 관심을 표하기도 했다. 982년에 쓰인 『후두드 알 알람』에는 노바하르 사원지와 바미얀의 '수르흐 부트(Surkh-but, 적색 우상)' 및 '힝 부트(Khing-but, 회색 우상)'에 대한 기록이 나온다. '수르흐 부트'와 '힝 부트'가 바미얀의 두 대불을 가리킨다는 것은 의문의 여지가 없다. 가즈니 왕조

에서 활동했던 유명한 아랍계 역사가 알 비루니(973~1048년)도 바미얀의 대불에 관해 글을 썼으나 지금은 전하지 않는다.[6] 알 비루니의 저술에는 '푸루샤와르(푸루샤푸라, 페샤와르)'에 있던 '카니크 차이티야(카니슈카 차이티야)'에 대한 언급도 있어서, 이때까지도 카니슈카 대탑이 잊혀지지 않고 있었음을 알 수 있다.[7] 인간의 형상을 정묘하게 재현한 간다라의 불교 조상에 대해 가즈니의 궁정에 있던 페르시아계 시인들도 감탄을 금치 못했다. 이들의 글에서 우상(불교 우상)을 뜻하는 '부트'라는 말은 흔히 육체적인 아름다움을 비유하는 표현으로 쓰였다. 그러나 이것은 극히 제한적인 범위에만 해당될 뿐, 대부분의 불교사원과 조상은 박대와 훼손과 망각의 운명을 면할 수 없었다.

1030년 가즈니의 마흐무드가 죽자 인도인들은 잠시 안도했지만 평화는 그리 오래가지 않았다. 12세기 말에는 아프가니스탄의 구르(지금의 하자라 지역)에서 무함마드가 흥기하여 라호르와 델리를 차례로 정복했다. 무함마드는 곧 암살되었으나 그의 장군인 쿠트브 웃딘 아이바크는 델리에 술탄 왕조를 세워 인도의 이슬람 지배 시대를 열었다. 13세기 초에는 몽골의 칭기스칸이 아프가니스탄에 침입했다. 칭기스칸은 바미얀 인근의 샤흐르 이 조하크를 공략하던 손자가 전사하자 그곳에서 살아 있는 것을 모두 살해했다. 그 후 한 세기 동안 바미얀에는 인적이 끊겼다고 한다.[8] 칭기스칸은 가즈니[도253]를 정복하고 물탄(현재의 파키스탄 중부)까지 내려왔다가 몽골로 돌아갔다. 14세기 말에는 칭기스칸의 후손인 티무르가 옥수스 강 너머의 중앙아시아에서 내려와 아프가니스탄을 정복하고 북인도에도 침입했다. 티무르도 우상을 파괴하는 것을 즐겼으며, 이를 통해 참된 신앙을 확립했다고 믿었다. 티무르 왕조는 아프가니스탄에서 16세기 초까지 지속되었다.

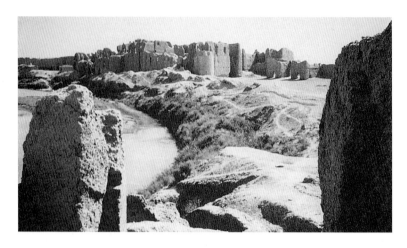

253 가즈니 왕조의 궁성지
11세기.

　16세기에는 투르크계이며 티무르의 후예를 자처하는 바부르가 카불에서 왕조를 일으키고 북인도로 진출하여 무갈 왕조를 열었다. 인도에 가장 성공적으로 뿌리내린 이민족 이슬람 왕조인 무갈은 바부르의 손자인 아크바르 시대(1556~1605년)에 전성기를 맞았다. 이때부터 약 150년 동안 무갈은 라호르와 델리, 아그라를 거점으로 아프가니스탄에서 중인도에 이르는 대제국을 통치했다. 옛 간다라 지역도 물론 무갈의 수중에 있었다. 그러나 무갈 제국은 18세기 초부터 인두 서남부에서 강성해진 마라타의 위협을 받으면서 쇠퇴하기 시작했고, 1739년에 인도에 침입한 페르시아의 나디르 샤에게 대패하여 와해의 길로 들어섰다. 이 틈을 타 1747년 파슈툰족의 아흐마드 샤 두라니가 세력을 잡고 아프가니스탄과 펀잡, 신드를 지배하는 왕조를 세웠으며, 한때 델리를 점령하기도 했다. 파슈툰('파흐툰' 혹은 '파탄'이라고도 한다)은 지금도 옛 간다라 지역 주민의 대다수를 차지하는 종족이다.[9] 이 무렵

편잡에서는 시크교도의 세력이 강성해졌다. 이들은 1799년 라호르를 차지하여 거점으로 삼고, 19세기 전반에 페샤와르 분지, 하자라, 길기트, 발티스탄, 캬슈미르, 라다크까지 영유하게 되었다. 무갈 왕조가 델리를 중심으로 간신히 명맥만 유지하고 있던 이 시대에 아프가니스탄의 두라니 왕조와 편잡의 시크 왕조는 현재 아프가니스탄과 파키스탄 사이의 북쪽 국경선을 경계로 무갈 제국의 옛 서북쪽 영토를 나누어 가졌다. 옛 간다라 지역의 잘랄라바드 분지와 페샤와르 분지도 하이버르 고개를 경계로 나뉘게 되었다.

이렇게 1천여 년의 세월이 지나면서 간다라 미술의 유산뿐 아니라 '간다라'라는 이름조차 까맣게 잊혀져 갔다. 다만 원래 지역에서 훨씬 남쪽에 위치한 아프가니스탄의 '칸다하르(Kandahar)'라는 지명에 그 이름의 흔적이 남아 있을 뿐이었다.[10] 간다라의 유물이 다시 새롭게 살아나게 된 것은 유럽인들이 이 지역에 진출하면서부터이다.

식민지 시대와 유럽인들

유럽인들이 본격적으로 인도에 진출한 것은 16세기부터이다. 특히 영국인들은 1600년 동인도회사를 세운 이래, 먼저 들어온 포르투갈인들을 누르고 세력을 확장해 나갔다. 18세기 중엽에는 뒤늦게 추격해 온 프랑스를 물리치면서 인도에 대한 식민지 지배를 본격화했다. 19세기 초 영국은 무갈 이후 유일하게 제법 강한 세력으로 남아 있던 마라타까지 제압하여 인도의 실질적인 지배자로 등장했다. 이들은 편잡의 시

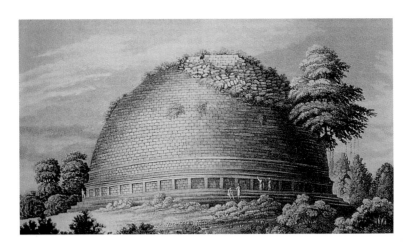

254 마니키얄라 대탑
1808년.

크 왕국에 대한 영향력을 늘려 가는 한편, 아프가니스탄을 완충지대
로 러시아와 대치하며 이때부터 백년간 이른바 '그레이트 게임(Great
Game)'이라 불리는 치열한 외교·군사 대결을 벌였다.[11] 이에 따라 인
도의 서북 지역에 대한 정치적 관심이 고조되면서 이 지역에 영국인들
의 발걸음도 잦아졌다.[12]

　　이슬람 시대를 넘어 유럽인으로서 간다라의 유적과 유물에 대한
최초의 기록을 남긴 사람은 1808년 영국과 아프가니스탄의 협상을 위
해 카불에 왔던 마운트스튜어트 엘핀스톤이다. 그는 바미얀의 '유명한
우상'에 대한 전문(傳聞)과 탁실라 남쪽의 마니키얄라 대탑에 대한 견
문(見聞)을 기록하였다.도254 그는 마니키얄라 대탑에 힌두교적 요소는
전혀 없고 확연히 그리스풍이라고 적고 있다.[13] 1830년에는 시크 왕
실에서 일하던 프랑스인 장교 방튀라가 마니키얄라 대탑을 조사하여
사리기와 그 밖의 유물을 발견했다.[14] 1833년에는 영국의 동인도회사

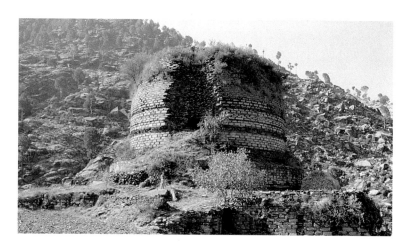

255 파헤쳐진 스투파
스와트의 암룩.

군대를 탈영한 모험가이자 아마추어 고고학자인 찰스 매슨(본명 제임스 루이스)이 카불에 들어와 1838년까지 머물며, 핫다 부근의 유적을 탐사하고 유물을 수집했다.[15] 유명한 비마란 사리기[도51]도 이때 매슨이 수집한 것이다. 유럽인들은 사리기와 오래된 화폐를 수집하기 위해 많은 스투파를 파헤쳤으며, 보물을 찾는 현지인들도 그 뒤를 따랐다. 이 같은 활동은 무분별하게 이어졌다.[도255]

　유럽에서는 15세기부터 고대 유물에 대한 관심이 높아지고 수집 활동도 활발해졌다.[16] 18세기에 들어서면서 이러한 활동은 본격화되어 지중해 세계의 유물뿐 아니라 이집트와 메소포타미아, 페르시아, 인도까지 관심 영역이 확대되었다. 또한 문화사적으로 낭만주의 시대였던 이 시기에는 이국의 신비로운 유적과 유물에 대한 관심이 크게 고조되었다. 매슨같이 인도와 페르시아를 떠돌며 오래된 유적을 탐사하는 사람들이 등장한 것도 바로 이러한 시대 배경 속에서였다. 알렉

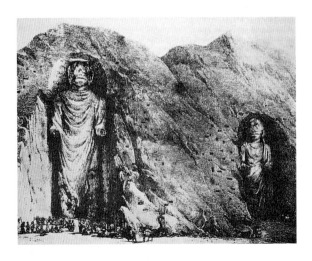

256 바미얀 대불
번스의 글에 소개된 그림.

산드로스가 다녀갔던 땅에서 나온, 그리스 문자가 새겨진 수많은 화폐
와 그리스풍의 신비로운 우상은 유럽인들의 호기심을 자극하기에 충
분했다. 이러한 상황 속에서 간다라의 유물은 이제 불교도들의 숭배
대상도 아니고 이슬람교도들의 이교적 배척 대상도 아닌, 신비롭고 흥
미로운 오래된 유물로서 서양 문화사의 맥락 속에서 새로운 가치를 부
여받으며 새로운 삶을 시작하게 되었다.

　　1830년대에 영국과 아프가니스탄 사이에 공식적인 관계가 확
립되면서 카불에 여러 차례 왕래했던 알렉산더 번스와 한 차례 그
와 동행했던 의사 제임스 제라르도 이 지역의 우상과 유적에 관심을
보였다.[17]도256 제라르는 바미얀의 우상을 보고 처음으로 그것이 '부
다(Budha=붓다)'의 상이라는 것을 알아보았다. 또한 어깨에서 불길이
솟는 불좌상 한 구를 카불 근방에서 캐내 콜카타의 벵골아시아학회로
보냈다. 이것이 인도에 머물던 유럽인들이 최초로 보게 된 간다라 불
상이다.도257 페샤와르 분지에서도 유적과 유물들이 속속 발견되었다.

그 중에는 하슈트나가르에서 발
견된 불상과 같이 힌두교 신상
으로 섬겨지던 것도 있었다.도107
1838년부터 1846년 사이에는 제
임스 프린셉과 크리스티안 라센,
에드윈 노리스의 노력으로 하로
슈티 문자가 거의 해독 단계에
이르렀다.[18] 이를 통해 간다라
유물에 대한 이해는 더욱 진전되
었다.

1839년 러시아와의 관계를
의심하여 아프가니스탄의 내정
에 간섭하고자 했던 영국은 3년
만에 막대한 인명 피해를 입고 아
프가니스탄을 빠져나와야 했다.

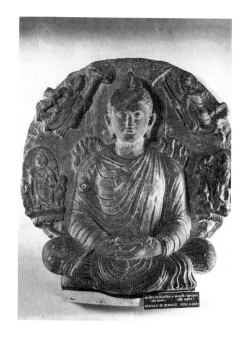

257 어깨에서 불길이 솟는 불좌상(염견불焰肩佛)
베그람 부근 출토. 3~4세기. 폭 40cm.
콜카타 인도박물관.

아프가니스탄과의 협상을 주도했던 번스도 참혹하게 목숨을 잃었다.
이 이후 근 한 세기 동안 아프가니스탄에서 유럽인들은 어떤 조사도
할 수 없었다. 다른 한편 영국은 편잡의 시크 왕국과 두 차례 전쟁을
벌인 끝에 1849년 편잡을 직할 식민지로 삼았다. 이에 따라 당시 편잡
에 포함되어 있던 페샤와르 분지에 접근이 쉬워지면서 이 지역에 대한
조사가 활발해졌다.[19]

페샤와르 분지의 불교사원과 조각에 대한 본격적인 조사를 시작
한 사람은 알렉산더 커닝엄(1814~1893년)이다.[20]도258 원래 영국군 공
병 장교 출신인 커닝엄은 퇴역 후 인도의 초대 고고학조사관으로 임명

258 알렉산더 커닝엄

되어 1861년부터 1865년까지 정력적인 활동을 펼쳤다. 그의 활동 범위에는 물론 편잡도 포함되어 있었다. 그는 페샤와르 분지와 탁실라에서 많은 사원지를 조사하고 조상과 부조를 수습했다. 그의 조사 기록은 그 뒤 여러 차례에 걸쳐 훼손되거나 정비되기 이전의 간다라 유적의 모습을 아는 데 중요한 자료가 된다.[21] 커닝엄이 활동을 시작하기 직전인 1850년대에는 스타니슬라스 줄리앙이 현장의 전기와 『대당서역기』를 최초로 유럽어(프랑스어)로 번역했다.[22] 이에 따라 간다라의 불교 유적에 대한 역사·지리 정보가 훨씬 풍부해졌으며, 커닝엄의 조사도 이 책에 크게 힘입었다.[23]

커닝엄도 요즘 기준으로는 고고학자라고 이야기하기 어려운 사람이지만, 그에 훨씬 못 미치는 무자격자들도 유물의 발굴과 수집에 앞다투어 참여했다. 물론 이들의 작업은 조사라기보다 훼손과 파괴에 가까웠다. 많은 이름이 이 시대에 자취를 남기고 있다. 특히 1851년 페샤와르 분지 중앙부의 마르단에 주둔한 영국군 수비대는 커닝엄보다 앞서 여러 경로를 통해 다량의 조각품을 수집했다. 예를 들어 이 부대 소속의 럼스던 대위는 1852년 자말 가르히에서 열두 필의 낙타에 많은 석조품을 실어 왔다. 이 유물들은 바로 영국으로 반출되어, 만국박람회가 열린 바 있는 수정궁(Crystal Palace)에 진기한 물품으로 전시되었다. 그러나 불행히도 이 유물들은 1866년 일어난 수정궁의 화재로 모

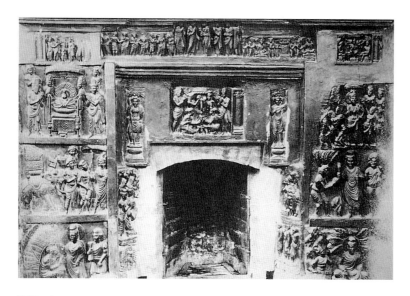

259 마르단의 영국군 부대 벽난로를 장식한 간다라의 불전 부조들

상단 중앙에서 '기원정사의 보시'(도151),
오른쪽 열 세 번째와 네 번째 단에서 '금강좌에 깔 짚을 받는 붓다'(도61)와 '마왕을 물리치는 붓다'(도148),
왼쪽 열 최하단에서 '스승을 방문한 붓다'(도147)의 장면을 볼 수 있다.

조리 파괴되고 말았다. 마르단에 남은 상과 부조는 이 부대 장교클럽의 곳곳을 장식했다. 벽난로를 꾸미고 있던 부조에는 지금도 검게 그을린 흔적이 남아 있다.도259 1885년에는 커닝엄이 발굴한 유물을 싣고 유럽으로 향하던 인더스 호가 인도양에서 침몰하여 많은 귀중한 유물이 수장되기도 했다.24) 간다라 미술은 망각의 시간을 벗어났지만, 이같이 또 다른 수난을 피할 수 없었다.

다행히 대다수의 유물은 현지에 남았다. 이들은 1860년대에 개설된 페샤와르의 임시 박물관과 1867년에 개관된 라호르박물관, 1876년에 개관된 콜카타의 인도박물관에 수장되었다. 특히 라호르박물관은『정글북』등 인도를 무대로 한 여러 모험소설의 저자로 잘 알려진

260 잠잠마(대포) 위에 앉은
킴과 그를 바라보는 티베트 라마

존 록우드 키플링의 석고 부조.

러디어드 키플링의 아버지인 존 록우드 키플링이 초대 관장을 지낸 곳이다. 키플링의 소설인 『킴』(1901)의 첫 부분에는 현지인들이 '아자입가르(ajaib-gher)'라고 불렀던 라호르박물관에 대한 서술이 나온다.도260 '아자입가르'는 '놀라운 물건이 많이 있는 곳'이라는 뜻으로, 키플링은 '원더 하우스(Wonder House)'라고 불렀다. 라호르의 거리에서 떠돌며 사는 영국인 고아 킴이 티베트 라마(승려)를 이끌고 '원더 하우스'로 들어가는 장면에서 그 안에 진열된 불교조각 컬렉션은 다음과 같이 묘사되어 있다.

입구의 홀에는 커다란 그리스풍 불교 조상들이 서 있었다. 이 상들이 언제 만들어졌는지는 아마 학자들이나 알 것이다. 신비롭게 이곳에 전해진 그리스인들의 감각과 능숙하게 교감했던 이름 모를 장인들이 이 상들을 새겼을 것이다. 이 밖에 인물이 새겨진 프리즈와 조상, 부조의 딘편이 수백 점 있었다. 이들은 북쪽 지방의 불교 스투파와 비하라의 벽돌 벽을 장식하던 것이다. 이제는 발굴되고 레이블이 붙여져 이 박물관의 자랑거리가 되어 있었다. 놀라움에 사로잡혀 입을 다물지 못하고 여기저기 둘러보던 라마는 커다란 부조 앞에 눈길을 멈추었다. 붓다의 대관식 또는 숭배 장면이라고 생각되는 이 부조의 가운데에는 붓다가 연화 위에 앉아 있었다. 매우 깊게 새겨진

꽃잎은 거의 배경에서 떨어진 듯했다. 그 주위에는 여러 계위의 왕과 고승, 과거의 붓다가 중앙의 붓다를 찬탄하고 있었다. 아래쪽에는 연꽃으로 뒤덮인 물에서 물고기와 새들이 뛰놀고 있었다. 나비같이 날개 달린 두 명의 천인이 붓다의 머리 위에서 화관을 들고 있고, 그 위에는 보살의 보관이 달린 산개를 또 다른 한 쌍이 받치고 있었다.

"세존이시여, 세존이시여. 이것은 석가모니 부처님 바로 그분이십니다."

라마는 거의 흐느끼며 작은 소리로 게송(偈頌)을 외우기 시작했다.[25]

서양 문명에서 태동한 근대적 기관인 박물관이라는 새로운 환경에서 적어도 1500년 전의 불상은 수천 킬로미터 떨어진 낯선 곳 티베트에서 온 라마와 새로운 교감을 하고 있다.[26] 키플링이 이 글에서

261 현재의 라호르박물관

언급한 부조는 물론 모하메드 나리에서 출토된 대형 설법도 부조이다.도168 현재 남아 있는 라호르박물관은 『킴』에 묘사된 건물은 아니고, 1894년에 새로 지어진 것이다.27)도261 그러나 킴이 타고 놀던 대포 '잠잠마'는 아직도 라호르박물관 앞쪽의 큰길 한가운데에서 끊임없이 오가는 차들 속에 놓여 있다.

　1857년에 일어난 인도인들의 대폭동을 계기로 영국은 동인도회사를 통한 통치를 포기하고, 식민지 정부를 세워 인도를 직접 통치하게 되었다. 서북쪽에 위치한 아프가니스탄은 계속 영국과 러시아의 야망을 저지하며 독립을 유지했다. 스와트는 19세기 말에 비로소 영국의 세력권에 들어와서 이때부터 이 지역에 대한 조사가 가능해졌다. 페샤와르 분지와 스와트는 거대한 식민지의 펀잡 주에 속했다가 1901년 서북변경주(Northwest Frontier Province)로 분리되었다. 이 이름의 행정 단위는 1947년 파키스탄이 독립한 뒤에도 유지되다가 2010년에 카이버르 파흐툰흐와 주로 변경되었다. 인더스 강 동안(東岸)의 탁실라는 펀잡 주에 남았다.

262 존 마샬

　19세기에 이루어진 무분별한 발굴과 유물 수집에 종지부를 찍고 학술적인 조사가 본격적으로 이루어진 것은 1899년 로드 커즌(1905년까지 재임)이 인도의 총독으로 취임하면서였다. 인도의 문화재 보존에 각별한 관심을 가졌던 그는 1901년 케임브리지에

263 사흐리 바흐롤(마운드 D) 발굴 현장
20세기 초.

서 서양 고전고고학을 전공한 25세의 젊은 학자 존 마샬(1876~1958년)을 새로이 정비된 인도고고학조사국의 책임자로 불러들였다.도262 이때부터 20여 년간 마샬의 지휘 아래 고고학조사국의 서북변경주 분국은 페샤와르 분지와 탁실라에서 활발하게 조사 활동을 전개했다.도263 탁트 이 바히와 사흐리 바흐롤, 자말 가르히 등이 이때 비로소 체계적으로 발굴되었다. 이 작업은 D. B. 스푸너, 오렐 스타인(1862~1943년),도264 H. 하그리브스 등이 맡았다. 세 차례의 중앙아시아 탐사로 명성이 높았던 스타인은 1904년부터 서북변경주 분국의 책임자로 일했고, 두 번째 탐사에 나서기 직전인 1911년부터 1912년까지는 직접 발굴에 참여하기도 했다.[28] 이들의 발굴 성과는 오늘날의 기준으로 볼 때는 매우 미흡하지만 그 이전과는 비교할 수 없는 수준의 보고문을 통해 소개되

264 오렐 스타인

265 알프레드 푸셰

었다.[29] 마샬 자신도 1913년부터 10여 년에 걸쳐 직접 탁실라에 대한 발굴을 지휘했다.

한편 프랑스의 소르본에서 산스크리트학을 전공한 알프레드 푸셰(1865~1952년)도 19세기 말 간다라 미술 연구에 뛰어들었다.[도265] 불교 문헌에 대한 해박한 지식을 바탕으로 그는 특히 불전 미술의 도상 해명에 주력하면서, 1905년부터 1922년까지 총 세 권(정식으로는 2권 3부)에 이르는 『간다라의 그리스풍 불교미술』이라는 방대한 저작을 출간했다. 그는 박트리아의 그리스인 왕국이 간다라 미술의 탄생에 미친 영향을 해명하려는 집념을 평생 버리지 않고, 만년까지 아프가니스탄의 박트리아 유적 탐사에 주력했다.[30]

20세기 초 마샬과 푸세, 그리고 『인도 불교미술』(1895년)을 쓴 알베르트 그륀베델과 최초로 유럽어로 된 『인도미술사』(1911년)를 쓴 빈센트 스미스에 이르러 간다라의 불교 유물은 단순히 흥미로운 오래된 물건이 아니라 '미술'의 범주에서 거론되게 되었다. '미술(fine arts)'이라는 개념은 15세기 이래 유럽의 문화사적 맥락에서 탄생한 것으로, 인도인이나 고대 간다라인에게는 물론 전혀 낯선 개념이다. 이제 간다라의 '우상'은 호고적(好古的)인 취미의 대

상이 아니라 심미적(審美的)인 관조와 감상의 대상으로서 새로운 의미를 부여받으며 '서양 미술사의 기준'에 따라 분석과 재평가가 이루어지게 되었던 것이다.

20세기 초까지 영국과 러시아의 대립 속에 완충지대로서 독립을 유지했던 아프가니스탄은 영국에 대한 의심의 눈초리를 거두지 않고 다른 유럽 학자들의 고고학 조사마저 한사코 거부하고 있었다. 따라서 많은 학자들이 갈망하고 있던 박트리아 유적에 대한 탐사도 이루어질 수 없었다. 스타인도 그러한 학자 가운데 한 사람이었다. 그러나 아프가니스탄에 먼저 발을 내디딘 것은 스타인이 아니라 푸셰였다. 푸셰는 영국과 아프가니스탄 간의 관계 개선으로 희망에 부풀어 있던 스타인을 따돌리고, 1922년 프랑스인들이 아프가니스탄에서 30년간 고고학 조사를 독점할 수 있는 권리를 따냈던 것이다.[31] 이때부터 푸셰와 그를 이은 조제프 아켕 등 프랑스인들은 제2차 세계대전이 발발할 때까지 발흐와 핫다, 쇼토락, 바미얀, 베그람 등지에서 활발한 조사를 벌일 수 있었다.[32] 그 결과 발굴된 많은 유물들은 1922년 카불에 개설된 왕실박물관에 소장되었다. 이것이 카불박물관의 전신이다.[33]

영국령 인도에서는 1907년 페샤와르박물관이 본격적으로 개관하여 새로운 발굴품을 수장했다. 라호르박물관에 있던 유물 일부가 이곳으로 옮겨졌다. 한편 탁실라에서 출토된 많은 유물을 수장·전시하기 위해 1928년에는 탁실라박물관이 문을 열었다. 1923년 마샬이 은퇴한 뒤에도 페샤와르 분지와 탁실라에서는 고고학 조사가 계속되었지만, 20세기 초와 같은 활발한 활동은 이루어지지 않았다.

그 이후와 오늘

1947년 파키스탄의 독립과 더불어 페샤와르 분지와 탁실라, 스와트의 조사는 파키스탄인의 손으로 넘어가게 되었다. 그 이래 파키스탄 정부의 박물관·고고학국과 페샤와르대학의 고고학과가 중심이 되어 간다라 유적의 발굴과 보존 작업을 활발히 전개해 오고 있다. 이와 아울러 영국인, 이탈리아인, 일본인의 발굴 작업 또한 지금까지 꾸준히 이어지고 있다.

독립 시 편잡이 파키스탄령과 인도령의 두 지역으로 분할됨에 따라 라호르박물관 소장품의 일부는 인도령 편잡 주의 새로운 수도인 찬디가르의 박물관으로 옮겨졌다. 그래서 과거에 라호르박물관 소장품으로 알려진 유물들 가운데 상당수는 현재 찬디가르박물관에 가야만 볼 수 있다. 신생국 파키스탄에서는 1969년 수도 카라치에 국립박물관을 세우고, 이곳에 페샤와르박물관과 탁실라박물관 소장품 일부를 이관했다. 스와트와 디르에서 새로운 유물이 다량 출토됨에 따라 스와트 군(郡)의 도읍인 사이두 샤리프와 디르 군의 착다라에도 각각 1963년과 1979년에 박물관이 설치되었다.

2차 세계대전 뒤에도 아프가니스탄에서는 프랑스인들이 조사와 연구 활동을 주도했다. 이들에 의해 수르흐 코탈과 아이 하눔, 인더스 문명기의 유적인 문디가크에 대한 발굴이 속속 이루어졌다. 이 밖에 소련인과 이탈리아인, 영국인, 미국인, 일본인도 부분적으로 조사에 참여했다. 아프가니스탄인들은 독자적으로 타파 슈투르를 발굴했다. 이러한 활동은 1979년 소련이 아프가니스탄을 침공하면서 전면 중단되

266 훼손된 카불박물관의 유물 카드
1994년경.

었다. 10년간의 내전 끝에 소련인들이 아프가니스탄을 떠나고 1992년 무자헤딘 정권이 들어선 뒤 1996년 탈레반이 정권을 장악할 때까지, 계속된 혼란기에 카불박물관에 소장되어 있던 간다라 미술품 다수가 유실되었다.[34]도266 이에 더하여 탈레반은 2001년 아프가니스탄 각지에서 비(非)이슬람 유적이나 인물 조상에 대한 대대적인 파괴를 자행했다. 20여 년간의 전쟁을 통해 대부분의 핫다 유적, 타파 사르다르, 바미얀을 비롯한 많은 훌륭한 유적들이 역사의 뒤안길로 사라졌다.[35]

　　간다라 미술에 대한 유럽인들의 관심은 일찍부터 상당히 높았다. 서양의 '위대한' 미술 전통이 동양의 대표적 종교인 불교의 불상이 탄생하는 데 중요한 기여를 했고, 지중해 세계의 미술양식이 수천 킬로미터나 떨어진 동방에서 수백 년 동안 꽃피었던 사실은 사람들을 매료시키기에 충분했다. 그리하여 많은 조각 유물이 수집·반출되어 유럽

의 여러 박물관에 수장되었다. 이 가운데 런던의 대영박물관 컬렉션이 양과 질의 양면에서 으뜸이라고 할 수 있다. 다음으로 베를린의 아시아미술박물관, 파리의 기메박물관, 런던의 빅토리아앤드앨버트박물관(옛 사우스켄싱턴박물관)도 중요한 컬렉션이다. 다행히 어떤 구미의 컬렉션도 파키스탄의 컬렉션에는 훨씬 못 미친다. 파키스탄의 독립 후에는 이탈리아가 스와트를 중심으로 유적 조사에 활발하게 참여하면서 적지 않은 유물을 양도받아, 로마의 국립동양미술박물관도 상당히 큰 컬렉션을 갖게 되었다.

동양에서 불교미술 연구를 처음 시작한 일본에서도 간다라 미술에 대한 관심은 20세기 초부터 싹텄다. 처음에는 문헌을 통한 연구가 주류를 이루었지만, 1960년대부터는 파키스탄과 아프가니스탄의 실제 유적 조사에 참여하여 지금까지도 발굴 조사를 해오고 있다. 물론 파키스탄의 어려운 사정 때문에 자격이 미흡한 사람들에게도 발굴에 참여할 수 있는 기회가 주어지기도 했다. 일본에서 간다라 미술은 어느 나라와도 비교할 수 없는 대중들의 열렬한 관심을 모았다. '실크로드'라는 말에 거의 센티멘털하게 심취하는 일본의 문화소비자들에게 '간다라'라는 말 또한 대단한 상업적 위력을 지녔던 것이다. 간다라의 조각 유물에 대한 수집도 일찍부터 개인 소장가를 중심으로 활발하게 이루어져, 지금까지 일본은 간다라 조각의 가장 큰 구매자이다.

문제는 수많은 위작(僞作)이 일본의 개인 컬렉션으로 들어가 버젓이 진품 행세를 하고 있다는 점이다. 1980년대 중반 일본에서는 수십만 달러라는 막대한 가격으로 구입한 보살상이 위작이라는 주장이 제기되어 언론에서 커다란 화제가 되었다.[36] 이 보살상을 구입한 부유한 의사는 이 상의 위작 여부를 묻는 전단을 세계 각지에 뿌리기도 했

267 "위작인가, 진작인가?
정보를 알려 주시는 분에게 사례합니다"

일본인 수집가 카메히로 씨가 보살상의 진위를
묻기 위해 전 세계에 뿌린 전단.

다.도267 이 논란은 결국 흐지부지되고 말았지만, 이 보살상이 머리와 발목 이하, 손 등 여러 부분을 새로이 제작하여 조합한 것이라는 데에는 이제 이견이 없다. 문제는 이 논란이 터지기 전에 이 상이 미국의 유수 박물관들에서 열렸던 '쿠샨 조각' 전시회와 일본의 나라 국립박물관에서 열렸던 '보살' 전시회에 버젓이 출품되어 매우 중요한 작품으로 전문가들의 '공인'을 받았다는 점이다.37) 이것은 간다라 미술의 위작 제작과 유통 문제가 전문가들의 눈도 속일 만큼 심각한 수준에 이르렀음을 예증해 준다.

　실제로 현재 시장에서 유통되고 있는 간다라 미술품은 진위가 의심스러운 작품들이 대다수이다. 국제적인 경매사의 경매 출품작들도 예외는 아니다. 일본을 포함한 세계 각국의 개인 컬렉션에도 수상쩍은 작품이 헤아릴 수 없이 많다. 근래에 갑자기 학계에 알려져 많은 관심을 끌었고 이미 많은 전문가들의 공인을 받은 작품 가운데에도 의심을 떨쳐 버릴 수 없는 것이 상당수이다. 놀랍지만 전문 연구자들의 글에도 이러한 작품들이 종종 인용되고 있다. 간다라 미술의 상업적 가치 상승과 상대적인 공급 부족으로 인한 이 같은 위작의 양산과 유통은 이미 학술적인 문제로까지 비화되고 있는 것이다. 위작의 범람과 더불어 간다라 미술품의 '물건'으로서의 역사는 새로운 국면을 맞고 있다고도 할 수 있다.

　지난 10여 년간 우리나라의 학계와 문화계에서도 간다라 미술에 대한 관심이 부쩍 높아졌다. 불교미술의 기원지로서, 동서 문화 교류의 현장으로서 간다라는 많은 사람들의 시야에 들어와 있다. 그 와중에 간다라 미술은 학문이라는 이름의 사업이나 흥행 활동에서도 '좋은 상품'이 된 듯하다. 불교도들에게도 간다라는 대승불교의 발생지로서,

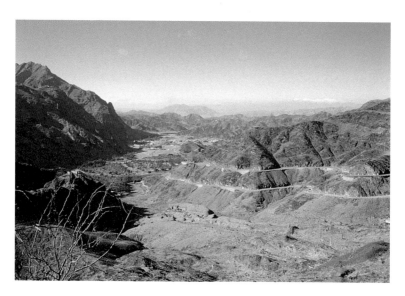

268 하이버르 고개의 란디 코탈에서 아프가니스탄 쪽을 바라본 모습
멀리 눈 덮인 힌두쿠시가 보인다.

불상의 탄생지로서 새로운 순례지로 떠오르고 있다. 일반인 가운데에
도 간다라 미술에 열광적으로 심취하는 이들이 적지 않다.

아마 사람들은 다른 어느 지역의 불상보다도 간다라 불상에 쉽게
끌릴지 모르겠다. 우리나라 불교미술 연구자들의 글에서도 간다라 불
상에 대한 극찬을 종종 대하게 된다. 이러한 태도를 갖게 되는 이유는
무엇보다 이 불상 양식의 주조(主調)를 이루고 있는 서양 고전 양식에
내재한 이상주의적 표현에 대한 호감 때문일 것이다. 확실히 간다라 불
상은, 상징성이 강하여 종종 정말 우상같이 느껴지기도 하는 많은 동양
의 불상에 비해 어딘가 고상한 듯한 분위기를 풍긴다. 간다라 불상에서
는 고결한 성인의 인간적인 느낌을 눈으로 보는 그대로 받게 되는 것
이 사실이다. 그러나 이것은 어느덧 우리 의식 속에 깊게 내면화되어

있는 서양의 고전주의적 표현에 대한 선호 때문일 수 있다. 지난 한 세기 동안 우리들이 젖어든 서구화를 통해, 어떤 것이 성스럽고 고결해 보이고, 또 어떤 것이 고급스럽고 조각다워 보이는가에 대해 어느덧 우리가 갖게 된 고정관념 때문일 수 있는 것이다. 그와 반대로 간다라 미술을 서양 고전미술의 한 갈래로서 퇴행적인 지방 양식에 불과하다고 평가절하 하는 견해도 있다. 서양 고전미술의 기준에서 본다면, 간다라 미술은 대부분 형식화되고 무미건조하며 기술적으로도 어설픈 것이 사실이다. 그러나 우리는 외면적인 형상만을 문제 삼으며, 여기에서 성취될 수 있었던 독특한 정신성의 표현을 과소평가해서는 안 될 것이다.

기술적인 면이나 개인적인 감동의 범위를 넘어서는 예술적 평가는 상대적인 것일 수밖에 없다. 그러나 단순한 예술적 평가를 넘어서 간다라 미술이 인류 문명사에서 동서의 문화적 만남의 귀중한 예화(例話)로서 가지는 가치에는 의문의 여지가 없다. 2천 년 전 이곳에서는 헬레니즘 문화와 불교의 신비로운 만남이 있었고, 그 결실인 간다라 미술은 그리스와 이란, 인도와 중국을 연결하는 문명사의 대사건으로 발전했다. 그로부터 오랜 세월이 지나 유럽의 학자들은 어린 시절 알렉산드로스의 전기를 읽고 이 미지의 세계에 남겨진 그리스인들에 대한 꿈을 키우며 이 분야의 연구에 들어섰다. 한편 동양의 많은 이들은 간다라를 불교의 또 하나의 고향으로 여기며 현장과 혜초의 발걸음을 좇아 이 땅에 순례의 발길을 내딛는다. 알렉산드로스, 메난드로스, 아폴로니우스, 카니슈카, 석가모니, 아쇼카, 아쉬바고샤, 바수반두······. 인연의 불꽃으로 나타났다 사라져 간 수많은 이름과 더불어 간다라는 풍부한 상념을 일으킨다. 무엇보다 그것이 간다라 미술을 다른 미술과 구별 짓는 특징이며, 끊임없이 동서의 많은 이를 매료시키는 이유일 것이다.

부록

주석

용어해설

참고문헌

도판목록

찾아보기

간다라 전도

주석

프롤로그

1) 여기 서술된 알렉산드로스의 인도 원정에 대해서는 주로 다음을 참조했다. 아리아누스가 쓴 알렉산드로스 원정기의 영역본 Arrian, *The Campaigns of Alexander*, trans. Aubrey de Sélicourt (Harmondsworth, 1978), pp. 239‑300; J.W. McCrindle, *The Invasion of India by Alexander the Great as Described by Arrian, Q. Curtius, Diodoros, Plutarch and Justin* (Westminster, 1896); Peter Green, *Alexander of Macedon, 356–323 B.C., A Historical Biography* (Berkeley and Los Angeles, 1991), pp. 297‑410; A.B. Bosworth, *Alexander and the East, the Tragedy of Triumph* (Oxford, 1996). 우리말로 번역된 마이클 우드(Michael Wood)의 『알렉산드로스, 침략자 혹은 제왕』(원제: *In the Footsteps of Alexander the Great*, 1997)(남경태 옮김, 중앙M&B, 2002)은 쉽게 읽을 수 있는 참고서이다.

2) Green, *Alexander of Macedon*, p. 380과 주 47.

3) 포루스(Porus)는 라틴어식 표현이며, 원래 인도 이름은 포라바(Paurava)였던 것으로 알려져 있다. E.R. Bevan, "Alexander the Great," in *The Cambridge History of India*, ed. E.J. Rapson, vol. 1, Ancient India (Cambridge, 1922), p. 313, n. 1. '포라바'는 '푸루(Pūru)의 후손' 혹은 '푸루의 왕'이라는 뜻으로, 푸루족(族)은 『리그베다』에 여러 차례 언급되어 있고, 포라바는 『마하바라타』에 인도 북쪽 또는 동북쪽에 사는 종족으로 역시 자주 언급되어 있다. 라틴어 문헌에 나오는 포루스는 '포라바'가 아니라 '푸루'를 옮긴 것일 가능성도 있다. Cf. M. Monier‑Williams, *Sanskrit English Dictionary* (Oxford, 1899), p. 651.

4) 에티오피아에 전하는 전승에 그렇게 기록되어 있다. *Proceedings of the Indian History Congress* (1938), p. 88 (Sudhakar Chattopadhyaya, *The Achaemenids and India*, New Delhi, 1974, p. 22에서 재인용).

1) *Ṛgveda*, I.126.7; *Atharvaveda*, V.22.14. Cf. A.A. MacDonell and A.B. Keith, *Vedic Index of Names and Subjects* (London, 1912), vol. 1, pp. 218–219; Francine Tissot, *Gandhâra* (Paris, 1985), pp. 28–29.

2) J.M. Cook, "The Rise of the Achaemenids and Establishment of Their Empire," in *The Cambridge History of Iran*, vol. 2: The Median and Achaemenian Periods, ed. Ilya Gershevitch (Cambridge, 1985), pp. 244–245.

3) Louis de La Vallée Poussin, *L'Inde aux temps des Mauryas et des Barbares, Grecs, Scythes et Yue–tche* (Paris, 1930), p. 17.

4) '16대국'(Soḷasamahājanapadā)에 관해서는 B.C. Law, "North India in the Sixth Century B.C.," in R.C. Majumdar, ed., *The History and Culture of the Indian People*, vol. 2, The Age of Imperial Unity (Bombay, 1951), pp. 1–17.

5) 간다라의 명칭에 관해서는 Wladimir Zwalf, *A Catalogue of the Gandhāra Sculpture in the British Museum* (London, 1996), vol. 1, p. 17, n. 1.

6) *Rāmāyaṇa*, VII, 113.11, 114.11.

7) Chattopadhyaya, *The Achaemenids and India*, p. 17.

8) 법현(法顯)만은 예외적으로 페샤와르 분지 안에서 '건다위국(揵陀衛國)'(간다라＝푸슈칼라바티 부근)과 '불루사국(弗樓沙國)'(푸루샤푸라)을 구분하여 설명하고 있다. 『법현전(法顯傳)』, T2085, 51:858b('T…'는 『대정신수대장경大正新修大藏經』의 수록 번호 및 권:면의 약칭임), cf. 長澤和俊 譯註, 『法顯傳·宋雲行紀』(東京, 1971), pp. 37–45; 고려대학교 한국사연구소 엮음, 『고승법현전―고려재조대장경본의 교감 및 역주』(아연출판부, 2013), pp. 103–113. 이 밖에 『법현전』의 번역으로는 Samuel Beal, *Si–yu–ki, Buddhist Records of the Western World*, 2 vols.(1884)에 수록된 것과 James Legge, *A Record of Buddhistic Kingdoms* (Oxford, 1884)가 많이 이용된다. 이 책에서는 독자들의 편의를 위해 고려대 한국사연구소의 한글 번역본(이하 『고승법현전』이라 약칭함)을 제시한다.

9) 하이버르–파흐툰흐와 주는 원래 영국 식민지시대 이래 Northwest Frontier Province(줄여서 NWFP)라 불렸으나, 2010년 현재의 이름으로 바뀌었다.

10) Benjamin Rowland, *The Art and Architecture of India* (Harmondsworth, 1977), p. 23

(『인도미술사』, 이주형 옮김, 예경, 1996, p. 17).

11) 그럼에도 불구하고 저자는 서력기원 후 갠지스 강 유역에서 인도 문명의 주도권
이 확립되기 전에 간다라는 갠지스 강 유역과 경쟁하고 있던 또 하나의 인도라 본
다. 서북쪽에 있던 이 '또 하나의 인도'는 '갠지스 강 유역의 인도'에 비해 문화적으
로 훨씬 개방적이고 복합적이었다. 그리고 그것을 단적으로 표상해 주는 것이 간다
라 미술이라 할 수 있다. 이에 대해 저자는 짧은 글을 쓴 바 있으나, 앞으로 이러한
관점과 맥락에서 간다라 미술을 서술하는 다른 종류의 글(혹은 책)을 쓸 계획이다.
Juhyung Rhi, "On the Peripheries of Civilizations: The Evolution of a Visual Tradi-
tion in Gandhāra," *Journal of Central Eurasian Studies* 1 (2009), pp. 1 – 13.

12) W.W. Tarn, *The Greeks in Bactria and India* (Cambridge, 1938); A.K. Narain, *Indo-
Greeks* (Oxford, 1957); Ludwig Bachhofer, "On Greeks and Śakas in India," *Journal
of the American Oriental Society* 61 (1941), pp. 223 – 250; J. Marshall, "Greeks and
Sakas in India," *Journal of the Royal Asiatic Society of the Great Britain and Northern
Ireland* (이하 *JRAS*로 약칭함) (1947), pp. 3 – 32; B.Ja. Staviskij, *La bactriane sous les
Kushans* (Paris, 1986).

13) R.B. Whitehead, *Catalogue of Coins in the Punjab Museum, Lahore*, vol. 1: Indo –
Greek Coins (Lahore, 1914); Ahmad Hasan Dani, *Bactrian and Indus Greeks: A Ro-
mantic Story from their Coins* (Lahore, 1991); Osmund Bopearachchi, *Monnaies gréco-
bactriennes et indo-grecques* (Paris, 1991); 이주형, 『간다라 미술』(간다라미술대전 도록,
1999), pp. 83 – 87(도 1 – 6).

14) 박트리아에서 유래한 그리스인 왕들의 계보와 재위 연대에 대해서는 많은 이설이
있으며, 후대로 갈수록 의견의 편차는 커진다. 여기서는 탄(Tarn, *The Greeks in Bactria
and India*)과 나라인(Narain, *Indo-Greeks*), 다니(Dani, *Bactrian and Indus-Greeks*), 시르
카르(D.C. Sircar, "The Yavanas," in *The History and Culture of the Indian People*, vol. 2, pp.
101 – 119)의 견해를 참고하여 저자 나름대로 재구성했다.

15) Richard Salomon, *Indian Epigraphy* (Oxford, 1998), pp. 209 – 215.

16) 헬레니즘이 인도 문화 전반에 미친 영향에 대해서는 Gauranga Nath Banerjee, *Hel-
lenism in Ancient India* (London, 1920) 참고.

17) 역사적 붓다의 연대에 대해서는 다양한 설이 있으나, 근래 불교학계에서는 기원
전 5세기설에 대체로 의견이 모아지고 있다. Heinz Bechert, ed., *The Dating of the*

Historical Buddha, Die Datierung des historischen Buddha, 2 vols. (Göttingen, 1991).

18) Jean Przyluski, *La légende de l'empereur Açoka* (Paris, 1923); John S. Strong, *The Legends of King Aśoka* (Princeton, 1983); Étienne Lamotte, *History of Indian Buddhism* (Louvain‒la‒Neuve, 1988), pp. 223‒227.

19) Lamotte, *History of Indian Buddhism*, pp. 227‒228.

20) F.R. Allchin and H. Hammond, eds., *The Archaeology of Afghanistan* (London, 1978), pp. 192‒198.

21) Cf. 中村元,『インド思想とギリシア思想との交流』(東京, 1959).

22) N.G. Majumdar, "The Bajaur Casket of the Reign of Menander," *Epigraphia Indica* 24 (1937‒38), pp. 1‒8.

23) Sten Konow, *Kharoṣṭhī Inscriptions* (Calcutta, 1929), pp. 1‒4.

24) 塚本啓祥,『インド佛教碑銘の研究 I』(京都, 1996), Junnar 33, Karli 7, 10, 12, 15, 18, 21, Nasik, 19, Sanchi 75, 419, 461.

25) Alfred Foucher, *La vieille route de l'Inde de Bactres à Taxila*, Mémoires de la Délégation Archéologique Française en Afghanistan (이하 MDAFA로 약칭함), vol. 1 (Paris, 1942), pp. 73‒75, 79‒83, 113‒114.

26) Paul Bernard, "Ai Khanum on the Oxus: A Hellenistic City in Central Asia," *Proceedings of the British Academy* 53 (1967), pp. 71‒95. 베르나르의 주도 아래 프랑스의 아프가니스탄고고학조사단은 소련군이 아프가니스탄을 침공한 1979년 이전까지 10여 년간 연차적으로 발굴을 시행했다. 그 결과 1973년에 나온 제1권부터 제8권(1992)까지 방대한 보고서(*Fouilles d'Ai Khanoum*, MDAFA 21, 26‒31)가 출간되었다. 아울러 이주형,『아프가니스탄, 잃어버린 문명』(사회평론, 2004), pp. 44‒57 참조.

27) Elizabeth Errington and Joe Cribb, eds., *The Crossroads of Asia, Transformation in Image and Symbol in the Art of Ancient Afghanistan and Pakistan* (London, 1992), pp. 107‒108.

28) Mortimer Wheeler, *Chārsada, A Metropolis of the North–West Frontier* (London, 1962).

29) A.H. Dani, "Shaikhan Dheri Excavations, 1963 & 1964 Seasons (In Search of the Second City of Pushkalavati)," *Ancient Pakistan* 2 (1965‒66), pp. 17‒213.

30) 탁실라에 관해서는 J.H. Marshall, *Taxila*, 3 vols. (Cambridge, 1951); A.H. Dani, *The Historic City of Taxila* (Paris and Tokyo, 1986).

31) J.Ph. Vogel, "The Garuda Pillar of Besnagar," *Archaeological Survey of India Annual Report* (이하 *ASIAR*이라 약칭함) 1908 – 09 (1912), pp. 126 – 129; Susan L. Huntington, *The Art of Ancient India* (New York and Tokyo, 1985), fig. 5.1.

32) Marshall, *Taxila*, pp. 225 – 227, cf. Saifur Rahman Dar, *Taxila and the Western World* (Lahore, 1984), pp. 45 – 53.

33) Cf. Lolita Nehru, *Origins of the Gandhāran Style, A Study of Contributory Influences* (Bombay, 1989); Chantal Fabrègues, "The Indo – Parthian Beginnings of Gandharan Sculpture," *Bulletin of the Asia Institute* 1 (1987), pp. 33 – 43.

2 간다라 미술의 시원

1) 낙슈이 루스탐에 있는 다레이오스의 석각 명문에 나오는 내용이다. E.J. Rapson, "The Scythians and Parthian Invaders," in *The Cambridge History of India*, vol. 1, p. 509. 인도의 샤카인들에 관해서는 J.E. van Lohuizen – de Leeuw, *The "Scythian" Period* (Leiden, 1949); K. Enoki et al., "The Yüeh – chih and their Migrations" and B.N. Puri, "The Sakas and Indo – Parthians," in *History of Civilizations of Central Asia*, vol. 2: The Development of Sedentary and Nomadic Civilizations, 700 B.C. to A.D. 250, ed. János Harmatta et al. (Paris, 2004), pp. 171 – 208; 余太山, 『釋種史研究』(北京, 1992) 참조.

2) 『漢書』 권96, 『漢書 外國傳 譯註 下』(동북아역사재단, 2009), pp. 385 – 386 수록.

3) 파르티아에 관해서는 A.D.H. Bivar, "The Political History of Iran under the Arsacids," in *The Cambridge History of Iran*, vol. 3, ed. Ehsan Yarshater (Cambridge, 1983), pp. 21 – 99; Roman Ghirshmann, *L'Iran, de origines à l'Islam* (Paris, 1951), pp. 216 – 258; Richard N. Frye, *The Heritage of Persia* (London, 1962), pp. 178 – 206; Malcolm Colledge, *The Parthian Period* (Leiden, 1986) 참조. 파르티아가 간다라에 전한 헬레니즘 미술의 영향에 관해서는 Daniel Schlumberger, "Descendants non – méditerranéens de l'art grec," *Syria* 37 (1966), pp. 132 – 166, 252 – 318 참조.

4) Michael Mitchiner, *Indo–Greek Coins and Indo–Scythian Coinage*, 9 vols. (London, 1975 – 1976); 『간다라 미술』(간다라미술대전 도록), 도 7 – 9.

5) 1장 주 30 참조.

6) 『간다라 미술』(간다라미술대전 도록), pp. 94 – 98.

7) 화장명에 관해서는 Marshall, *Taxila*, vol. 2, pp. 493 – 498; Henri – Paul Francfort, *Les palettes du Gandhāra*, MDAFA 23 (Paris, 1979); 『간다라 미술』(간다라미술대전 도록), pp. 106 – 110.

8) 『パキスタン・ガンダ – ラ美術展』(도록, 東京, 1984), p. 170(도 V – 1, 桑山正進의 설명); M. Lerner and S. Kossak, *The Lotus Transcendent, Indian and Southeast Asian Art from the Samuel Eilenberg Collection* (New York, 1991), pp. 60 – 61.

9) Francfort, *Les palettes du Gandhāra*, pp. 9 – 11.

10) 『パキスタン・ガンダ – ラ美術展』, p. 172(V – 8).

11) 桑山正進, 『カ – ピシ=ガンダ – ラ史研究』(京都, 1990), pp. 3 – 32(「ガンダ – ラ=タキシラにおける佛寺の樣相」).

12) Marshall, *Taxila*, vol. 1, p. 164.

13) Kurt A. Behrendt, "The Architecture of Devotion: Image and Relic Shrines of Gandhāra (1st – 6th c. C.E.)," University of California, Los Angeles 박사학위 논문 (1997), pp. 76 – 77.

14) *The Philostratus: Life of Apollonius of Tyana*, Loeb Classical Library, no. 16 (Cambridge, MA, 1912), pp. 168 – 169, 180 – 181. 영문 번역을 토대로 약간 간략화했다.

15) 스와트의 불교 유적과 유물에 관해서는 Giuseppe Tucci, "Preliminary Report on an Archaeological Survey in Swāt," *East and West* 9, no. 4 (1958), pp. 279 – 328; Tucci, *On Swāt* (Rome, 1997); M. Ashraf Khan, *Buddhist Shrines in Swat* (Saidu Sharif, 1993); 이주형, 「스와트 불교미술의 몇 가지 특색」, 『중앙아시아연구』 1 (1996), pp. 249 – 271; 이주형, 「스와트 조각 樣式觀 조명」, 『미술자료』 60(1998), pp. 71 – 98.

16) Aurel Stein, *Serindia*, vol. 1 (Oxford, 1912), pp. 1 – 5; Stein, *On Alexander's Track to the Indus* (London, 1929).

17) 『송운행기(宋雲行紀)』(『낙양가람기』 수록본), T2092, 51:1020b(서윤희 옮김, 『洛陽伽藍記』, 눌와, 2001, pp. 190 – 191). 『송운행기』의 번역본으로는 Samuel Beal, *Si–yu–ki, Buddhist Records of the Western World* (1884)에 수록된 것과 長澤和俊 譯註, 『法顯傳・宋雲行紀』(1971)가 가장 널리 쓰인다.

18) 붓카라 제1유적의 발굴 결과와 출토 유물에 대해서는 주 15의 이주형 논문 외에 다

음을 참조할 것. Domenico Faccenna, *Butkara I (Swāt, Pakistan) 1956–1962*, IsMEO Reports and Memoirs III.1 – 5 (Rome, 1980 – 1981); Faccenna and Maurizio Taddei, *Sculptures from the Sacred Area of Butkara I*, 2 vols. (Rome, 1962, 1964).

19) Faccenna and Taddei, *Sculptures from the Sacred Area of Butkara I*, vol. 1, pls. CCVI, CCIX – CCXII, CCXVIII.

20) J.E. van Lohuizen – de – Leeuw, "New Evidence with Regard to the Origin of the Buddha Image," *South Asian Archaeology 1979* (Berlin, 1981), pp. 377 – 400.

21) 쿠샨에 관해서는 이주형, 「쿠샨 왕조와 그 시대」, 『우즈베키스탄 쿠샨 왕조와 불교』 (국립문화재연구소, 2013), pp. 150 – 175; B.N. Puri, "Kushans," in *History of Civilizations of Central Asia*, vol. 2, pp. 247 – 264; John Rosenfield, *The Dynastic Arts of the Kushans* (Berkeley and Los Angeles, 1967), pp. 1 – 120.

22) 『한서』 권96; 『후한서』 권88; 이주형, 「쿠샨 왕조와 그 시대」, pp. 150 – 154, 171 – 173.

23) 종래 학계에서는 『후한서』에 나오는 염고진(閻膏珍)을 비마 카드피세스로 보았으나, 1993년 아프가니스탄의 라바탁에서 발견된 명문은 쿠줄라 카드피세스의 아들이 비마 탁토임을 명시적으로 알려 주었다. 비마 카드피세스는 쿠줄라의 손자이고, 카니슈카는 증손자임도 알게 되었다. Nicolas Sims – Williams and Joe Cribb, "A New Bactrian Inscription of Kanishka the Great," *Silk Road Art and Archaeology* 4 (1995/1996), pp. 75 – 142; Sims – Williams, "The Bactrian Inscriptions of Rabatak: A New Reading," *Bulletin of the Asia Institute* 18 (2004), pp. 53 – 68; 이주형, 「쿠샨 왕조와 그 시대」, pp. 156 – 158, 174 – 175.

24) 카니슈카의 업적과 다양한 면모에 대해서는 Rosenfield, *The Dynastic Arts of the Kushans*, pp. 27 – 57.

25) A.L. Basham, ed., *Papers on the Date of Kaniṣka* (Leiden, 1968).

26) Harry Falk, "The Yuga of Sphujiddhvaja and the Era of the Kuṣāṇas," *Silk Road Art and Archaeology* 7 (2001), pp. 121 – 136; 이주형, 「쿠샨 왕조와 그 시대」, p. 158.

27) 로마와 인도 사이의 활발한 교류에 관해서는 Vimala Begley and Richard Daniel De Puma, eds., *Rome and India, The Ancient Sea Trade* (Delhi, 1992); Rosa Maria Cimino, ed., *Ancient Rome and India* (New Delhi, 1994) 참조.

28) 박트리아어 문헌이나 명문에만 나오는 이 특이한 기호가 언제 어디서 처음 만들어

겠는가에 대해서는 몇 가지 설이 있으나 아직 확실히 규명되어 있지 않다.

29) Allchin, *Archaeology of Afghanistan*, pp. 236 – 237, fig. 5.1, cf. Gritli von Mitterwall-ner, *Kuṣāṇa Coins and Kuṣāṇa Sculptures from Mathurā* (Mathura, 1986), pp. 4 – 5.

30) Rosenfield, *The Dynastic Arts of the Kushans*, pp. 72 – 73.

31) 후자의 예는 Rosenfield, *The Dynastic Arts of the Kushans*, pl. V, no. 89와 Joe Cribb, "Kaniṣka's Buddha Coins – The Official Iconography of Śākyamuni and Maitreya," *Journal of the International Association of Buddhist Studies* 3 (1980), pp. 79 – 88 참조.

32) Juhyung Rhi, "From Bodhisattva to Buddha: the Beginning of Iconic Representation in Buddhist Art," *Artibus Asiae* 54, no. 3/4 (1994), pp. 207 – 225.

3 불상의 탄생

1) 高田修, 『佛像の起源』(東京, 1967), pp. 9 – 19; Martha Carter, *The Mystery of the Udayana Buddha* (Napoli, 1990). 일본의 세이료지(清凉寺)에 있는 목조불입상은 우전왕상의 대표적인 실존 예이다.

2) 불상의 기원 문제에 관해서는 앞에 언급한 高田修, 『佛像の起源』 외에 다음을 참고할 수 있음. 高田修, 『불상의 탄생』(이숙희 옮김, 예경, 1994); 이주형, 「불상의 기원 – 쟁점과 과제 – 」, 『미술사논단』 3(1996), pp. 365 – 396.

3) Harald Ingholt and Islay Lyons, *Gandhāran Art in Pakistan* (New York, 1957), pl. 79; 栗田功, 『ガンダーラ美術』 I(東京, 1988), 도 287, 292, 293, 296.

4) Ananda Coomaraswamy, "The Origin of the Buddha Image," *Art Bulletin* 9, no. 4 (1927), pp. 287 – 317; Juhyung Rhi, "Reading Coomaraswamy on the Origin of the Buddha Image," *Artibus Asiae* 70, no. 1 (2010), pp. 151 – 172 (이주형, 「쿠마라스와미의 佛像起源論」, 『강좌 미술사』 11, 1998, pp. 49 – 75, 영문본이 더 업데이트되어 있음).

5) 이주형, 「인도 초기 불교미술의 불상관(佛像觀)」, 『미술사학』 15(2001), pp. 85 – 120.

6) Lohuizen – de – Leeuw, "New Evidence with Regard to the Origin of the Buddha Image"; 이주형, 「불상의 기원 – '보살(菩薩)'에서 '불(佛)'로 – 」, 『미술사학연구』 196(1992), pp. 39 – 69.

7) 이주형, 「불상의 기원 - '보살'에서 '불'로 - 」.

8) Faccenna and Taddei, *Sculptures from the Sacred Area of Butkara* I, vol. 1, pls. CCIV, CCV, CCXIII, CCXIV, CCXXVI 등.

9) Errington and Cribb, *The Crossroads of Asia*, pp. 186 - 197.

10) 이 밖에 Ingholt, *Gandhāran Art in Pakistan*, pl. 189 등 참조.

11) Foucher, "L'Origine grecque de l'image du Bouddha," *Annales du Musée Guimet* 38 (1913), pp. 231 - 272; Foucher, *L'Art gréco-bouddhique du Gandhâra*, vol. 2, part 2 (Paris, 1922), pp. 461 - 468; Coomaraswamy, "The Indian Origin of the Buddha Image," *Journal of the American Oriental Society* 46(1926), pp. 165 - 170; Coomaraswamy, "The Origin of the Buddha Image" (1927). 이 문제는 이주형, 「불상의 기원 - 쟁점과 과제 - 」와 Rhi, "Reading Coomaraswamy on the Origin of the Buddha Image"에 총괄적으로 정리되어 있다.

12) 이주형, 「인도 초기 불교미술의 불상관」.

13) A.B. Griswold, "Prolegomena to the Study of the Buddha's Dress in Chinese Sculpture," *Artibus Asiae* 26, no. 2 (1963), pp. 85 - 111, cf. 최완수, 「간다라 佛衣攷」, 『불교미술』 1(1973), pp. 76 - 116.

14) Cf. Coomaraswamy, "The Buddha's Cūḍā, Hair, Uṣṇīṣa, and Crown," *JRAS* 1928, pp. 829 - 835; Lohuizen - de - Leeuw, *The "Scythian" Period*, pp. 163 - 167; 최완수, 「髻珠考(續)」, 『미술자료』 17(1974), pp. 11 - 20.

15) 주 14에 인용된 Coomaraswamy와 Lohuizen - de Leeuw를 참고할 것.

16) Marthe Collinet - Guérin, *Histoire du nimbe* (Paris, 1961), pp. 191 - 262, cf. Adolf Krücke, *Der Nimbus und verwandte Attribute in der frühchristlichen Kunst* (Strassburg, 1905).

17) Cf. Alexander Soper, "Aspects of Light Symbolism in Gandharan Sculpture," *Artibus Asiae* 12 (1949), pp. 252 - 283, 314 - 330, 13(1950), pp. 63 - 85.

18) Rowland, "Rome and Gandhāra," *East and West* 9, no. 3 (1958), p. 200; Rowland, "A Cycle of Gandhāra," *Bulletin of the Museum of Fine Arts, Boston* 63 (1965), p. 118.

19) Hugo Buchthal, "The Foundations for a Chronology of Gandhara Sculpture," *Transactions of the Oriental Ceramic Society* 19 (1942 - 43), pp. 26 - 27; Buchthal, "The Western Aspects of Gandhara Sculpture," *Proceedings of the British Academy* 31

(1945), p. 158.

20) Roman Ghirshmann, *Persian Art, the Parthian and Sassanian Dynasties* (New York, 1962), pp. 6 – 10.

21) Mary Boyce, *Zoroastrians, Their Religious Belief and Practices* (London and New York, 1979), pp. 91 – 92; Boyce, *A History of Zoroastrianism*, vol. 3 (Leiden, 1991), p. 261; Tanabe Katsumi, "Iranian Origin of the Gandharan Buddha and Bodhisattva Images," *Bulletin of the Ancient Orient Museum* 6 (1984), pp. 1 – 27.

22) 이주형, 「인도 초기 불교미술의 불상관」, pp. 97 – 99, cf. Gregory Schopen, "Burial *Ad Sanctos* and the Physical Presence of the Buddha in Early Indian Buddhism: A Study in the Archaeology of Religion," *Religion* 17 (1987), pp. 193 – 225.

4 불교사원과 불탑

1) Rosenfield, *The Dynastic Arts of the Kushans*, pp. 29 – 33; 定方晟, 『カニシカ王と菩薩たち』(東京, 1983).

2) 『대당서역기(大唐西域記)』, T2087, 51:880c(이미령 외 옮김, 『大唐西域記 外』, 동국역경원, 1999, p. 72). 『대당서역기』의 번역으로는 Samuel Beal, *Si-yu-ki, Buddhist Records of the Western World*, 2 vols. (1884)와 水谷眞成, 『大唐西域記』, 中國古典文學大系 22(1983)가 가장 널리 쓰이나, 여기서는 한글 번역본을 인용한다.

3) 『법현전』, T2085, 51:858b(『고승법현전』, pp. 106 – 109); 『송운행기』, T2092, 51:1021a – b(서윤희 옮김, pp. 196 – 197); 『대당서역기』, T2087, 51:879c – 880a(이미령 옮김, pp. 68 – 70). 대탑에 대한 구체적인 묘사에는 약간씩 차이가 있다. 혜립(慧立)이 지은 현장의 전기인 『대자은사삼장법사전(大慈恩寺三藏法師傳)』에 실린 간다라 지역에 대한 설명은 『대당서역기』와 대체로 같지만, 간혹 『대당서역기』에 없는 내용을 싣고 있다. 그런 경우에만 언급하기로 하겠다.

4) D.B. Spooner, "Excavations at Shāh – ji – ki – Dherī," *ASIAR 1908–1909* (1912), pp. 38 – 59; H. Hargreaves, "Excavations at Shāh – ji – ki – Dherī," *ASIAR 1910–1911* (1914), pp. 25 – 32; K. Walton Dobbins, *The Stūpa and Vihāra of Kanishka I* (Calcutta, 1971), cf. Shōshin Kuwayama, *The Main Stūpa of Shāh-jī-kī-Ḍherī* (Kyoto, 1997).

5) D.B. Spooner, "Excavations at Takht‒i‒Bāhī," *ASIAR 1907–1908* (1911), pp. 132‒148; H. Hargreaves, "Excavations at Takht‒i‒Bāhī," *ASIAR 1910–1911* (1914), pp. 34‒39.

6) D.B. Spooner, "Excavations at Sahri‒Bahlōl," *ASIAR 1906–1907* (1909), pp. 63‒85; Spooner, "Excavations at Sahri‒Bahlōl," *ASIAR 1909–1910* (1914), pp. 46‒62; A. Stein, "Excavations at Sahri‒Bahlōl," *ASIAR 1911–1912* (1915), pp. 95‒119; F. Tissot, "The Site of Sahri‒Bahlol in Gandhara," in *South Asian Archaeology 1983*, ed. J. Schotsmans and M. Taddei (1985), pp. 567‒614; Tissot, "The Site of Sahri‒Bahlol in Gandhara, Pakistan: Further Investigations," in *South Asian Archaeology 1985*, ed. K. Frifelt and H. Sørensen (1989), pp. 417‒425; Tissot, "The Site of Sahri‒Bahlol in Gandhara (part III)," in *South Asian Archaeology 1987*, ed. M. Taddei and P. Callieri (1990), pp. 737‒764; Tissot, "Sahri‒Bahlol (part IV)," in *South Asian Archaeology 1993*, ed. A. Prapola and P. Koskikallio (1994), pp. 733‒744.

7) H. Hargreaves, "Excavations at Jamāl‒garhi," *ASIAR 1921–1922* (1924), pp. 54‒62; Elizabeth Errington, "The Western Discovery of the Art of Gandhāra and the Finds of Jamālgarhī," University of London (SOAS) 박사학위 논문(1987).

8) 『대당서역기』, T2087, 51:873c, 879c, 882b(이미령 옮김, pp. 38, 67, 83).

9) Marshall, *A Guide to Taxila*, pl. 17(탁실라의 모흐라 모라두 승원).

10) Marshall, *Taxila*, vol. 3, pl. 61 (court G).

11) Marshall, *Taxila*, vol. 3, pl. 73b (monastery H).

12) 요즘은 고승을 다비(茶毘)한 뒤 나오는 작은 구슬 모양의 것을 '사리'라고 하는 경우가 많으나, 원래 불교에서 이야기하는 '사리'는 '몸' 또는 몸을 화장하고 남은 '유골'(그 밖의 치아, 머리카락, 손톱 등도 포함됨)을 의미한다.

13) Kuwayama, *The Main Stūpa of Shāh‒jī‒kī‒Ḍherī*, pp. 27‒46.

14) *Ṛgveda*, 10.121.

15) Adrian Snodgrass, *The Symbolism of Stupa* (Ithaca, 1985), pp. 189‒195, cf. 杉本卓洲, 『インド佛塔の研究』(京都, 1984), pp. 205‒222.

16) 『대당서역기』, T2087, 51:873a(이미령 옮김, p. 39); 望月信亨, 『佛教大辭典』, 제4권 (1936), p. 3835c.

17) 『장아함경(長阿含經)』 제3 「유행경(遊行經)」, T1(2), 1:20b‒c; 『대반열반경(大般涅

槃經)』, T7, 1:200a − b; *Dīgha–nikāya*, II.142; *Aṅguttara–nikāya*, II.245.

18) Schopen, "Burial Ad *Sanctos* and the Physical Presence of the Buddha in Early Indian Buddhism."

19) Elizabeth Errington, "Gandharan Stūpa Deposits," *Arts of Asia* 28 (1998), pp. 80 − 87; 주경미, 「간다라 사리장엄구 연구 서설」, 『고고미술사학지』 16(2000), pp. 383 − 400; cf. 『간다라 미술』(간다라미술대전 도록), 도 37 − 42.

20) Behrendt, "The Architecture of Devotion," pp. 60 − 99.

21) 『대당서역기』, T2087, 51:879a − b(이미령 옮김, pp. 64 − 66); 『대자은사삼장법사전』, T2053, 50:229b − c(김영률 옮김, 『大唐大慈恩寺三藏法師傳 外』, 동국역경원, p. 46); cf. 『법현전』, T2085, 51:858c(『고승법현전』, pp. 113 − 115); 『송운행기』, T2092, 51:1021c(서윤희 옮김, p. 199).

22) 이주형, 「간다라 불교사원의 造像 奉安 양식과 그 의미」, 『미술사연구』 8(1994), pp. 157 − 198.

23) Allchin, *Archaeology of Afghanistan*, fig. 5.35, cf. D. Schlumberger et al., *Surkh Kotal en Bactriane*, MDAFA 25 (Paris, 1983), vol. 1, pp. 95 − 107.

24) Percy Brown, *Indian Architecture (Buddhist and Hindu Periods)* (Bombay, 1942), p. 33 and pl. XXXIII.

25) G.M.A. Hanfmann, *Roman Art* (New York and London, 1975), figs. 2, 8; Friedrich Ragette, *Baalbek* (Park Ridge, NJ, 1980), 예를 들어 pp. 50 − 51(Temple of Bacchus).

26) 오진탁 옮김, 『正法華經』(동국역경원, 2010), pp. 62 − 63에서 인용하되 조금 수정했음(T263, 9:71).

5 불상과 보살상

1) Ingholt, *Gandhāran Art in Pakistan*, pl. 213.

2) Cf. C.L. Reedy, "Petrographic Analysis of Gandhara Stone Sculptures," in *The Crossroads of Asia*, pp. 264 − 277.

3) 『간다라 미술』(간다라미술대전 도록), 도 58과 설명.

4) Jacques Meunié, *Shotorak*, MDAFA 10 (Paris, 1942).

5) 저자는 양식(樣式)을 통시적(通時的)인 개념이라기보다 공시적(共時的)인 개념으로 사용한다. 또한 양식적 유형 분류는 객관적으로 고정된 것이 아니라, 목적에 따라 주관적으로 다양하게 변형될 수 있는 것으로 제시한다. 여기 제시된 유형들은 저자가 직관적인 경험을 통해 파악해 온 것으로, 간다라 불상의 양식적 이해에 도움이 된다고 생각하여 세워 본 것이다. 저자의 양식관(樣式觀)은 *The Shape of Time* (New Haven, 1962) 등을 통해 피력된 조지 쿠블러(George Kubler)의 이론에 기본적인 바탕을 두고 있다. 이것을 포함한 간다라 불상의 양식적 유형에 대한 문제는 Juhyung Rhi, "Identifying Several Visual Types in Gandhāran Buddha Images," *Archives of Asian Art* 58 (2008), pp. 43 – 85(이주형, 「간다라 불상의 몇 가지 양식적 유형」, 『미술사학연구』 8, 1994, pp. 5 – 39, 영문본이 더 업데이트됨)에 상세히 서술되어 있다.

6) 이 유형의 불상은 정수리 중앙에 구멍이 파여 있는 예가 적지 않다. 저자는 그 안에 사리, 혹은 사리를 대신하는 보주가 봉안되었던 것으로 추정한다. Juhyung Rhi, "Images, Relics, and Jewels: The Assimilation of Images in the Buddhist Relic Cult of Gandhāra – or Vice Versa," *Artibus Asiae* 65, no. 2 (2005), pp. 169 – 211 (이주형, 「간다라 불상과 사리 봉안」, 『중앙아시아연구』 10, 2005, pp. 129 – 159).

7) Ingholt, *Gandhāran Art in Pakistan*, p. 111, no. 210.

8) 『간다라 미술』(간다라미술대전 도록), 도 54, 55와 설명.

9) 『간다라 미술』(간다라미술대전 도록), 도 53과 설명.

10) 水野清一・樋口隆康 編, 『タラリ―ガンダ―ラ佛教寺院址の發掘調査報告 1963 – 1967』(京都, 1978).

11) 『간다라 미술』(간다라미술대전 도록), 도 56과 설명.

12) 이 불상은 근래까지 샤지키 데리 출토품인 것으로 알려졌으나(Ingholt, *Gandhāran Art in Pakistan*, p. 111, no. 211), 최근의 연구 결과에 따라 탁실라 출토품으로 수정되어 있다. Errington, "Addenda to Ingholt's *Gandhāran Art in Pakistan*," *Pakistan Archaeology* 26 (1991), p. 56. 그러나 탁실라에서 제작되지는 않았을 것으로 본다.

13) Foucher, *L'Art gréco-bouddhique du Gandhâra*, vol. 1, pp. 22f; Errington, "Loriyan Tangai," *Macmillan Dictionary of Art* (London, 1996), vol. 19, p. 690.

14) Rhi, "Images, Relics, and Jewels," p. 183.

15) 더 자세한 정보는 Rhi, "Identifying Several Visual Types," pp. 69 – 74; 이주형, 「간다라 불상의 몇 가지 양식적 유형 – 다섯 번째 유형 – , 민주식, 조인수 엮음, 『동서의

예술과 미학』(솔출판사, 2007), pp. 287 - 302

16) Foucher, *The Beginnings of Buddhist Art and Other Essays in Indian and Central Asian Archaeology* (Paris, 1917), pp. 119 - 120.

17) 이 밖에 399년의 연대가 새겨진 하리티상이 있다. Ingholt, *Gandhāran Art in Pakistan*, pl. II3.

18) Cf. Lohuizen - de - Leeuw, The "*Scythian*" *Period*, pp. 1 - 64; 高田修,『佛像の起源』, pp. 123 - 134; Richard Salomon, "The Indo - Greek Era of 186/5 BC in a Buddhist Reliquary Inscription," in *Afghanistan, ancient carrefour entre l'Est et l'Ouest*, ed. O. Bopearachchi and M. - F. Boussac (Tunrnhout, 2005), pp. 359 - 402.

19) J.C. Harle, "A Hitherto Unknown Dated Sculpture from Gandhāra: A Preliminary Report," in *South Asian Archaeology 1973* (Leiden, 1974), pp. 129 - 135.

20) Buchthal, "The Foundations for a Chronology of Gandhara Sculpture"; Rowland, "A Revised Chronology of Gandhāra Sculpture," *Art Bulletin* 18 (1936), pp. 387 - 400; Rowland, "Gandhāra and Late Antique Art: the Buddha Image," *American Journal of Archaeology* 46 (1942), pp. 223 - 236; Rowland, "Gandhara, Rome and Mathura: The Early Relief Style," *Archives of the Chinese Art Society of America* 10 (1956), pp. 8 - 17; Ingholt, *Gandhāran Art in Pakistan*, pp. 13 - 45; H.C. Ackermann, *Narrative Stone Reliefs from Gandhara in the Victoria and Albert Museum in London*, IsMEO Reports and Memoirs, vol. 17 (Rome, 1975); Rekha Morris, "Prolegomena to a Study of Gandhāra Art," 시카고대학 박사학위 논문(1983).

21)『간다라 미술』(간다라미술대전 도록), 도 50과 설명.

22)『간다라 미술』(간다라미술대전 도록), 도 51과 설명.

23) 간다라 불상의 도상적 의미 구성에 관해서는 이주형,「인도 초기 불상의 형상과 그 의미 시고(試考),『미술사와 시각문화』12(2013), pp. 192 - 227 (Juhyung Rhi, "Presenting the Buddha: Images, Conventions, and Significance in Early Indian Buddhism," in *Art of Merit: Studies in Buddhist Art and Conservation*, ed. David Park, London, 2013, pp. 1 - 18).

24) Rowland, *The Art and Architecture of India*, fig. 254 (『인도미술사』, 도 154).

25) 이주형,『인도 초기 불상의 형상과 그 의미 시고』, pp. 204 - 206.

26) 栗田功,『ガンダ - ラ美術』제2권(東京, 1990), 도 247.

27) 현존하는 간다라의 석조 불 · 보살상에 존명이 새겨진 예는 극히 드물다. 아래에서

언급할 '아미타불'의 명문을 제외하면, 노우셰라(Nowshera)에서 출토된 석조 대좌에 새겨진 'Dhivhakara'(=Dīpaṅkara, 연등불)라는 명문이 유일하나(Konow, *Kharoṣṭhī Inscriptions*, p. 134), 이에 대해 의문을 제기하는 의견도 있다. Gregory Schopen and Richard Salomon, "On an Alleged Reference to Amitābha in a Kharoṣṭhī Inscription on a Gandhāran Relief," *Journal of the International Association of Buddhist Studies* 29, no. 2 (2001), pp. 21 - 22. 이 밖에 탁실라의 조울리안 사원지의 불탑 벽면에 소성 (塑成)된 스투코 불상 아래에서 'Śākyamuni'(석가모니), 'Kaśava'(=Kāśyapa, 가섭迦葉) 라는 붓다 이름을 간신히 읽을 수 있다(Marshall, *Taxila*, vol. 1, p. 375).

28) 『법현전』, T2085:858c(『고승법현전』, p. 117); 『대당서역기』, T2087, 51:878c(이미령 옮김, pp. 61 - 62).

29) 위의 주 27 참조.

30) 위의 주 27 참조.

31) 『대당서역기』, T2087, 51:879c(이미령 옮김, pp. 67 - 68).

32) 樋口隆康, 「阿彌陀三尊佛の源流」, 『佛教藝術』 7(1950), pp. 108 - 113; John Huntington, "A Gandhāran Image of Amitāyus' Sukhāvatī," *Annali dell'Istituto Orientale di Napoli* 40 (n.s. 30, 1980), pp. 652 - 672.

33) John Brough, "Amitābha and Avalokiteśvara in an Inscribed Gandhāran Sculpture," *Indologica Taurinensia* 10(1982), pp. 65 - 70.

34) Schopen and Salomon, "On an Alleged Reference to Amitābha," pp. 3 - 32.

35) 이주형, 「도상학은 정말 중요한가?: 밀교 출현 이전 불상의 존명 규정/판별에 관하여」, 『미술사와 시각문화』 10(2011), pp. 220 - 263.

36) Juhyung Rhi, "Some Textual Parallels for Gandhāran Art: Fasting Buddhas, Lalitavistara, and Karuṇāpuṇḍarīka," *Journal of the International Association of Buddhist Studies* 29, no. 1 (2006/2008), pp. 125 - 154 (이주형, 「간다라 미술과 경전상의 자료: 고행불상과 『랄리타비스타라』, 『카루나푼다리카』」, 김호동 엮음, 『실크로드의 삶과 종교』, 사계절, 2006, pp. 156 - 183).

37) Juhyung Rhi, "Bodhisattvas in Gandhāran Art: An Aspect of Mahāyāna in Gandhāran Buddhism," in *Gandhāran Buddhism: Archaeology, Art, Texts*, ed. Pia Brancaccio and Kurt Behrendt (Vancouver, 2006); 이주형, 「간다라 미술과 대승불교」, 『미술자료』 57(1996), pp. 144 - 151; 宮治昭, 『涅槃と彌勒の圖像學』(1992),

pp. 245 – 280(「ガンダーラの三尊形式の兩脇侍菩薩の圖像—釋迦菩薩·彌勒菩薩·觀音菩薩—」).

38) 宮治昭, 『涅槃と彌勒の圖像學』, pp. 281 – 320(「ガンダーラの彌勒菩薩の圖像」).

39) 『간다라 미술』(간다라미술대전 도록), 도 59와 설명.

40) Ingholt, *Gandhāran Art in Pakistan*, pls. 33, 44.

41) Ingholt, *Gandhāran Art in Pakistan*, pl. 306.

42) Cf. 宮治昭, 『涅槃と彌勒の圖像學』, pp. 321 – 354(「ガンダーラの半跏思惟の圖像」).

43) Foucher, *L'Art gréo–bouddhique du Gandhâra*, vol. 2, fig. 409.

44) Foucher, *L'Art gréco–bouddhique du Gandhâra*, vol. 2, fig. 426; *Gandhara Sculpture in the National Museum of Pakistan* (Karachi, 1954), pl. 13.

45) Marie – Thérèse de Mallmann, "Head – dresses with Figurines in Buddhist Art," *Indian Art and Letters* 21 – 2(1947), pp. 80 – 89.

46) 이주형, 「간다라 미술과 대승불교」, 도 9.

47) O. Seyffert, *The Dictionary of Classical Mythology, Religion, Literature, and Art* (New York, 1995년판), p. 246; *Oxford Classical Dictionary* (3rd ed., 1996), p. 624; Coomaraswamy, "The Rape of Nāgī: An Indian Gupta Seal," in *Coomaraswamy, Traditional Art and Symbolism*, ed. Roger Lipsey (Princeton, 1977), pp. 331 – 340.

48) Alexander Soper, *Literary Evidence for Early Buddhist Art in China* (Ascona, 1959), p. 155.

49) 이주형, 「간다라 보살상 터번의 가루다 – 나가 모티프」, 『중앙아시아연구』 18 – 1(2013), pp. 157 – 178 (Juhyung Rhi, "The *Garuḍa* and the *Nāgī/nāga* in the Headdresses of Gandhāran Bodhisattvas: Locating Textual Parallels, *Bulletin of the Asia Institute* 23, 2009/2013, pp. 147 – 58).

6 불전 부조

1) 干潟龍祥, 『本生經類の思想史的研究』(東京, 1954), pp. 121 – 150.

2) 平等通昭, 『梵文佛傳文學の研究』(東京, 1930); Alfred Foucher, *La vie du Bouddha d'après les textes et les monuments de l'Inde* (Paris, 1949).

3) [바르후트] Alexander Cunningham, *The Stûpa of Bharhut* (London, 1879), pp. 48‒108; Ananda Coomaraswamy, *La sculpture de Bharhut* (Paris, 1956), pp. 31‒37. [산치] John Marshall and Alfred Foucher, *The Monuments of Sāñchī* (London, 1940), pp. 181‒226. [아마라바티] James Burgess, *The Buddhist Stupas of Amaravati and Jaggayyapeta in the Krishna District, Madras Presidency* (London, 1887); C. Sivarama-murti, *Amaravati Sculptures in the Madras Government Museum* (Madras, 1942), pp. 251‒270. [아잔타] Dieter Schlingloff, *Studies in Ajanta Paintings, Identifications and Interpretations* (Delhi, 1988).

4) 『법현전』, T2085, 51:858a‒c(『고승법현전』, pp. 101‒117); 『송운행기』, T2092, 51:1019c‒1021c (서윤희 옮김, pp. 188‒200); 『대당서역기』, T2087, 51:878b‒885c (이미령 옮김, pp. 37‒45, 61‒100).

5) Cf. Vidya Dehejia, *Indian Art* (London, 1997), p. 90. 간다라 미술의 서사 도해 방식에 대해서는 Dehejia, *Discourses in Early Buddhist Art, Visual Narratives of India* (Delhi, 1997), pp. 183‒206도 참고할 수 있음.

6) 『송운행기』, T2092, 51:1020b(서윤희 옮김, p. 192), cf. 長澤和俊 譯註, 『法顯傳 · 宋雲行紀』, p. 200, 주 37; 『대당서역기』, T2087, 51:881b(이미령 옮김, p. 77); 水野淸一 編, 『メハサンダ―パキスタンにおける佛教寺院の調査 1962‒1967』(京都, 1969).

7) 『대당서역기』, T2087, 51:881b(이미령 옮김, p. 77).

8) 『간다라 미술』(간다라미술대전 도록), 도79~94와 설명.

9) 이러한 약시 모티프의 상징성에 관해서는 Coomaraswamy, *Yakṣas* (Washington, D.C., 1928), pp. 32‒36.

10) Buchthal, "The Western Aspects of Gandhara Sculpture," p. 159.

11) Albert Grünwedel, *Buddhist Art in India*, trans. Agnes C. Gibson and rev./enl. Jas. Burgess (London, 1901), pp. 130‒131; Foucher, *L'Art gréco–bouddhique du Gandhâra*, vol. 2, part 1 (1918), pp. 162‒163.

12) Hugo Buchthal, "The Common Classical Sources of Buddhist and Christian Narrative Art," *JRAS* 1943, pp. 138‒139; Buchthal, "The Western Aspects of Gandhara Sculpture," pp. 160‒161.

13) Coomaraswamy, *La sculpture de Bharhut*, fig. 26; Ratan Parimoo, *Life of Buddha in Indian Sculpture* (New Delhi, 1982), fig. 26.

14) 『간다라 미술』(간다라미술대전 도록), 도 95 - 109와 설명.

15) Alexander Soper, "The Roman Style in Gandhāra," *American Journal of Archaeology* 55, no. 4 (1951), pp. 304 - 306.

16) Joanna Williams, "Sārnāth Gupta Steles of the Buddha's Life," *Art Orientalis* 10 (1975), figs. 6 - 8.

17) 이주형, 「불전의 '사위성 신변' 설화 - 문헌과 미술자료의 검토 - 」, 『진단학보』 76(1993), pp. 143 - 207; Juhyung Rhi, "Gandhāran Images of the 'Śrāvastī Miracle': An Iconographic Reassessment," University of California, Berkeley 박사학위 논문(1991), cf. Robert L. Brown, "The Śrāvastī Miracles in the Art of India and Dvāravatī," *Archives of Asian Art* 37 (1984), pp. 79 - 95.

18) Rowland, "Rome and Gandhāra," pp. 204 - 205.

7 삼존과 설법도

1) Rhi, "Gandhāran Images of the 'Śrāvastī Miracle,'" pp. 101 - 140; Juhyung Rhi, "Complex Steles: Great Miracle, Paradise, or Theophany?" in Gandhara, The Buddhist Heritage of Pakistan: Legends, Monasteries, and Paradise (Mainz, 2008), pp. 249 - 253; 이주형, 「간다라 미술과 대승불교」, pp. 151 - 160.

2) 『간다라 미술』(간다라미술대전 도록), 도 76 설명.

3) 宮治昭, 『涅槃と彌勒の圖像學』, pp. 245 - 280.

4) Ingholt, Gandhāran Art in Pakistan, pl. 253.

5) Foucher, The Beginnings of Buddhist Art, pl. XXIV.2; 인도고고학조사국(Archaeological Survey of India Frontier Circle) 사진 앨범, vol. 5, no. 323/1151 (from Sahri - Bahlol mound C).

6) Ingholt, *Gandhāran Art in Pakistan*, pls. 295, 315.

7) Foucher, "The Great Miracle at Śrāvastī," in *The Beginnings of Buddhist Art*, pp. 148 - 184.

8) 樋口隆康, 「阿彌陀三尊佛の源流」.

9) Lamotte, "Lotus et Buddha Supramondain," *Bulletin de l'École Française d'Extrême-*

Orient 69 (1981), pp. 31 – 38; 望月信亨, 『望月佛教大辭典』, 제5권, p. 5036.

10) T1509, 25:115c – 116a.

11) T204, 4:529b.

12) Rhi, "Gandhāran Images of the 'Śrāvastī Miracle,'" pp. 110 – 122.

13) T334, 12:76c, cf. T335, 12:79b, T336, 12:82a – c.

14) 『이구시녀경(離垢施女經)』, T338, 12:94c – 95a, cf. T339, 12:104b, T310, 11:347c – 348a; 『현겁경(賢劫經)』, T425, 14:6c – 7a; 『보리자량론(菩提資糧論)』, T1660, 32:536c.

15) 이 밖에 『간다라 미술』(간다라미술대전 도록), p. 50 사진(왼쪽) 및 도 77 참조.

16) Juhyung Rhi, "Wondrous Vision: the Mohammed – Nari stele from Gandhara," *Orientations* 42 – 2 (2011), pp. 112 – 115.

17) 塚本啓祥, 「蓮華生と蓮華坐」, 『印度學佛教學研究』 28 – 1(1979), pp. 1 – 9; Rhi, "Gandhāran Images of the 'Śrāvastī Miracle,'" pp. 117 – 118, cf. 宮治昭, 「舍衛城の神變」, 『東海佛教』 16, pp. 54 – 60.

18) Foucher, "The Great Miracle at Srāvastī."

19) Rhi, "Gandhāran Images of the 'Śrāvastī Miracle'"; 이주형, 「불전의 '사위성 신변' 설화」.

20) 源豊宗, 「舍衛城の神通」, 『佛教美術』 3(1925), p. 51; 源豊宗, 「淨土變の形式」, 『佛教美術』 7(1926), pp. 67 – 69.

21) John Huntington, "A Gandhāran Image of Amitāyus' Sukhāvatī"; Anna Maria Quagliotti, "Another Look at the Mohammed Nari Stele with the So – called 'Miracle of Śrāvastī,'" *Annali dell'Istituto Orientale di Napoli* 56, no. 2 (1996), pp. 274 – 289.

22) T291, 10:596c – 597b; 이주형, 「인도 초기 불상의 형상과 그 의미 시고」, pp. 203 – 204.

23) 靜谷正雄, 『小乘佛教史の研究』(京都, 1978); André Bareau, *Les sectes bouddhiques du petit véhicule* (Saigon, 1955).

24) 椎尾辨匡, 『佛教經典概說』(東京, 1933), pp. 82 – 103; Étienne Lamotte, "Sur la formation du Mahāyāna," *Asiatica (Festschrift Friedrich Weller)* (Leipzig, 1954), pp. 389 – 396; 宮本正尊, 『大乘佛教の成立史的研究』(東京, 1972).

25) 靜谷正雄, 『初期大乘佛の教成立過程』(京都, 1974), pp. 273 – 285.

26)『법현전』, T2085, 51:858a(『고승법현전』, pp. 103 - 105).

27) Y. Krishan, "Was Gandharan Art a Product of Mahayana Buddhism?" *JRAS* 1964, pp. 104 - 119.

28) Juhyung Rhi, "Early Mahāyāna and Gandhāran Buddhism: A Reassessment of Artistic Evidence," *The Eastern Buddhist* 35, no. 1&2 (2003), pp. 152 - 190.

29)『법현전』, T2085, 51:859b(『고승법현전』, pp. 134 - 135).

30) Étienne Lamotte, *Le traité de la grande vertu de sagesse de Nāgārjuna (Mahāprajñapāramitāśāstra)*, vol. 3 (Louvain, 1970), pp. xiii - xiv; Heinrich Bechert, "Notes on the Formation of Buddhist Sects and the Origins of Mahāyāna," in *German Scholars on India*, vol. 1 (Varanasi, 1973), pp. 11 - 14.

31) 이주형,「간다라 미술과 대승불교」, pp. 163 - 166.

32) 平川彰,『初期大乘佛教の研究』(東京, 1969); Hirakawa Akira, "The Rise of Mahāyāna Buddhism and its Relationship to the Worship of Stūpas," *Memoirs of the Research Department of the Tōyō Bunko* 22 (1963), pp. 57 - 106. 일본 불교학계에서 주도적 위치를 차지해 온 이 학설은 근래에 많은 비판의 대상이 되어 왔다.

8 다양한 신과 모티프

1) Cf. Maurizio Taddei, "Harpocrates - Brahmā - Maitreya," *Dialoghi di Archeologia* 3 (1969), pp. 364 - 390.

2)『대당서역기』, T2087, 51:872c(이미령 옮김, p. 31).

3) Cf. James W. Boyd, *Satan and Mara: Christian and Buddhist Symbols of Evil* (Leiden, 1975).

4) Ingholt, *Gandhāran Art in Pakistan*, pls. 40, 45, 48, 168,

5) *Buddhacarita*, xiii.9 (E.H. Johnston, trans., *The Buddhacarita or Acts of the Buddha*, Lahore, 1936, pp. 188 - 189).

6) Williams, "Sārnāth Gupta Steles of the Buddha's Life," figs. 1, 2, 4, 9; Huntington, *The Art of Ancient India*, fig. 12.15.

7)〈출성〉장면에서 마왕이 무장을 하고 있다는 점 때문에 이 인물은 마왕이 아니라

제석천이나 사천왕 중의 비사문천이라는 견해도 있다. 흥미로운 견해이나, 이에 대해서는 더 설득력 있는 논증이 필요하리라 본다. Katsumi Tanabe, "Neither Mara nor Indra but Vaisraval)a in Scenes of the Great Departure of Prince Siddhartha: The Origins of the *Tobatsubishamonten* Image," *Silk Road Art and Archaeology* 3 (1993/1994), pp. 157 - 185.

8) Lamotte, *History of Indian Buddhism*, pp. 687 - 689.

9) Foucher, *L'Art gréco-bouddhique du Gandhâra*, vol. 2, part 1, pp. 48 - 64.

10) 김리나, 「석굴암 불상群의 명칭과 양식에 관하여」, 『정신문화』 15 - 3(1992), p. 16.

11) 『望月佛教大辭典』, 제1권, pp. 516c - 518c.

12) 『대당서역기』, T2087, 51:881b(이미령 옮김, p. 76).

13) Zwalf, *A Catalogue of the Gandhāra Sculpture in the British Museum*, vol. 1, p. 119,

14) Ludwig Bachhofer, "Pancika und Hāritī - ΦΑΡΟ und ΑΡΔΟΧϷΟ," *Ostasiatische Zeitschrift* 13 (1937), pp. 6 - 15; Rosenfield, *The Dynastic Arts of the Kushans*, pp. 247 - 248.

15) 지중해 세계에서 삼지창은 흔히 포세이돈의 상징으로 알려져 있다. 그러나 인도 서북 지방의 화폐에서는 제우스가 든 창이 삼지창처럼 끝이 세 갈래로 갈라진 형태로 묘사되기도 한다. Bopearachchi, *Monnaies gréco-bactriennes et indo-grecques*, pls. 39 - 41.

16) Margaret Stutley, *The Illustrated Dictionary of Hindu Iconography* (London, 1985), p. 69.

17) Maurizio Taddei, "The Mahisamardini Image from Tapa Sardar," in *South Asian Archaeology*, ed. Norman Harmmond (London, 1973), pp. 203 - 213.

18) Maurizio Taddei, "Non - Buddhist Deities in Gandharan Art - Some New Evidence," in *Investigating Indian Art*, ed. Marianne Yaldiz and Wibke Lobo, (Berlin, 1987), pp. 355 - 360.

19) Ingholt, *Gandhāran Art* in Pakistan, pp. 168 (no. 443).

20) Foucher, *L'Art gréco-bouddhique du Gandhâra*, vol. 1, p. 244; Rowland, "Gandhara, Rome and Mathura," p. 9; Zwalf, *A Catalogue of the Gandhāra Sculpture in the British Museum*, vol. 1, pp. 234 - 235 (no. 301).

21) Ingholt, *Gandhāran Art in Pakistan*, p. 156 (no. 392).

22) Zwalf, *A Catalogue of the Gandhāra Sculpture in the British Museum*, vol. 1, pp. 233 -

234 (no. 300); Errington and Cribb, *The Crossroads of Asia*, p. 267 (no. 133).

23) J.Ph. Vogel, "Five Newly Discovered Graeco-Buddhist Sculptures in Kern Institute," *Annual Bibliography of Indian Archaeology for the Year 1927* (1929), pp. 6-7; John Allan, "A tabula iliaca from Gandhara," *Journal of Hellenic Studies* 66 (1946), pp. 21-23.

24) Alfred Foucher, "Le cheval de Troie au Gandhâra," *Académie des Inscriptions et Belles-Lettres, comptes rendus* (1950), pp. 407-412; Lamotte, *History of Indian Buddhism*, pp. 677-678.

25) Buchthal, "The Foundations for a Chronology of Gandhara Sculpture," pp. 22-26; John Boardman, *The Diffusion of Classical Art in Antiquity* (Washington, D.C., 1994), pp. 130-131, cf. Carol Altman Bromberg, "The Putto and Garland in Asia," *Bulletin of the Asia Institute* (n.s.) 2 (1988), pp. 67-85.

26) Benjamin Rowland, "The Vine-Scroll in Gandhāra," *Artibus Asiae* 19 (1956), pp. 353-361.

27) [바르후트] Coomaraswamy, *La sculpture de Bharhut*, pls. 43-51. [산치] Marshall and Foucher, *The Monuments of Sāñchī*, vol. 2, pls. 11, 19a, 50c, vol. 3, pls. 82:44a, 83:49b, 86:66a, 87:71b, 91:88a, 100.

28) Dietrich Seckel, *Buddhist Art* (rev. ed., New York, 1968), pp. 282-285 (이주형 옮김,『불교미술』, 예경, 2002, pp. 282-285).

29) Martha Carter, "Dionysiac Aspects of Kushān Art," *Ars Orientalis* 7 (1968), pp. 121-146.

30) Arrian, *The Campaigns of Alexander*, pp. 257-258.

31) Carter, "Dionysiac Aspects of Kushān Art."

32)『パキスタン·ガンダーラ美術展』, p. 166(도 IV-4, 田邊勝美의 설명); 田邊勝美,「ガンダーラのいわゆる饗宴圖浮彫について—新資料の紹介を中心に」,『佛教藝術』137(1981), pp. 50-52.

9 소조상의 유행

1) 스투코(stucco)는 석회(lime)에 모래를 섞은 것과 석고(gypsum)에 모래를 섞은 것의

두 가지로 나뉜다. 서양 고대에 스투코로 유명했던 알렉산드리아에서 사용된 것은 후자이다. 간다라에서는 두 가지가 다 나오지만, 전자가 압도적으로 많다. K.M. Varma, *Technique of Gandhāran and Indo-Afghan Stucco Images Including Images of Gypsum Compound* (Santiniketan, 1987), pp. 13 - 30; Andrew P. Middleton and Anna J. Gill, "Technical Examination and Conservation of the Stucco Sculpture," in Zwalf, *A Catalogue of the Gandhāra Sculpture in the British Museum*, pp. 363 - 368.

2) J. Marshall, *The Buddhist Art of Gandhāra* (Cambridge, 1960), p. 109.

3) 이주형, 『아프가니스탄, 잃어버린 문명』, pp. 92 - 104.

4) 『간다라 미술』(간다라미술대전 도록), 도 65 - 75.

5) Marshall, *Taxila*, vol. 2, p. 527.

6) Marshall, *Taxila*, vol. 3, pl. 161m.

7) 『간다라 미술』(간다라미술대전 도록), 도 75.

8) 『법현전』, T2085, 51:859a(『고승법현전』, pp. 119 - 120). 『대당서역기』, T2087, 51:879a (이미령 옮김, pp. 63 - 64)와 『대자은사삼장법사전』, T2053, 50:229c - 230a(김영률 옮김, pp. 46 - 48)의 기술도 상당히 자세하다.

9) 『대당서역기』, T2087, 51:879a - b(이미령 옮김, p. 64).

10) Jean Barthoux, *Les fouilles de Haḍḍa*, vol. 1, MDAFA 4 (Paris, 1933), vol. 2, MDAFA 6 (Paris, 1930); 이주형, 『아프가니스탄, 잃어버린 문명』, pp. 119 - 128.

11) 종래에 아프가니스탄에서 출토되었다고 알려진 이 불두가 실은 탁실라에서 출토되었을 것이라는 견해도 최근에 제기되었다. Errington and Cribb, *The Crossroads of Asia*, pp. 210 - 211 (no. 2076).

12) Foucher, "Buste provenant de Haḍḍa (Afghanistan) au Musée Guimet," *Monuments et Mémoires (L'Académie des Inscriptions et Belles-Lettres)* 30 (1929), pp. 101 - 110; Rowland, *The Art and Architecture of India*, p. 166 (『인도미술사』, p. 167), cf. Dianne E.E. Kleiner, *Roman Sculpture* (New Haven, 1992), pp. 243 - 245.

13) Shaibai Mostamindi, "Nouvelles fouilles à Haḍḍa (1966 - 1967) par l'Institut Afghan d'Archéologie," *Arts asiatiques* 19 (1969), pp. 15 - 36. Zémaryalai Tarzi, "Hadda à la lumière des trois dernière campagnes de fouilles de Tapa - é - Shotor (1974 - 1976)," *Académie de Inscriptions et Belles-Lettres, comptes rendus* (1976), pp. 381 - 410; 이주형, 『아프가니스탄, 잃어버린 문명』, pp. 128 - 139.

14) Tarzi, "Hadda à la lumière des trois dernière campagnes de fouilles de Tapa-é-Shotor," pp. 396-397.

15) Joseph Hackin, *Recherches archélogiques à Begram*, MDAFA 9 (Paris, 1939); Hackin, *Nouvelles recherches archélogiques à Begram (ancienne Kâpicî 1939–1940)*, MDAFA 11 (Paris, 1954); Roman Ghirshman, *Bégram, recherches archéologiques et historiques sur les Kouchans*, MDAFA 12 (Paris, 1946).

10 만기(晚期)의 간다라

1) 桑山正進,『カ-ピシ=ガンダ-ラ史研究』(京都, 1990), pp. 93-106.

2)『송운행기』, T2092, 51:1020c(서윤희 옮김, p. 193).

3) 르네 그루쎄,『유라시아 유목제국사』, 김호동 · 유원수 · 정재훈 옮김(사계절, 1998), pp. 122-128; Atreyi Biswas, *The Political History of Hūṇas in India* (New Delhi, 1973).

4)『대당서역기』, T2087, 51:878b-885c;『대자은사삼장법사전』, T2053, 50:227c-231b. 아울러 前嶋信次,『玄奘三藏』(東京, 1952)과 桑山正進 · 袴谷憲昭,『玄奘』(東京, 1981) 참조.

5)『연화면경』, T386, 12:1075c. 불발(佛鉢)의 전승에 대한 이야기는 桑山正進,「罽賓と佛鉢」,『展望アジアの考古學』(京都, 1983), pp. 598-607에 자세히 서술되어 있다.

6)『부법장인연전』, T2058, 50:315b;『마명보살전』, T2046, 50:183c.

7)『법현전』, T2085, 51:858b-c(『고승법현전』, pp. 109-111);『출삼장기집(出三藏記集)』, T2145, 55:113b, 114a;『고승전(高僧傳)』, T2059, 50:338c, 343b.

8)『대당서역기』, T2087, 51:879c(이미령 옮김, p. 67).

9) 桑山正進,『カ-ピシ=ガンダ-ラ史研究』, pp. 131-140.

10) Marshall, *Taxila*, vol. 1, p. 287.

11) Tarzi, "Hadda à la lumière des trois dernière campagnes de fouilles de Tapa-é-Shotor,"

12) Errington and Cribb, *The Crossroads of Asia*, pp. 215-217 (no. 209).

13) Zwalf, *A Catalogue of the Gandhāra Sculpture in the British Museum*, vol. 1, pp. 85 –
86 (no. 18); Errington and Cribb, *The Crossroads of Asia*, pp. 218 – 220 (no. 210).

14) Cf. Joanna Williams, *The Art of Gupta India* (Princeton, 1982), pls. 89 – 94.

15) Pratapaditya Pal, *Bronzes of Kashmir* (New York, 1975), pls. 73 – 75.

16) 桑山正進,『慧超往五天竺國傳研究』(京都, 1992), pp. 21, 124 (정수일 옮김,『혜초 왕오
천축국전』, 학고재, 2004, pp. 277 – 279).

17) Shoshin Kuwayama, *The Main Stupa of Shāh-jī-kī Dherī*, pp. 56 – 57.

18)『대당서역기』, T2087, 51:873b(이미령 옮김, pp. 34 – 35, 가람의 수가 열 곳이라고 잘못
번역하고 있음), cf.『桑山正進,『慧超往五天竺國傳研究』, p. 23(정수일 옮김, p. 324).

19) William Moorcroft, *Travels in the Himalayan Provinces of Hindustan and the Punjab*
(London, 1841), vol. 2, pp. 388 – 389.

20) Rowland, *The Art and Architecture of India*, pp. 170 – 172 (『인도미술사』, pp. 170 –
172).

21) 이주형,『아프가니스탄, 잃어버린 문명』, pp. 152 – 153. 앞서 언급한 로울랜드도 후
일 자신의 연대관을 수정한 것으로 보인다. Rowland, *Ancient Art from Afghanistan*
(New York, 1966), pp. 94 – 98 참조. 앞의 주 20에 인용된 로울랜드의 책이 1977년
발간됐음에도 여전히 오래된 연대관을 제시하고 있는 것은 1954년의 초판에 개진
된 의견을 수정하지 않았기 때문이다. 아울러 樋口隆康,「石窟構造及び年代觀」,
『バ-ミヤ-ン アフガニスタンのおける佛教石窟寺院の美術考古學的調査 1970
~1978年』(京都, 1984), 제3권, pp. 151 – 175 참조.

22) Marshall, *Taxila*, vol. 1, p. 268, vol. 2, pl. 59b.

23) 이주형,『아프가니스탄, 잃어버린 문명』, pp. 259 – 295.

24) 樋口隆康 編,『バ-ミヤ-ン アフガニスタンのおける佛教石窟寺院の美術考古學
的調査 1970~1978年』(京都, 1984), 전 4권; Mario Bussagli, *Central Asian Painting*
(Geneva, 1979), pp. 36 – 40 (권영필 옮김,『중앙아시아 회화』, 일지사, 1978, pp. 52 – 56).

25) Joseph Hackin, "The Buddhist Monastery of Fondukistan," *Afghanistan* 5 – 2 (1950),
pp. 19 – 35.

26) Rowland, *The Art and Architecture of India*, p. 180과 fig. 124 (『인도미술사』, pp. 180 –
182, 도 124).

27) 宮治昭,「バ-ミヤンの'飾られた佛陀'の系譜とその年代」,『佛教藝術』137(1981),

pp. 11 – 34.

28) 『송운행기』, T2092, 51:1020b(서윤희 옮김, p. 190).

29) 『대당서역기』, T2087, 51:882b(이미령 옮김, pp. 83 – 84).

30) Tucci, "Preliminary Report on an Archaeological Survey in Swāt," pp. 279 – 280.

31) Moti Chandra, "Terracotta Heads from Akhnur," *Bulletin of the Prince of the Wales Museum of Western India* 12 (1973), pp. 54 – 57.

32) Pal, *Bronzes of Kashmir.*

33) 『대당서역기』, T2087, 51:884b(이미령 옮김, pp. 93 – 94). 법현은 길이가 80척, 족부 (足趺)가 8척이라고 한다. '족부'를 '결가부좌한 다리'라고 이해한다면, 이것은 균형 이 맞지 않는 수치이다. '족부'가 혹시 발 길이만을 의미한 것은 아닌지 모르겠다. 『법현전』, T2085, 51:858a(『고승법현전』, pp. 91 – 93).

34) 칠라스 일대의 암각화에 관해서는 Ahmad Hasan Dani, *Chilas, the City of Nanga Parvat (Dyamar)* (Islamabad, 1983) 참조.

35) 4장 주 13 참조.

36) 임영애, 『서역불교조각사』(일지사, 1996), pp. 74 – 80.

37) Aurel Stein, *Serindia, detailed report of explorations in Central Asia and westernmost China* (Oxford, 1921), vol. 1, p. 530 (해당 벽화는 fig. 137).

38) Marylin M. Rhie, "Some Aspects of the Relation of 5th – Century Chinese Buddha Images with Sculpture from N. India, Pakistan, Afghanistan and Central Asia," *East and West* 3 (1976), pp. 439 – 461; Rhie, *Early Buddhist Art of China and Central Asia*, vol. 1 (Leiden, 1999).

11 간다라 그 후

1) 간다라 지역의 무슬림에 대해서는 Errington, "The Western Discovery of the Art of Gandhāra and the Finds of Jamālgarhī", pp. 27 – 28과 Allchin, *Archaeology of Afghanistan*, p. 4 참조.

2) *Kitāb al-buldān* (902 – 903), in M.J. de Goeje, ed., *Compendium libri Kitāb al-boldan*, p. 322 (앞의 Errington 논문에서 재인용).

3) *Kitāb al–buldān* (이븐 알파키의 저작과 동명同名, 891년) (앞의 Errington에서 재인용).

4) *Tarikh–e Sistān* (작자 미상, 11세기) (앞의 Errington에서 재인용).

5) H.W. Bellew, *A General Report on the Yusufzais* (Lahore, 1864), p. 136.

6) *Tarjamat ḥadīth ṣanamay al–Bāmiyān* (Explanation of the two idols of Bamiyan).

7) *Athār al–bākiya*, chapter 8, in E. Sachau, trans., *The Chronology of Ancient Nations*, p. 186 (앞의 Errington에서 재인용).

8) 라츠네프스키, 『칭기스칸』 (김호동 옮김, 지식산업사, 1992), pp. 140–141.

9) Olaf K. Caroe, *The Pathans 550 B.C.–A.D.* 1957 (London, 1958).

10) Caroe, *The Pathans*, pp. 169–171; Warwick Ball, "The Seven Qandahars," *South Asian Studies* 4 (1988), pp. 130, 136–137; Zwalf, *A Catalogue of the Gandhara Sculpture in the British Museum*, vol. 1, p. 11; 이주형, 『아프가니스탄, 잃어버린 문명』, pp. 174–175.

11) Peter Hopkirk, *The Great Game* (London, 1990); 이주형 『아프가니스탄, 잃어버린 문명』, pp. 176–209.

12) 19세기 유럽인들의 활동은 Errington, "The Western Discovery of the Art of Gandhāra and the Finds of Jamālgarhī"에 역시 잘 정리되어 있다.

13) Mountstewart Elphinstone, *An Account of the Kingdom of Caubul* (London, 1815), vol. 1, pp. 161–165, 213–214.

14) James Prinsep, "On the Coins and Relics Discovered by M. le Chevalier Ventura, General in the Service of Mahá Rája Runjeet Singh, in the Tope of Manikyála," "Continuation of Observations on the Coins and Relics, Discovered by General Ventura, in the Tope of Mánikyála," *Journal of the Asiatic Society of Bengal* 3 (1844), pp. 313–320, 436–456. 시크 왕실에서 일하던 유럽인 장교들에 관해서는 H.M.L Lawrence, *Adventures of an Officer in the Service of Runjeer Singh* (London, 1845) 참조.

15) Horace Hayman Wilson, *Ariana Antiqua, A Descriptive Account of the Antiquities and Coins of Afghanistan, with a Memoir on the Building Called Topes by C. Masson, Esq.* (London, 1841); Charles Masson, *Narratives of Various Journeys in Balochistan, Afghanistan and the Panjabs*, 3 vols. (London, 1842); Gordon Whitteridge, *Charles Masson of Afghanistan* (Warminster, 1986).

16) F. Haskell and N. Penny, *Taste and the Antique: the Lure of Classical Sculpture 1500–*

1900 (New Haven and London, 1982).

17) A. Burnes, "On the Colossal Idols of Bamian," *Journal of the Asiatic Society of Bengal* 2 (1833), pp. 561 – 564; J.G. Gerard, "Memoir on the Topes and Antiquities of Afghanistan," *Journal of the Asiatic Society of Bengal* 3 (1834), pp. 321 – 329.

18) Salomon, *Indian Epigraphy*, pp. 209 – 215.

19) 식민지 시대 인도 각지의 고고학 조사에 대해서는 Dilip K. Chakrabarti, *A History of Indian Archaeology: from the Beginning to 1947* (New Delhi, 1988); Sourindranath Roy, *The Story of Indian Archaeology* (New Delhi, 1996).

20) Abu Imam, *Sir Alexander Cunningham and the Beginnings of Indian Archaeology* (Dacca, 1966).

21) *Archaeological Survey of India*, vol. 2, Four Reports Made during the Years, 1862 – 63 – 64 – 65; vol. 5, Report for the Year 1872 – 73.

22) Stanislas Julien, *Histoire de la vie de Hiouen–Thsang et de ses voyages dans l'Inde, depuis l'an 629 jusqu'an 645, par Hoei–li et Yen–thsong* (Paris, 1853); *Mémoires sur les contrées occidentales traduits du sanscrit en chinois en l'an 648 par Hiouen–thsang,* 2 vols. (Paris, 1857 – 1858).

23) Cunningham, *The Ancient Geography of India*, 1. Buddhist Period including the Campaigns of Alexander and the Travels of Hwen – thsang (London, 1871), cf. Alfred Foucher, "Notes sur la Géographie ancienne du Gandhâra," *Bulletin de l'École Française d'Extrême–Orient* 1 (1902).

24) Jas. Burgess, "The Gandhara Sculpture," *The Journal of Indian Art and Industry* 8 – 6 (1990), pp. 23 – 24.

25) Rudyard Kipling, *Kim* (New York: Dodd, Mead and Co. edition, 1960), pp. 5 – 6.

26) Cf. Stanley K. Abe, "Inside the Wonder House: Buddhist Art and the West," in *Curators of the Buddha*, ed. Donald Lopez (Chicago, 1995), pp. 63 – 106.

27) Peter Hopkirk, *Quest for Kim* (Michigan, 1996), pp. 34 – 50.

28) 스타인의 생애에 관해서는 Jeannette Mirsky, *Sir Aurel Stein, Archaeological Explorer* (Chicago, 1977); Annabel Walker, *Aurel Stein, Pioneer of the Silk Road* (London, 1995); 이주형, 「오렐 스타인의 생애와 그의 전기 두 가지」, 『미술사학연구』 209(1996), pp. 87 – 103.

29) 이 보고문들은 마샬이 재건한 인도고고학조사국(Archaeological Survey of India)의 연보(Annual Report)를 통해 간행되었다.

30) Alfred Merlin, "Notice sur la vie et les travaux de M. Alfred Foucher," *Académie des Inscriptions et Belles-Lettres, comptes rendus* (1954), pp. 457 - 466.

31) Mirsky, *Sir Aurel Stein*, pp. 410 - 411.

32) 프랑스인들이 행한 조사의 보고서들은 Mémoires de la Délégation Archélogique Française en Afghanistan (MDAFA) 시리즈를 통해 발간되었다.

33) 이주형, 『아프가니스탄, 잃어버린 문명』, pp. 210 - 235.

34) Nancy Hatch Dupree, "Museum under Siege," *Archaeology*, March/April 1996, pp. 42 - 51.

35) 이주형, 『아프가니스탄, 잃어버린 문명』, pp. 242 - 321.

36) 田邊勝美, 「パキスタン製'彌勒菩薩立像'の贋作方法に關する一考察 ―'ガンダーラ佛研究協議會'結論に對する反論―」, 『古代文化』39 - 12(1987), pp. 1 - 14.

37) Stanislaw Czuma, *Kushan Sculpture: Images from India* (Cleveland, 1985), p. 113; 『特別展 菩薩』(奈良, 1987), no. 9.

용어해설

[S] 산스크리트어

겁(劫): [S] kalpa. '겁파(劫波)'라고도 음사(音寫)하는데 그 말을 줄인 것. 불교에서 보통 헤아릴 수 없이 아득한 시간을 가리키기 위해 쓰는 말. '개자겁(芥子劫)', '불석겁(拂石劫)' 등의 비유로 설명한다. 힌두교에서는 브라흐마의 하루라고 하며, 인간 세계의 4억 3200만 년이 1겁에 해당한다고 한다.

결가부좌(結跏趺坐): 가부좌를 틀고 앉는 법. 오른발을 왼편 넓적다리 위에 놓은 뒤 왼발을 오른편 넓적다리 위에 놓고 앉는다.

광배(光背): 붓다의 몸에서 나오는 광채를 상징하기 위해 불·보살상의 머리나 몸 뒤쪽에 원형 등으로 표시하는 것.

나가(nāga): 뱀 혹은 코브라. 인도에서는 전통적으로 물의 신으로 섬겨졌다. 한역(漢譯) 경전에서는 '용(龍)'이라 불렸다. 여성형은 나기니(nāginī)이다.

대승(大乘): [S] Mahāyāna. 문자 그대로는 '큰 수레'라는 뜻. 기원전후 인도 불교에 등장한 혁신적 운동. 대승을 따른 수행자와 사상가들은 기존의 보수적 불교를 '소승(小乘)', 즉 '작은 수레'라 폄하하고 스스로를 '대승'이라 칭하며, 진리를 추구함과 동시에 이타행(利他行)의 실천을 통해 중생을 구제하는 '보살'을 이상적인 인간상으로 삼았다. 반야, 법화, 정토, 열반, 화엄 등 새로운 대승 경전을 중심으로 몇 갈래로 나뉘어 진행된 이 커다란 흐름은 인도 불교에 적지 않은 영향을 남겼다. 또한 동아시아에 전해져 중국·한국·일본 불교의 주류가 되어 성대하게 발전했다.

대의(大衣): [S] saṃghāṭī. 승려들이 입는 세 가지 옷(三衣) 가운데 하나로 그중 가장 크고 격식을 갖춘 복장.

도리천(忉利天): [S] Trāyastriṃśa. 불교의 세계관에서 욕계(欲界, 욕심의 세계)의 여섯 개 하늘나라 가운데 밑에서 두 번째에 있으며, 세계의 중심인 수미산(須彌山)의 정상에 있는 하늘나라. 제석천이 이곳을 주재한다. '도리천'은 음사한 것이고, 뜻으로 옮겨 '삼십삼천(三十三天)'이라고도 한다.

도상(圖像): iconography를 번역한 미술사 용어로 주제나 의미가 시각적 형상으로 표현된 양상을 말하거나 혹은 그 주제·의미를 밝히는 작업을 말한다. 종교미술사 연구에서는 이 작업이 일차적인 중요성을 지닌다.

도솔천(兜率天): [S] Tuṣita. 불교의 세계관에서 욕계의 여섯 개 하늘나라 가운데 위에서 세 번째에 있는 하늘나라. 만족함을 안다는 뜻이다. 붓다가 될 보살들은 마지막 생을 살기 위해 지상에 내려오기 전에 이 하늘나라에서 살며 천인들을 교화한다.

바즈라(vajra): '금강(金剛)' 혹은 '금강저(金剛杵)'. 번개 모양의 무기로 인드라나 바즈라파니가 든다.

바즈라파니(Vajrapāṇi): 집금강신(執金剛神) 혹은 금강역사(金剛力士). 바즈라를 손에 든 신이라는 뜻이다. 간다라 미술에서는 역사형으로 표현되었으며, 석가모니 붓다를 시위(侍衛)하는 역할을 맡는다.

반야바라밀(般若波羅蜜): [S] prajñāpāramitā. '지혜의 완성'. '반야'는 '지혜'라는 뜻이며, 만물의 본성이 공(空)함을 깨닫는 지혜를 말한다. 대승불교도들이 중시한 여섯 가지 수행 덕목인 육바라밀(六波羅蜜) 가운데 하나로 육바라밀의 근간이 되는 바라밀이다. 밀교에서는 반야바라밀을 여성형으로 신격화하여 숭배의 대상으로 삼기도 했다.

발우(鉢盂): '발(鉢)'은 산스크리트어 pātra를 옮긴 것이고, 여기에 그릇을 뜻하는 한자 '우(盂)'가 붙어 만들어졌다. 승려들이 걸식을 하거나 식사할 때 사용하는 식기이다.

범천(梵天) → 브라흐마

보살(菩薩): [S] bodhisattva. 깨달음을 향해 수행하는 존재. 원래 석가모니가 깨달음을 얻기 이전의 상태를 가리키는 말로 쓰였으나, 뒤에 석가모니 이외에도 많은 붓다의 존재가 인정되면서 다른 붓다의 경우에도 쓰였다. 또 대승불교의 흥기와 더불어 대승교도들은 진리를 추구하고 동시에 중생들을 구제하고자 하면서 깨달음의 길과 이타행(利他行)을 실천하는 존재인 보살을 이상적인 인간상으로서 삼고 스스로 보살이 될 것을 서원(誓願)했다. 그리고 그러한 이상형으로서 문수보살, 보현보살, 관음보살 등 많은 신격화된 보살들이 출현했다.

복발(覆鉢): 스투파의 반구형(半球形) 돔 부분을 일컫는 용어. 마치 발우를 엎어놓은 것 같은 모양이라고 해서 그렇게 부른다.

본생담(本生譚): [S] jātaka. 석가모니 붓다의 전생 이야기. 석가모니가 수많은 전생에 다양한 존재로 태어나 선업(善業)을 쌓은 것을 서술하는 이야기이다.

붓다(Buddha): 깨달은 존재. '불타(佛陀)', '불(佛)', '각자(覺者)'라고도 한다. 원래 석가모니에게 붙여진 명칭이었으나, 뒤에 무한한 시간과 공간에 존재하는 수많은 붓다의 존재가 인정되면서 일반화된 용어가 되었다. 그러나 붓다라는 말로 역사적 붓다인 석가모니 붓다를 지칭하는 경우가 많다.

브라흐마(Brahmā): 불교의 세계관에서 욕계 위에 있는 색계(色界, 욕심은 없어졌으나 아직 형상은 남아 있는 세계)의 초선천(初禪天)을 주재하는 천왕. 한문으로는 '범천(梵天)'이라고 번역되었다.

사리(舍利): [S] śarīra. '몸'이라는 뜻. 죽은 사람의 유해를 가리키는 말로 쓰이며, 보통 붓다나 고승의 유골을 지칭한다.

사위성(舍衛城): [S] Śrāvastī. 중인도 북부에 위치한 코살라국의 수도. 석가모니 붓다는 깨달음을 얻은 뒤 이곳에서 가장 오랫동안 안거(安居, 우기 동안 한곳에 머무르며 수행하는 것)하며 사람들을 교화했다.

사천왕(四天王): [S] lokapāla. 불교의 세계관에서 욕계의 여섯 개 하늘나라 가운데 가장 아래에 위치한 사왕천(四王天)에 사는 네 명의 천왕. 세계의 중심인 수미산 중턱에서 사방을 수호한다.

산개(傘蓋): 햇볕을 가리기 위해 쓰는 원형의 판.

삼십이상(三十二相): 붓다가 몸에 갖춘 서른두 가지 특징. 삼십이대인상(三十二大人相)이라고도 한다. 인도에서 전통적으로 위대한 인물의 몸에 갖추어져 있는 특징으로 열거된 것으로서 불교에서도 이를 받아들여 석가모니 붓다의 신체적 특징을 설명하는 데 쓰였다.

선정인(禪定印): 양손을 배 앞쪽에 포개어 선정할 때의 손모양. 선정은 마음을 한곳에 모아 산란함을 없애고 고요하고 평화로운 경지에 드는 것이다. 보통은 결가부좌하고 앉아서 선정인을 취한다.

설법인(說法印): 불·보살상이 설법할 때 취하는 손모양.

소승(小乘): [S] Hīnayāna. 문자 그대로는 '작은 수레'라는 뜻. 대승의 흥기와 더불어 대승교도들이 기존의 불교를 칭한 표현. 대체로『아함』을 중심으로 하는 원시불교, 또는『아비달마』를 중시한 유부(有部) 중심의 부파불교를 가리키는 것으로 이해된다.

수인(手印): [S] mudrā. 불·보살이 자신의 깨달은 바를 나타내기 위해서 취하는 손모양, 혹은 불·보살상이 여러 자세로 취하는 손모양을 가리킨다. '인계(印契)'라고도 한다.

스투코(stucco): 석회 또는 석고에 모래나 고운 흙을 섞어 굳혀서 만든 것.

스투파(stūpa): 봉분(封墳)과 같은 반구형의 건조물. 불교 이전부터 죽은 이의 유골을 모시기 위해 쓰이던 것으로, 불교에서도 이를 받아들여 붓다를 화장하고 남은 유골을 모시기 위해 건조했다. 한문으로는 '솔도파(窣堵波)', '수두파(藪斗波)' 등으로 음사되었으나, 다른 인도말 thūpa를 음사한 '탑파(塔婆)' 혹은 '탑(塔)'이 더 흔히 쓰인다.

시무외인(施無畏印): 불상이나 보살상에 쓰인 수인의 하나로, 오른손을 들고 다섯 손가락을 펴서 손바닥을 밖으로 향하여 보여 주는 모습의 손모양이다. '무외를 준다', 즉 마음에 두려움이 없도록 해 준다는 뜻이다.

약샤(yakṣa): 야차(夜叉). 인도 재래 신앙에서 섬겨진 풍요의 신. 불교에 들어와 하위 신이 되었다.

약시(yakṣī): 야차녀(夜叉女). 인도 재래 신앙에서 섬겨진 풍요의 여신.

열반(涅槃): (1) [S] nirvāṇa. 모든 번뇌의 속박에서 벗어나 진리를 깨달아 불생불멸(不生不滅)을 체득한 경지로 소승불교 시대 불교도들의 최고 이상. (2) [S] mahāparinirvāṇa. 한자로 옮겨 '대반열반(大般涅槃)의 준말로 '완전한 열반'이라는 뜻. 붓다가 마지막 삶을 마치고 생사를 완전히 떠나는 것을 가리킨다. 불전(佛傳) 미술에서 '붓다의 열반'이라고 하는 것은 바로 '대반열반'을 뜻한다.

우슈니샤(uṣṇīṣa): 붓다의 삼십이상 가운데 보통 마지막에 열거되는 것으로 붓다의 특별한 머리모양을 가리킨다. 원래는 uṣṇīṣaśiras(혹은 uṣṇīṣaśiraskatā)라고 하는데, 터번을 가리키거나, 터번을 두른 것처럼(혹은 두를 만큼) 고귀한 머리모양, 즉 숱이 많은 머리카락으로 보기 좋게 상투를 튼 모습을 뜻한다. 한역 경전에서는 우슈니샤를 붓다의 삼십이상의 하나로 언급할 때 일관되게 '정계(頂髻)' 혹은 '육계(肉髻)', 즉 정수리가 상투처럼 솟아 있다는 뜻으로 번역했다.

육계(肉髻) → 우슈니샤.

인드라(Indra): 불교의 세계관에서 욕계의 여섯 개 하늘나라 가운데 밑에서 두 번째에 위치한 도리천을 주재하는 천왕. 한문으로는 '제석천(帝釋天)'이라 번역되었다.

일생보처(一生補處): 한 생만 지나면 붓다의 지위에 이르는 위치에 있다는 뜻. 보살의 계위 가운데 최상의 계위이다.

전륜성왕(轉輪聖王): [S] cakravartin. 세계의 대륙을 통솔하는 제왕. 몸에 삼십이상을 갖추고 태어나 하늘로부터 보배로운 수레바퀴[輪]를 얻어 이 수레바퀴를 굴리며 사방을 위엄으로 굴복시킨다고 한다.

제석천(帝釋天) → 인드라.

차우리(cauri): 동물의 긴 털을 모아 막대에 붙여 커다란 술같이 만든 것. 벌레를 쫓는 데 쓰는 것으로 높은 사람의 종자(從者)가 든다. 그러나 왕의 상징으로도 쓰여서 신의 지물로도 등장한다. '불자(拂子)'라고 번역한다.

차이티야(caitya): 성물(聖物), 성소(聖所), 혹은 사당(祠堂). 종종 승려들의 승방(僧房)을 의미하는 비하라(vihāra)와 대비되는 말로 쓰인다.

천인(天人): 천(天)이라고도 하며, 하늘나라에 사는 존재들을 말한다.

촉지인(觸地印): 붓다가 보리수 밑의 금강좌에 앉았을 때 공격해 온 마왕의 군대를 물리치기 위해 대지를 부르며 취한 수인. 오른손을 내밀어 땅을 짚는 형상이다. 마왕을 물리치고 곧 깨달음을 얻었기 때문에 깨달음의 상징으로 통한다. 항마촉지인(降魔觸地印)이라고도 한다.

키톤(chiton): 아래위가 잇달린 고대 그리스의 옷.

킨나라(kinnara): 머리는 사람이고 몸은 새인 반신(半神). 불교에서는 '팔부중(八部衆)'의 하나로 꼽힌다.

토가(toga): 고대 로마의 시민들이 입었던 헐렁한 겉옷. 커다란 천을 몸에 둘러서 입었다.

통견(通肩): 불상에 나타나는 복장 가운데 하나로, 양쪽 어깨를 다 감싸는 방식으로 대의(大衣)를 입는 것.

편단우견(偏袒右肩): 불상에 나타나는 복장 가운데 오른쪽 어깨를 드러내고 옷을 입는 것.

포살(布薩): [S] uposatha. 출가한 승려들이 한 달에 두 번, 보름과 그믐마다 모여 계(戒)를 설하며 그 동안 지은 죄를 참회하는 의식. 초기 불교 승단에서는 가장 중요한 의식이었다.

협시(脇侍): 삼존상 혹은 오존상과 같은 구성에서 주존 옆에 시립(侍立)하는 존재. 불상의 경우, 보살이나 천인이 등장한다.

화불(化佛): 화현(化現)된 붓다. 붓다가 중생들을 교화하기 위해 중생들의 근기(根機)와 소질에 따라 만들어내는 붓다.

히마티온(himation): 고대 그리스 남자들의 복장으로 장방형의 천을 왼쪽 어깨에서부터 몸에 감아 입었다.

참고문헌

간다라 미술에 관한 여러 가지 참고문헌은 주에서 대체로 언급했기 때문에, 여기에서는 간다라 미술에 관한 기본적이거나 개설적인 문헌으로 소개할 만한 가치가 있는 것만을 열거한다.

* 2000년대에 들어서서 간다라와 아프가니스탄에 관해 연구서와 도록의 출간이 급격히 늘어났으나 그중 극히 일부만을 추가한다.

Alfred Foucher, *L'Art gréco-bouddhique du Gandhâra*, 총 2권 3부, Paris, 1905(1권), 1918(2권 1부), 1922(2권 2부), 1951(색인).

간다라 미술 연구의 선구자인 푸셰가 낸 종합적 저작이다. 제1권은 사원의 각종 건조물과 불전 미술, 제2권 1부는 불·보살을 비롯한 여러 존격(尊格), 제2권 2부는 간다라 미술의 기원과 역사적 전개를 다루고 있다. 마지막 부분은 지난 100년간의 연구를 통해 학술적 효용성을 많이 상실했지만, 이 책은 아직도 간다라 미술 연구의 가장 기본적인 문헌이자 정보의 보고로 남아 있다.

Benjamin Rowland, *The Art and Architecture of India*, Harmondsworth, 초판 1953, 최종 개정판 1967.

(이주형 옮김, 『인도미술사 – 굽타 시대까지』, 예경, 1996.)

1930년대부터 간다라 미술 연구에 몰두했던 로울랜드는 간다라 미술에 대한 독립 저술은 내지 않았다. 그러나 『인도미술사』에서 책의 균형을 깨뜨리면서까지 간다라와 아프가니스탄에 대한 설명에 많은 부분을 할애하고 있다. 그의 견해가 잘 집약되어 있다.

Harald Ingholt and Islay Lyons, *Gandhāran Art in Pakistan*, New York, 1957.

이 책은 사진가인 리욘스가 파키스탄에서 촬영한 사진들에 대해 잉골트가 총론과 도판 해설을 붙인 것이다. 원 책에는 리욘스의 이름이 앞에 있으나 근래에는 잉골트의 저술로 더 잘 알려져 있다. 잉골트는 원래 파르티아 미술 연구자이다. 따라서 그의 양식 분

류에서는 파르티아 미술과의 관련성이 중요한 기준이 되었다. 파키스탄의 박물관에 있는 577점의 유물을 사진으로 싣고 있는 이 책은 지금까지 간다라 미술 연구의 가장 기본적이고 유용한 참고서가 되고 있다.

John Marshall, *The Buddhist Art of Gandhāra*, Cambridge, 1960.
간다라의 고고학적 조사의 기틀을 세운 마샬은 이 책에서 간다라 미술의 발전사를 '유년기', '소년기', '성숙기' 등 인생에 빗대어 편년적으로 설명한다. 그의 편년관은 적지 않은 학자들로부터 공감을 얻었다.

Benjamin Rowland, *Ancient Art from Afghanistan, Treasures of the Kabul Museum*, New York, 1966.
아프가니스탄의 불교미술에 관한 책은 매우 드물다. 이 책도 상세한 개설서는 아니고, 미국에서 열렸던 카불박물관 소장품 전시회의 도록이다. 그러나 유물을 유적별로 분류하여 설명하고 그 앞에 유적에 대한 간단한 설명을 붙이고 있는 유용한 소개서이다.

John M. Rosenfield, *The Dynastic Arts of the Kushans*,
Berkeley and Los Angeles, 1967.
로즌필드는 하버드대학의 동아시아 미술사 교수로 임명되기 전에 원래 간다라 미술 연구자로 출발했다. 이 책은 그가 1959년에 제출한 박사학위 논문에 기초한 것이다. 쿠샨시대의 미술을 그 배경이 되었던 왕조 및 쿠샨족과의 관련 아래 종합적으로 살펴보고 있는 이 저술은 높은 학술적 평가를 받았다. 저자가 간다라 미술 연구를 지속할 수 없었던 것이 아쉽게 느껴지게 하는 책이다.

Jeannine Auboyer, *The Art of Afghanistan*, Paris, 1968.
이 책도 아프가니스탄 미술에 관한 몇 안 되는 책 가운데 하나이다. 앞부분에 간단한 역사 소개가 있고, 도판 해설이 이어진다. 도판 해설은 그렇게 자세하지 않으나 도움이 된다.

Madeleine Hallade, *Gandharan Art of North India and the Graeco-Buddhist Tradition in India, Persia and Central Asia*, New York and London, 1968.
이 책은 간다라 미술의 여러 양상을 평이하게 설명한다. 특히 인도의 다른 지역 미술과

의 연관성에 주목하고 있다.

F.R. Allchin and Norman Hammond, eds., *The Archaeology of Afghanistan from earliest times to the Timurid period*, London, 1978.

간다라 미술 연구는 고고학적 연구와 분리해서 생각하기 힘들 정도로 밀접한 연관을 유지하고 있다. 아프가니스탄 미술에 관한 쓸 만한 책이 별로 없는 상황에서 이 책은 아프가니스탄 미술사에 대해서도 좋은 소개서 구실을 한다. 이 책에서 간다라 미술과 직접 관련된, 알렉산드로스의 침입 이후 이슬람의 진출 전까지의 부분은 데이비드 맥도월(David W. MacDowall)과 마우리치오 타데이(Maurizio Taddei)가 썼다. 맥도월은 화폐 전문가이고, 타데이는 20세기 후반 간다라 미술 연구의 대표적 전문가이다. 고고학자다운 정밀함과 상상력 넘치는 해석 능력을 겸비한 타데이는 안타깝게도 간다라 미술에 대한 종합적인 저술을 남기지 못한 채 2000년 급작스레 타계했다.

Mario Bussagli, *L'Arte del Gandhara*, Turin, 1984.

(프랑스어판 Béatrice Arnal 옮김, *L'Art du Gandhâra*, Paris, 1996.)

1988년 타계한 부살리는 이탈리아에서 중앙아시아 미술 연구의 개척자로 평가된다. 이 책에서 그는 간다라 미술의 여러 양상을 빠짐없이 상세하게 다루고 있다. 원판이 이탈리아어로 되어 있기 때문에 연구자들에게 충분히 이용되지 않은 듯하나, 다행히 최근 프랑스어판이 출간되었다.

Fancine Tissot, *Gandhāra*, Paris, 1985.

파리 기메박물관의 큐레이터로 오래 재직했던 티소는 근래 프랑스의 대표적인 간다라 미술 연구자이다. 이 책은 간다라 미술의 개황과 역사를 간단히 소개한 뒤, 간다라 미술에 등장하는 건축과 의장, 인물의 복장과 장신구, 각종 도구를 상세하게 분류·설명하고 있다. 이러한 분류 위주의 서술 방법은 전통적으로 프랑스 미술사 연구의 한 경향이며 나름대로 쓸모가 없는 것은 아니지만, 이 책을 하나의 이야기로서 읽어 가기는 쉽지 않다.

Stanislaw J. Czuma, *Kushan Sculpture: Images from Early India*, Cleveland, 1985.

이 책은 1986년 미국의 3개 도시에서 순회 전시된 전시회의 도록이다. 이 전시회에는

마투라의 유물과 화폐를 제외하고 모두 77점의 중요한 간다라 유물이 출품되었다. 이 중에는 나중에 위작으로 논란이 된 미륵보살상이 포함되어 있었다. 자세한 도판 설명이 붙어 있다.

Ahmad Hasan Dani, *The Historic City of Taxila*, Paris and Tokyo, 1986.
페샤와르대학 교수를 지낸 다니는 파키스탄 고고학의 아버지라고 할 수 있으며, 간다라의 유적 발굴에서도 많은 성과를 올렸다. 그는 이 책에서 탁실라 여러 유적의 제 양상에 대해 기존의 견해를 반박하고 새로운 해석을 내놓고 있다.

Elizabeth Errington and Joe Cribb, eds., *The Crossroads of Asia, Transformation in Image and Symbols*, Cambridge, 1992.
이 책은 1992년 케임브리지대학의 피츠윌리엄박물관에서 열린 같은 이름의 전시회의 도록이다. 케임브리지의 고대인도이란재단의 주도로 열린 이 전시회의 도록은 대영박물관의 큐레이터였던 에링턴과 크립이 엮었다. 서방 고전미술의 전래와 수용상이 상세하게 서술되어 있으며, 도판 해설은 학술성이 높다.

Wladimir Zwalf, *A Catalogue of Gandhāra Sculpture in the British Museum*, 2 vols., London, 1996.
런던 대영박물관의 간다라 미술 컬렉션은 파키스탄 밖의 컬렉션 가운데에서는 가장 규모가 크고 질적으로도 우수하다. 이 책은 대영박물관 소장의 간다라 유물 모두를 상세하게 설명한 도록이다. 앞부분에는 60여 페이지에 달하는 총론이 간다라 미술의 여러 양상을 꼼꼼하게 정리하고 있다. 도판 해설도 매우 상세하다. 말미에는 간다라 미술에 관한 논저를 망라하여 집성한 참고문헌 목록이 있다. 현재까지 나온 책 가운데 가장 새로운 정보를 반영하고 있는 매우 유용한 문헌이다. 대영박물관의 큐레이터를 지낸 저자 즈월프는 *The Shrines of Gandhara*(London, 1979)라는 소책자도 낸 바 있는데, 이것 역시 매우 깔끔한 소개서이다.

***Afghanistan, une histoire millénaire*, Paris, 2001.**
2001-2002년에 바르셀로나와 파리에서 열렸던 아프가니스탄에 관한 전시회의 도록이다. 아프가니스탄 미술의 다양한 측면이 훌륭한 사진과 함께 다루어졌다.

Pia Brancaccio and Kurt Behrendt, eds., *Gandhāran Buddhism: Archaeology, Art, Texts*, Vancouber, 2006.

1999년에 캐나다에서 열렸던 간다라 불교에 관한 학술회의에서 발표되었던 논문 가운데 13편을 수록한 연구서이다. 간다라 불교와 불교미술의 다양한 측면을 다루고 있어 좋은 참고가 된다.

Afghanistan, les trésors retrouvés, Paris, 2006.

2006-2007년에 파리에서 열렸던 카불박물관 소장품 전시회의 도록으로, 틸리야 테페, 타파 슈투르 출토품 등이 훌륭한 사진, 상세한 설명과 함께 실려 있다. 이 전시가 2008-2009년 미국에서도 열리면서 영문본 *Afghanistan, Hidden Treasure from the National Museum, Kabul* (Washington D.C., 2008)도 출간되었다.

Gandhara, the Buddhist Heritage of Pakistan: Legends, Monasteries, and Paradise, Mainz, 2008.

2008-2009년 본과 베를린, 취리히에서 열렸던 대규모 간다라 미술 전시회의 도록이다. 근 300점의 전시품이 훌륭한 사진과 함께 수록되었으며, 37편의 논고가 실려 있다. 이 전시의 축소판이 2011년 뉴욕에서 열렸으며, 이때 *The Buddhist Heritage of Pakistan: Art of Gandhara* (New York, 2011)라는 도록이 출간되었다.

高田修, 『佛像の起源』, 東京, 1967.

타카타 오사무(高田修)는 일본의 인도미술 연구 개척자로 잘 알려져 있다. 이 책은 불상의 기원 문제에 초점을 맞추고 있으나, 간다라 미술 연구의 관건이 되는 문제들을 세밀하게 다루고 있어서 간다라 미술 연구에도 좋은 입문서가 된다. 다만 약간 보수적인 견해를 견지하는 경향이 있다. 불상의 기원에 대한 그의 견해를 요약한 『불상의 탄생』(예경, 1994)은 우리말로도 번역되었다.

『パキスタン・ガンダーラ美術展』(圖錄), 東京, 1984.

이 책은 일본에서 최초로 열린 간다라 미술 전시회의 도록이다. 모두 140점의 출품작이 훌륭한 컬러 사진으로 소개되어 있다. 뒤에는 도판 해설과 더불어 일본의 대표적 간다라 미술 연구자 4인의 간단한 해설문이 주제별로 실려 있다.

田邊勝美, 『ガンダーラから正倉院へ』, 京都, 1988.

서아시아 미술에 정통한 타나베 카츠미(田邊勝美)는 일본의 간다라 미술 연구자 가운데 독특한 위치를 차지한다. 간다라 미술을 서아시아 및 일본과의 관계에서 파악한 몇 가지 글을 모은 이 책에서 그의 독자적인 관점을 읽을 수 있다. 타나베는 유명한 위작 보살 사건을 터뜨린 장본인이기도 하다.

栗田功, 『ガンダーラ美術』 1권(佛傳), 1988, 2권(佛陀の世界), 1990.

이 책은 세계 각국의 컬렉션에 소장되어 있는 주요 간다라 미술 유품을 사진으로 집대성한 것이다. 1권에는 591점의 불전 부조, 2권에는 885점의 불·보살상과 기타 유물이 실려 있다. 매우 유용한 참고자료이나, 심각한 문제는 진위에 대한 판단이 결여되어 많은 위작이 수록되었다는 점이다. 특히 개인 소장품은 의심스러운 작품이 대다수이다. 불행히도 이 책을 안전하게 이용하는 방법은 충분히 오래 전에 발굴되어 파키스탄이나 구미의 박물관에 수장된 작품 외에는 어느 것도 신뢰하지 않는 것이다. 편자는 전문 연구자가 아니고 고미술품 딜러이다.

桑山正進, 『カーピシー＝ガンダーラ史研究』, 京都, 1990.

쿠와야먀 쇼신(桑山正進)은 간다라 불교사원의 배치와 그 내부 건조물의 고고학적 양상, 또 중국 구법승들의 행적에 관해 누구보다도 정통한 권위자이다. 이 책은 5세기 이후 간다라의 불교사원과 불교미술의 변화상에 대해 세밀하게 설명하고 있다. 이 주제에 관한 독보적인 업적이다.

宮治昭, 『ガンダーラ佛の不思議』, 東京, 1996.

미야지 아키라(宮治昭)는 도상학을 중심으로 인도와 중앙아시아 불교미술 연구에 주력해 왔으며, 근래에는 일본의 대표적인 간다라 미술 연구자로 꼽힌다. 이 책은 도상과 상징을 중시하는 저자의 관점에 따라 간다라 미술의 여러 면모를 종합적으로 비교적 상세하게 서술하고 있다.

이주형, 『간다라 미술』, 서울(예술의 전당), 1999.

이 해에 서울의 예술의 전당에서 열린 간다라미술대전의 도록이다. 이주형이 총론과 도판 해설을 썼다. 총 120점의 출품작은 화폐, 장신구와 금속기, 테라코타 소상과 장식

품, 화장명, 스투파와 사리기, 석조상, 소조상, 불전 부조, 동과 서의 교류라는 9개 항목
으로 분류되어 있다.

이주형, 『아프가니스탄, 잃어버린 문명』, 서울(사회평론), 2004.
아프가니스탄 문명의 성쇠를 고대부터 현대에 이르기까지 그려내고 있다. 특히 후반부
에서는 근대에 아프가니스탄의 문화유산이 재발견되고 2001년 바미얀 대불이 파괴되
기까지의 상황을 정치사적 맥락과 관련지어 설명하고 있다.

도판목록

1. 아카이메네스 제국과 알렉산드로스의 동방 원정.

2. 알렉산드로스, 낭만적으로 신격화된 초상. 대리석. 헬레니즘 시대 후기. 높이 30cm. 펠라박물관. (*The Search for Alexander, Boston*, 1980, pl. 25c.)

3. 알렉산드로스, 사자가죽을 뒤집어쓴 헤라클레스의 형상. 상아. 기원전 3세기. 높이 3.6cm. 옥수스 강 북안 탁트 이 상긴 출토. 에르미타주박물관. (*Oxus, 2000 Jahre Kunst am Oxus-Fluss in Mittelasien*, Zurich, 1989, pl. 21.)

4. 간다라인(위쪽)과 박트리아인(아래쪽). 페르세폴리스 아카이메네스 궁전의 부조. 기원전 6세기 말~5세기 전반. 각 단 높이 86cm. (小學館, 『世界美術大全集』東洋編 6, 도 218.)

5. 간다라와 그 주변.

6. 박트리아의 화폐(모두 은화 4드라크메, 실제 크기).

 a. 디오도토스. (앞) 머리띠를 두른 왕. (뒤) 방패와 번개를 든 제우스.

 b. 에우티데모스. (앞) 머리띠를 두른 왕. (뒤) 곤봉을 든 헤라클레스.

 c. 데메트리오스. (앞) 머리띠를 두르고 코끼리가죽을 쓴 왕. (뒤) 곤봉과 사자가죽을 들고 스스로 월계관을 쓰는 헤라클레스.

 d. 에우크라티데스. (앞) 머리띠를 두르고 투구를 쓴 왕. 투구에 황소의 귀와 뿔이 달려 있고, 창을 던지려 함. (뒤) 디오스쿠로이.

 e. 메난드로스. (앞) 머리띠를 두른 왕. (뒤) 투구를 쓰고 창을 들고 번개를 던지려는 아테나.

 f. 헤르마이오스. (앞) 머리띠를 두르고 투구를 쓴 왕. (뒤) 미트라. 제우스처럼 표현되었음.

 (a, f: Errington and Cribb, *The Crossroads of Asia*; b, c, d, e: 『平山郁夫コレクション ガンダーラとシルクロドの美術』, 도 24, 25, 30, 32.)

7. 바르후트 스투파의 그리스계 병정. 기원전 1세기 초. 콜카타 인도박물관. (이주형)

8. 그리스풍 복장의 남녀. 1~2세기. 길이 44.8cm. 페샤와르박물관. (Ingholt and Ly-

ons, *Gandhāran Art in Pakistan*, pl. 411.)

9. 샤바즈 가르히의 아쇼카 석각 명문. (이주형)

10. 칸다하르 출토 아쇼카 석각 명문. (Allchin and Hammond, *The Archaeology of Afghanistan*, fig. 4.4.)

11. 산치 스투파(제1탑). 기원전 3세기 처음 세워지고 기원전 1세기~기원후 1세기 전반 증축·정비됨. 높이 17m. (エクラン 世界の美術 第3巻 『インド・パキスタン』, 東京 1981, p. 10.)

12. 탁실라의 다르마라지카 사원지. (『パキスタン·ガンダーラ美術展』, 1984)

13. 다르마라지카 사원지의 스투파. (이주형)

14. 아이 하눔. (*Fouilles d'Ai Khanoum*, vol. 2, pl. 1A.)

15. 아이 하눔, 왕궁의 앞뜰. (『週刊朝日百科 世界の美術』 85, 1979.)

16. 석조 헤르메스(?) 주상(柱像). 아이 하눔(체육관) 출토. 기원전 150년경. 높이 77cm. (*Fouilles d'Ai Khanoum*, vol. 6, pl. 52b.)

17. 석조 인물상 부조. 아이 하눔(묘지) 출토, 기원전 3세기. 높이 57cm. (Paul Bernard, "Campagne de fouilles d'Ai Khanoum," *Comptes rendus de l'Académie de Inscriptions*, 1972, fig. 13.)

18. 데메테르. 청동. 기원전 1~2세기. 아프가니스탄 서부 출토. 높이 11.4cm, 영국 개인 소장. (Errington and Cribb, pl. 110.)

19. 푸슈칼라바티. (Wheeler, *Chārsada*, pl. 5.)

20. 탁실라의 시르캅. 북쪽에서 바라본 전경. (『パキスタン·ガンダーラ美術展』)

21. 시르캅 평면도. (Marshall, *A Guide to Taxila*, fig. 2.)

22. 탁실라의 잔디알 신전 평면도. (Marshall, *Taxila*, vol. 3, pl. 44a.)

23. 잔디알 신전 정면. (이주형)

24. 샤카·파르티아 시대 화폐(실제 크기).

 a. 마우에스(은화 4드라크메). (앞) 홀을 든 제우스. (뒤) 종려잎과 화관을 든 니케.

 b. 마우에스(동화). (앞) 코끼리. (뒤) 칼을 잡고 정좌한 왕.

 c. 아제스 1세(은화 4드라크메). (앞) 말을 탄 왕. (뒤) 방패를 들고 번개를 던지려는 아테나.

 d. 아질리세스(동화). (앞) 채찍을 들고 말을 탄 왕. (뒤) 연꽃 위의 락슈미.

 e. 아제스 2세(동화). (앞) 얼굴을 왼쪽으로 향하고 채찍과 칼을 들고 정좌한 왕.

(뒤) 지팡이를 든 헤르메스.

 f. 곤도파레스(동화 4드라크메). (앞)머리띠를 두른 왕. (뒤)화관과 종려잎을 든 니케.

 g. 곤도파레스(4드라크메). (앞) 말을 탄 왕, 오른쪽 위에는 니케. (뒤) 종려잎과 삼

 지창을 든 시바.

 (Mitchiner, *Indo-Greek and Indo-Scythian Coinage*, types 729, 734, 752, 785, 861, 1094,

 1112.)

25. 금제 귀걸이. 시르캅 출토. 1세기. 길이 7cm. 탁실라박물관. (『간다라 미술』도록, 도
 15.)

26. 화장명. '아폴론과 다프네'. 시르캅 출토. 편암. 기원전 1세기. 지름 11cm. 카라치
 국립박물관. (『간다라 미술』도록, 도 32.)

27. 화장명. '사자(死者)의 향연'. 시르캅 출토. 편암. 기원전 1세기. 지름 13.7cm. 카라
 치 국립박물관. (『간다라 미술』도록, 도 33.)

28. 팔미라의 묘실, 야르카이의 묘. 175~200년. 다마스커스 국립박물관. (Ghirshman,
 Persian Art, the Parthian and Sassanian Dynasties, pl. 70.)

29. 시르캅의 쌍두취탑. 1세기. 평면 6.6×8.1m. (이주형)

30. 쌍두취탑 세부. (이주형)

31. 칼리석굴 차이티야 입면 및 단면도. 인도의 데칸 고원 서부. 50~75년경. (Brown,
 Indian Architecture, Buddhist and Hindu Period, pl. 19.)

32. 실레노스. 시르캅 출토. 스투코. 1세기. 높이 20cm. 카라치 국립박물관. (이주형)

33. 인물두. 스투코. 1세기. 높이 34cm. 탁실라박물관. (이주형)

34. 스와트의 바리콧 힐(중앙의 나지막한 언덕). (이주형)

35. 붓카라 제1유적. (桑山正進,『カ‐ピシ＝ガンダ‐ラ史硏究』, 도 20에 의거함.)

36. 붓카라 제1유적의 대탑. (이주형)

37. 삼존 부조. 스와트 출토. 1세기 전반. 높이 38.8cm. 베를린 아시아미술박물관. (『ブ
 ッダ展 大いなる旅路』, 도 29.)

38. 쿠샨족(?). 높이 23.6cm. 토론토 로열온타리오박물관. (Rosenfield, *The Dynastic Arts
 of the Kushans*, fig. 59.)

39. 쿠샨 화폐(실제 크기).

 a. 쿠줄라 카드피세스(동화). (앞) 로마 황제 아우구스투스. (뒤) 쿠샨 왕족의 모자
 를 쓴 쿠줄라.

b. 비마 카드피세스(금화 2스타테르). (앞) 곤봉을 들고 산 위에 앉은 비마 카드피세스. (뒤) 삼지창을 든 시바와 황소 난디.

c. 카니슈카(스타테르). (앞) 창을 든 카니슈카. (뒤) 이란의 풍요의 여신 나나.

d. 카니슈카. (뒤) 헬리오스.

e. 카니슈카. (뒤) 마즈다.

f. 카니슈카. (뒤) 미트라.

g. 카니슈카. (뒤) 아르도흐쇼. 코르누코피아를 들고 있음.

h. 카니슈카. (뒤) 파로. 창과 그릇을 들고 있음.

i. 후비슈카. (앞) 후비슈카. (뒤) 시바계 신 스칸다-쿠마라와 비자가(비샤카).

j. 후비슈카. (뒤) 헤라클레스.

k. 바수데바. (앞) 바수데바. (뒤) 오에쇼(시바).

(Errington and Cribb, pl. 35; 『シルクロド博物館』, 도 108~110; 『간다라 미술』 도록, 도 11~14; Rosenfield, pls. IV73, IV80, V90, VI116, VII132, IX169.)

40. 카니슈카 입상. 마투라의 마트 출토. 2세기 전반. 높이 1.5m. 마투라박물관. (『世界美術大全集』 東洋編 13, 도 53.)

41. 카니슈카 화폐의 불상. 지름 약 2cm. (Zwalf, *Buddhism, Art and Faith*, 1985, pl. 121.)

42. '보살' 입상. 마투라 제작, 사르나트 출토. 사암. 카니슈카 3년(서기 129~130년). 높이 2.89m. 사르나트박물관. (『世界美術大全集』 東洋編13, 도 68.)

43. '보살' 좌상. 마투라의 카트라 출토. 사암. 1세기 말~2세기 초. 높이 72cm. 마투라박물관. (『世界美術大全集』 東洋編13, 도 66.)

44. '엘라파트라의 경배'. 바르후트 스투파. 기원전 1세기 초. 콜카타 인도박물관. (A.K. Coomaraswamy, *La sculpture de Bharhut*, 1956, fig. 29.)

45. '도리천에서 내려오는 붓다'. 바르후트 스투파. 기원전 1세기 초. 콜카타 인도박물관. (이주형)

46. '도리천에서 내려오는 붓다'. 스와트의 붓카라 제1유적 출토. 높이 36cm. 사이두 샤리프박물관. (이주형)

47. 약샤. 파트나 출토. 기원전 3세기. 높이 1.62m. 콜카타 인도박물관. (『カルカッタ美術館』, 도 11.)

47-1. 자인 티르탕카라. 파트나 출토. 기원전 3세기. 높이 67cm. 파트나박물관.

48. '태자와 말의 작별'. 2~3세기. 높이 15.6cm. 라호르박물관. (*Gandhara, the Buddhist*

Heritage of Pakistan, no. 159))

49. 불입상. 마투라. 2세기 후반. 높이 81cm. 마투라박물관.

50. 불전 부조. 붓카라 제1유적 대탑. 1세기. 높이 90cm. (Faccenna, *Sculptures from the Sacred Area, Butkara I*, pl. 204.)

51. 금제 사리기. 아프가니스탄의 비마란 출토. 1세기. 높이 7cm. 대영박물관. (Huntington, *The Art of Ancient India*, pl. 4.)

52. 불입상. 탁트 이 바히 출토. 2세기. 높이 1.04m. 대영박물관. (Zwalf, *A Catalogue of the Gandhāra Sculpture in the British Museum*, vol. 1, no. 2, color plate.)

53. 대의 입는 법. (A.B. Griswold, "Prolegomena to the Study of the Buddha's Dress in Chinese Sculpture," fig. 2.)

54. 불좌상(머리 부분). 마투라 출토. 3세기 전반. 마투라박물관. (이주형)

55. 파르티아 왕 우탈 입상. 하트라 출토. 대리석. 2세기. 높이 2.16m. 모술박물관. (Ghirshmann, pl. 100.)

56. 나발의 간다라 불상(부분). 사흐리 바흐롤(마운드 A) 출토. 3~4세기. 높이 31.5cm. 페샤와르박물관. (이주형)

57. 불입상. 2세기. 마르단의 영국군 부대에 있었으나 현 소재 불명. (Archaeological Survey of India)

58. 벨베데레의 아폴론. 기원전 4세기 말 원작의 로마 제정 시대 모작. 높이 2.24m. 바티칸미술관. (『原色 世界の美術』 2, 도 3.)

59. 아우구스투스, 대제관 모습. 기원전 1세기 말~기원후 1세기 초. 높이 2.17m. 로마 국립박물관. (『ロマ美術館』, 講談社, 도 77.)

60. 청동 군주상(머리 부분). 샤미 출토. 기원전 2세기. 상 높이 1.9m. 테헤란 고고박물관. (이주형)

61. '금강좌에 깔 짚을 받는 붓다'. 높이 39cm. 페샤와르박물관. (Ingholt and Lyons, pl. 59.)

62. 불좌상. 탁트 이 바히 출토. 높이 52cm. 베를린 아시아미술박물관. (소장처 사진)

63. 인장 '요가 자세로 앉은 인물'. 인더스 문명, 기원전 2500~2000년. (*Forgotten Cities on the Indus*, pl. 171.)

64. 카니슈카 대탑지. 페샤와르. 20세기 초 사진. (Archaeological Survey of India)

65. 카니슈카 대탑지 출토 사리기. 동. 2세기. 높이 20cm. 페샤와르박물관. (『シルクロド博物館』, 도 154.)

66. 탁트 이 바히 사원지 원경. (이주형)

67. 탁트 이 바히 사원지 중심 구역. (이주형)

68. 탁트 이 바히 중심 구역 평면도. (桑山正進, 『カ－ピシ=ガンダ－ラ史研究』, 도 17에 근거함.)

69. 탁트 이 바히 승원지. (이주형)

70. 탁실라의 조울리안 사원지의 승방 내부. (이주형)

71. 자말 가르히 사원지. (Hargreaves, "Excavations at Jamāl-garhi," *ASIAR 1921-1922*에 근거함.)

72. 탁실라(다르마라지카)의 석축법. a. 기원전 1세기. b. 파르티아 시대. 기원후 1세기. c. 2세기. d. 4~5세기. (Marshall, *Taxila*, vol. 3, pl. 55.)

73. 마니키얄라 대탑. 높이 28m. (이주형)

74. 자말 가르히의 주탑. 지름 6.6m. (이주형)

75. 바말라 사원지의 주탑. 높이 약 9m. (이주형)

76. 미니어처 스투파. 로리얀 탕가이 출토. 높이 1.4m. 콜카타 인도박물관. (『カルカッタ美術館』, 도 22.)

77. 굴다라 사원지의 대탑. 카불 남쪽 12km의 로가르 분지. (이주형)

78. 붓카라 제3유적의 석굴사원. (이주형)

79. 탁트 이 바히의 소탑원. (이주형)

80. 사리기 일괄. 마니키얄라 대탑 출토. 2~3세기. 동제 외함 높이 22.5cm. 대영박물관. (Errington, "Gandhara Stūpa Deposits," fig. 52.)

81. 붓카라 제1유적의 대형 불당(GB). (이주형)

82. 스와트 칸다그의 불당. (이주형)

83. 초가 지붕 건물, 석조 부조편. 높이 26cm. 가이(Gai) 구장(舊藏). (Ingholt and Lyons, pl. 465.)

84. 탁트 이 바히 소탑원의 열립감형 불당. (이주형)

85. 탁트 이 바히 주탑원 복원도. 퍼시 브라운의 안(案). (Brown, pl. 33.)

86. 뉘사 궁정 내부 복원 상상도. (Colledge, *Parthian Art*, fig. 33.)

87. 1896년 로리얀 탕가이에서 발굴된 상들. (British Library)

88. 불두 측면. 2~3세기. 높이 45cm. 페샤와르박물관. (이주형)

89. 불입상. 2세기. 높이 1.54m. 페샤와르박물관. (이주형)

90. 도89의 머리 부분. (이주형)

91. 불좌상. 디르의 안단 데리 출토. 2~3세기. 높이 59cm. 착다라 디르박물관. (『パキ
 スタン·ガンダーラ美術展』, 도 I-9.)

92. 불입상. 사흐리 바흐롤(마운드 B) 출토. 2세기. 높이 2.6m. 페샤와르박물관. (이주형)

93. 도92의 측면. (이주형)

93-1. 도92의 부분.

94. 불좌상. 사흐리 바흐롤 출토. 2세기. 높이 74.3cm. 카라치 국립박물관. (『ブッダ展
 大いなる旅路』, 도 30.)

95. 불입상. 자말 가르히 출토. 2~3세기. 높이 1.58m. 라호르박물관. (이주형)

96. 불두. 사흐리 바흐롤(마운드 A) 출토. 2~3세기. 높이 36cm. 페샤와르박물관. (이주형)

97. 마투라의 불두. 굽타 시대 5세기 전반. 높이 53cm. 마투라박물관. (Snellgrove, *Image
 of the Buddha*, pl. 54.)

98. 불좌상. 탁트 이 바히 출토. 2~3세기. 높이 69cm. 페샤와르박물관. (이주형)

99. 불좌상. 출토지 미상(로리얀 탕가이로 추정). 3~4세기. 높이 96cm. 카라치 국립박
 물관. (이주형)

100. 불입상. 탁실라 출토. 3~4세기. 높이 60cm. 라호르박물관. (『パキスタン·ガンダー
 ラ彫刻展』도록, 東京國立博物館 外, 2002, 도 4.)

101. 소포클레스 초상. 기원전 340년경 원작의 로마 제정 시대 대리석 모작. 높이
 2.04m. 바티칸미술관. (J.J. Pollitt, *Art in the Hellenistic Age*, 1986, pl. 54.)

102. 불입상, 2-3세기. 높이 1.38m. 라호르박물관. (이주형)

102-1. 도102의 세부. (이주형)

103. 불입상. 1~2세기. 페샤와르박물관. (이주형)

103-1. 도 103의 세부. 머리 부분만 27cm. (이주형)

104. 불삼존상. '5년'(아마도 카니슈카 5년)의 명기(銘記)가 있음. 높이 60cm. 일본의 아
 함종(阿含宗) 소장. (栗田功, 『ガンダーラ美術』 1권, 도 P3-VIII.)

105. 불좌상. 제석굴(인드라의 굴)에서 선정하는 붓다. 마마네 데리 출토. '89년'(아마도
 카니슈카 89년)의 명기가 있음. 높이 96cm. 페샤와르박물관. (Ingholt and Lyons, pl.
 131.)

106. 불입상. 로리얀 탕가이 출토. '318년'의 명기가 있음. 콜카타 인도박물관. (Ingholt
 and Lyons, fig. II1.)

107. 불입상. 하슈트나가르 출토. '384년'의 명기가 있음. 대좌만 대영박물관에 소장되

어 있고 상은 현재 소재 불명. (Ingholt and Lyons, fig. II2.)

108. 불입상. 탁트 이 바히 출토. 2~3세기. 높이 1.09m. 페샤와르박물관. (이주형)

109. '붓다에게 흙을 보시하는 전생의 아쇼카'. 사흐리 바흐롤(마운드 C) 출토. 2~3세기. 높이 22cm. 페샤와르박물관. (이주형)

110. 불입상. 2세기. 높이 61cm. 카라치 국립박물관. (이주형)

111. 독룡이 든 발우를 보여 주는 붓다. 탁실라 출토. 2~3세기. 높이 31cm. 카라치 국립박물관. (『간다라 미술』도록, 도 96.)

112. 연등불입상. 아프가니스탄의 쇼토락 출토. 3~4세기. 높이 83cm. 카불박물관 구장. (Auboyer, *The Art of Afghanistan*, pl. 42.)

113. 과거칠불 부조. 3~4세기. 높이 29.5cm. 런던 빅토리아앤드앨버트박물관. (이주형)

114. 탁트 이 바히 중심 구역 서남쪽에 있던 과거칠불상의 잔해. (Archaeological Survey of India)

115. 불삼존상. 3~4세기. 높이 29.2cm. 미국 개인 소장. (*Art of the Indian Subcontinent from Los Angeles Collections*, 1968, pl. 23.)

116. 고행상두. 2세기. 높이 26cm. 바라나시의 바라트 칼라 바반. (B.N. Goswamy, *Essence of Indian Art*, 1986, pl. 94.)

117. 석가모니 고행상. 시크리 출토. 2세기. 높이 84cm. 라호르박물관. (『パキスタン · ガンダ - ラ美術展』, 도 I-1)

118. 미륵보살입상. 시크리 출토. 2세기. 높이 1.3m. 라호르박물관. (이주형)

119. 미륵보살입상. 사흐리 바흐롤(마운드 C) 출토. 2세기. 높이 1.53m. 페샤와르박물관. (『パキスタン · ガンダ - ラ彫刻展』 도록, 도 8.)

120. 싯다르타보살입상. 샤바즈 가르히 출토. 2세기. 높이 1.2m. 파리 기메박물관. (『パリ · ギメ美術館展』, 1996, 도 14.)

121. '태자의 결혼'. 2~3세기. 라호르박물관. (이주형)

122. 관음보살입상. 2~3세기. 높이 1.72m. 로스앤젤레스카운티박물관. (이주형)

123. 보살좌상('태자의 첫 선정'). 2~3세기. 사흐리 바흐롤(마운드 C) 출토. 높이 68.6cm. 페샤와르박물관. (『간다라 미술』도록, 도 60.)

124. 미륵보살좌상. 로리얀 탕가이 출토. 3~4세기. 높이 70cm. 콜카타 인도박물관. (이주형)

125. 관음보살좌상. 로리얀 탕가이 출토. 3~4세기. 높이 59cm. 콜카타 인도박물관. (이

주형)

126. '첫 선정'. 모하메드 나리 출토 부조의 부분. 2~3세기. 높이 1.14m. 라호르박물관. (이주형)

127. 보살반가사유상. 3~4세기. 높이 67cm. 도쿄 마츠오카미술관. (이주형)

128. 경전을 든 보살상. 설법도 부조의 부분. 야쿠비 근방 출토. 3~4세기. 원 부조 높이 60cm. 페샤와르박물관. (이주형)

129. 설법 자세의 보살교각상. 2~3세기. 높이 70cm. 카라치 국립박물관. (『パキスタン・ガンダーラ彫刻展』 도록, 도 11.)

130. 미륵보살교각상. 돈황석굴 제275굴. 북량(421~439년). (『中國石窟 敦煌莫高窟』 1권, 도 11.)

131. 보살교각상 부조. 쇼토락 출토. 3~4세기. 높이 29.7cm. 파리 기메박물관. (『シルクロド・オアシスと草原の道』, 1988, 도 123.)

132. 보살입상 머리 부분. 사흐리 바흐롤(마운드 D) 출토. 3~4세기. 높이 96.5cm. 페샤와르박물관. (이주형)

133. 보살두. 2~3세기. 높이 38cm. 라호르박물관. (『パキスタン・ガンダーラ美術展』, 도 I-4.)

134. '연등불 수기 본생'. 시크리 스투파. 1~3세기. 높이 32.5cm. 라호르박물관. (이주형)

135. '수다나 태자 본생'. 타렐리 출토. 2~3세기. 높이 14cm. 탁실라박물관. (『パキスタン・ガンダーラ美術展』, 도 II-1.)

136. '수다나 태자 본생'. 키질석굴에서 전래. 7세기 전반. 높이 30cm. 베를린 아시아미술박물관. (『ドイツ・トゥルファン探險隊西域美術展』, 1991, 도 23.)

137. '시비 왕 본생'. 자말 가르히 출토. 2~3세기. 높이 16.5cm. 대영박물관. (Zwalf, A Catalogue, vol. 1, no. 136, color plate.)

138. '붓다의 탄생'. 3세기. 높이 67cm. 워싱턴D.C. 프리어갤러리. (소장처 사진)

139. 약시. 바르후트 스투파. 기원전 1세기 초. 콜카타 인도박물관. (이주형)

140. '아기 붓다의 목욕'. 2~3세기. 높이 26.4cm. 페샤와르박물관. (Ingholt and Lyons, pl. 16.)

141. '첫 선정'. 시크리 스투파. 1~3세기. 높이 32.5cm. 라호르박물관. (이주형)

142. 로마 석관 부조, 쟁기질 장면. 현 소재 불명. (Buchthal, "The Western Aspects of Gandhara Sculpture," fig. 20.)

143. '출가를 결심하는 태자'. 잠루드 출토. 2~3세기. 높이 61cm. 카라치 국립박물관. (『ブッダ展 大いなる旅路』, 도 86.)

144. '출성'. 로리얀 탕가이 출토. 2~4세기. 높이 48cm. 콜카타 인도박물관. (Foucher, *L'Art gréco-bouddhique du Gandhâra*, vol. 1, fig. 182.)

145. 로마 석관 부조. 성에 들어서는 예수. 로마 라테란박물관. (Buchthal, "The Western Aspects," fig. 27.)

146. 로마 제정 시대 화폐, '출정하는 아우구스투스(Profectio Augusti)'. (Buchthal, "The Western Aspects," fig. 25.)

147. '스승을 방문한 붓다'. 1~2세기. 높이 39.4cm. 페샤와르박물관. (Ingholt and Lyons, pl. 131.)

148. '마왕을 물리치는 붓다'. 스와트 출토. 1~2세기. 높이 38.7cm. 페샤와르박물관. (이주형)

149. '마왕을 물리치는 붓다'. 3세기. 높이 67cm. 워싱턴D.C. 프리어갤러리. (이주형)

150. '첫 설법'. 탁실라의 다르마라지카 출토. 1~2세기. 높이 48cm. 탁실라박물관. (이주형)

151. '기원정사의 보시'. 스와트 출토. 1~2세기. 높이 20cm. 페샤와르박물관.

152. 파르테논 신전의 부조. 석고 복제본. 기원전 444~438년경. 높이 1.06m. 바젤 고대박물관. (『世界美術大全集』 西洋編 2, 도 89.)

153. '우루빌바 가섭의 조복, 붓다를 향해 짖은 개 등'. 1~2세기. 높이 14.5cm, 콜카타 인도박물관. (이주형)

154. '도리천에서 내려오는 붓다'. 3세기. 높이 49.5cm. 런던 빅토리아앤드앨버트박물관. (*Sérinde, Terre de Bouddha*, 1995, no. 190.)

155. '우다야나 왕의 첫 불상'. 사흐리 바흐롤 출토. 3~4세기. 높이 30.5cm. 페샤와르박불관. (이주형)

156. '사위성의 쌍신변'. 스와트 출토. 1~3세기. 높이 37cm. 런던 빅토리아앤드앨버트박물관. (栗田功, 1권, 도 382.)

157. '열반'. 2~3세기. 높이 53cm. 런던 빅토리아앤드앨버트박물관. (栗田功, 1권, 도 482.)

158. '열반'. 로리얀 탕가이 출토. 3~4세기. 높이 41cm, 콜카타 인도박물관. (Rowland, *The Art and Architecture of India*, 1953, pl. 37)

159. 포르토나키오 석관 부조. 로마, 180~190년. 테르메 국립박물관. (D. Keliner, *Roman Sculpture*, fig. 269.)

160. '붓다의 관'. 2~3세기. 높이 47.5cm. 일본 개인 소장. (栗田功, 1권, 도 P4-IV.)

161. 불삼존 부조. 사흐리 바흐롤(마운드 A) 출토. 2~3세기. 높이 59cm. 페샤와르박물관. (『간다라 미술』 도록, 도 76.)

162. 구 페샤와르박물관에 전시된 불삼존 부조. (Archaeological Survery of India)

163. 불삼존 부조. 사흐리 바흐롤(마운드 D) 출토. 3~4세기. 높이 1.14m. 페샤와르박물관. (*Gandhara, the Buddhist Heritage of Pakistan*, p. 254, fig. 1)

164. 불삼존 부조. 로리얀 탕가이 출토. 3~4세기. 높이 39cm. 콜카타 인도박물관. (*Archaeological Survey of India*)

165. 타치바나 부인 주자 아미타삼존. 일본. 7세기 후반. 나라 호류지. (『日本の美術』, no. 21, 도 16.)

166. 아미타삼존. 호류지 금당 벽화. 일본. 8세기 초. (『金堂壁畵 法隆寺』, 1968.)

167. 오랑가바드 석굴 제2굴 남벽에 새겨진 다수의 불삼존 부조. 6세기 중엽. (C. Berkson, *The Caves of Aurangabad*, 1986, p. 201.)

168. 설법도 부조. 모하메드 나리 출토. 3~4세기. 높이 1.2m. 라호르박물관. (예술의 전당)

169. 설법도 부조(세부). 3~4세기. 높이 1.5m. 페샤와르박물관. (이주형)

170. 불입상과 보관을 씌우려는 천인. 아잔타 석굴 19굴. 5세기 말. (이주형)

171. 아미타정토도(아미타불·50보살). 돈황석굴 제332굴 벽화. 당 7세기. (『中國石窟 敦煌莫高窟』, 3권, 도 94.)

172. '설법의 권청'. 시크리 스투파. 1~3세기. 높이 32.5cm. 라호르박물관. (이주형)

173. '발우를 바치는 사천왕'. 시크리 스투파. 1~3세기. 높이 32.5cm. 라호르박물관. (이주형)

174. 붓다와 바즈라파니. 스와트 출토. 1~2세기. 높이 17cm. 베를린 아시아미술박물관. (*Museum für Indische Kunst, Berlin*, fig. 177.)

175. 서양 고전미술의 여러 유형을 차용한 바즈라파니. a. 바즈라파니-헤르메스. b. 바즈라파니-디오뉘소스. c. 바즈라파니-제우스. d. 바즈라파니-판. (Foucher, vol. 2, figs. 329-332.)

176. 사자가죽을 뒤집어쓴 바즈라파니와 불제자들. 불전 부조의 부분. 2~3세기. 높이

53.9cm. 대영박물관. (『大英博物館所藏 インドの佛像とヒンドウ-の神々』, 京都国立博物館, 1994, 도 62.)

177. 금강역사. 북향당산 석굴에서 전래된 한 쌍 중의 하나. 중국 북제~초당(6세기 말 ~7세기 초). 높이 1.09m. 취리히 리트베르크박물관.

178. 하리티. 시크리 출토. 3~4세기. 높이 90.8cm. 라호르박물관. (『シルクロド博物館』, 도 166.)

179. 하리티. 사흐리 바흐롤(마운드 C) 출토. 3~5세기. 높이 1.2m. 페샤와르박물관. (이 주형)

180. 하리티와 판치카. 사흐리 바흐롤 출토. 2~3세기. 높이 1m. 페샤와르박물관. (『世界美術大全集』東洋編 13, 도 270.)

181. 하리티와 판치카, 혹은 아르도흐쇼와 파로. 탁트 이 바히 출토. 2~3세기. 높이 25.4cm. 대영박물관. (『大英博物館所藏 インドの佛像とヒンドウ-の神々』, 京都国立博物館, 1994, 도 66.)

182. 스칸다. 카피르 콧 출토. 3~4세기. 높이 23.8cm. 대영박물관. (Zwalf, A Catalogue, vol. 2, pl. 102.)

183. 아테나 혹은 로마. 2~3세기. 높이 83.2cm. 라호르박물관. (Ingholt and Lyons, pl. 443.)

184. 트리톤. 자말 가르히 출토. 2~3세기. 높이 17.8cm. 대영박물관. (Zwalf, A Catalogue, vol. 2, pl. 342.)

185. 이크튀오켄타우로스. 1~2세기. 높이 19.4cm. 대영박물관. (Zwalf, A Catalogue, vol. 1, no. 340, color plate.)

186. 노를 든 여섯 명의 인물. 1~2세기. 높이 16.5cm. 대영박물관. (Zwalf, A Catalogue, vol. 1, no. 301, color plate.)

187. 강의 신. 닥실라 출토. 1~2세기. 페샤와르박물관. (Ingholt and Lyons, pl. 131.)

188. 아틀라스 부조. 사흐리 바흐롤(마운드 B) 출토. 1~3세기. 높이 20cm. 페샤와르박물관. (Ingholt and Lyons, pl. 381.)

189. 아틀라스. 자말 가르히 출토. 2~3세기. 높이 22.5cm. 대영박물관. (Zwalf, A Catalogue, vol. 2, pl. 364.)

190. '트로이의 목마' 혹은 '프라디요타의 목조 코끼리' 본생. 2~3세기. 높이 16.2cm. 대영박물관. (Zwalf, A Catalogue, vol. 2, pl. 300.)

191. 꽃줄을 든 동자. 탁실라의 다르마라지카 출토. 1~3세기. 높이 57.1cm. 탁실라박물관. (『간다라 미술』 도록, 도 117.)

192. 꽃줄. 로마 석관 부조. (Buchthal, "The Foundations for a Chronology of Gandhara Sculpture," pl. 3b.)

193. 꽃줄. 아마라바티 스투파 출토. 2세기. 높이 80cm. 대영박물관. (R. Knox, *Amarāvati*, 1992, pl. 43.)

194. 포도 덩굴. 1~3세기. 높이 14cm. 대영박물관. (Zwalf, *A Catalogue*, vol. 2, pl. 427.)

195. 포도 덩굴. 1~3세기. 보스턴미술관. (이주형)

196. 포도 덩굴. 북아프리카 렙티스 마그나의 로마 세베란 시대 건물의 파편. 200년경. 소아시아의 장인이 제작. (J. Boardman, *The Diffusion of Classical Art in Antiquity*, Princeton, 1994, fig. 4.72b.)

197. 바르후트 스투파 부조. 기원전 1세기 초. 콜카타 인도박물관. (Coomaraswamy, *La sculpture de Bharhut*, pl. XLII.)

198. 실레노스. 아이 하눔 출토. 기원전 2세기. 높이 19.5cm. 카불박물관 구장. (『シルクロド博物館』, 도 79.)

199. 실레노스. 마투라. 팔리케라 출토. 2세기. 높이 104cm. 마투라박물관. (『世界美術大全集』 東洋編13, 도 94)

200. 주흥(酒興)을 즐기는 남녀. 1~3세기. 높이 27.8cm. 라호르박물관. (『パキスタン・ガンダーラ美術展』, 도 IV-4.)

201. 스투코를 입히기 전의 소조 불두. 점토와 모래로 빚어졌다. 핫다의 타파 칼란 출토. (J. Barthoux, *Les fouilles de Haḍḍa*, vol. 3, pl. 26b.)

202. 탁실라의 모호라 모라두 불탑 장식 소조상. 4~5세기. 탁실라박물관. (Marshall, *Taxila*, vol. 3, pl. 150a.)

203. 스투코 불두. 탁실라의 조울리안 출토. 4~5세기. 높이 54.6cm. 탁실라박물관. (『ブッダ展 大いなる旅路』, 도 36.)

204. 도203의 측면. (이주형)

205. 스투코 불두. 조울리안 출토. 4~5세기. 높이 19cm. 탁실라박물관. (『ブッダ展 大いなる旅路』, 도 37.)

206. 조울리안 소탑 기단부의 스투코 장식. 탁실라박물관. (이주형)

207. 조울리안 승원 벽감의 소조상. 원래 점토. 3~5세기. 감 크기 1.65×1.5m. 탁실라

박물관. (Marshall, *Taxila*, vol. 3, pl. 139a.)

208. 도207의 공양자. (『世界美術大全集』東洋編 13, 도 279.)

209. 보살두. 탁실라의 칼라완 출토. 점토. 3~5세기. 높이 21.6cm. 탁실라박물관. (이주형)

210. 승려두. 탁실라의 다르마라지카 출토. 스투코. 3~5세기. 높이 12cm. 카라치 국립 박물관. (『간다라 미술』 도록, 도 70.)

211. 핫다의 타파 칼란의 스투파. 높이 1.62m. (*Sérinde, Terre de Bouddha*, no. 5)

212. 핫다의 타파 카파리하의 49 · 19번 사당 내부 구성. 4.8×2.6m(19번 사당). a. 불입 상. b. 불의좌(倚坐)상(높이 1.5m). c. 불입상(발 크기 70cm, 원래 높이 4m 이상). d. 불 입상(발 크기만 35cm). e. 불좌상(선정인, 등신대). f. 불의좌상. g. 불입상(c와 같은 크 기). h. 불입상. (Barthoux, vol. 3.)

213. 불두. 핫다의 타파 칼란 출토. 스투코. 4~5세기. 높이 30cm. 파리 기메박물관. (*Afghanistan, une histoire millénaire*, pl. 71.)

214. 불두. 핫다 출토로 추정. 스투코. 4~5세기. 높이 29.2cm. 런던 빅토리아앤드앨버 트박물관. (Czuma, *Kushan Sculpture*, no. 120.)

215. 꽃을 든 천인. 핫다의 타파 칼란 출토. 스투코. 3~5세기. 높이 55cm. 파리 기메박 물관. (『ギメ美術館』, 도 55.)

216. 베르툼누스의 모습으로 표현된 안티누스. 로마. 2세기. 라테란박물관. (T. Cornell and J. Matthews, *Atlas of the Roman World*, 1982, p. 104.)

217. '출가를 결심하는 태자'. 스투코. 핫다의 타파 칼란 출토. 3~5세기. 파리 기메박물 관. (『ギメ美術館』, 도 56.)

218. 핫다의 타파 쇼토르 감(龕) V2. 붓다와 바즈라파니 등. 3~5세기. (*Afghanistan, une histoire millénaire*, pl. 66.)

219. 튀케. 타파 쇼토르 감 V2. 내부의 우측. (*Afghanistan, une histoire millénaire*, pl. 66.)

220. 헤라클레스 에피트라페지오스. 뤼시포스 작. 기원전 4세기 후반 대리석 원작의 로마 제정 시대 청동 모작. 높이 75cm. 나폴리 고고박물관. (Pollitt, fig. 42.)

221. 청년 흉상 부조. 베그람 출토. 석고. 로마. 1~2세기. 지름 23.5cm. 카불박물관 구 장. (『シルクロド博物館』, 도 77.)

222. 불발(佛鉢)의 숭배. 높이 21.5cm. 카불박물관 구장. (Rosenfield, pl. 103.)

223. 황동 불입상. 5~7세기. 높이 20.3cm. 영국 개인 소장. (Errington and Cribb, pl. 209.)

224. 청동 불입상. 사흐리 바흐롤 출토. 5~7세기. 높이 30cm. 대영박물관. (『西遊記のシ

ルクロード 三藏法師の道』, 1999, 도 39.)

225. 카니슈카 대탑의 기단부를 장식한 스투코 불상. (Archaeological Survey of India)

226. 바미얀 전경. 왼쪽 동그라미 안에 서대불이, 오른쪽 동그라미 안에 동대불이 보인다. (이주형)

227. 바미얀 서대불. 높이 55m. (『世界美術大全集』東洋編 15, 東京, 2000, 도 205.)

228. 바미얀 동대불. 높이 38m. (『世界美術大全集』東洋編 15, 東京, 2000, 도 203.)

229. 불입상. 마투라의 자말푸르 출토. 굽타 시대 430년경. 높이 2.2m. 마투라박물관. (『世界美術大全集』東洋編 13, 도 140.)

230. 운강석굴 제20굴 본존불좌상. 북위 시대 460년경. 높이 14.3m. (『中國の美術』1 彫刻, 京都, 1982, 도 9.)

231. 바미얀 서대불감 벽화 비천상. 6~8세기. (『バーミヤーン』, 1권, 도 111-2.)

232. 소조 불상. 폰두키스탄 출토. 점토 채색. 7세기. 카불박물관 구장. (Auboyer, pl. 78.)

233. 소조 불상(장식불). 폰두키스탄 출토. 점토 채색. 7세기. 높이 51cm. 파리 기메박물관. (『パリ・ギメ美術館展』, 도 21.)

234. 각이 진 망토를 입은 인물. 판치카 · 쿠베라 상의 부분. 타칼 출토. 라호르박물관. (Rosenfield, fig. 62a.)

235. 자하나바드 마애불. 4~5세기. 스와트. (이주형)

236. 연화수보살. 7~8세기. 스와트. (이주형)

237. 연화수보살. 카슈미르 출토. 7~8세기. 높이 20cm. 뉴욕 아시아소사이어티. (J.C. Harle, *The Art and Architecture of the Indian Subcontinent*, 1986, fig. 147.)

238. 소조 인물두. 카슈미르의 아크누르 출토. 테라코타. 5~6세기. 높이 11.5cm. 카라치 국립박물관. (Huntington, fig. 17.3.)

239. 청동 불입상. 카슈미르. 동. 5~6세기. 높이 32.4cm. 스리나가르 슈리프라탑박물관. (Huntington, fig. 17.5.)

240. '붓다의 첫 설법'. 칠라스의 암각화(탈판 II). 5~8세기. (Dani, *Chilas*, pl. 6)

241. 불전 부조. 사르나트 출토. 굽타 시대. 5세기 후반. 높이 96cm, 뉴델리 국립박물관. (エクラン 世界の美術 제3권 『インド・パキスタン』, 도 35.)

242. 금동 불두. 호탄 출토. 3~4세기. 높이 17cm, 도쿄 국립박물관.

243. 라왁 스투파 둘레의 소조상. 호탄 근방. (Stein, *Ancient Khotan*, vol. 2, fig. 68.)

244. 붓다와 제자들. 미란 벽화. 3~4세기. 폭 약 1m. 뉴델리 국립박물관. (Bussagli, *Cen-*

tral Asian Painting)

245. 꽃줄과 동자. 미란 벽화. 뉴델리 국립박물관. (Stein, *Serindia*, vol. 1, fig. 138.)

246. 소조불좌상. 쇼르축 출토. 7~8세기. 높이 1.2m. 베를린 아시아미술박물관. (소장처 사진)

247. 금동불좌상. 중국. 3세기 후반~4세기 초. 높이 33cm. 하버드대학 새클러박물관. (소장처 사진)

248. 고행불. 중국 병령사석굴 169굴. 서진(西秦) 5세기 초. (『中國石窟 永靖炳靈寺石窟』, 도 57.)

249. 불입상. 중국 북위 443년. 높이 53.2cm. 큐슈 국립박물관.

250. 반가사유상. 중국 돈황석굴 제275굴. 북량(421~439년). (『中國石窟 敦煌莫高窟』 1권, 도 19.)

251. '붓다의 탄생'. 중국 운강석굴 제6굴. 480년대. (『中國石窟 雲岡石窟』 1권, 도 73.)

252. 금제불입상. 경주 황복사지 탑 출토. 통일신라 7세기 말. 높이 13.7cm, 서울 국립중앙박물관.

253. 가즈니 왕조의 궁성지. 11세기. (Auboyer, pl. 103.)

254. 마니키얄라 대탑. 1808년. (Elphinstone, *An Account of the Kingdom of Caubul*.)

255. 파헤쳐진 스투파. 스와트의 암룩. (이주형)

256. 바미얀 대불. 번스의 글에 소개된 그림. (Burnes, "On the Colossal Idols of Bamian," 1833.)

257. 어깨에서 불길이 솟는 불좌상(염견불焰肩佛). 베그람 부근 출토. 3~4세기. 폭 40cm. 콜카타 인도박물관. (*American Institute of Indian Studies*)

258. 알렉산더 커닝엄. (S. Roy, *The Story of Indian Archaeology*, 1784-1947, 1996, pl. IV.)

259. 마르단의 영국군 부대 벽난로를 장식한 간다라의 불전 부조들. (Archaeological Survey of India)

260. 잠잠마(대포) 위에 앉은 킴과 그를 바라보는 티베트 라마. 존 록우드 키플링의 석고 부조.

261. 현재의 라호르박물관. (이주형)

262. 존 마샬. (Roy, pl. VII.)

263. 사흐리 바흐롤(마운드 D) 발굴 현장. 20세기 초. (*Archaeological Survey of India*)

264. 오렐 스타인. (A. Walker, *Aurel Stein*, 권두 사진.)

265. 알프레드 푸셰. (*Académie des Inscriptions et Belles-Lettres, comptes rendus*, 1954, pp. 457–466.)

266. 훼손된 카불박물관의 유물 카드. 1994년경. (*Archaeology*, 1996년 4월호.)

267. 일본인 수집가 가메히로 씨가 보살상의 진위를 묻기 위해 전 세계에 뿌린 전단.

268. 하이버르 고개의 란디 코탈에서 아프가니스탄 쪽을 바라본 모습. (이주형)

각 장의 첫 면

1장 그리스인 도시 아이 하눔. (*Afghanistan, une histoire millénaire*, Paris, 2001.)

2장 탁실라의 시르캅 시가. (이주형)

3장 우다야나 왕이 만든 전설적 첫 불상 (도 155의 세부). (이주형)

4장 자말 가르히에서 바라본 시크리와 타렐리 유적이 위치한 산. (이주형)

5장 불입상(세부). 상 높이 1.39m. 2~3세기. 라호르박물관. (이주형)

6장 약샤 아타비카의 조복. 시크리 스투파. 1~3세기. 높이 32.5cm. 라호르박물관. (이주형)

7장 설법도 부조. 야쿠비 출토. 3~4세기. 높이 60cm. 페샤와르박물관. (이주형)

8장 인드라. 3~4세기. 높이 34cm. 페샤와르박물관. (『パキスタン・ガンダーラ彫刻展』 도록, 도 31.)

9장 보살상. 핫다 출토. 3~5세기. 높이 55cm. 플로렌스 말로 소장. (*Afghanistan, une histoire millénaire*, pl. 63.)

10장 천신상. 폰두키스탄 출토. 점토에 채색. 7세기. 높이 72cm. (『パリ・ギメ美術館展』, 도 23.)

11장 20세기 초의 발굴 현장. (Archaeological Survey of India)

찾아보기

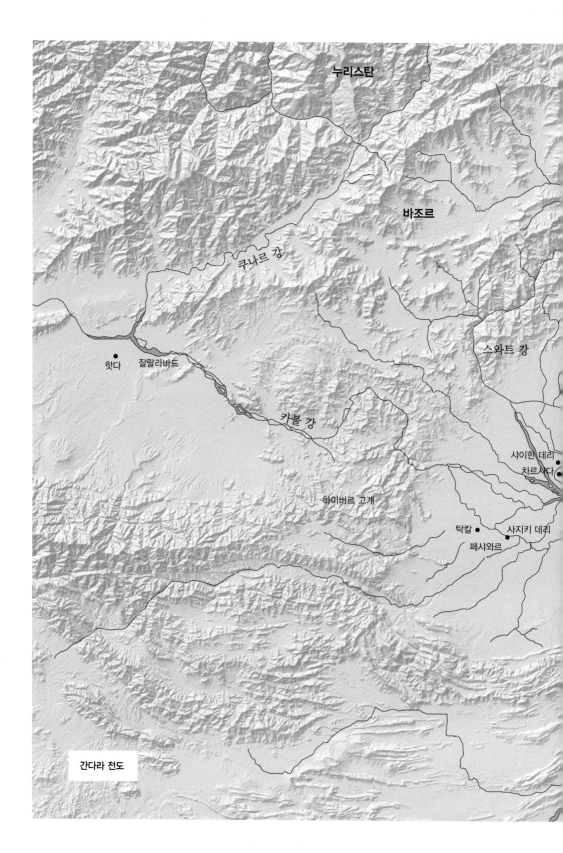

누리스탄

바조르

쿠나르 강

스와트 강

핫다

잘랄라바드

카불 강

샤이한 데리

차르사다

하이버르 고개

탁칼

사지키 데리

페샤와르

간다라 전도

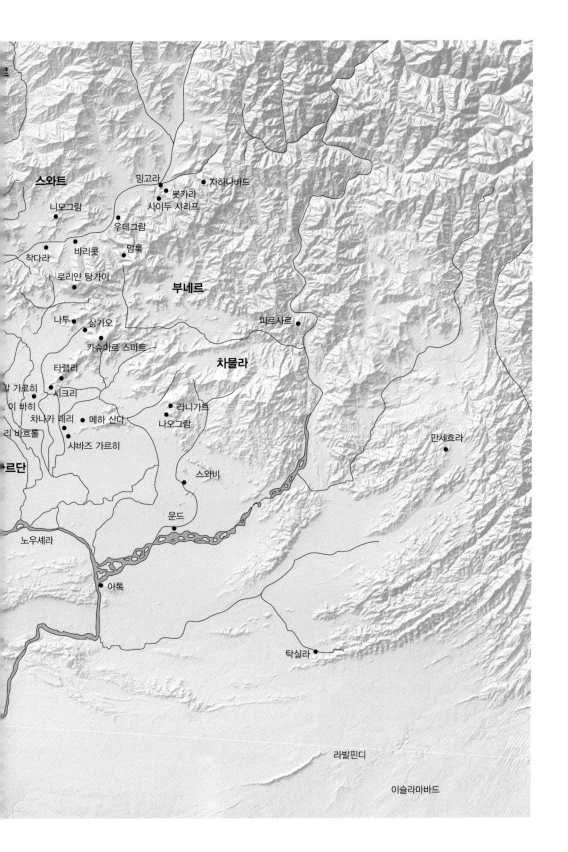

스와트

니모그람

밍고라

붓카라

자하나바드

사이두 샤리프

우데그람

바리콧

암룩

착다라

로리안 탕가이

부네르

나투

상가오

피르사르

카슈미르 스마트

차믈라

타렐리

꽐 가르히

시크리

이 바히

라니가트

차나카 데리

메하 산다

나오그람

리 바흐돌

만세흐라

샤바즈 가르히

르단

스와비

운드

노우셰라

아톡

탁실라

라발핀디

이슬라마바드

간다라 미술

2003년 3월 5일 1판 1쇄
2015년 5월 25일 2판 1쇄

지은이 | 이주형

편집 | 윤미향·이진·이창연
디자인 | 백창훈
제작 | 박홍기
마케팅 | 이병규

인쇄 | 천일문화사
제책 | 정문바인텍

펴낸이 | 강맑실
펴낸곳 | (주)사계절출판사
등록 | 제406-2003-034호
주소 | (우)413-120 경기도 파주시 회동길 252
전화 | 031)955-8588, 8558
전송 | 마케팅부 031)955-8595 편집부 031)955-8596
홈페이지 | www.sakyejul.co.kr 전자우편 | skj@sakyejul.co.kr
독자카페 | 사계절 책 향기가 나는 집 cafe.naver.com/sakyejul
페이스북 | facebook.com/sakyejul 트위터 | twitter.com/sakyejul

ⓒ이주형, 2015

값은 뒤표지에 적혀 있습니다.
잘못 만든 책은 구입하신 서점에서 바꾸어 드립니다.

사계절출판사는 성장의 의미를 생각합니다.
사계절출판사는 독자 여러분의 의견에 늘 귀 기울이고 있습니다.

이 책은 저작권법에 따라 보호받는 저작물이므로 무단전재와 무단복제를 금합니다.

ISBN 978-89-5828-864-0 93600

이 도서의 국립중앙도서관 출판예정도서목록(CIP)은 서지정보유통지원시스템 홈페이지(http://seoji.nl.go.kr)와
국가자료공동목록시스템(http://www.nl.go.kr/kolisnet)에서 이용하실 수 있습니다.
(CIP제어번호: CIP2015013599)